BANG HAI JA

Chant de Lumière

BANG HAI JA
Chant de Lumière

œuvres 2007-2015

방혜자
빛의 노래

열화당

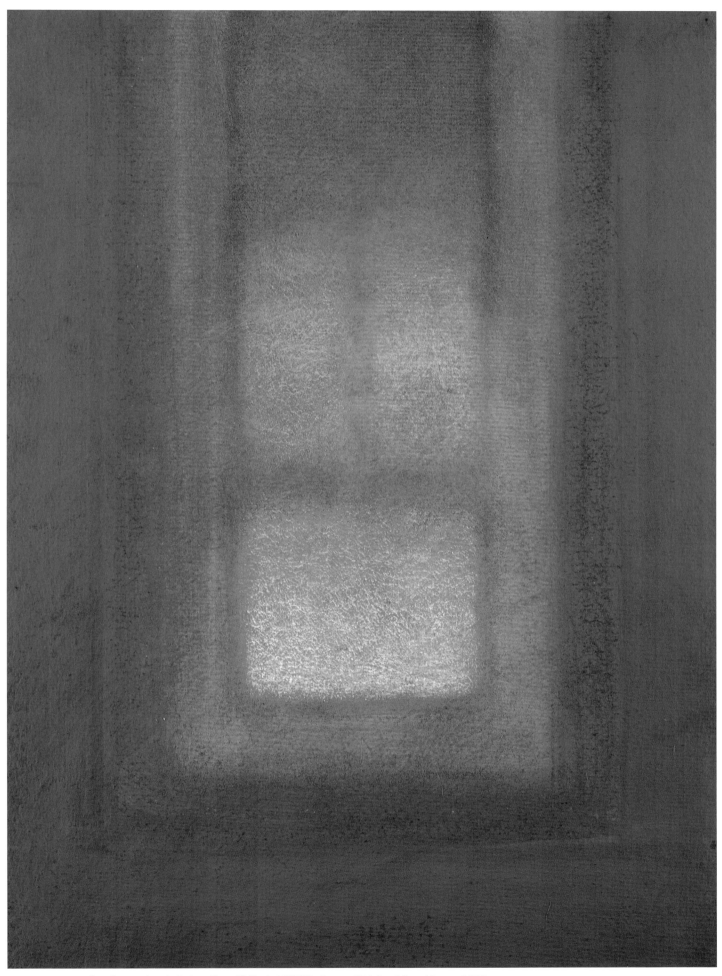

Couverture, 표지그림. Portées de la lumière, 빛의 보표(譜表), Span of Light. 83 × 60 cm. 2013.

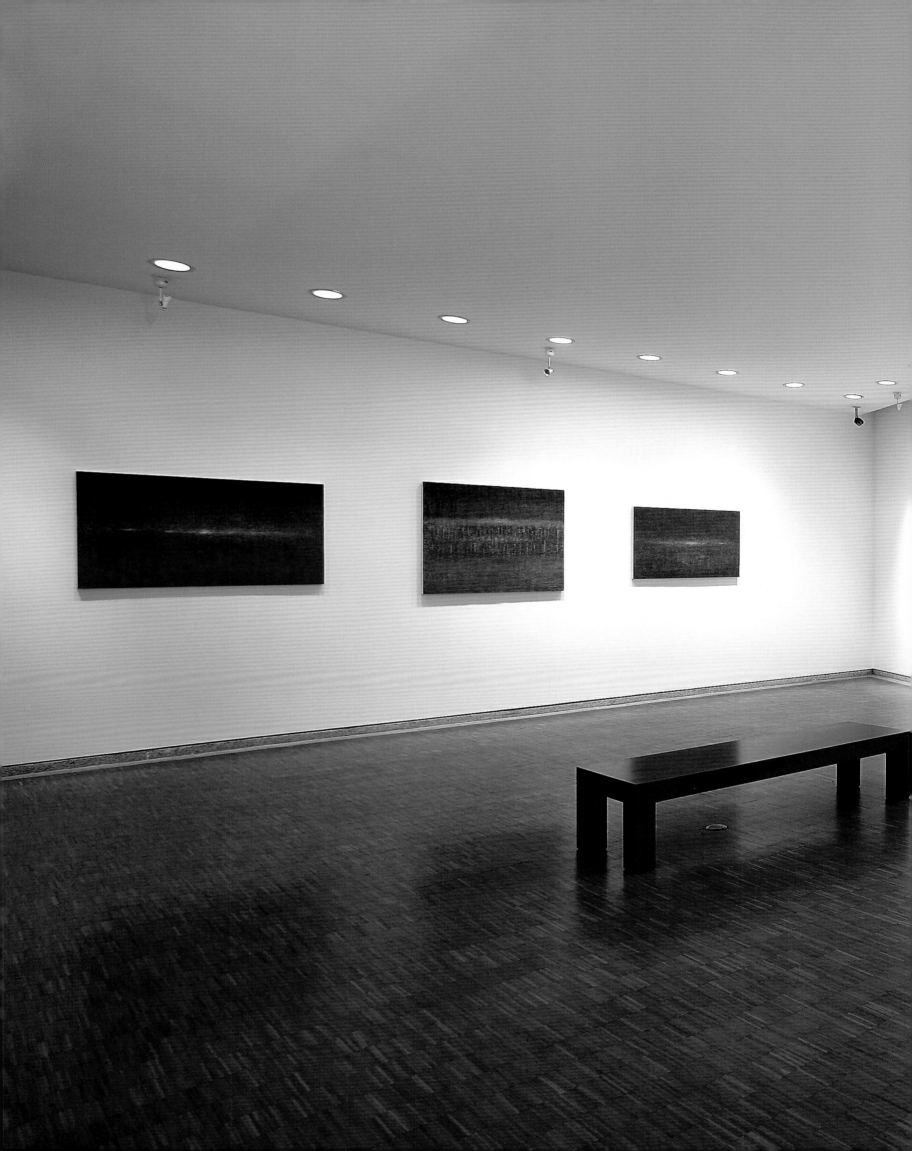

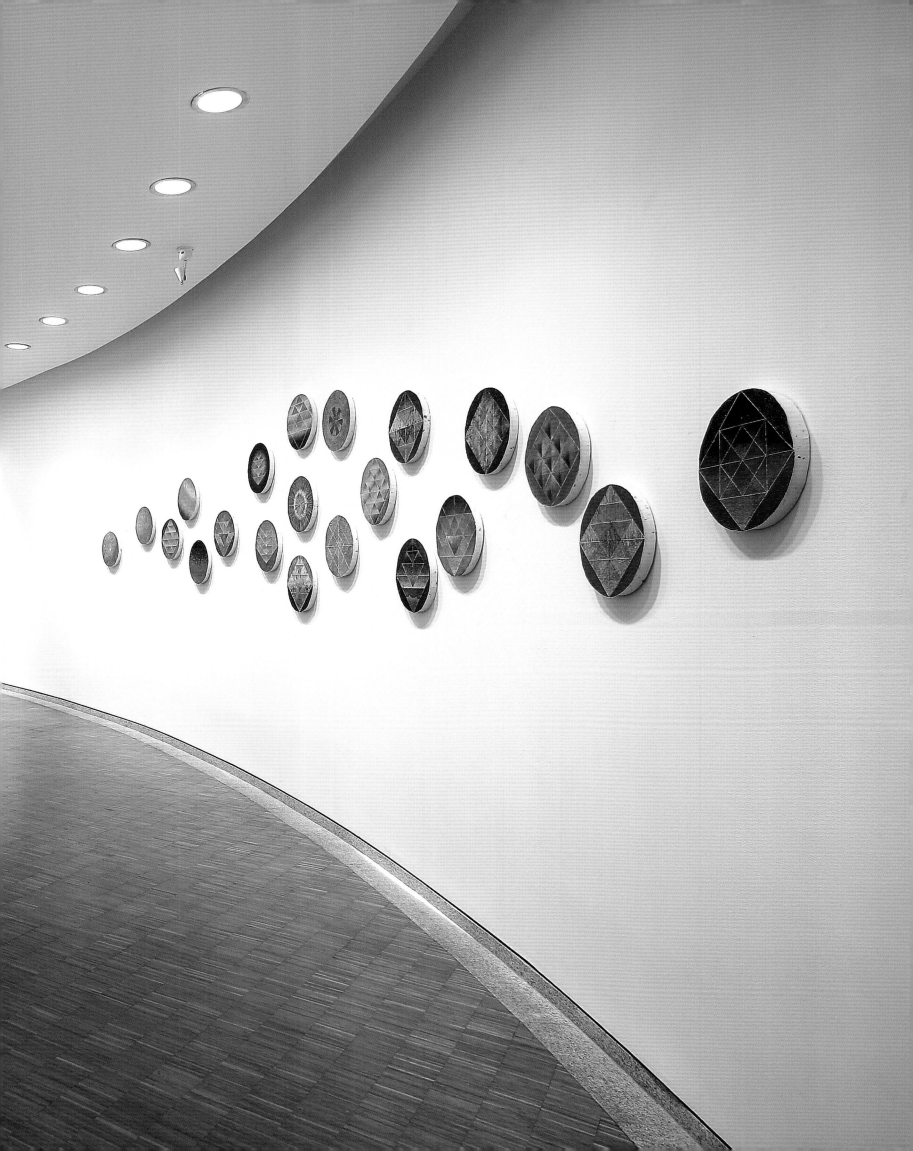

pp.8-9. Exposition au musée Whanki, 환기미술관 전시,
Exhibition at the Whanki Museum. 2007.

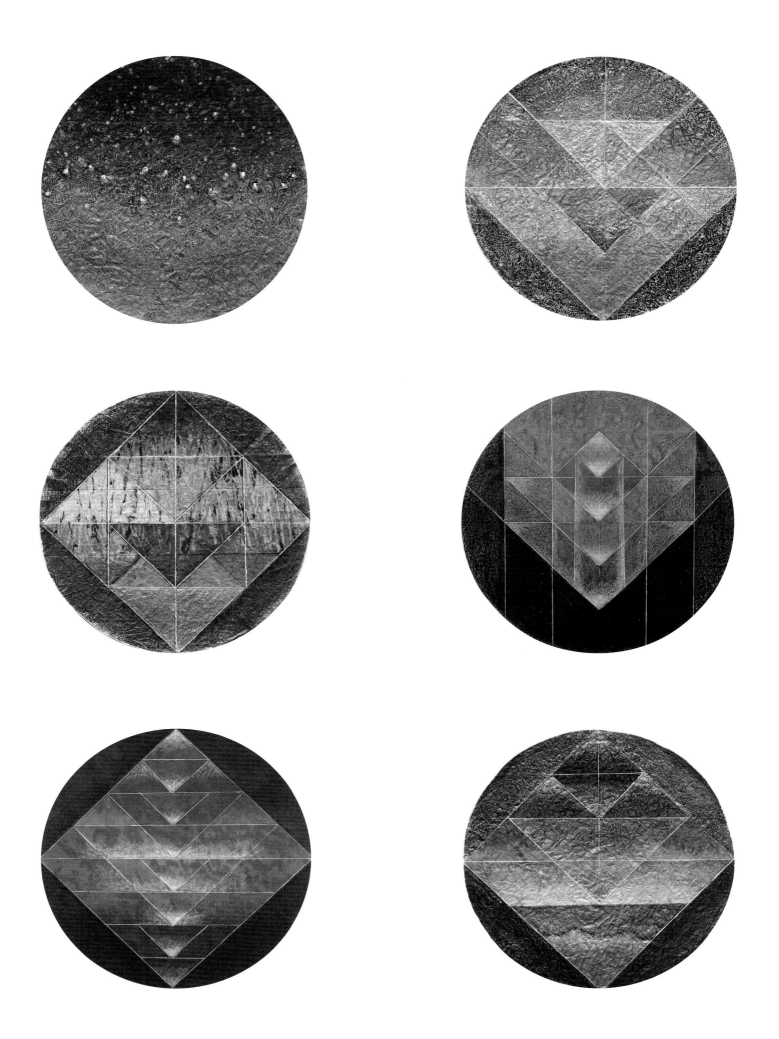

Particules de lumière, 빛의 입자, Particles of Light. ø 32 cm. 2007–2013.

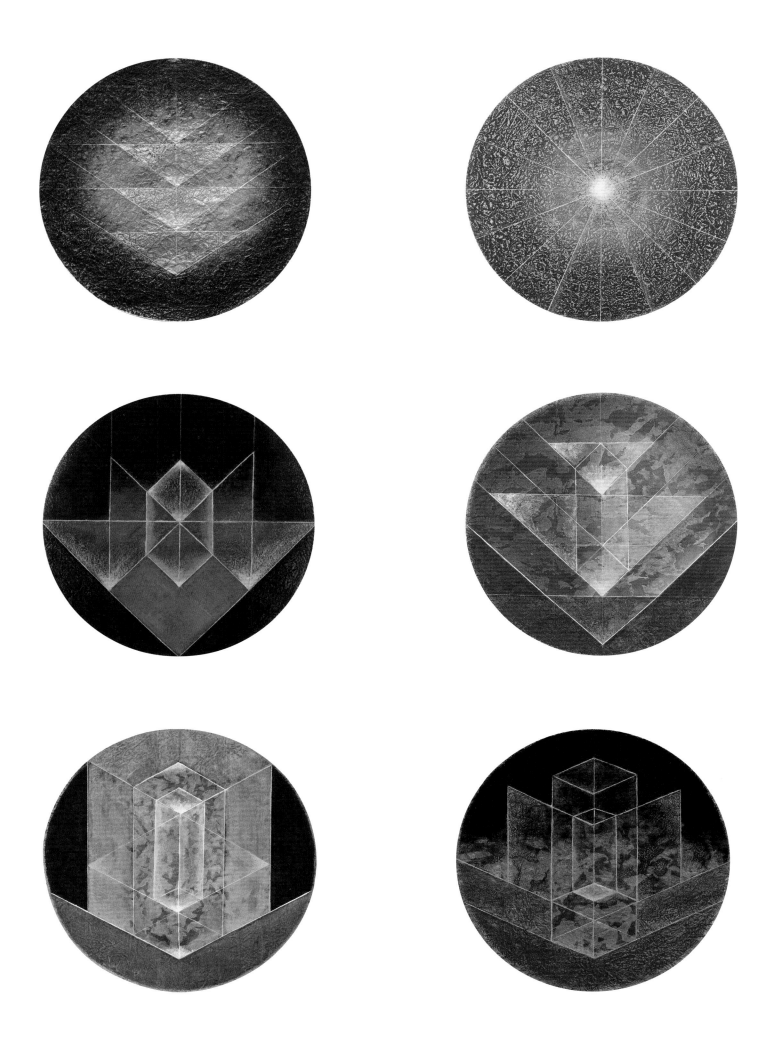

Particules de lumière, 빛의 입자, Particles of Light. ø 32 cm. 2010-2014.

Chaque particule
de lumière scintille

Gilbert Lascault

Depuis 2007, Bang Hai Ja peint des particules de lumière, des corpuscules radieux, des éléments qui rayonnent, des parcelles petites qui émeuvent. Ces particules luisent, chatoient, resplendissent, jettent un feu calme. Elles se concentrent et se diffusent. Des rayons lumineux se réunissent en un point, puis se dispersent.

Chaque particule de lumière scintille. Son intensité et sa coloration changent. Chaque particule jette des éclats intermittents. Chaque particule est une énergie. Chaque particule de lumière bouge, se déplace, voyage, danse, éclaire. Elle nous rend heureux et donne à sourire.

Sereine, la lumière est née de la lumière. La lumière est à la fois variable et permanente. Elle semble simultanément incertaine et inaltérable. Elle résiste, tenace. Étrangement, elle augmente, s'intensifie, s'accroît. Elle est à l'origine d'elle-même. La lumière féconde la lumière.

Un des poèmes de Bang Hai Ja commence ainsi :

Longtemps
Je tourne dans l'espace
Entre les étoiles je veille
Avec la lumière je joue
Revenue sur terre
Je fonds dans la pierre
Je perçois le son de la lumière
S'éveillant dans les cellules …

Bang Hai Ja est une voyageuse perpétuelle, une joueuse joyeuse, celle qui veille et qui contemple le monde.
Elle sait regarder le cosmos ; elle l'aime ; elle admire les multiples beautés de l'univers. Elle veille et elle éveille les autres. Elle s'éveille elle-même pour retrouver, à chaque instant, un œil neuf, vierge, devant le monde qui renaît sans cesse.

À l'intérieur de la lumière, grâce à la lumière, vers la lumière, Bang Hai Ja médite, rêve, avance, crée, sereine. Elle parcourt « le chemin intérieur »,

« le chemin de l'éveil ». Elle choisit la recherche des veilleurs, des éveillés. Elle prête attention extrême à l'espace, aux souffles, aux cellules, aux lumières, aux planètes. Grâce à son cœur, elle pénètre au cœur des choses. Dans un autre poème, elle écrit :

La lumière peint avec ma main
Se glisse dans mon cœur
Toutes deux
Nous pénétrons dans le tableau

Ailleurs, on trouve : « Le souffle de vie crée, vibre ». Chacune de ses peintures veut dévoiler l'invisible et l'illimité. Car l'infini prend corps. L'au-delà est ici.

En 2009. Bang Hai Ja peint *Atomes de lumière*. Des lignes tracent des structures subtiles et translucides. Ces lignes évoquent des losanges, des carrés, des triangles, des cercles et leurs rayons, des étoiles, des polyèdres. On devine le battement de la lumière, des mouvements alternatifs de contraction et de dilatation. On découvre le va-et-vient des lueurs, les rythmes de la lumière.

La peinture de Bang Hai Ja donne à voir la puissance douce de la lumière, son énergie subtile et contrôlée, sa force silencieuse. La lumière vibre ; elle palpite. Selon les changements de la lumière, selon ses métamorphoses, selon ses nuances, selon un ondoiement, selon des oscillations, le cosmos s'endort et se réveille. Bang Hai Ja contemple tantôt les étoiles, tantôt l'aube.

Bang Hai Ja n'emploie que des matériaux naturels : le papier coréen fabriqué à base de tiges de mûrier, les pigments minéraux et végétaux, un liant à base d'huiles essentielles … Patiente, méthodique, soigneuse, attentive, elle prend le papier, le coupe, le froisse avec délicatesse et le pose sur le sol. Elle s'assoit, elle applique doucement un pinceau sur le support, elle met en évidence des traces d'une couleur et des zones vides créées par le froissement, elle peint successivement au recto comme au verso. Quand elle froisse le papier, elle produit des accidents minuscules du support et accueille alors le fortuit et l'aléatoire pour les apprivoiser. Elle collabore avec le hasard, à la manière du peintre Simon Hantaï (1922-2008). Elle crée des lumières impensées, des formes énigmatiques, des œuvres subtiles et raffinées, des compositions complexes. Parfois, elle plie le papier, peint l'arête du pli et dessine une ligne précise … Sans raideur, elle n'est pas tendue. Son aisance permet des métamorphoses, des gestes agiles.

Bang Hai Ja écrit : « Mettre une petite touche de lumière, c'est semer une graine d'équilibre, de paix, d'amour ». Souvent, me revient la phrase de Stéphane Mallarmé : « Un coup de dés jamais n'abolira le hasard » (1897). Dans la recherche de Bang Hai Ja, un coup de pinceau n'abolira jamais le hasard. Sa peinture est une succession de chances.

La lumière serait une matière immatérielle, une substance impalpable, une solidité instable. Bang Hai Ja s'élève à la recherche de la lumière illimitée, à une quête continue. Elle écrit : « Je lance des graines de lumière sur la terre et dans le ciel ».

La lumière vivante est sans poids, légère, impalpable, libre, mystérieuse. Les lumières de Bang Hai Ja sont des halos intenses et polychromes. J'imagine dans la nuit une marée mouvante d'astres tourbillonnants. Dans un de ses poèmes, elle écrit : « Aujourd'hui, j'ai vu le pays natal des étoiles ». Elle a connu le ciel. Son âme a pu voyager parmi les astres disséminés. Elle a visité l'ailleurs, le lointain.

Pour Wang Wei (VIIIe siècle), peintre, poète, calligraphe, musicien, « Ce qui est essentiel à la forme, c'est le souffle ». La forme est alors une forme hantée par le vide. En 1971, le critique d'art O Kwang-soo parle justement de « La respiration douce et calme » qui s'exprime dans les tableaux de Bang Hai Ja. Elle-même évoque sa pratique du Qi Gong en disant : « Je suis en communion avec l'énergie qui circule dans l'univers, les mouvements du Yin et du Yang. Un espace cosmique entre en moi. L'espace du dehors et l'espace du dedans se rejoignent ». Elle accueille les forces de l'univers, les souffles et elle devient l'instrument grâce auquel ces forces se manifestent. Elle parcourt un chemin lumineux.

En 2012, Bang Hai Ja crée des vitraux. Je relis alors *La vie des formes* (1934) du très grand historien de l'art, Henri Focillon (1881-1943). Il visite les cathédrales du Moyen Âge. Il contemple les vitraux. La lumière est « forme elle-même, puisque ces faisceaux, jaillis de points déterminés, sont comprimés, amincis et tendus, pour venir frapper les membres de la structure … en vue de l'apaiser ou de la faire jouer ».[1] Les vitraux de Bang Hai Ja, colorent la lumière et colorent les murs et le sol par la lumière. Ils accueillent la lumière, la métamorphosent. La lumière alors transforme les surfaces calmes ou animées des murs et du sol, bouge à chaque instant.

Le philosophe Gaston Bachelard (1884-1962) s'occupe des cristaux et du rêve cristallin.[2] Il cite des phrases de Novalis et d'autres écrivains romantiques. Les gemmes sont les étoiles de la terre et les étoiles sont les diamants du ciel. Il y a une terre au firmament ; il y a un ciel dans la terre. Lorsque Bang Hai Ja crée des particules de lumière, elle accorde les correspondances des étoiles et des diamants … En poème, Bang Hai Ja regarde, avec amitié, le sourire des étoiles qui dansent :

Dressée sur terre je contemple le ciel
Les étoiles me font signe et m'invitent
Après avoir franchi
Les innombrables ponts du désir
Je les rejoins
Lieu de paix et de lumière
J'exulte au chant mélodieux des nuages
Au sourire des étoiles
Le ciel s'ouvre
Les étoiles dansent à mon côté
Leurs lumières m'irradient

Par la peinture, le ciel et la terre deviennent des amis inséparables ; ils sont simultanément lointains et proches. Dans le tableau, *œil de lumière* (2004), les étoiles sont des yeux qui semblent se mouvoir et planent. Les étoiles nous regardent ; elles nous protègent ; elles aident.

Vider son cœur
Marcher vers le centre de l'univers
Au centre du vide
Personne rien
Par le chemin intérieur
Par le chemin de l'éveil
Se dissipent les ténèbres
Commence à s'ouvrir le chemin lumineux
Celui
Où bat le cœur de l'univers
Où s'éveillent les cellules
Je lance des graines de lumière
Sur la terre et dans le ciel

Décembre 2013

1. Henri Focillon, *La vie des formes* (4e édition), Paris, PUF, 1957, p. 37.
2. Gaston Bachelard, *La terre et les rêveries de la volonté*, Paris, librairie José Corti, 1948, pp. 289-324.

반짝이는 빛의 입자들

질베르 라스코

방혜자(方惠子)는 2007년부터 빛의 입자를 그리고 있다. 그것은 빛을 발하는 미립자, 미세한 움직임의 단편들이다. 영롱하게 반짝이고 눈부신 빛을 발하는 입자들은 고요한 불꽃을 퍼트린다. 빛나는 광선들이 한 점으로 모였다가 흩어진다.

빛의 입자마다 반짝인다. 그리고 강도와 색채가 변한다. 빛의 입자들은 제각기 간헐적인 섬광을 내뿜는다. 각 입자는 하나의 에너지다. 입자들마다 움직이고, 이동하고, 떠돌고, 춤추며 환히 밝힌다. 빛은 우리를 행복하게 하며 미소를 준다.

평온한 빛은 빛으로부터 태어난다. 다양하면서도 영속적인 빛은 불확실한 동시에 변함이 없다. 끈질기게 지속되며 증가하고, 강력해지고, 더욱 커진다. 원래 빛 자체였던 빛이 빛을 낳는다.
방혜자의 시 중 한 편은 이렇게 시작한다.

나는 오랫동안
천공(天空)을 돌고 돌았다
별과 별 사이에서 밤을 새워
빛과 빛 사이에서 놀았다
이제 대지로 돌아와
돌 하나, 모래 한 알의
속을 들여다본다
세포의 빛들이
깨어나는 소리를 듣고
빛의 눈들이
물성의 속속까지
번쩍이고 있음을
알게 되었다….

방혜자는 끊임없이 여행을 하고 즐겁게 놀이를 하고 깨어 있으며 세상을 관조한다.
그는 우주를 바라볼 줄 알고 우주를 사랑하며 우주의 다양한 아름다움에 감탄한다. 깨어 있으면서 다른 사람들을 깨운다. 끊임없이 다시 태어나는 세상 앞에서 그는 새로운 시선을 되찾기 위해 매 순간 스스로 깨어난다.

빛의 내부에서, 빛의 은총으로 평온한 방혜자는 명상하며 꿈을 꾸고 앞으로 나아가며 창조한다. 그는 '내면의 길' '깨달음의 길'을 두루 살피며 깨어 있는 자들, 그리고 깨달음에 이른 자들이 추구하는 길을 선택했다. 그리고

공간과 기운, 세포, 빛, 행성들에 극도의 주의를 기울인다. 그러한 자신의 마음 덕분에 그는 사물들의 마음속으로 스며든다. 그는 다음과 같이 쓰고 있다.

햇빛이 나와 함께
그림을 그리면
빛이 내 마음이 되고
나는 빛이 되어
그림 속에 들어가 노래한다
둘이 '하나'되어 노래 부른다

또 다른 시에서 그는 말한다. "생명의 기운은 창조하고 전율한다." 그의 그림들은 저마다 보이지 않는 것들과 무한한 것들을 드러내고 싶어 한다. 왜냐하면 무한성은 형태를 갖추고 있기 때문이다. 저 세상은 바로 이곳에 있다.

2009년 방혜자는 〈빛의 원자들〉이라는 작품을 그렸다. 미묘하면서도 투명한 구조를 그려낸 선들은 마름모꼴, 정사각형, 삼각형, 원형을 이루고, 선의 광채는 우리에게 별 또는 별 다면체를 떠올리게 한다. 그 속에는 빛의 박동이 있고, 수축과 확장이 번갈아 일어나는 움직임이 있다. 그리고 우리는 섬광의 왕복운동과 빛의 율동을 발견한다.

방혜자의 그림은 빛의 부드러운 위력, 미묘하게 조절된 에너지, 그리고 침묵의 힘을 보여 준다. 전율하고 고동치는 빛—빛의 변화, 변형, 미묘한 느낌, 굽이, 파동에 따라 우주는 잠들기도 깨어나기도 한다. 방혜자는 때로는 별, 때로는 여명(黎明)을 찬미한다.

방혜자는 오로지 천연재료만 사용한다. 닥나무를 원료로 만든 한지, 광물성과 식물성 색료, 식물성 정유를 사용해 만든 접착제 등등…. 차분하고 조리있게, 세심하고 주의 깊게 그는 한지를 잘라 조심스럽게 구긴 다음 바닥에 놓는다. 이제 바닥에 앉은 그는 화폭 위에 붓질을 부드럽게 가하고, 색채의 흔적과 아울러 구김에 의해 만들어진 빈 공간을 뚜렷하게 드러낸다. 그리고 표면과 뒷면을 연속적으로 그리는 작업을 한다. 그가 종이를 구길 때 그 매체는 예상치 않은 사소한 형태들을 만들어내고, 그는 우발적이고 우연한 현상들을 받아들이며 길들인다. 그는 화가 시몽 한타이(Simon Hantaï, 1922-2008)의 방식처럼 우연과 협력을 이루는 것이다. 그가 만들어낸 것은 생각하지 않던 빛, 수수께끼 같은 형태, 미묘하고 섬세한 작품, 복합적인 구성들이다. 때로는 종이를 접어 주름의 각을 칠하면서 그려내는 명확한 선…. 어떤 경직성이나 긴장감이 엿보이지 않는 그 선은 작가의 손길을 유연하게 이끌며 여러 가지 변형을 가능하게 해 준다.

"작은 빛 한 점을 그린다는 것은 균형과 평화, 사랑의

씨앗을 심는 것이다." 화가 방혜자의 이 글은 내게 스테판 말라르메(Stéphane Mallarmé)의 문장을 떠올리게 한다. ― "주사위 던지기는 결코 우연을 소멸케 하지 않는다."(1897) 그의 탐구 속에서 붓질은 결코 우연을 소멸시키지 않으리라. 그의 회화는 기회의 연속들이다.

빛은 아마도 비물질적인 물질, 만질 수 없는 실체, 불안정한 견고성일 것이다. 그는 무한정의 빛을 탐색하며 끊임없이 상승한다. 그는 "나는 땅과 하늘에 빛의 씨앗을 뿌린다"고 쓰고 있다.

살아 있는 빛은 무게가 없어 가볍고, 미세하고, 자유로우며 신비롭다. 방혜자의 빛은 다채롭고 강렬한 느낌의 후광들이다. "오늘 나는 별들의 고향을 보았다." 그가 쓴 이 글을 떠올리며 나는 한밤중 소용돌이치는 별 무리의 움직임을 상상해 본다. 그는 이미 하늘을 알고 있다. 그의 영혼은 흩어진 천체들 사이를 여행할 수 있었을 것이다. 방혜자는 머나먼 곳, 다른 세상을 보고 왔다.

팔세기 중국의 화가이자 서예가, 시인, 음악가였던 왕유(王維)는 "형상에 본질적인 것은 기운이다"라고 주장했다. 따라서 형상은 공(空)이 깃든 모양을 말한다. 바로 그런 의미에서 1971년 예술비평가 오광수(吳光洙)는 방혜자의 그림을 보며 '고요하고 부드러운 호흡'이라는 표현을 했을 것이다. 그는 자신이 하는 기공(氣功)을 상기하며 이렇게 말한다. "저는 우주에 순환하는 기운, 음양의 운동과 교감을 나눕니다. 우주 공간이 내 안으로 들어오고, 바깥 공간과 안쪽 공간이 서로 만나게 됩니다." 그는 우주의 힘과 기운을 받아들인다. 그리고 매체가 되는 그의 존재 덕분으로 이러한 힘들이 모습을 드러낸다. 그는 빛으로 환한 길을 가로지르며 다닌다.

2012년 방혜자가 스테인드글라스 작업을 할 무렵, 나는 위대한 미술사가 앙리 포시용(Henri Focillon, 1881-1943)의 저서 『형태들의 삶』(1934)을 다시 읽었다. 그는 중세 대성당들을 둘러보며 스테인드글라스를 유심히 살폈고, 자신의 생각을 정립시킨다. 빛은 "그 자체가 형태다. 왜냐하면 일정한 지점에서 분출된 빛줄기들은 압축되고, 가늘어지고, 팽팽히 당겨진 상태로 건축물 벽면을 비추기 때문이다…. 대상물을 진정시키거나 유희에 끌어들이기 위해서"[1] 이다. 방혜자의 스테인드글라스는 빛을 채색하고, 벽면을 채색한다. 그리고 빛을 통해 바닥을 채색한다. 받아들인 빛을 변모시킨다. 그때 빛은 벽과 바닥의 고요한 또는 움직이는 표면들을 변형시키며 매 순간 움직인다.

크리스털과 수정체의 꿈에 대한 연구를 하던 철학자 가스통 바슐라르(Gaston Bachelard, 1884-1962).[2] 그는 노발리스(Novalis)를 비롯한 낭만주의 시대 작가들의

글을 자주 인용한다. 보석이 대지의 별이라면 별은 하늘의 다이아몬드다. 창공에는 대지가 있고, 대지에는 하늘이 있다. 빛의 입자들을 창조할 때 방혜자는 별과 다이아몬드 사이의 교감을 허락해 준다…. 시 속에서 그는 미소를 띤 채 춤을 추는 별들을 다정하게 바라본다.

땅 위에 서서
천공(天空)을 바라봅니다
별들이 손짓하며 부릅니다
욕망의 다리를
수없이 건너
그곳에 닿았습니다
그곳은 평화롭고 밝은 빛으로
가득 차 있었습니다
구름 흐르는 소리
별들의 웃음이
넘쳐흐르는
천공을 열고
그 속으로 걸어갑니다
흐르는 별들이
내 곁에 춤추고
불꽃 같은 빛들이
마음 타고 흐릅니다

그림을 통해 하늘과 땅은 떨어질 수 없는 친구가 된다. 머나먼 동시에 가까운 두 공간인 것이다. 2004년 작품 〈빛의 눈〉에서 별들은 움직이며 떠도는 것처럼 보이는 눈의 형상으로 묘사되어 있다. 별들은 우리를 지켜보고, 우리를 보호하고, 도와준다.

마음을 비우고
우주의 핵심을 향해 걸어간다
텅 빈 가운데
아무도 아무것도 없는
안으로 가는 길은
마음이 깨어나는 길
어둠을 다 걷고
밝게 피어나는 시작의 길
세포 하나하나까지도
활짝 깨어나
새로 태어나는 길
천지에 마음의 빛 뿌리며 간다

2013년 12월

1. Henri Focillon, *La vie des formes* (4e édition), Paris, PUF, 1957, p. 37.
2. Gaston Bachelard, *La terre et les rêveries de la volonté*, Paris, librairie José Corti, 1948, pp. 289-324.

Each Particle of Light Sparkles

Gilbert Lascault

Since 2007, Bang Hai Ja has been painting particles of light, bright specks, tiny radiant clusters that carry a charge. The particles gleam, shimmer, shine, spread a calm fire. They join together and scatter. Rays of light converge then disperse.

Each particle of light sparkles. Its intensity and colouration change. Each particle flashes. Each particle is an energy. Each particle of light is on the move, journeying on, a dancing illumination. It makes us happy, it makes us smile.

Steady and calm, light is born of light. Light is both changing and permanent. It seems simultaneously uncertain and unvarying. It is steadfast and unyielding. Strangely, it expands, grows more intense, becomes stronger. It is at the source of itself. Light begets light.

One of Bang Hai Ja's poems begins:

On and on
in space I turn
watchful among stars
I play with the light
On earth again
I merge into stone
I hear the sound of light
awakening in the cells....

Bang Hai Ja is an eternal traveller, a delighted player, one who watches and contemplates the world. She knows how to look at the cosmos; with a look of love; she admires the multiple beauties of the universe. She watches, she makes others wakeful. She wakens herself to find again, at every moment, a new, virgin eye before the world constantly reborn.

Within the light, through the light, towards the light, Bang Hai Ja meditates, dreams, advances, creates in calm. She follows the "inward path," the "path of awakening." She chooses to join the watchful, the wakeful. She is extremely attentive to space, to breath, to cells, to lights, to planets. Through her own heart she penetrates to the heart of things. In another poem she writes:

The light paints with my hand
pearls into my heart
Together
we enter the canvas
singing the ONE

Elsewhere she says: "The breath of life creates, pulsates." Each of her paintings seeks to lift the veil on what is invisible and unlimited. For infinity is bodied. Here is the beyond.

In 2009, Bang Hai Ja painted *Atoms of light*. Lines trace subtle, translucent patterns. They suggest rhomboids, squares, triangles, circles and their radiuses, polyhedra. The light seems to be throbbing, to be contracting and dilating in turn. We discover the to-and-fro of shimmerings, the rhythms of light.

The painting of Bang Hai Ja reveals the gentle power of light, its subtle, controlled energy, its silent strength. The light vibrates; it breathes. As the light changes, as it undergoes its metamorphoses, its shifts in intensity, as it unfurls, as it flickers and fades, the cosmos falls asleep and awakens. Bang Hai Ja contemplates now the stars, now the dawn.

Bang Hai Ja uses only natural materials: Korean paper made from the bark of the mulberry tree, mineral and plant pigments and an essential oil-based binder. Patient, methodical, careful, attentive, she takes the paper, delicately crumples it and lays it on the ground. She sits down, gently applies a brush, leaving patches of colour and empty areas because of the crumpling; she paints each side in turn. When she crumples the paper, she produces tiny kinks in it and then fashions the effects of chance and serendipity. Chance is her co-worker, as it was for Simon Hantaï (1922-2008). She creates unimagined lights, enigmatic forms, subtle, refined works, complex compositions. Sometimes, she folds the paper, paints the ridge of the fold and draws a precise line.... Not stiffly, she is not tense. Her supple movements lend themselves to agile metamorphoses.

Bang Hai Ja writes: "to put a touch of colour is to sow a seed of balance, of peace, of joy and love." I'm often put in mind of Stéphane Mallarmé's title: "Un coup de dés jamais n'abolira le hasard" ("A throw of the dice will never abolish chance") (1897). In Bang Hai Ja's quest, a flick of the paintbrush will never abolish chance. Her painting is a succession of chance events.

Light can be thought of as an immaterial matter, an impalpable substance, an unstable solidity. Bang Hai Ja is on a quest for limitless light, a continuing search. She writes: "I cast seeds of light on earth and in the sky."

The living light is weightless, unattached, impalpable, free and mysterious. The lights of Bang Hai Ja are intense, polychromatic halos. I imagine in the light a moving tide of whirling stars. In one of her poems she writes: "Today I saw the birthplace of the stars." She has known the sky. Her soul has journeyed among the scattered stars. She has been to other lands, to far-off lands.

For Wang Wei (8th century), painter, poet, calligrapher, musician, "there is no form without breath." Without breath, form is the house of emptiness. In 1971, the art critic O Kwang-soo spoke of the "gentle, calm breathing that animates the paintings of Bang Hai Ja." She herself talks about her practice of Qi Gong when she says: "I commune with the energy that circulates in the universe, the movements of yin and yang. A cosmic space enters me. The space outside and the space within become joined." She opens herself up to the forces of the universe, to the breaths, and she becomes the instrument through which those forces manifest themselves. She journeys along a road of light.

In 2012, Bang Hai Ja created stained glass windows. In *The life of forms in art* (1934) the great art historian Henri Focillon (1881–1943) describes the stained glass windows of the great mediaeval cathedrals. There, "light is itself form, since the beams, bursting from particular points, are compressed, flattened and stretched to strike against the component parts of the structure in order to soften it or throw it into relief."[1] The stained glass windows of Bang Hai Ja give colour to the light and give colour to the walls and floor through the light. They receive and transform the light. The light then plays upon the calm or moving surfaces of the walls and floor in a state of perpetual motion.

The philosopher Gaston Bachelard (1884–1962) turned his attention to crystals and to crystalline dreams.[2] Quoting Novalis and other Romantic writers, he says that gems are the stars of the earth and stars are the diamonds of the sky. There is an earth in the sky; there is a sky in the earth. When Bang Hai Ja creates particles of light, she brings out the harmonies between stars and diamonds.... In a poem, she responds to the smiling dance of the stars:

Erect on earth I gaze at the sky
The stars beckon and bid me follow
After crossing
the countless bridges of desire
I join them
Place of peace and light
I thrill to the melodious song of the clouds
to the smile of the stars
The sky opens
The stars dance by my side
Their lights radiate in me

Through painting, the sky and the earth become inseparable friends; they are at once distant and near. In the painting *Eye of light* (2004), the stars are eyes that seem to be moving, gliding. The stars are looking at us; they protect us; they help.

Empty your heart
Walk to the centre of the universe
to the centre of emptiness
No one no thing
Through the inward path
Through the path of awakening
the darkness lifts
The path of light starts to open
The pathway
of the beating heart of the universe
of awakening cells
I cast seeds of light
on earth and in the sky

December 2013

1. Henri Focillon, *La vie des formes* (fourth edition), Paris: PUF, 1957, p.37.
2. Gaston Bachelard, *La terre et les rêveries de la volonté*, Paris: librairie José Corti, 1948, pp.289–324.

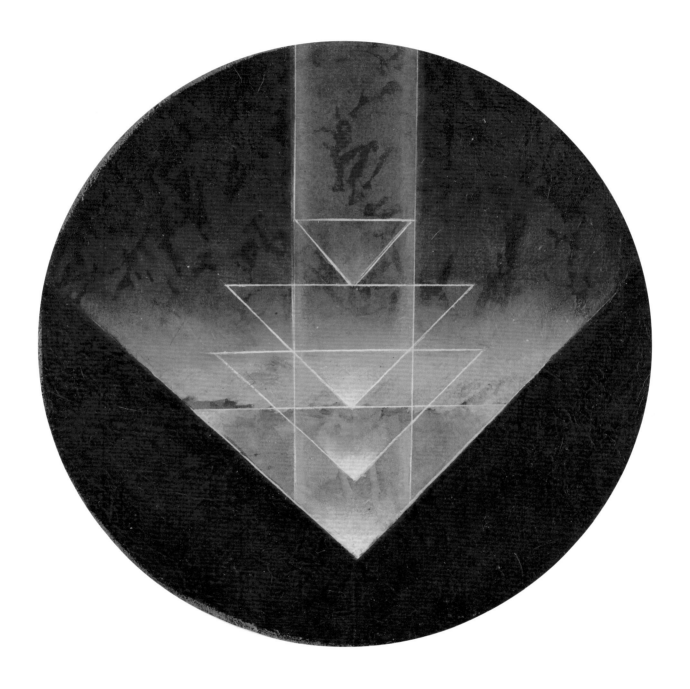

Particules de lumière, 빛의 입자, Particles of Light. ø 33 cm. 2015.

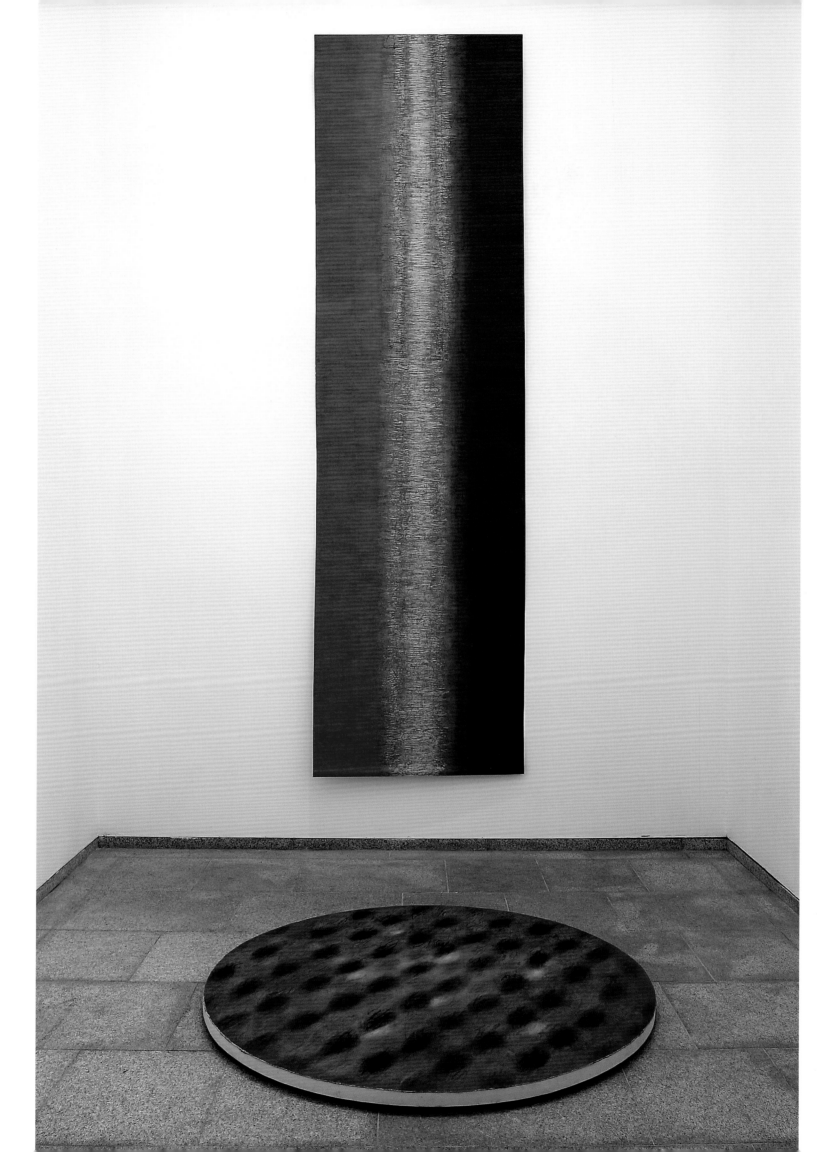

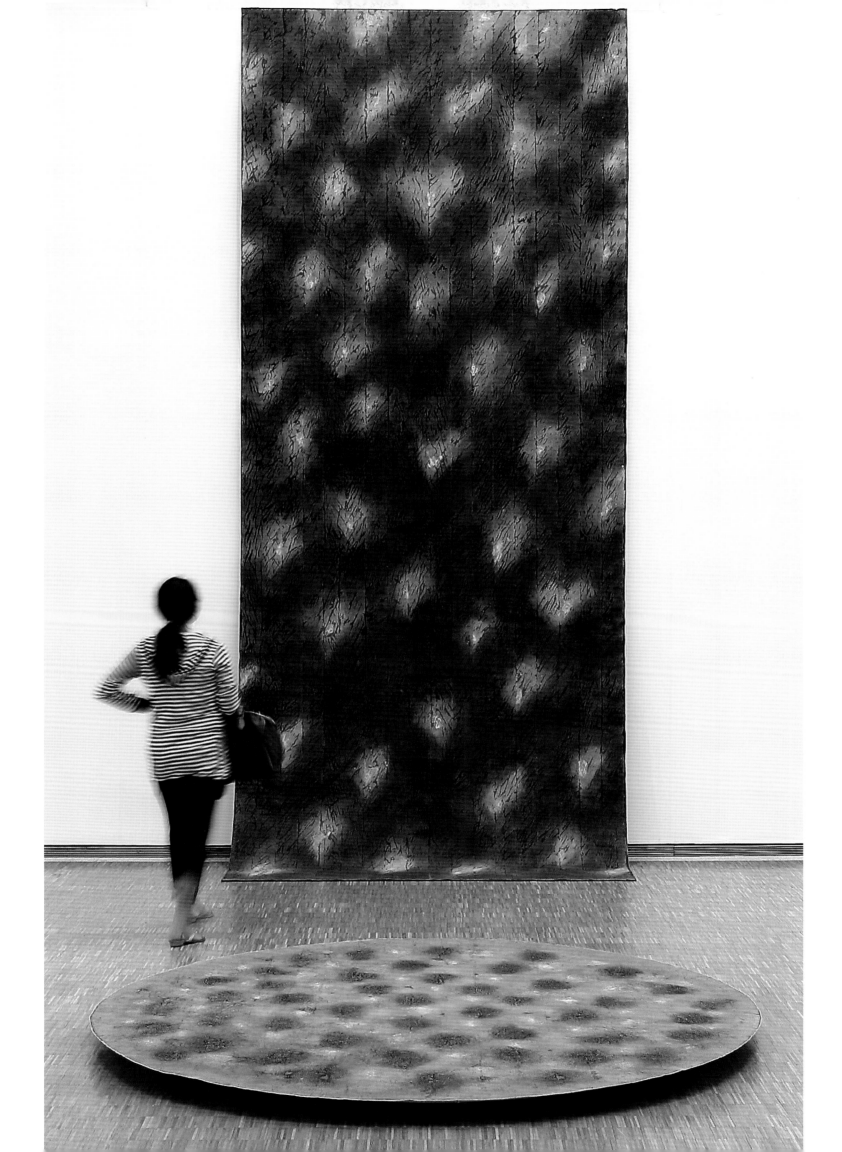

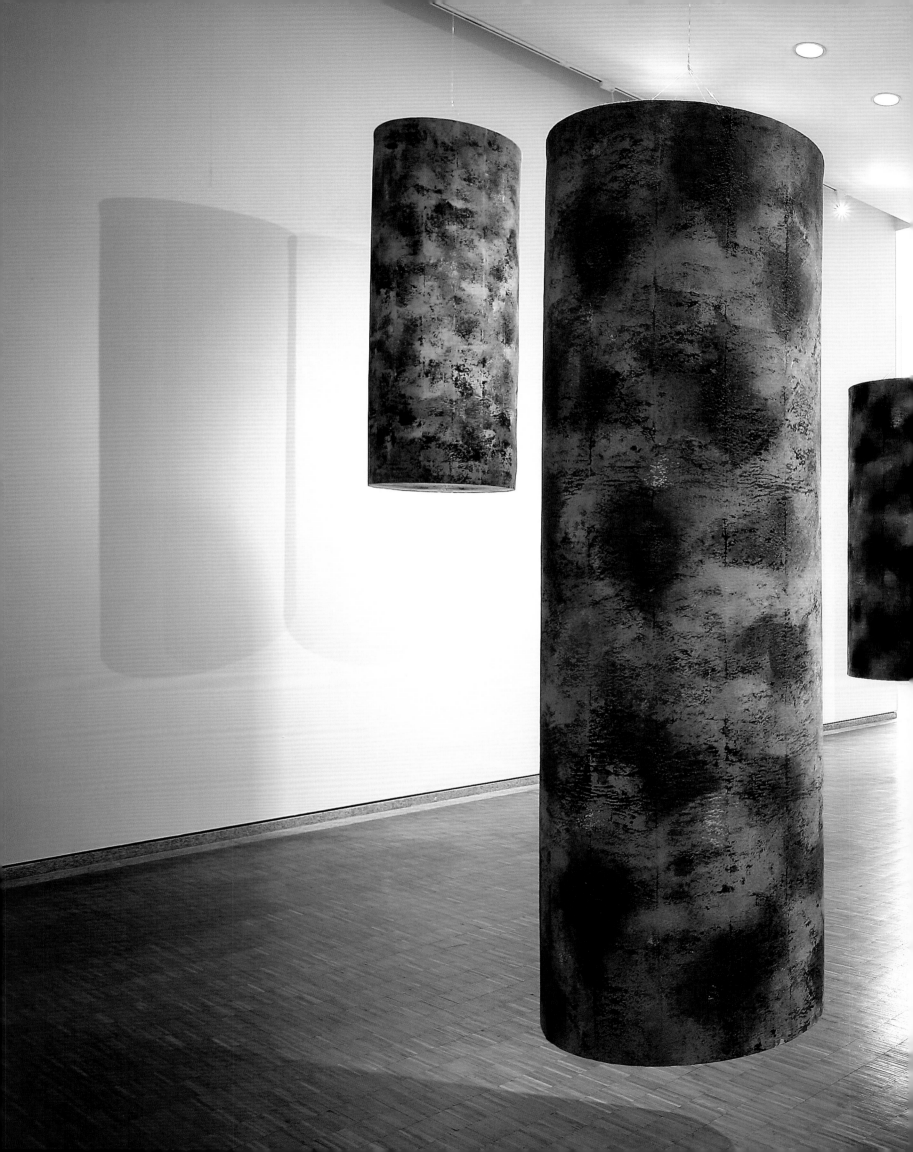

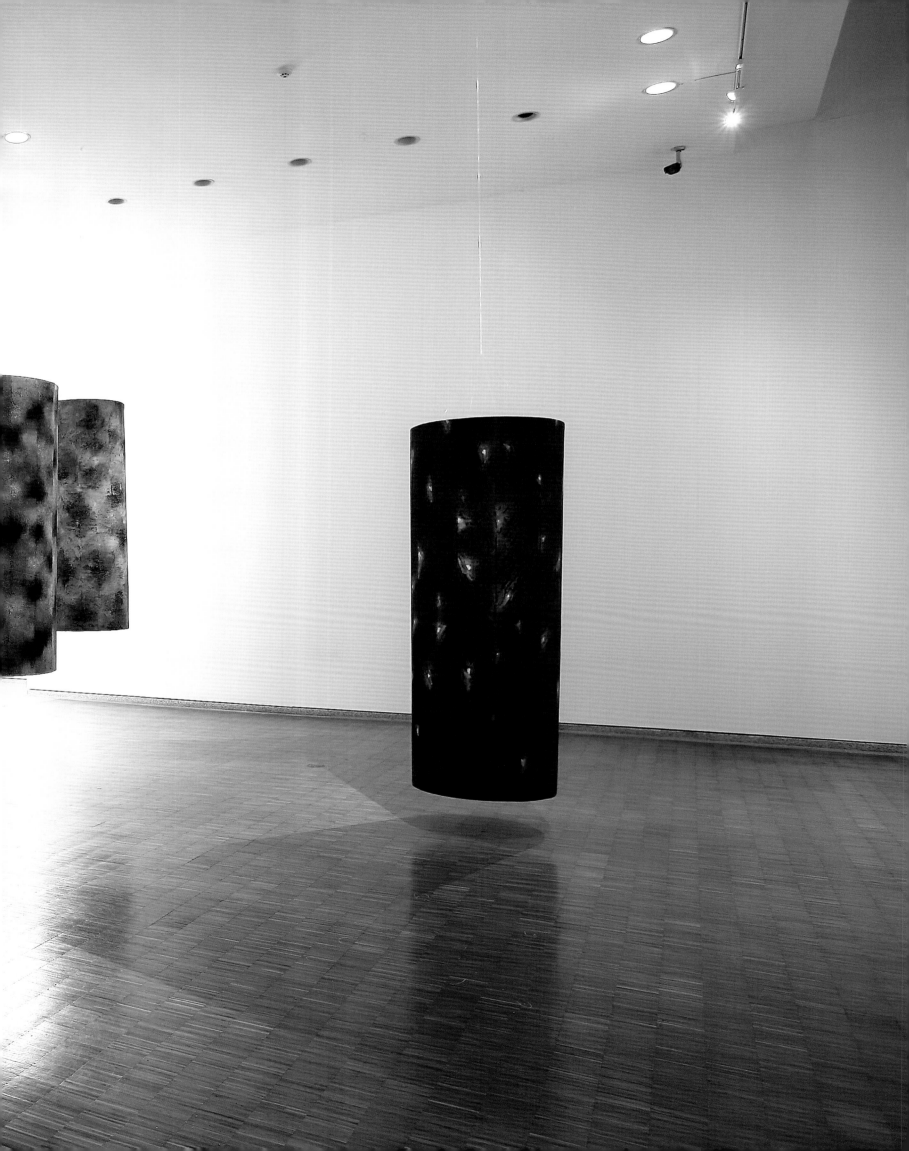

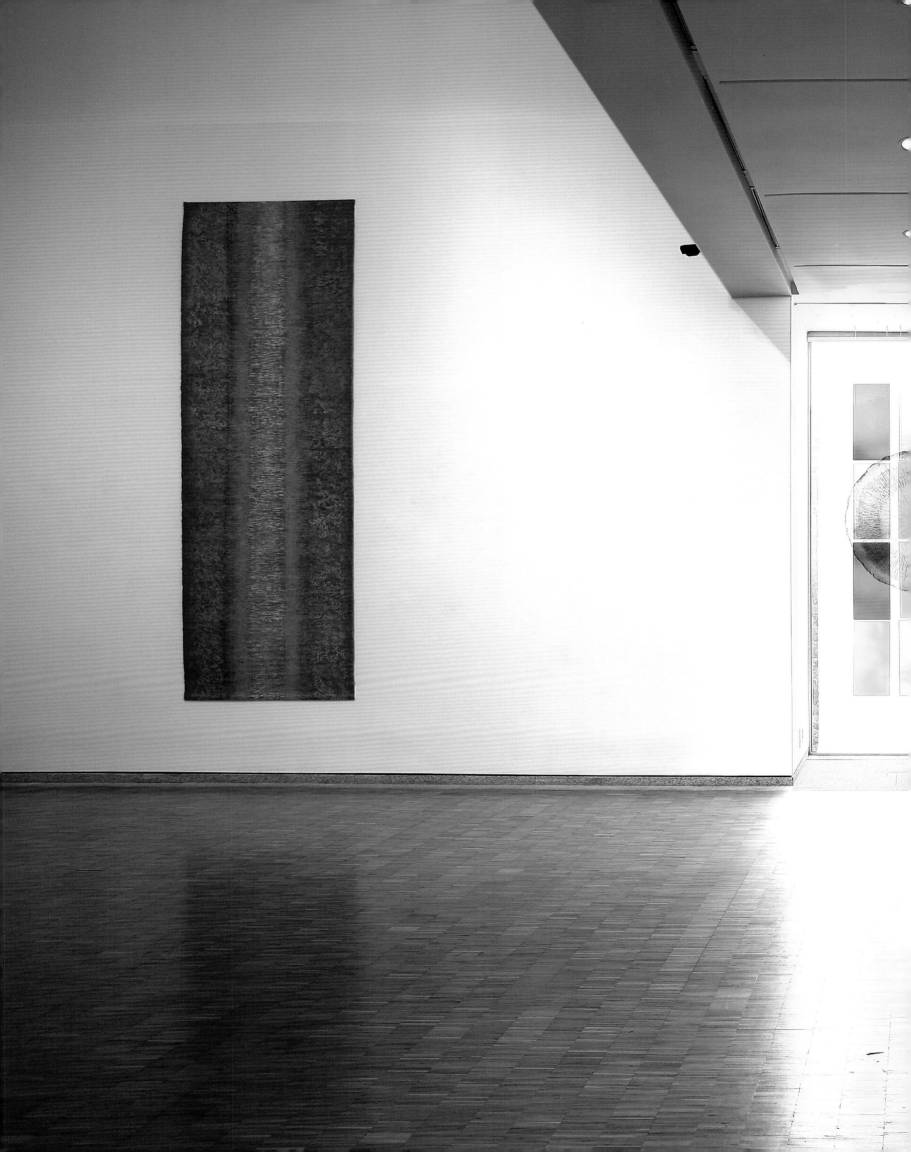

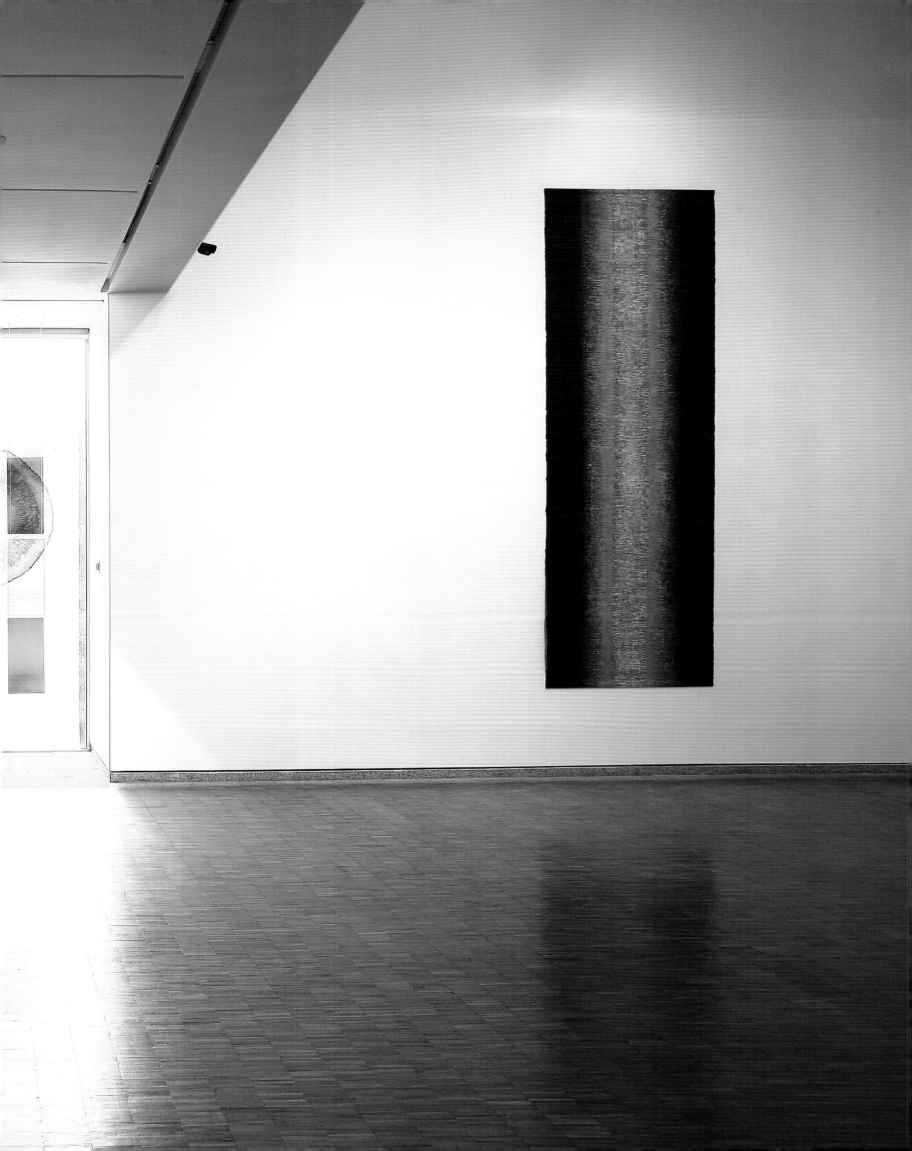

pp.20-25. Exposition au musée Whanki, 환기미술관 전시,
Exhibition at the Whanki Museum. 2007.

pp.22-23. Lumière de la Paix, 평화의 빛, Light of Peace. 2007.

pp.24-25. Hommage à Whanki, 김환기 선생님을 기리며,
Homage to Whanki. 2007.

Lumière née de la lumière, 빛에서 빛으로, Light born from the Light.
360 × 120 cm. 2007-2009. Collection du musée Cernuschi, Paris.

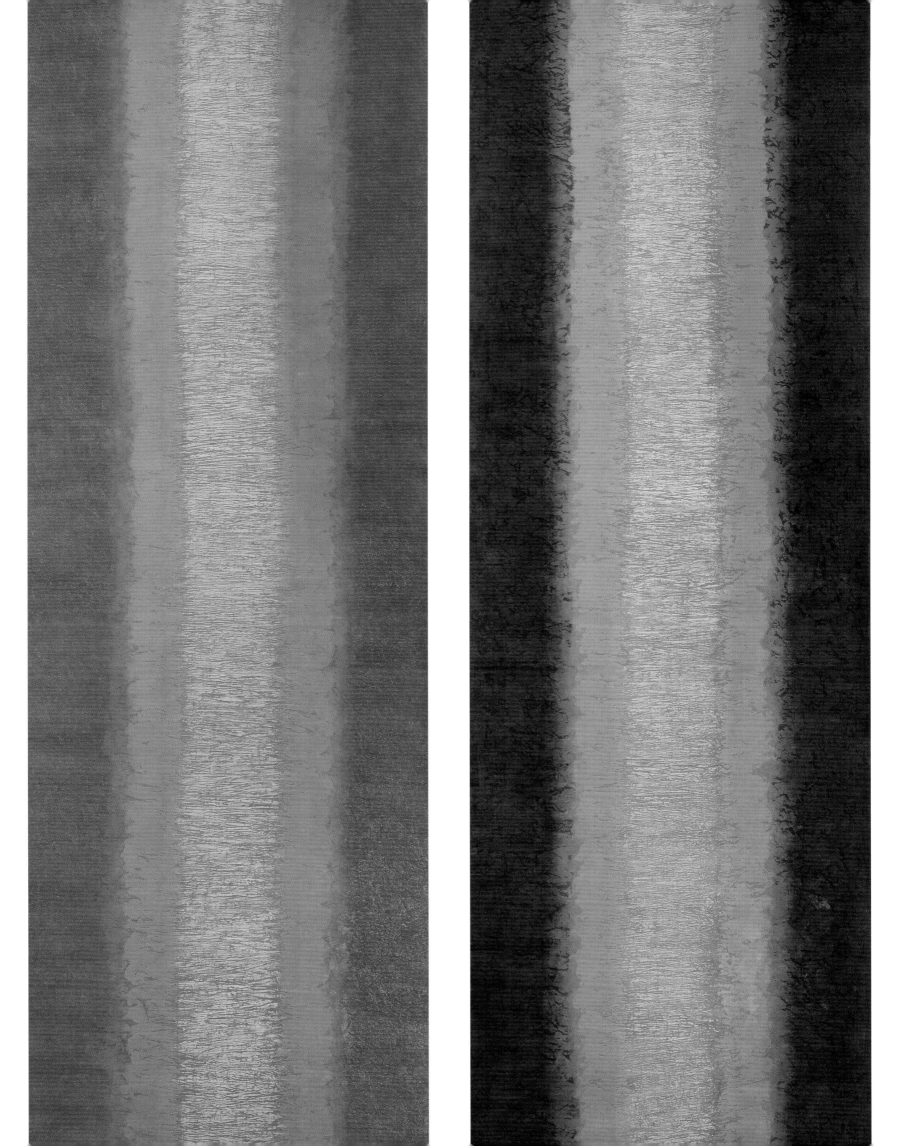

Il suffit de voir Bang Hai Ja par un jour maussade, par un jour de doute ou de désespoir, et de regarder sa peinture pour se reprendre à la vie, à la vraie, celle qui ne meurt pas.

—Pierre Courthion 1967

어느 흐린 날 또는 회의와 절망에 빠진 날, 다시 진정한 삶, 죽음을 모르는 삶을 되찾고자 할 때, 우리는 작가 방혜자를 바라보거나 아니면 그의 그림을 보기만 해도 충분하다.

—피에르 쿠르티옹 1967

pp.29-31. Exposition au musée Youngeun, 영은미술관 전시, Exhibition at the Youngeun Museum. 2009.

p.29. Rencontre du Ciel-Terre, 하늘과 땅의 만남, Meeting of the Sky-Earth.

pp.30-31. Lumière de la Paix, 평화의 빛, Light of Peace.

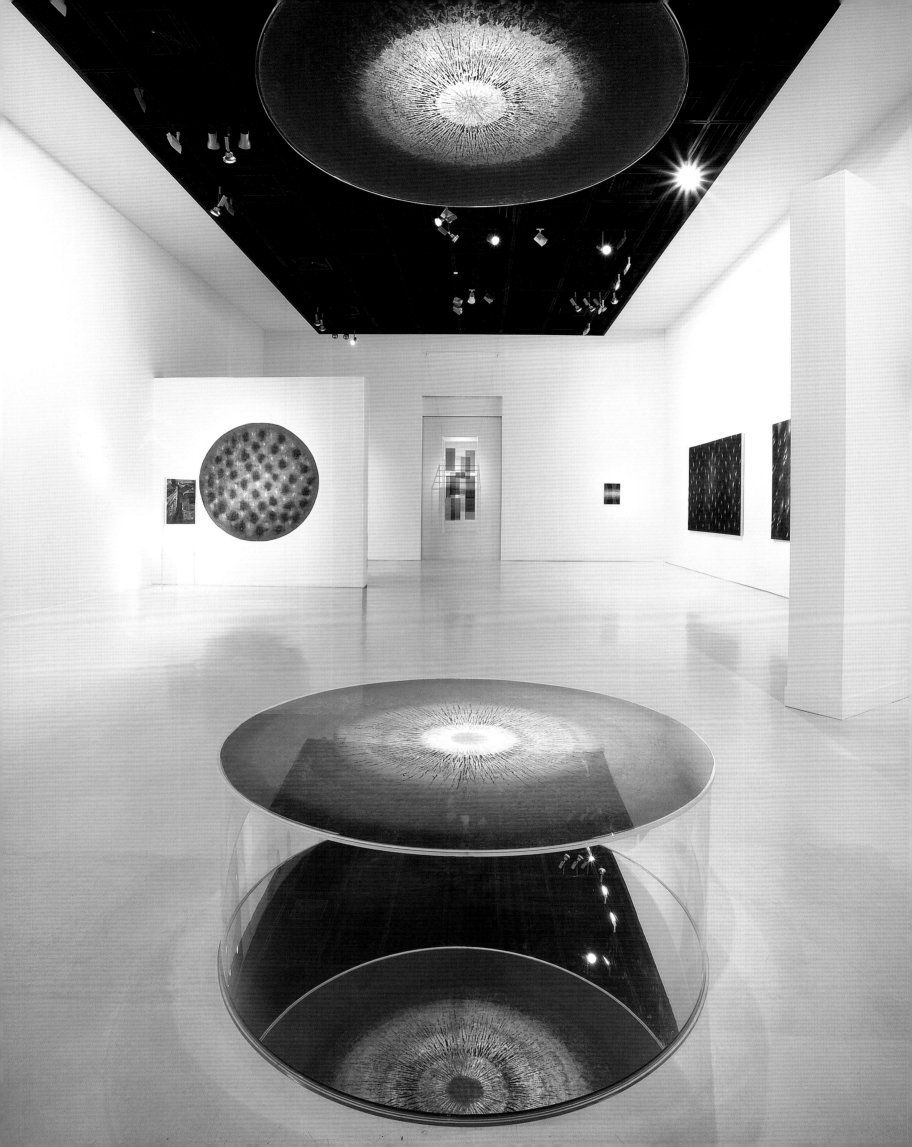

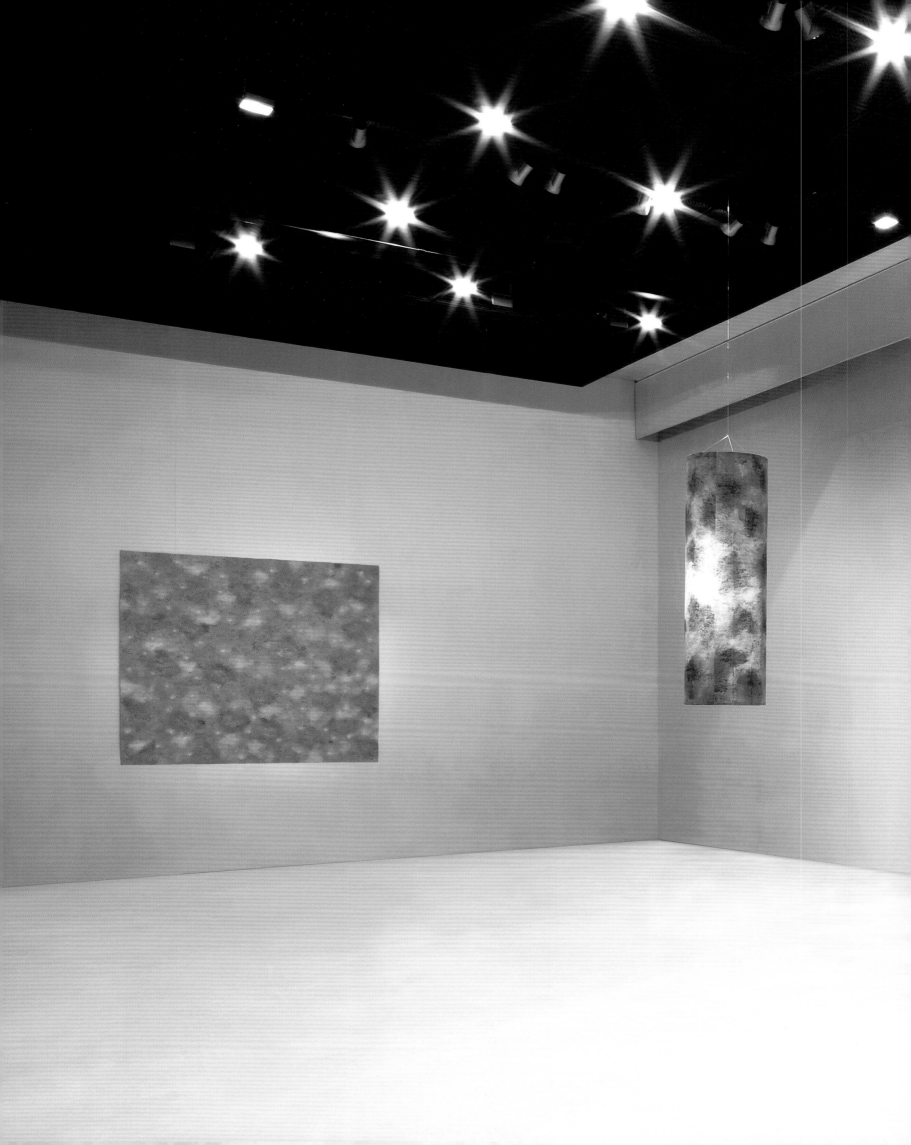

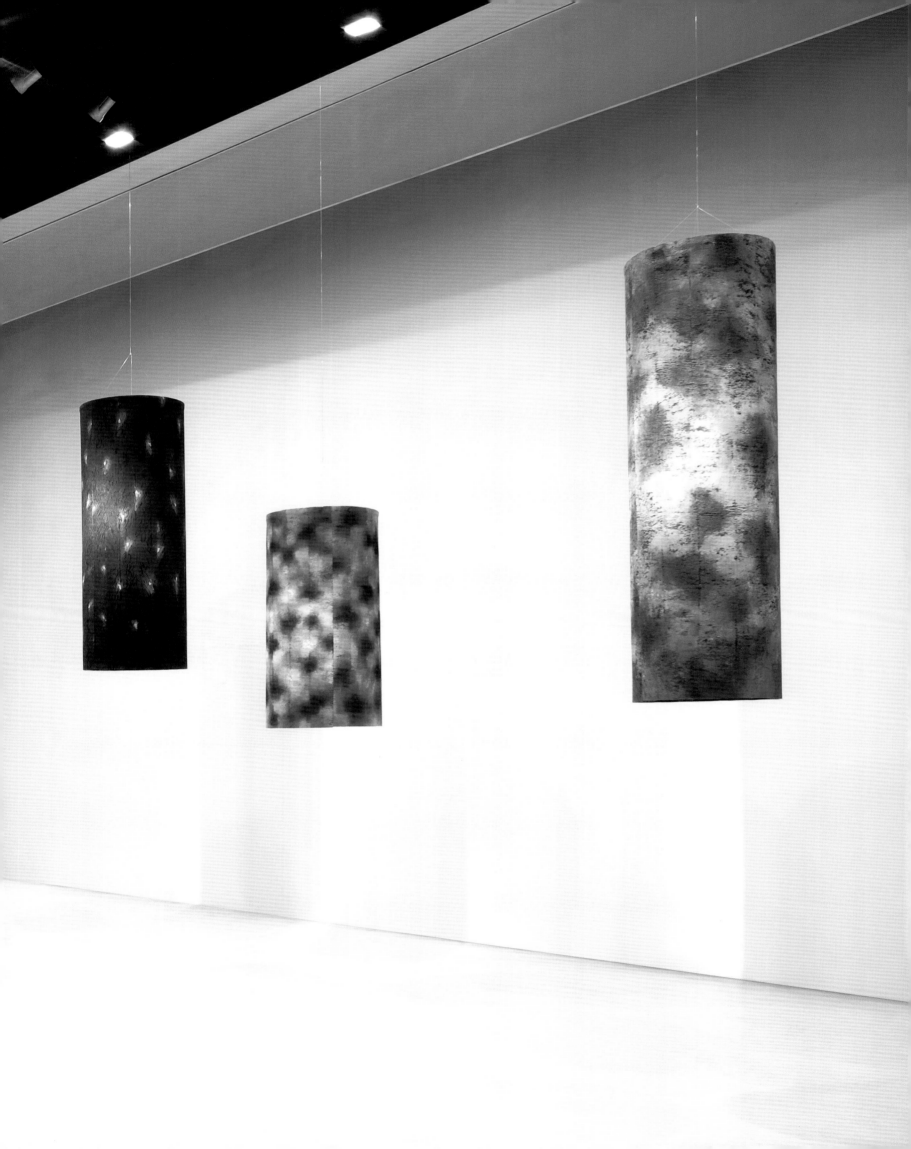

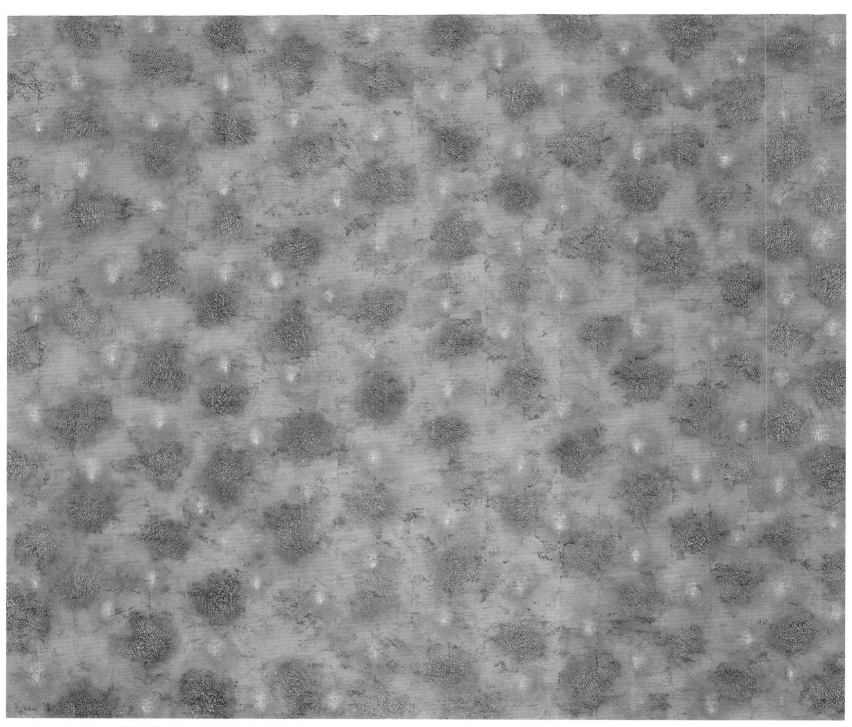

Lumière de la Terre, 대지의 빛, Light of the Earth. 251 × 289 cm. 2009.

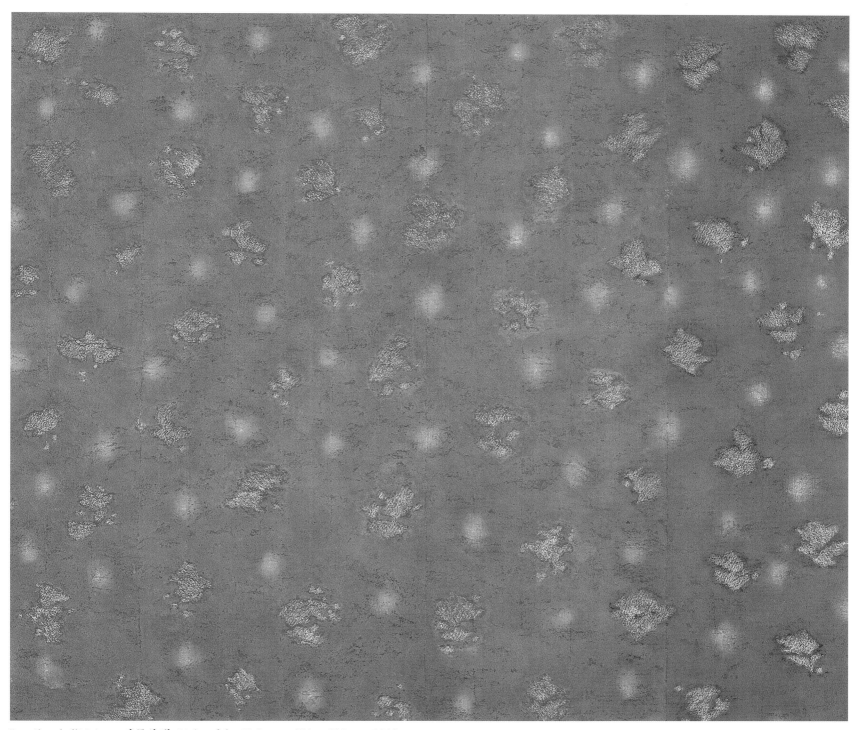

Lumière de l'Univers, 우주의 빛, Light of the Universe. 251 × 280 cm. 2009.

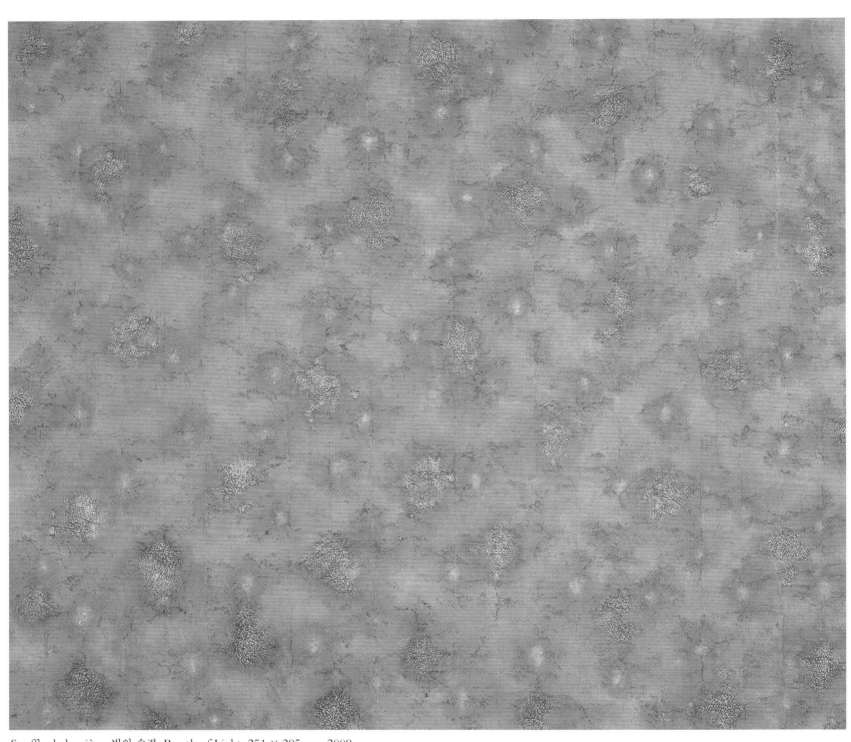

Souffle de lumière, 빛의 숨결, Breath of Light. 251 × 285 cm. 2009.

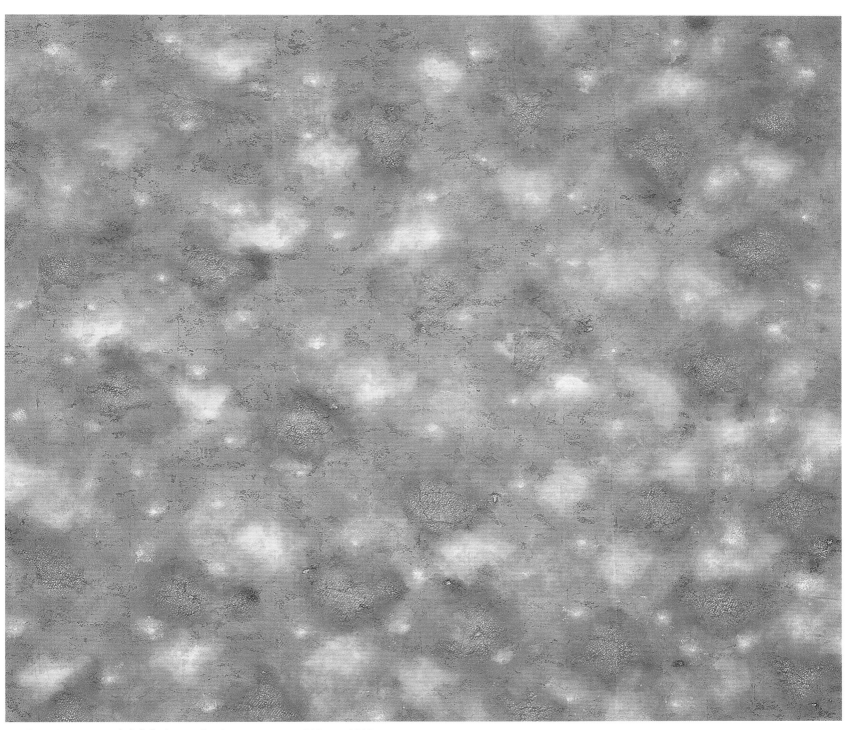

Souffle de la Nature, 자연의 숨결, Breath of Nature. 251 × 283 cm. 2009.

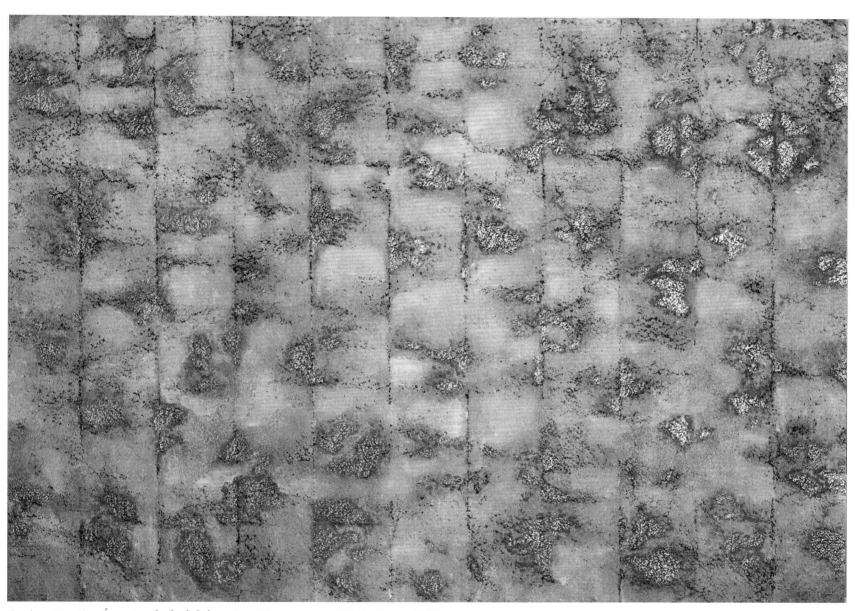

Couleur-Lumière-Énergie, 색-빛-에너지, Colour-Light-Energy. 100 × 137 cm. 2009.

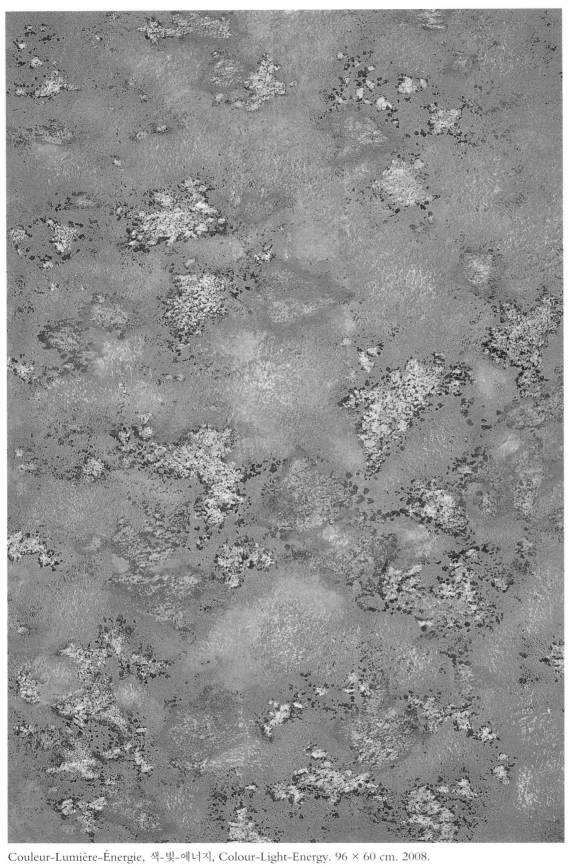
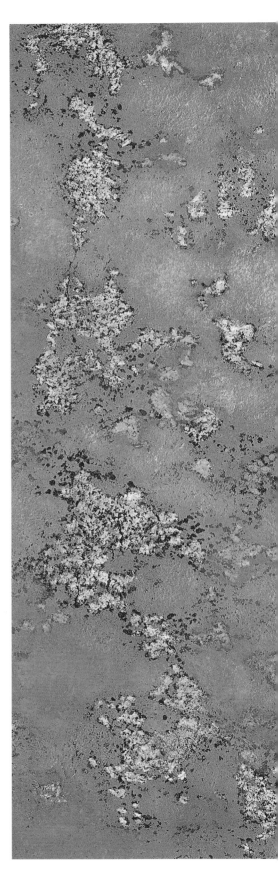

Couleur-Lumière-Énergie, 색-빛-에너지, Colour-Light-Energy. 96 × 60 cm. 2008.

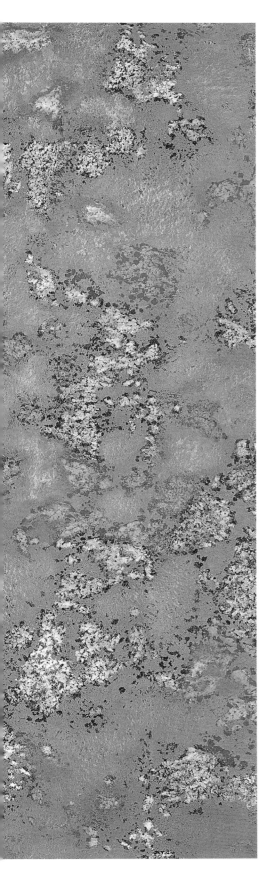
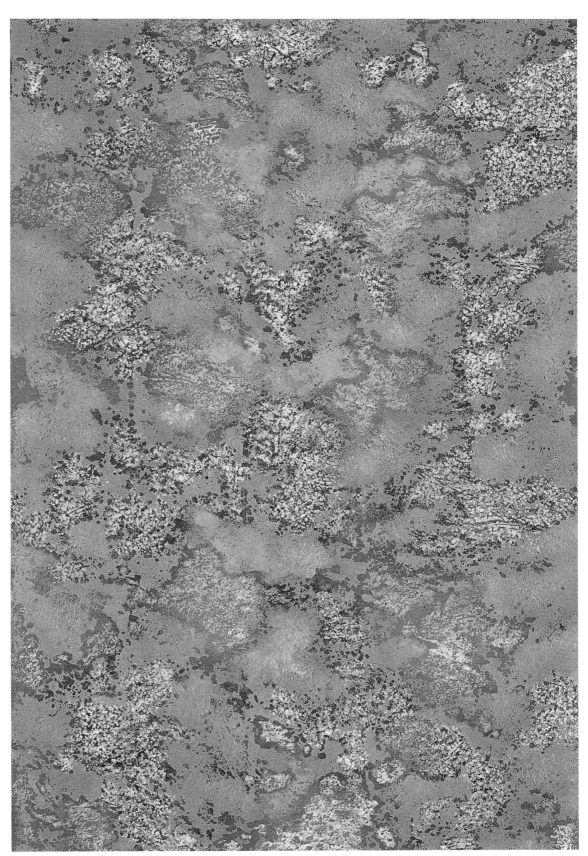

Partie de la nature, de l'observation des éléments, elle en fait une transposition synthétique, laquelle, sans être directement représentative, n'en est pas moins l'interprétation sublimée et transcendante de l'élémentaire. Dans les peintures de Bang Hai Ja, je retrouve la terre, l'air et l'eau.
Quant au feu, au feu sacré, il est en elle.

—Pierre Courthion 1980

자연, 그리고 원소들에 대한 관찰이 통합적으로 전환되어 나타나는 방혜자의 작품은 직접적인 표현형태라기보다는 원소적인 것이 숭고화된, 초월적 해석이다. 방혜자의 그림 속에서 나는 흙과 공기, 그리고 물을 다시 발견한다. 불의 경우, 신성한 불이 그의 마음속에 있다.

—피에르 쿠르티옹 1980

Terre du Ciel, 하늘의 땅, Earth of Sky. 180 × 360 cm. 2008.

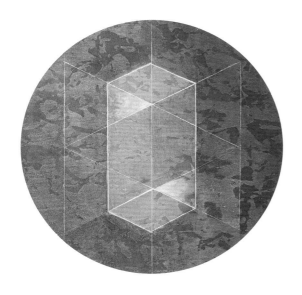

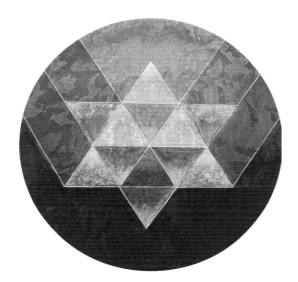

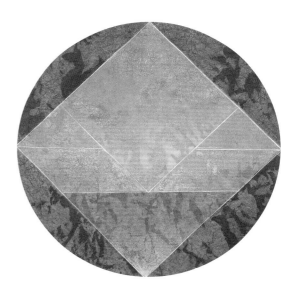

Grande Ourse, 북두칠성, Great Bear. ø 32 cm. 2009.

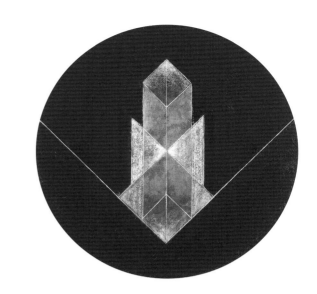

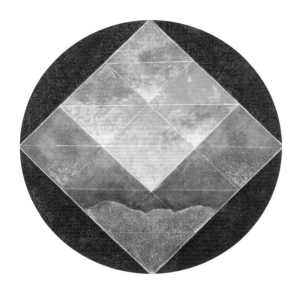

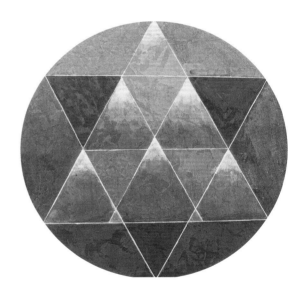

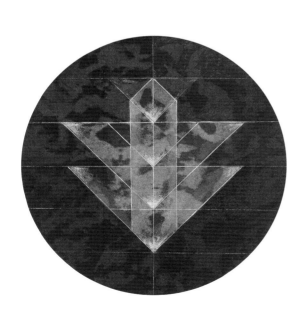

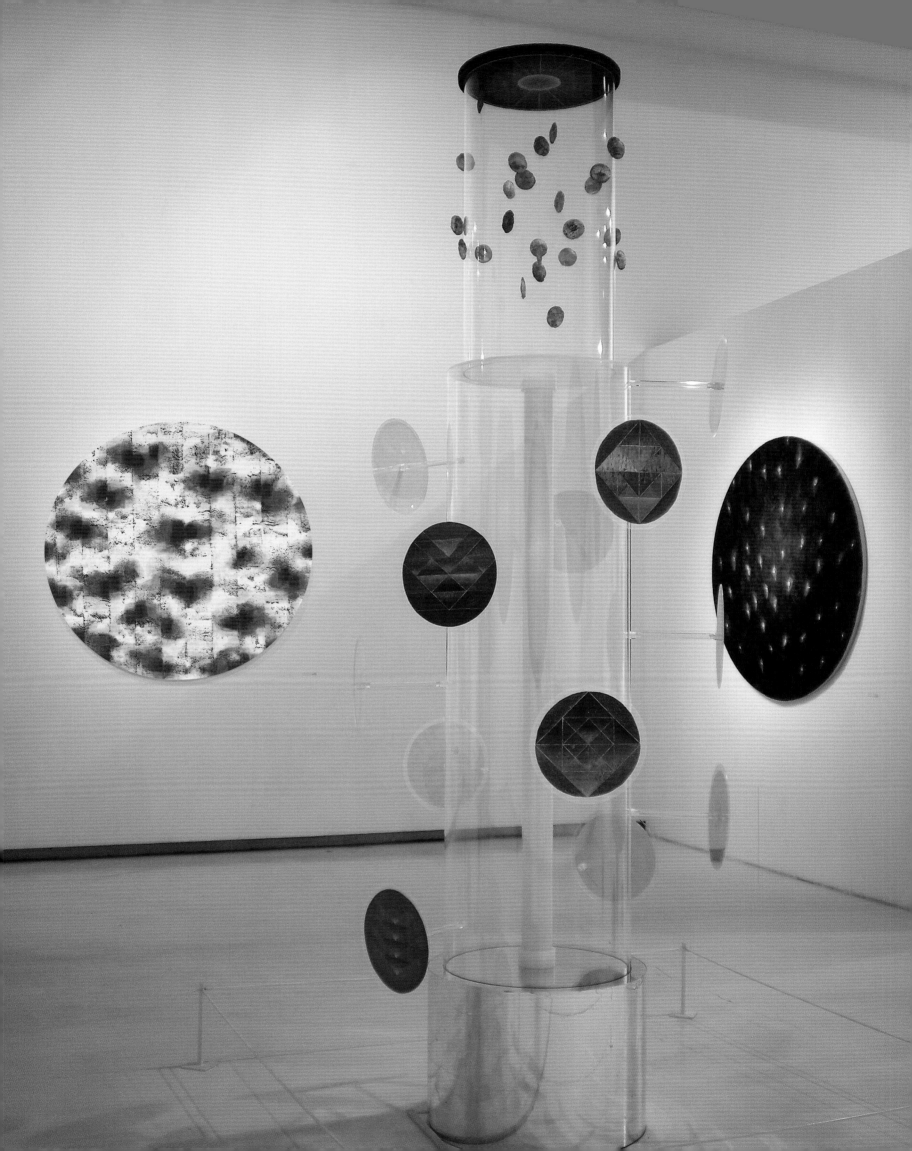

Étoiles et lumière

David Elbaz

Depuis la nuit des temps, l'homme a cherché à décoder le langage de la lumière. Il tente de remonter aux origines de la lumière, aux sources de la lumière. Avec l'astrophysique, l'étude de la physique des astres, il a fait un bond en avant dans la compréhension de ce langage de lumière. Il a découvert que le monde, l'univers n'était pas cet être éternel et immuable qui nous apparaît lorsque l'on regarde la voûte céleste, mais un être changeant, variable, aux contours sans cesse redéfinis. Un être qui nous ressemble au fond puisqu'il grandit comme nous, puisqu'il a connu une époque où régnait l'obscurité puis une époque où la lumière a commencé à circuler en liberté dans l'espace. L'histoire de l'univers que nous content les grains de lumière collectés par nos instruments est profondément semblable à celle de chacun de nous. L'origine de cette analogie étonnante entre l'homme et l'univers nous conduit à nous interroger sur le regard que l'homme porte sur la lumière. Quand on remonte le cours de l'histoire de la science, on découvre une histoire parallèle, l'histoire d'un regard, celui de l'humain capable de recréer, pour mieux appréhender le monde, celui de l'artiste. Sur la voie de la connaissance, la science n'est qu'un moyen parmi d'autres.

L'histoire de la peinture a accompagné, précédé parfois, l'histoire de ce regard savant sur le monde. Avec la perspective, l'artiste a révélé combien le regard pouvait rendre plus ou moins harmonieux le monde représenté. En changeant de perspective, plaçant le Soleil au centre du monde plutôt que la Terre, Copernic a réussi à rendre l'univers plus harmonieux et l'on s'interroge encore sur l'influence qu'a pu avoir sur lui la floraison de la perspective à Florence où il a passé une partie de sa vie au Quattrocento. Puis à l'heure où Einstein offrait une structure à l'espace, transformant l'espace dénué de substance de Newton en une composante malléable de la nature, Georges Braque voulut libérer l'espace des « conventions mortelles » de la perspective classique, lui donner une existence à part entière, libérée de la couleur. La forme comme être à part entière, non pas la forme mais l'espace même. Le parallélisme, la synchronicité entre ces deux regards de l'homme sur le monde est troublante.

Les tableaux de Bang Hai Ja ont cette puissance de rendre immédiatement perceptible la richesse et la complexité de ce que nous apprend la lumière du ciel. Ils nous révèlent ce monde changeant, ils nous dévoilent ces sources de lumière par une intuition ancrée dans le réel. Je retrouve dans les tableaux de Bang Hai Ja les images que nous avons récemment collectées au télescope. Mieux encore, le sentiment transmis par ses tableaux offre une plus grande profondeur à nos images astronomiques, reflète un supplément de sens comme si la lumière parlait d'elle-même. Comme si l'auteur était branché à la source même de la lumière. Tel tableau, si parfaitement analogue à l'image de l'explosion d'une étoile, nous enseigne en même temps cette paradoxale propriété qu'ont les étoiles de devenir aussi puissantes qu'un milliard d'étoiles avant de s'éteindre pour toujours sous la forme d'un trou noir. Ce passage de la lumière à l'obscurité, cette alternance entre les deux extrêmes qui forme l'un des plus intrigants mystères de l'astrophysique est présent dans les alternances entre le clair et l'obscur dans les tableaux de Bang Hai Ja.

Une simple étoile, qui nous apparaît un jour comme une petite luciole, explose le lendemain en un feu d'artifice, une supernova, dont les formes déployées dans l'espace interstellaire sont si proches de ce qui ressort du processus créatif intuitif de Bang Hai Ja. Comme si le tableau nous permettait de plonger dans l'image astronomique, donnant au savant l'envie d'étudier les détails de l'œuvre pour mieux comprendre l'univers. Dans cette lumière se trouvent nos propres origines, dans ces explosions d'étoiles se trouvent les événements qui vont voir naître les atomes comme le fer et l'oxygène sans lesquels nous ne pourrions pas respirer. L'oxygène, qui nous permet de respirer, comme le fer, qui donne sa couleur et sa fonction à l'hémoglobine, tous deux sont nés de l'explosion d'étoiles, tous deux sont nés de cette lumière qui nous parle de nous-mêmes.

Ces étincelles que l'on retrouve de Bang Hai Ja remontent plus loin encore et nous rappellent les images les plus profondes de l'univers, celles où dans l'équivalent de la pointe d'un stylo porté à bout de bras, nous pouvons voir dix mille galaxies, chacune composée de cent milliards d'étoiles. Autant d'étincelles qui représentent une étape de plus jusqu'à l'étape ultime, la première étincelle, celle du Big Bang.

La manière même avec laquelle Bang Hai Ja réalise ses
tableaux reproduit le processus qui s'est déroulé dans
le passé de l'univers. Avant la lumière était l'obscurité,
avant l'harmonie était le chaos. Les tableaux de Bang
Hai Ja semblent émerger de la matière, sans qu'on
aperçoive la main de l'auteur. Or justement ces
froissements de papier, ce désordre créé par l'artiste
reproduisent ce qui s'est effectivement déroulé dans
l'univers et cela rend encore plus troublante cette
analogie entre l'œuvre et les images du ciel, qui
ont suivi le même parcours du chaos à l'harmonie.
L'artiste semble appuyer son intuition sur une forme
de confiance dans le fait que la matière contient en
puissance le monde dans sa totalité, telle un ADN
de lumière. Les tableaux de Bang Hai Ja nous placent
face à un profond mystère, suscitent en nous une
émotion et ouvrent des portes vers une plus profonde
interrogation sur nos origines et celles de l'univers.
Il me semble qu'en s'imprégnant de ces couleurs,
de ces formes, de ces arrangements, les scientifiques
ont aussi quelque chose à apprendre sur les origines
des lumières célestes, des planètes, des étoiles et des
galaxies, et donc sur nos propres origines.

Janvier 2014

p.44. Voie lactée, Exposition au musée Youngeun.
은하수, 영은미술관 전시.
Milky Way, Exhibition at the Youngeun Museum. 2009.

별과 빛

다비드 엘바즈

태고 이래로 인간은 빛의 언어를 해석하려고 노력해 왔다. 빛의 기원 혹은 빛의 근원으로 거슬러 올라가 보려고 부단히 애를 썼다. 천체물리학과 더불어 빛의 언어에 대한 우리들의 이해는 상당한 진전을 보았다. 우주는 우리가 천체를 통해 짐작하던 영원하고 불변적인 것이 아니라, 지속적으로 재구성되는 형태로 다양성과 변화를 갖는 실체라는 사실을 알게 되었다. 그 실체는 근본적으로 우리와 닮아 있다. 왜냐하면 우리처럼 자라나, 우리처럼 암흑이 군림하던 시대와 빛이 공간을 자유롭게 순환하기 시작하던 시대를 겪었기 때문이다. 인간의 장비를 통해 수집된 빛의 입자들이 알려 주는 우주의 역사는 우리들 개개인의 역사와 매우 흡사하다. 인간과 우주 사이에 존재하는, 이 놀라운 유사성은 사람들이 빛을 향해 보내던 시선에 대해 의문을 갖게 만든다. 과학사의 흐름을 거슬러 올라가 보면 우리는 동일한 역사, 즉 시선의 역사를 발견할 수 있다. 세상을 보다 더 잘 이해하기 위해 재창조하는 능력을 갖춘 인류의 시선, 다시 말해 예술가의 시선과 마주하게 된다. 지식에 이르는 경로 위에서 과학은 여러 다른 방식 중의 하나에 불과할 뿐이다.

회화의 역사는 그처럼 세상 이치를 꿰뚫어 보는 시선의 역사를 수반―때로는 선행―해 왔다. 원근법을 통해 예술가는 시선에 의해 재현된 세계가 얼마나 조화로울 수 있는지를 보여 주었던 것이다. 지구가 아닌 태양을 세계의 중심에 놓는, 관점의 변화를 통해 코페르니쿠스(N. Copernicus)는 우주를 더욱 조화롭게 만들지 않았던가. 그리고 우리는 지금도 질문을 던져 본다. 그가 활동하던 십오세기, 플로렌스 지방에서 꽃을 피우던 원근법이 그에게 얼마나 큰 영향을 끼쳤을까. 그리고 아인슈타인(A. Einstein)이 등장하면서 뉴턴(I. Newton)의 물질이 결여된 공간이 가소성(可塑性)을 지닌 자연구조로 바뀌던 시절, 조르주 브라크(Georges Braque)라는 위대한 화가가 나타난다. 그는 공간을 고전주의 원근법이 지닌 '따분한 관습들'로부터 해방시켜 색깔로부터 자유로운, 온전한 존재성을 부여해 주고 싶어 했다. 온전한 존재로서의 형태, 그것은 형태가 아니라 공간 자체다. 인간의 그러한 두 가지 시선 사이의 평행관계 또는 공시성(共時性)은 가히 놀라운 것이다.

방혜자의 작품들은 하늘의 빛이 우리에게 일깨워 주는 복합성과 풍요로움을 즉각적으로 느끼게 하는 위력을 가지고 있다. 그리고 현실에 자리잡은 직관을 통해 변화하는 세계와 빛의 근원들을 우리에게 건네준다. 나는 이 작가의 그림들에서 우리가 최근에 우주망원경을 통해 수집한 이미지들을 되찾는다. 아니 오히려 그림들 속에 스며 있는 감정으로 인해 천체의 이미지보다 더욱 심오한 깊이를 제시하고, 마치 스스로 빛이 말하는 것과 같은 추가적인 감각을 드러내고 있다. 마치 작가가 빛의 원천과 이어져 있기라도 하듯이. 그처럼 폭발하는 별의 모습과 완벽하게 닮아 있는 그림은 블랙홀 형태로 사라지기 전의, 수억 개의 별이 보여 주는 역설적 속성을 우리에게 암시하고 있는 것이다. 암흑으로 전이되는 빛의 경로, 다시 말해 천체물리의 가장 신비로운 부분 중 하나를 이루는 두 가지 극단적인 현상은 방혜자 작품의 명암 사이에서 번갈아 일어나고 있다.

그러한 모습은, 어느 날 작은 반딧불처럼 우리들 앞에 나타난 별 하나가 그 다음 날 불꽃놀이 또는 초신성(超新星) 형태로 폭발하는 것과도 같다. 천체 사이의 공간에서 펼쳐지는 초신성 형태들은 그의 직관적인 창작과정에서 나오는 것과 매우 닮았다. 마치 우리를 천체 이미지 속으로 빠져들도록 하는 것처럼, 그리고 학자들이 우주를 더 잘 이해하도록 작품의 세세한 부분들을 연구하고 싶은 욕구를 불러일으킬 정도로 말이다. 빛 속에는 우리들의 고유한 근본이 있고, 별들의 폭발장면 속에는 산소나 철 같은 원자들이 탄생하는 것을 보게 될 사건들이 잠재되어 있다. 우리들에게 숨을 쉴 수 있게 해 주는 산소와 헤모글로빈에 필요한 기능과 색깔을 부여하는 철, 이 두 요소는 모두 항성의 폭발로 인해 만들어졌고, 우리들 자신에 대해 이야기해 주는 빛으로부터 생겨난 것이다.

방혜자의 그림들에서 우리가 다시 마주하는 불꽃들은 더욱 더 먼 근원을 거슬러 올라가고, 우리에게 우주의 가장 심오한 형상들을 상기시켜 준다. 손끝에 쥐고 있는 볼펜심만 한 크기의 무리에 불과한 형상들을 통해 우리는 각기 천억 개의 별들로 구성되어 있는, 만 개의 은하계를 볼 수 있을 것이다. 그리고 궁극의 단계까지 이르게 해 줄 만큼의 수많은 불꽃들 너머에는 최초의 불꽃, 빅뱅의 섬광이 있다.

방혜자가 작품을 만들어내는 방식은 과거 이루어졌던 우주 탄생과정을 재현하고 있다. 빛 이전에는 암흑이었고, 조화 이전에는 혼돈이었다. 그의 그림들은 마치 우리의 눈에는 보이지 않는 창조자의 손을 통해 물질로부터 모습을 드러내는 듯이 보인다. 그런데 우주 속에서 실제로 전개되었던 모습을 재현하는 수단이 바로 구겨진 종이와 작가에 의해 만들어진 무질서라는 사실을 알게 된다. 따라서 혼돈에서 조화에 이르는, 동일한 과정을 겪은 그의 작품과 천체 이미지 사이의 유사성은 더욱 더 놀라운 것이다. 일종의 신뢰의 형태로 감지되는 이 작가의 직관은, 물질이 마치 빛의 유전자처럼 현상세계의 전체성을 가능태(可能態)로 내포하고 있다는 사실에 근거를 두고

있는 것 같다. 그의 그림은 우리를 오묘한 신비와 마주하게
만들고 감동을 불러일으키면서 우리들 존재의 기원, 우주의
기원에 대한 가장 심오한 물음에 이르는 문을 열어 준다.
그의 손을 통해 이루어진 색채와 형태, 배열에 다가가면서
아마도 과학자들 또한 천상의 빛, 행성, 은하계의 기원, 즉
우리들 존재의 고유한 기원에 대해 뭔가 깨달음이 있으리라.

2014년 1월

Stars and Light

David Elbaz

Since the earliest times, human beings have sought to decode the language of light. They have tried to get back to the origins of light, to the sources of light. Astrophysics, the study of the physical properties of the stars, was a big step forward in understanding this language of light. It revealed that the world, the universe, was not as eternal and unchanging as it appears when we gaze up into the canopy of the sky. The universe is a changing, evolving being whose lineaments are constantly being redesigned; a being who is basically like us, since it grows like us, since it was once in darkness and then later witnessed the beginnings of the free movement of light in space. The history of the universe recounted to us by the grains of light collected by our instruments is essentially the same as the history of each one of us. The origin of this surprising analogy between human beings and the universe leads us to wonder about how we view light. When we retrace the history of science, we discover a parallel history, the history of how we look at things, of how creative human beings, artists, look at the world in order to get a better grip on it. On the path of knowledge, science is just one means among others.

The history of painting has run alongside and sometimes preceded the history of how we look at the world. With perspective, artists have shown how far the way we look at things can determine how harmonious the world appears in a painting. By shifting perspective, placing the sun rather than the Earth at the centre of the universe, Copernicus managed to make the universe more harmonious and we are still wondering about how much he may have been influenced by the development of the art of perspective in Florence where he spent part of his life in the Quattrocento. Then, at the time when Einstein was providing space with a structure, transforming Newton's empty space into a malleable component of nature, Georges Braque sought to liberate space from the "deadly conventions" of classical perspective and to give it an existence in its own right, liberated from colour. Form as an entity in its own right, not form but space itself. The parallelism, the synchrony between these two human ways of looking at the world is unsettling.

Bang Hai Ja's paintings have the power to make immediately perceptible the richness and complexity of what is revealed to us by the light of the sky. They open our eyes to this changing world, they unveil to us these sources of light through an intuition anchored in reality. In Bang Hai Ja's paintings I recognize images that we have recently picked up by telescope. What is more, her paintings convey a sense of something that gives greater depth to our astronomical images and reflect a supplement of meaning, as though light itself were speaking. As though the painter were connected to the very source of light. One particular painting, so perfectly analogous to the image of a star exploding, teaches us at the same time about the paradoxical property that stars have of becoming as powerful as a thousand stars before fizzling out forever in the form of a black hole. This transition from light to darkness, this alternation between two extremes which is one of the most intriguing mysteries of astrophysics is present in the alternation of light and darkness in the paintings of Bang Hai Ja.

A simple star, which appears to us one day like a tiny speck of light, explodes the next day in a great razzmatazz, a supernova whose forms deployed in interstellar space are so close to what emerges from Bang Hai Ja's intuitive creative process. As though the painting allowed us to plunge into the astronomical image, making a scientist want to study the details of the work in order to understand the universe better. In that light are our own origins, in those explosions of stars are events that will lead to the creation of atoms like iron and oxygen, without which we would not be able to breathe. Oxygen, which allows us to breathe, and iron, to which haemoglobin owes its colour and its function, both were born of this light that speaks to us of ourselves.

These sparks that we see in the work of Bang Hai Ja go even further back and remind us of the innermost images of the universe, those where, in the equivalent of the tip of a pen held up at the end of one's outstretched arm, we can see ten thousand galaxies each composed of one hundred thousand stars. So many stars that represent one more stage towards the final stage, the first spark, the Big Bang.

The very way that Bang Hai Ja makes her paintings reproduces the process that unwound in the universe's past. Before light was darkness, before harmony was chaos. The paintings of Bang Hai Ja seemed to

emerge from matter, without us noticing the painter's hand. And yet, these crumplings of paper, this disorder created by the artist, reproduce what actually took place in the universe and this makes the analogy even more troubling between her paintings and pictures of the sky, which followed the same itinerary from chaos to harmony. The artist seems to found her intuition on a kind of trust in the fact that matter contains in posse the world in its entirety, like a DNA of light. The paintings of Bang Hai Ja put us face to face with a profound mystery, arouse an emotion in us and open the way towards a deeper questioning of our origins and those of the universe. It is my feeling that, by steeping themselves in these colours, these forms, these configurations, scientists can also learn something about the origins of the celestial lights, the planets, stars and galaxies, and therefore about our own origins.

January 2014

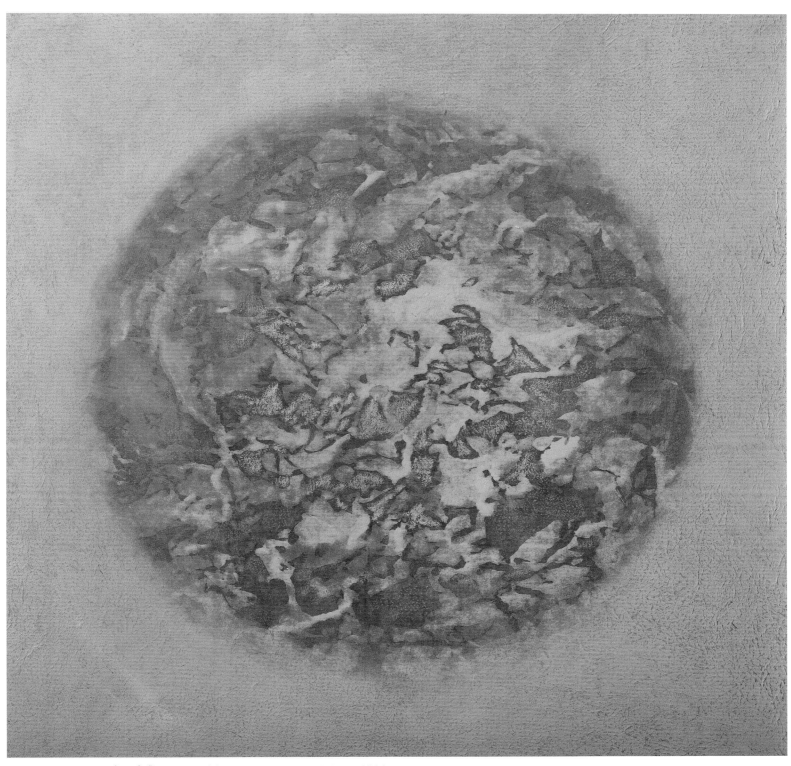

Danse de l'Univers, 우주의 춤, Dance of the Universe. 70 × 71,5 cm. 2014.

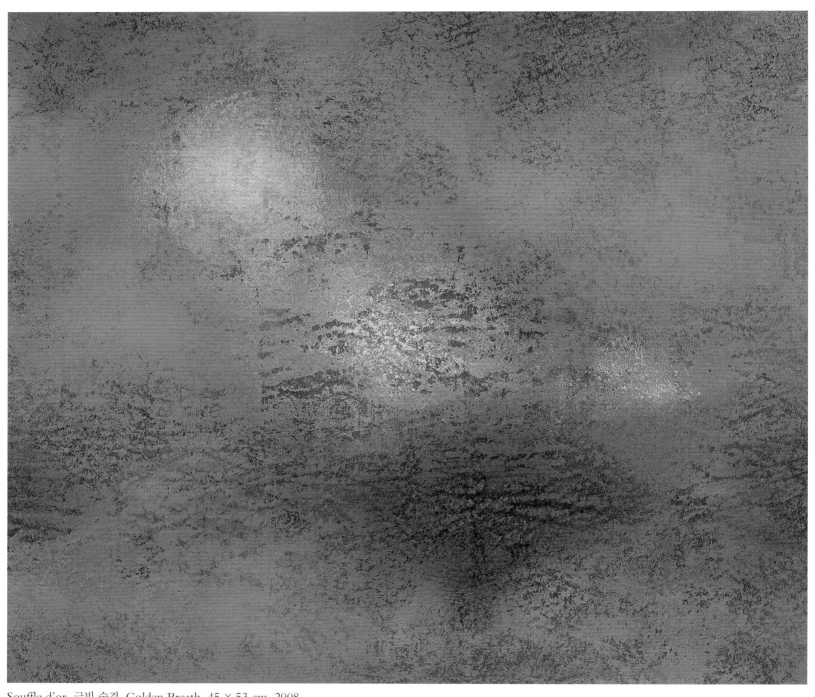

Souffle d'or, 금빛 숨결, Golden Breath. 45 × 53 cm. 2008.

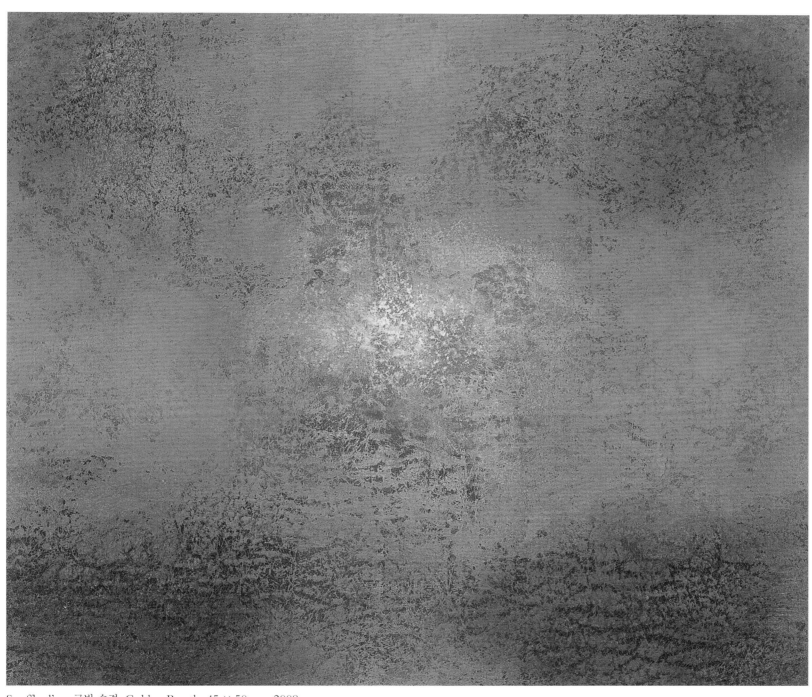

Souffle d'or, 금빛 숨결, Golden Breath. 45 × 50 cm. 2008.

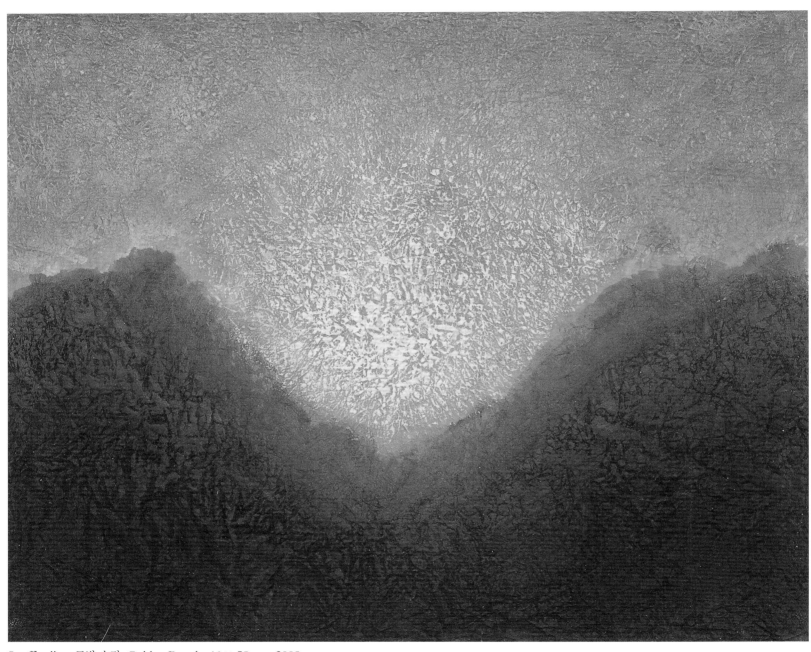

Souffle d'or, 금빛 숨결, Golden Breath. 46 × 59 cm. 2008.

Cette lumière qui ne vous quitte plus
elle a été longue à se dégager de la nuit
mais maintenant elle est là
claire et stable
enracinée dans un socle
que rien ne peut éroder

Richesse
Fécondité
Sagesse
Ineffable
bonheur
d'être

Une douce lumière
luit et s'épanche
sur vos toiles
et quand nous nous attardons
devant elles
une lumière bienfaisante
nous pénètre nous éclaire
accélère en nous
le battement de la vie

—Extrait de *La douce lumière de Bang Hai Ja*
de Charles Juliet.

오랜 어둠 속에서 벗어나
이제 당신을 떠나지 않는 빛은
확고부동한 자리를 갖추고
변함없이 환한 모습입니다.

부유함과
풍성함,
예지로의
그 빛은
형언할 수 없는
존재의 행복입니다.

부드러운 빛은
당신의 화폭 위로
넘쳐흐릅니다.

우리가
그 화폭 앞에 머물 때
자비로운 빛은
우리들 속으로 스며들고
우리를 환히 밝히며
우리들의 삶의 박동을
한층 더해 줍니다.

—샤를 쥘리에,「방혜자의 부드러운 빛」중에서.

Avec le matériau qu'elle utilise, Bang Hai Ja capte, incarne, fait comme toucher ce qu'il y a de plus insaisissable, de plus impondérable, la luminosité de l'être ; elle fait du tableau le lieu où respire la lumière, tantôt en un constant mouvement d'expansion repuisant des énergies de l'intérieur du tableau, sous sa surface, d'où elle diffuse diagonalement ou comme en mouvement d'explosion sur place, à la verticale, selon la direction que lui marque fermement tel franc coup de lance blanc. Tantôt focalisant de toutes parts, l'énergie lumineuse vibre, retenue sous une teinte proche du repos, mais non inerte, sombre, mais rien d'oppressant, froide, mais sans crispation ; de là en teintes plus claires, chaudes, elle s'exalte ayant gorgé des figures de sa substance et les entraînant dans le soutenu tourbillon de son déploiement.

Et cela se fait par de subtils froissements de papier comme si quelque feu intérieur, consumation palpitante, y crépitait en silence ; par lents mouvements de déchirures, dessinant, sous nos yeux, la naissance d'un monde.

—André Sauge 1982

방혜자는 자신의 재료를 사용해 진정 우리가 파악할 수도 헤아릴 수도 없는 것—존재의 광도(光度)를 얼어 보기라도 하려는 듯이 빛을 포착하고 구현하고 만들어낸다. 그는 화폭을 빛이 숨 쉬는 장소로 만든다. 마치 화폭의 내부에서 길어내는 에너지를 계속 확장시키는 형태로 나타나는 빛은, 때로 표면 아래로부터 대각선으로 폭발하여 확산되는 양상을 띠기도 하고, 하얀 창을 내지르듯 수직으로 솟아나기도 한다. 때로 사방에서 초점이 모아지며 진동하는 눈부신 기운은 소강상태로 고정되어 있는 듯하지만 무기력하지 않고, 어둡지만 답답하지 않고, 차갑지만 경직되어 있지 않다. 그곳에서 보다 밝은 색조를 띠게 되는 빛은 이제 자신의 실체를 드러내는 형상들로 채워지고, 지속적으로 소용돌이를 이루는 전개 속에서 열광한다.

그러한 과정은 종이의 미묘한 구김을 통해 일어나는데, 마치 내면의 불이 맥박으로 타오르며 소리 없이 터지는 양상을 보여 주면서 완만하게 일어나는 파열을 통해 우리들의 눈앞에 한 세계의 탄생을 묘사하고 있다.

—앙드레 소즈 1982

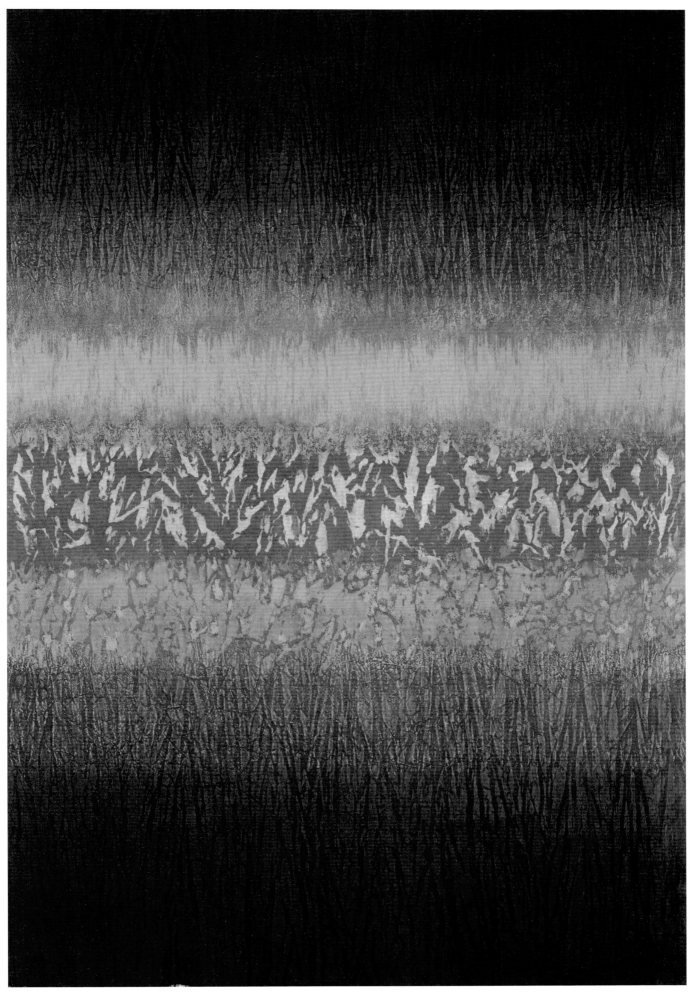

Vibration de lumière, 빛의 진동, Vibration of Light. 78 × 58 cm. 2013.

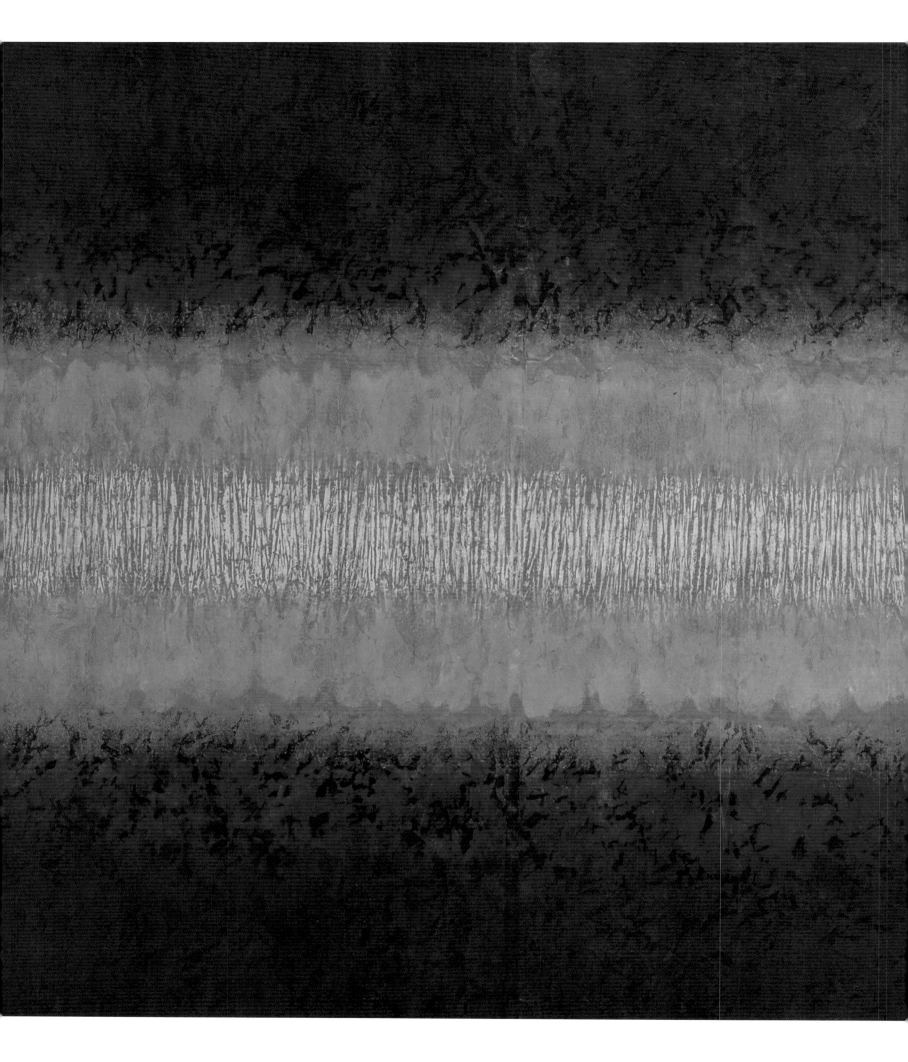

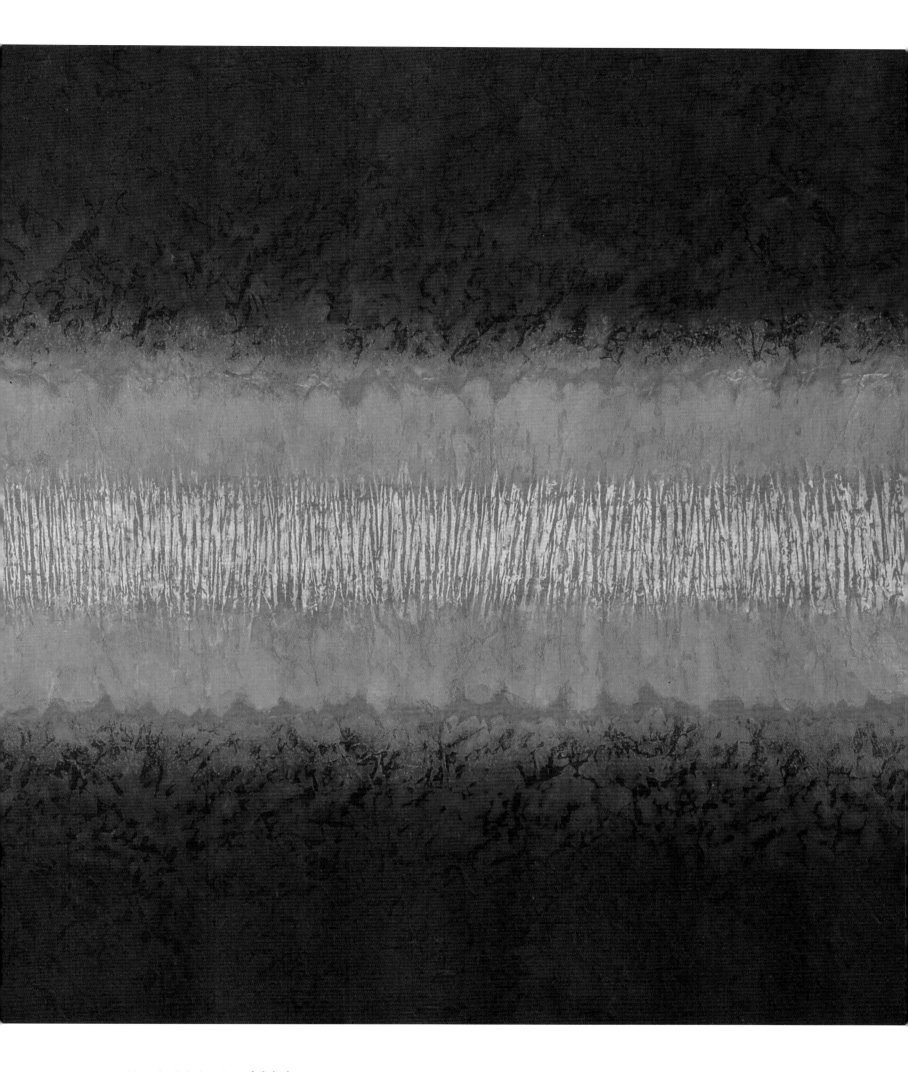

Lumière née de la lumière, 빛에서 빛으로, Light born from the Light. 124 × 164 cm. 2011. Collection Korea University museum, Séoul.

Résonances, 울림, Resonances.
200 × 245 cm. 2011.
Collection du
Samsung Leeum Museum, Séoul.

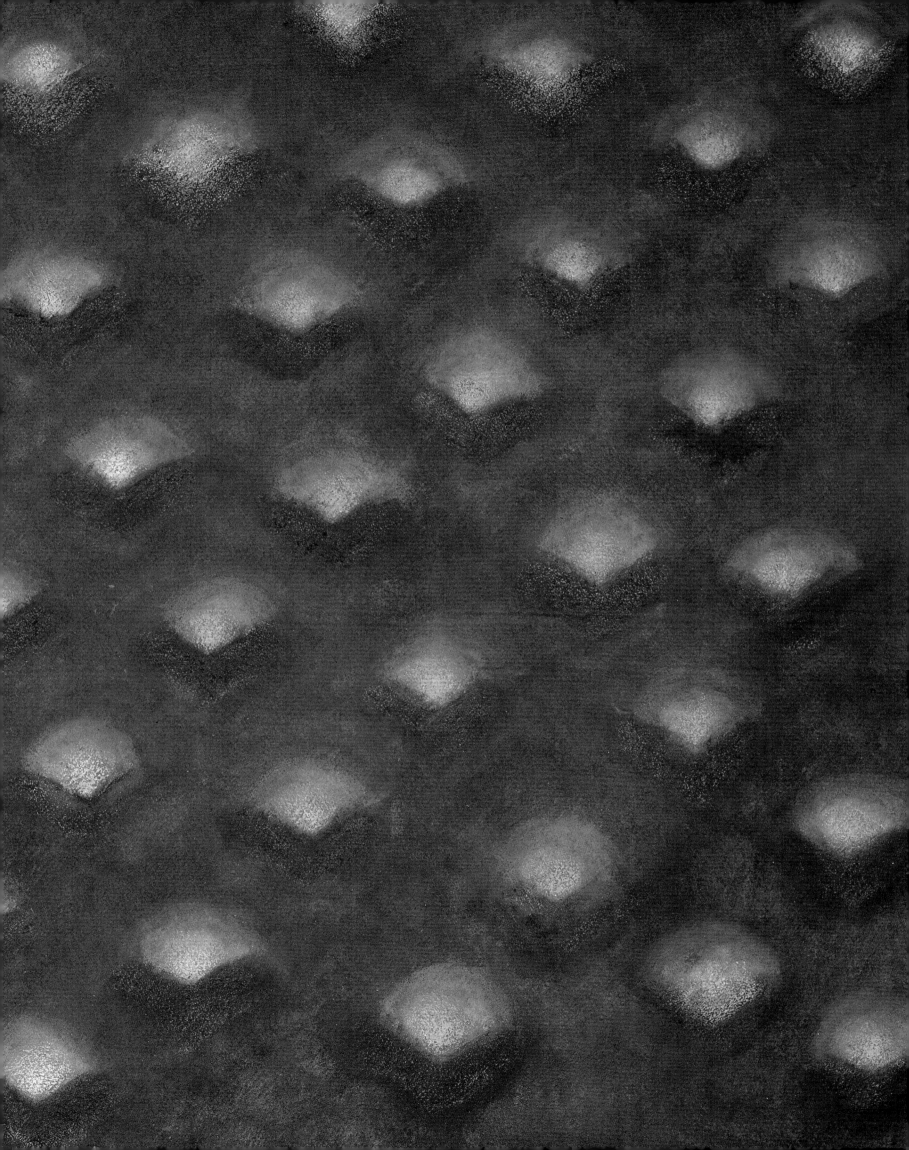

Pierres, 암석, Stones. 63,2 × 37 cm. 2011.

Traces, 흔적, Traces. 64,7 × 43,5 cm. 2011.

Lumières de Bang Hai Ja

Charles Juliet

Tout être humain est marqué à vie par son enfance. Pour apprécier et pour comprendre l'œuvre d'un peintre — ses recherches, sa démarche, son cheminement — il peut être utile de se reporter aux premières années de son existence, d'interroger ce qui a contribué à façonner sa sensibilité et forger sa personnalité.

Peintre, coréenne, Bang Hai Ja a eu une enfance particulière qu'il importe de connaître. Elle a grandi à la campagne près de Séoul dans une famille où l'art avait sa place. Sa mère chantait et pratiquait la calligraphie. Un grand-père était peintre et calligraphe. Un cousin, poète, l'initiait à la poésie au cours de leurs promenades.

La nature a joué un grand rôle durant ses premières années. Le ciel, les étoiles, les nuages, les arbres, les fleurs, l'air, le vent, l'eau, le chant des oiseaux — tout lui parlait et tout était enregistré. Elle se sentait intégrée à l'univers. Enfant, sur le bord du ruisseau, elle a été émerveillée par l'irisation de la lumière sur l'eau et elle s'est demandée comment exprimer en peinture ces scintillements de la lumière.

À cette époque, la Corée était depuis presque quarante ans sous le joug japonais. À l'école, il était interdit de parler coréen et à la maison, de parler japonais. Les élèves faisaient des exercices de préparation à la guerre et, allaient tous les matins se prosterner au temple shinto, entendre des discours enflammés et crier « Vive l'Empereur ! ». Bang Hai Ja se souvient encore de sa surprise d'entendre à la radio le chef de cette armée redoutable annoncer d'une voix morne et fluette la défaite du Japon, le 15 août 1945.

Après la reddition, une amie de classe, qui partait au Japon avec sa famille, lui a offert en cadeau d'adieux une poupée japonaise. Quand elle l'apporta à la maison, sa mère, furieuse, lui a ordonné de s'en débarrasser. Elle l'a jetée sur la décharge publique, et la nuit suivante, elle a fait un cauchemar : elle s'enfuyait, poursuivie par une armée de poupées figurant des soldats japonais résolus à la tuer.

Dernièrement, invitée au Japon à faire une exposition, elle eut à prononcer une allocution. Encore hantée par de lourds souvenirs, elle avait choisi de parler de l'art comme d'un message de paix, comme de ce qui a le pouvoir d'unir, au-delà des blessures, des souffrances.

La guerre de Corée éclata l'année de son entrée au collège. Les soldats du Nord occupèrent Séoul pendant l'été 1950 et son père dut se cacher dans la maison pendant plus de trois mois. Quand les soldats fouillaient les maisons, elle sortait avec son petit frère sur le dos, de peur qu'il ne révèle la cachette. En septembre, Séoul étant en feu, la famille se réfugiait la nuit dans les maisons détruites par les bombardements.

En janvier 1951, pour fuir l'arrivée des troupes chinoises, la famille se réfugia dans le sud à Daegu. Atteinte d'une tuberculose intestinale qui la conduisit aux portes de la mort, Hai Ja effectua pendant sept ans de nombreux séjours dans des hôpitaux. Années de souffrance, de repliement, de précoce réflexion.

Pendant les périodes de rémission, elle allait se reposer dans des monastères où elle aimait écouter les moines lui raconter des légendes, lui parler du Bouddha et de leur vie de moine. Alors qu'elle séjournait dans un monastère, le vieux moine qui s'entretenait chaque jour avec elle, est allé un matin près de la rivière méditer assis sur un rocher et a quitté ce monde. Il fut enterré assis, dans la position du lotus. Les heures passées en sa compagnie ont laissé en elle une empreinte profonde. Sans doute l'ont-elles sensibilisée à l'esprit du bouddhisme et à l'importance de ce qu'implique L'Octuple noble chemin : la compréhension juste, la pensée juste, la parole juste, l'action juste, les moyens d'existence justes, l'effort juste, l'attention juste, la concentration juste.

Initialement, elle envisageait de faire des études de littérature et d'écrire des poèmes, mais elle aimait aussi les cours de dessin du lycée où son professeur, le peintre Kim Chang-eok lui a appris qu'on ne peignait pas avec la main, mais avec le cœur. Sur les encouragements de ce dernier, elle se présenta finalement au concours d'entrée de la faculté des Beaux-Arts de l'Université nationale de Séoul.

À l'époque, appauvrie, ruinée par la guerre et la division du pays la Corée ne s'était pas encore ouverte à l'art contemporain. Mais à l'Ecole des Beaux-Arts, grâce à des revues étrangères, Hai Ja découvrait Cézanne, les impressionnistes, la peinture

non figurative. Elle décida de se rendre à Paris pour contempler les œuvres de ces peintres dont elle commençait à connaître les noms.

Elle est arrivée à Paris, en 1961, âgée de vingt-quatre ans. Bien que se sentant déracinée, elle s'est très vite acclimatée à notre mode de vie et s'est aussitôt mise à peindre.

Coupée de sa famille, de son pays, elle a vécu une révolution intérieure. C'est à Paris qu'elle a pu prendre conscience d'elle-même et de ses racines culturelles.

Son frère Hun, dont elle a toujours été très proche, l'a rejointe. Il avait commencé à jouer du violon à cinq ans, et il a poursuivi sa formation au Conservatoire de Paris, puis s'est installé au Québec. C'était une époque difficile. Ne pouvant s'acheter de toiles, Hai Ja a parfois choisi de peindre sur le tissu de ses jupes. Au cours de ces années, elle travaillait dans les combles tandis que son frère, pour ne déranger personne, faisait chanter son violon dans la cave.

Durant ces premiers mois à Paris, Bang Hai Ja visitait les musées et s'enthousiasmait pour ce qu'elle découvrait : Vermeer, Rembrandt, Van Gogh, Kandinsky, Cézanne, Klee, Vieira da Silva. Pierre Courthion, un critique et un historien d'art, auteur de nombreux ouvrages, a très vite remarqué les promesses contenues dans les premières toiles de Bang Hai Ja, et jusqu'à sa disparition, il n'a cessé de l'encourager, de la soutenir, de lui faire rencontrer des artistes tels que Léon Zack, Zao Woo Ki, Isabelle Rouault.

Elle a tenu à apprendre de nombreuses techniques, peinture à fresque, icône, gravure, vitrail, à seule fin d'étendre ses moyens d'expression et de ne pas se sentir limitée dans son travail et ses explorations. Les œuvres et les écrits de Shitao, de Chusa, de Kyômjé, le grand peintre coréen du 17ème siècle, et aussi de Chusa, grand calligraphe coréen, ont joué un rôle dans sa formation, mais il est de fait que ses premières toiles contenaient déjà en germe ce qu'elle allait développer par la suite.

Son aventure de peintre n'a été marquée par aucune crise, aucune rupture. Son œuvre s'est construite avec régularité, n'a jamais connu de période creuse. Sa vie durant, Hai Ja a été habitée par la seule préoccupation de faire naître en elle de la lumière, puis d'en nourrir sa toile. Mais cette lumière n'en recouvre pas toute la surface. Pour cette raison qu'elle subit des intermittences.

Parfois, elle se voile, s'assombrit, n'est qu'une brume lumineuse, ne se différencie qu'à peine de la nuit où elle commence à éclore. Ou bien elle éclaire le bleu de la nuit de phosphorescences, de frottis, d'éclaboussures. Ou encore, ce sont les multiples points de la Voie lactée qui font vibrer la toile. Selon sa source, cette lumière prend différentes apparences. Quand il s'agit de la lumière solaire, une large bande d'un or continu descend du haut en bas de la toile. Et quand se montre la secrète lumière de l'être intérieur, la toile est parsemée de taches claires encerclées de gris.

Ce besoin de peindre qui habite Bang Hai Ja lui impose de nourrir en permanence la source intérieure qui alimente sa création. En peignant, elle active sa réalité interne, intensifie son rapport à elle-même et son rapport au monde. Elle a dilaté son espace intérieur jusqu'à pouvoir accueillir en elle l'essence et l'immensité de la vie, jusqu'à pouvoir entrer en communion avec l'univers.

Son œuvre aux couleurs si douces, si délicates, nous met en contact avec le meilleur de nous-même, et aussi avec cet inexprimable que l'on rencontre quand on s'approche du mystère de la vie. Sa recherche de l'intemporel, de l'impérissable l'a conduite à vivre ces états de surconscience qui l'ont portée à la pointe d'elle-même et lui ont permis de fixer sur ses toiles ce qu'on pourrait nommer l'infiniment subtil —une synthèse de toute ce qu'elle a vécu, de ce qu'elle vit, de ce vers quoi elle tend.

Son œuvre de grand silence nous laisse deviner une ascèse, le long chemin que parcourent ceux qui se sont pleinement accomplis. « Mettre une petite touche de lumière, remarque-t-elle, c'est semer une graine d'amour et de paix ».

Une fois la maturité venue, l'œuvre de Hai Ja a gagné en ampleur, en autorité, et la veine créatrice s'est révélée toujours plus féconde. Peu de matière, peu de couleurs. Une lumière qui laisse deviner qu'elle naît d'un dépouillement, d'un cheminement vers la simplicité, un total consentement à soi-même et à la vie. Chaque toile donne l'impression d'une calme réussite. Chacune diffuse une paisible lumière, avive en nous cette petite flamme qui tremblote au cœur de notre nuit.

Catalogue de l'exposition *Résonances de lumière* à la Galerie Hyundai, 2011.

방혜자의 빛

샤를 쥘리에

사람은 누구나 유년기의 흔적을 평생 간직하게 된다. 어떤 작가의 작품을 감상하고 이해하기 위해서는—그가 추구한 것, 그의 접근 방식, 그가 걸어온 길— 그의 생애 초기의 몇 해를 살펴보고, 무엇이 그의 감수성을 만들어냈는지, 무엇이 그의 개성을 주축하는 데 기여했는지를 참조해 보는 것이 도움이 된다.

한국인 화가, 방혜자의 특별한 유년기를 알아두는 일은 중요하다. 그가 자란 곳은 서울 근교로, 예술을 소중하게 여기던 가정이었다. 어머니는 노래와 서예를 하셨고, 할아버지는 화가이자 서예가셨다. 은둔 시인인 사촌오빠는 어린 그에게 시의 세계를 알게 해 주었다.

어린 시절의 그에게 자연은 커다란 역할을 했다. 하늘, 별, 구름, 나무, 꽃, 공기, 바람, 물, 새들의 노랫소리, 이 모든 것이 그에게 말을 걸었고 그의 기억에 새겨졌다. 그는 자신을 우주에 통합된 존재로 느꼈다. 어느 날 어린 그는 개울가에 앉아 흐르는 맑은 물을 바라보면서 물 위로 찬란하게 반짝거리는 햇빛을 어떻게 그림으로 표현할 수 있을가 하는 잊을 수 없는 순간을 경험한다.

당시 한국은 삼십육 년 동안 일본의 잔악한 식민지배하에 있었다. 학교에서는 일본말을 하지 않으면 벌을 받아야 했고 집에서는 일본말을 못 하게 했다. 일본인들은 한국의 언어, 문화, 예술을 짓밟고 말살하는 행위를 일삼았다. 어린 초등학생까지도 전쟁에 대비한 훈련을 받아야 했으며 매일 아침 신사참배를 강요당했고 '천황폐하 만세'를 외쳐야 했다. 1945년 8월 15일 일본의 패망으로 한국이 해방되었다. 그는 2007년 일본에서 열린 초대전 개막식에서 예술이 평화로 가는 가장 빠른 길이며 예술을 통하여 과거의 모든 고통과 상흔을 넘어 하나가 되기를 눈물로 호소했다.

그가 중학교에 들어가던 해에 한국전쟁이 일어났다. 1950년 여름, 북한군이 서울을 점령했고 방혜자의 부친은 석 달이 넘도록 집 안 장롱 뒤에서 숨어 지내야 했다. 인민군이 가택수색을 시작하면, 행여 어린 동생 때문에 숨어 있는 아버지가 발각될까 봐, 그는 동생을 등에 업고 밖으로 나서야 했다. 그해 9월 서울은 불바다가 되어 온통 붉게 물들었고, 가족 모두가 폭격으로 무너진 빈집 터에서 밤을 보내야 했다.

1951년 1월, 중국군이 내려오는 바람에 가족은 남쪽에 있는 대구로 피난을 가야 했다. 이때 방혜자는 장결핵에 걸려 죽음의 문턱까지 가게 되었다. 그 후 칠 년 동안, 여러 차례 병원에 입원하는 일이 반복되면서 그는 이 시기에 고통이 무엇인지를 체험하게 되었고, 내향적 성향과 깊은 생각을 갖게 되었다.

절을 자주 찾았던 그는, 스님들이 들려주는 설화와 부처님의 생애, 출가승의 생활에 대한 이야기를 좋아했다. 언젠가 그가 머무르고 있던 절에 노스님 한 분이 계셨는데 어느 날 새벽, 계곡으로 참선을 하러 내려가신 노스님께서는 바위 위에서 가부좌를 하신 채 그대로 열반에 드셨다. 돌아가시던 순간 연꽃 모양의 가부좌한 모습 그대로 다비식을 치렀던 기억과 함께, 스님 곁에서 지낸 시간들은 그의 내면에 깊이 아로새겨졌다. 그 뒤 그는 불교의 가르침, 팔정도(八正道)가 의미하는 것의 중요성에 대해 깊은 관심을 기울이게 되었다. 팔정도란 바른 이해, 바른 생각, 바른 말, 바른 행동, 바른 생활방식, 바른 노력, 바른 주의, 바른 선정을 가리킨다고 한다.

원래 그는 문학을 공부해 시를 쓸 생각이었다. 그런데 고등학교 시절 미술도 좋아하게 되었다. 미술교사였던 김창억 선생님의 격려로 그는 화가가 되기로 결심하고 결국 서울대학교 미술대학에 응시하게 된다. '그림이란 손이 아니라 마음으로 그리는 것'이라고 하신 선생님의 말씀에 깊은 감명을 받고 예술의 길을 선택하게 된 것이다.

당시 일본의 식민지였고 전쟁으로 가난하고 폐허가 되었던 한국은 아직 현대미술에 눈을 뜨지 못한 상황이었다. 그러나 미술대학에 다니면서 외국잡지를 통해 세잔(P. Cézanne)과 인상파 화가들, 비구상회화에 대해 알게 된 방혜자는 파리로 가서 이름만 들어 본 작가들의 작품을 직접 봐야겠다고 생각한다.

그가 파리에 도착한 것은 1961년 봄, 그의 나이 스물넷이었다. 그는 자신을 뿌리 뽑힌 존재처럼 느꼈지만 곧 프랑스 생활에 적응하고는 미술도구를 구입해 그림을 그리기 시작한다.

가족과 고국과 그 문화로부터 단절되어 있었던 이 시기에 그는 내적 혁명을 경험하게 된다. 자신과 자신의 문화적 뿌리에 대해 명료하게 의식하며, 역경(易經), 선(禪), 불교경전을 새롭게 다시 알게 된 것은 바로 파리에서였다.

1964년, 지금도 항상 가까이 있는 동생 방훈이 그와 합류하게 된다. 다섯 살 때부터 바이올린을 시작한 동생은 파리 음악원에서 교육을 받고 나중에 퀘벡 문화사회에 정착하게 된다. 어려운 시절이었다. 화포(畵布)를 살 돈이 없던 방혜자는 이따금 자기 치마폭을 잘라 그림을 그려야

했다. 몇 년 동안 그는 지붕 밑 다락방에서 작업을 했고 동생은 다른 사람에게 방해가 될까 봐 지하실에서 바이올린 연습을 해야 했다.

방혜자는 파리에 도착하자마자 몇 달 동안 줄곧 화랑과 미술관을 돌아다녔다. 빅토르 위고, 보들레르, 랭보를 읽고 베르메르, 렘브란트, 반 고흐, 칸딘스키, 세잔, 클레, 비에이라 다 실바 등의 작품에 매혹되었으며, 레옹 작, 자오 우 키, 이자벨 루오 같은 화가를 만나게 된다. 미술비평가이자 미술사가이고 수많은 저서를 남긴 피에르 쿠르티옹(Pierre Courthion, 1902-1988) 은 곧바로 방혜자의 초기 작품들에 담긴 가능성을 알아보았다. 그는 생애 마지막까지 방혜자를 격려하고 후원했다.

방혜자가 줄곧 벽화나 이콘화, 판화, 유리화 등 여러 가지 기법을 배우려고 노력한 것은 오로지 자기 자신의 표현방식을 더 확대하기 위해서였고, 작업과 탐색 과정에서 자신이 어떤 한계에 갇혀 있다고 느끼지 않기 위해서였다. 중국의 석도(石濤)나 팔대산인(八大山人), 십칠세기 한국의 위대한 화가 겸재(謙齋), 서예의 대가인 추사(秋史) 같은 작가의 작품과 저술은 방혜자가 자신의 작품세계를 형성하는 데 큰 영향을 미쳤다. 그러나 사실 그가 그린 초기 그림들에는, 나중에 그가 전개해 나갈 요소들의 싹이 이미 돋아나고 있었다.

화가로서 그가 지나온 경로에는 어떤 위기도 어떤 단절도 없었다. 작품은 늘 일정하게 탄생하고 있으며 어떤 공백기도 보이지 않는다. 방혜자는 생애 내내, 자기 내면에 빛을 탄생시키고 그 빛으로 화폭을 키워 가려는 일념으로 작업해 왔다. 그러나 이 빛이 작품의 표면 전체를 뒤덮고 있는 것은 아니다. 빛은 간헐적으로 나타나기 때문이다.

빛은 이따금 스스로를 감추고, 어두워지며, 환한 안개일 뿐이기도 하고, 자신이 그 안에서 막 깨어나려고 하는 저 밤과 아주 아슬아슬하게 구분될 뿐이다. 혹은 인광과 연한 채색, 흩뿌린 물감으로 밤의 푸른빛을 밝혀 주고 있기도 하다. 또 은하수의 무수한 점들이 화폭을 진동시키고 있는 것이다. 근원이 어디인가에 따라 이 빛은 다른 모습을 띤다. 햇빛일 경우 넓은 황금의 띠가 화폭 위에서 아래로 내려온다. 내적 존재의 은은한 빛일 경우 화폭에는 회색빛으로 둘러싸인 밝은 점들이 뿌려져 있기도 하다.

이렇게 내면을 그리고자 하는 방혜자는 계속 창작에 자양분을 제공하는 내면의 근원을 풍요롭게 해야만 한다. 그림을 그리면서, 방혜자는 계속 내면의 현실을 활성화시키고, 자기 자신과의 관계, 세계와의 관계를 강화시킨다. 자신의 내면을 팽창해 자신 안으로 삶의 본질과 원대함을 맞이하고, 우주와의 소통에 들어가는 것이다.

굉장히 부드럽고 섬세한 색채로 이루어진 방혜자의 작품들은 우리들의 가장 훌륭한 부분과 그리고 또 삶의 신비에 우리가 다가갈 때 만나게 되는 형언하기 어려운 상태와 교감에 들어가게 한다. 그의 비시간적인 것과 불멸에의 추구는 자신의 경계에 위치하는 초의식 상태에서 살게 하며, 우리가 한없이 정묘하다고 할 만한, 작가의 모든 체험과, 현재의 삶과 추구하는 것의 총괄이라고 할 수 있는 것을 그려내게 한다.

그의 지극히 깊은 침묵의 작품은 우리에게 단순함과 더불어 충만하게 성취한 자에게만 다가오는 빛을 추구하며 정진한 고행자의 모습을 느끼게 한다. 작가는 "작은 빛 한 점을 그리는 것은 기쁨과 사랑과 평화의 씨앗을 뿌리는 것이라 생각합니다"라고 말한다.

성숙한 세계에 이른 방혜자의 작품은 웅대하고 당당하게 되었으며 그의 창조적 영감은 갈수록 더 풍요로워짐을 보여 주고 있다. 다 비워 버리고 단순성을 향해 가는 길, 자기 자신과 삶의 모든 공감에서 오는 빛이 있음을 깨닫게 한다. 작품 하나하나가 완성에 이른 고요함이며, 평화로운 빛을 발하면서 그 불꽃은 우리들 마음속의 어두운 밤 한가운데서 환히 살아나 불타고 있다.

2011년 「빛의 울림」(갤러리 현대, 서울) 전시 도록에서.

Lights of Bang Hai Ja

Charles Juliet

All human beings are marked for life by their childhood. To appreciate and understand a painter's work — their research, approach and evolution — it may be helpful to look back to their first years of existence in order to discover what helped shape their sensitivity and forge their personality.

It is important to know about Korean painter Bang Hai Ja's singular childhood. Bang Hai Ja grew up in the countryside near Seoul in a family where art had its place. Her mother sang and practiced calligraphy; one of her grandfathers was a painter and a calligrapher; and she had a cousin who introduced her to poetry during their walks.

Nature played an important role during her early years: the sky, the stars, the clouds, trees, flowers, the air, the wind, water and birdsongs all spoke to her and were recorded. She felt as if she were an integral part of the universe. As a teenager, at the edge of a stream, she was filled with wonder at the sight of the irisation of light on the water, and she started to reflect on how these glints of light could be expressed in painting.

At this time, Korea had been under Japanese occupation for almost 40 years. At school, it was forbidden to speak Korean, and at home to speak Japanese. Students took part in exercises to prepare for war, and every morning they would go to the Shinto shrine to prostrate themselves, listen to inflammatory speeches and shout, "Long live the Emperor!" Hai Ja still remembers her surprise upon hearing over the radio the head of this army announcing, in a dismal, reedy voice, Japan's defeat on August 15, 1945.

Following this surrender, one of her classmates, who was leaving for Japan with her family, gave her a Japanese doll as a going-away present. When Hai Ja brought it home, her mother was furious and ordered her to get rid of it. She threw it in the rubbish bin and, that night, she had a nightmare that she was being chased by an army of Japanese solider dolls bent on killing her.

In 2007, when invited to Japan for an exhibition, she was asked to give a speech. Still haunted by painful memories, she chose to talk about art as a message of peace, something that has the power to unite, above and beyond injury and suffering.

The Korean War broke out the year she started college. Soldiers from the North occupied Seoul during the summer of 1950, and her father had to hide in the house for over three months. When the soldiers searched the houses, she would go out with her younger brother on her back, for fear he would reveal the hiding place. In September, when Seoul was on fire, the family would take refuge at night in houses destroyed by bombs.

In January 1951, upon the arrival of Chinese troops, the family fled to the south, taking refuge in Taegu. Suffering from intestinal tuberculosis that left her near death, Hai Ja spent seven years in and out of hospital. These were years of suffering, withdrawal and reflection beyond her years.

During periods of remission, she would go and rest in monasteries, where she liked to listen to monks who would recount legends and talk to her about Buddha and their lives as monks. One morning, while she was staying in one of these monasteries, the old monk who talked to her every day went to sit on a rock by the river to meditate, and he left this world. He was buried sitting up in the lotus position. The many hours spent in his company affected her profoundly, no doubt raising her awareness of the spirit of Buddhism and the significance of the Noble Eightfold Path: right view, right intention, right speech, right action, right livelihood, right effort, right mindfulness and right concentration.

Initially, she planned to study literature and write poems; however, she also enjoyed taking drawing lessons at the lycée, where her teacher, the painter Kim Chang-eok, taught her that "one paints with the heart not the hand." With his encouragement, she decided to take the entrance examination for the Faculty of Fine Arts at Seoul National University.

At this time, impoverished and ruined by war and the division of the country, Korea was not yet open to contemporary art. However, at the School of Fine Arts, through foreign magazines, Hai Ja discovered Cézanne, the Impressionists and non-figurative painting. She decided to go to Paris to see the works of these painters, whose names she was starting to become familiar with.

She arrived in Paris in 1961 at age 24. Although she felt uprooted, she very quickly adjusted to our way of life and she started painting right away.

Cut off from her family, her country and her culture, she underwent an internal revolution. It was in Paris that she developed her awareness of herself and her cultural roots.

Her brother Hun, with whom she had always been very close, joined her. He had started playing violin at the age of five, and he continued his training at the Paris Conservatory, after which he settled in Quebec. This was a difficult period. Unable to buy canvases, Hai Ja would sometimes paint on the material of her skirts. During these years, she would work in the attic while her brother, so as not to disturb anyone, would practice his violin in the cellar.

In her first months in Paris, Bang Hai Ja visited museums and was filled with enthusiasm for all that she was discovering: Vermeer, Rembrandt, Van Gogh, Cézanne, Kandinsky, Klee and Vieira da Silva. Pierre Courthion, an art critic and historian and author of a number of works, was quick to notice the promise that Bang Hai Ja's first paintings held and, up until his passing, he never stopped encouraging and supporting her and introducing her to such artists as Léon Zack, Zao Woo Ki and Isabelle Rouault.

She was keen to learn many techniques — fresco painting, icon painting, engraving and stained-glass window making — for the sole purpose of being able to broaden her expressive capacities so as not to feel limited in her work and her exploration. Although her training was influenced by the work and writings of Shitao, Chu ta and the famous 17th century Korean painter Kyomjae, as well as by the well-known Korean calligrapher Chu sa, her first paintings already contained an embryo of what she would later develop.

No major crises or ruptures have affected Bang Hai Ja's painting. Her work has been consistent and she has never undergone a period of diminished creativity. Throughout her life, she has had but one concern: to create light within herself, and to use this light to enrich her paintings. However, this light does not cover the entire surface of her work; it is intermittent.

Sometimes it is hazy, clouded over, little more than a luminous mist, barely distinguishable from the night where it begins to take form; at other times, it lights the blue of the night with phosphorescence, scumbling and splashes. Or, it may be the many points of light from the Milky Way that bring life to her paintings. This light presents itself in various manners, depending on the source. In the case of sunlight, a broad band of continuous gold can be seen running through her paintings from top to bottom. And when the secret light of the inner being manifests itself, her paintings will be dotted with light spots encircled in grey.

Driven by her need to paint, Bang Hai Ja must constantly revitalize the interior source that sustains her creativity. Through her painting, she activates her inner reality and strengthens her relationship with herself and the world. She has dilated her inner being to be able to receive within herself the essence and immensity of life, to be able to enter into communication with the universe.

With its gentle, delicate colours, her work puts us in contact with the best of ourselves, as well as with the inexpressible that we encounter upon approaching the mystery of life. Her quest for timelessness and the imperishable has led her to live the states of super-consciousness that have brought her to the edge of her being, and has allowed her to attach to her paintings what could be referred to as an infinite subtlety — a synthesis of everything she has lived and is living, and what she is striving for.

Her work of great silence reveals to us an asceticism, the long path taken by those who have achieved their full potential. As she so aptly puts it, "To add a small touch of light is to sow a seed of love and peace."

As Hai Ja reached maturity, her work gained in scope and authority, and her creative vein proved to be ever more fertile. A sparseness of material and colour; a light that hints at its birth in asceticism, in a path leading to simplicity and total assent to oneself and life. Each painting leaves an impression of calm success. Each one diffuses a peaceful light that kindles in us the small flame that trembles in the heart of our night.

Catalog of the exhibition *Resonances of Light* at the Gallery Hyundai, 2011.

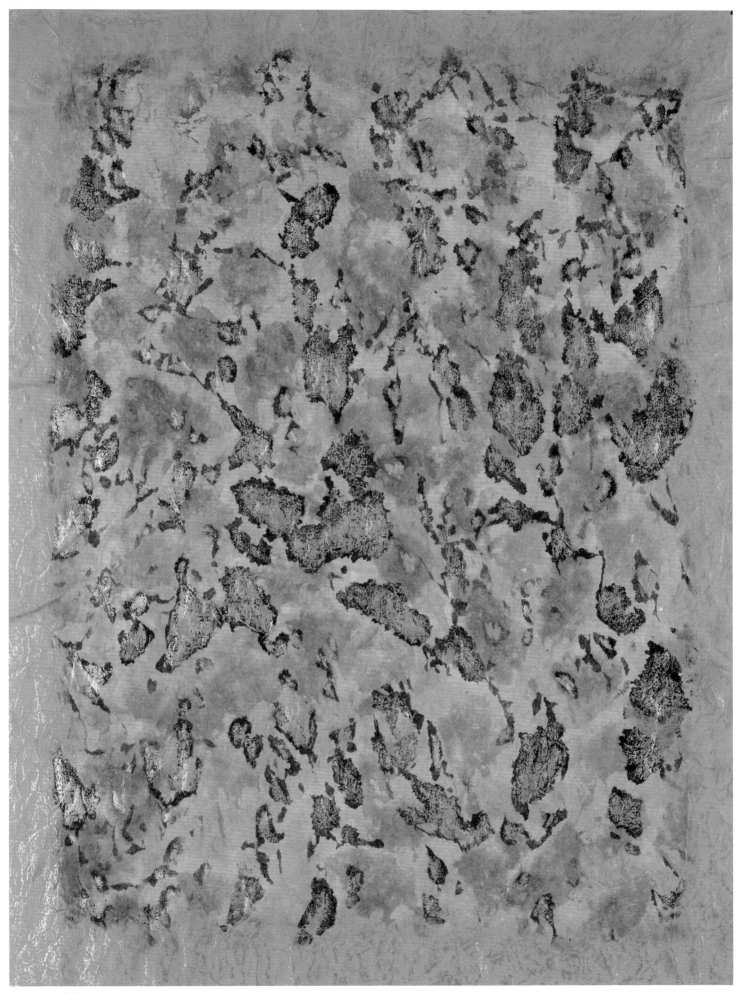

Flammes, 불꽃, Flames. 65 × 47,5 cm. 2011.

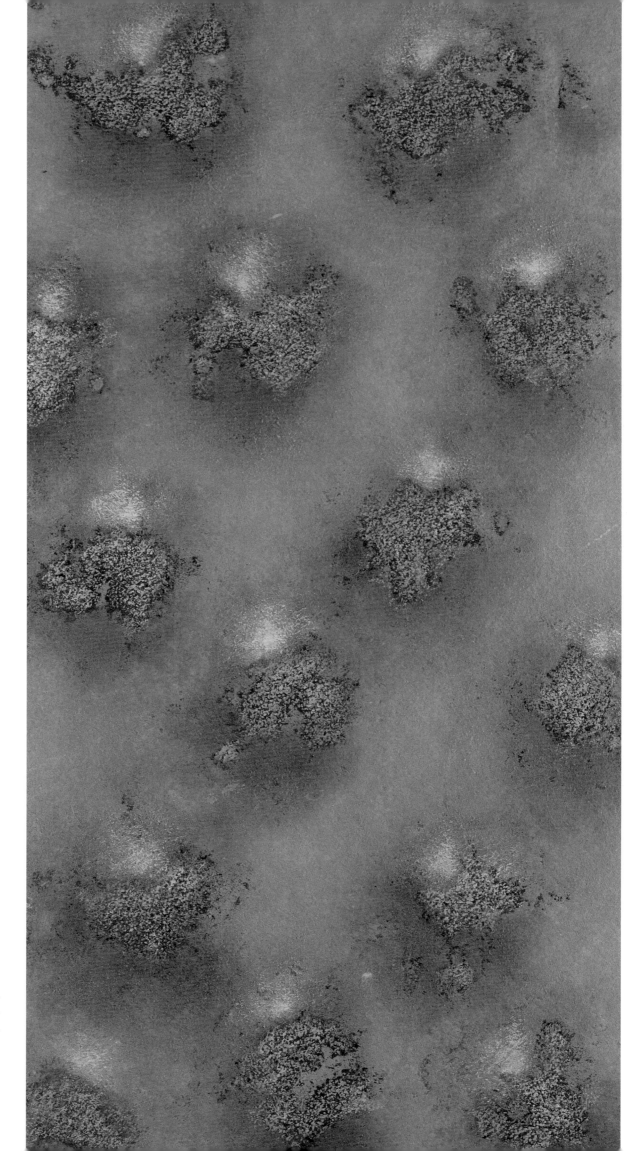

Danse de lumière,
빛의 춤, Dance of Light.
120 × 60 cm. 2011.

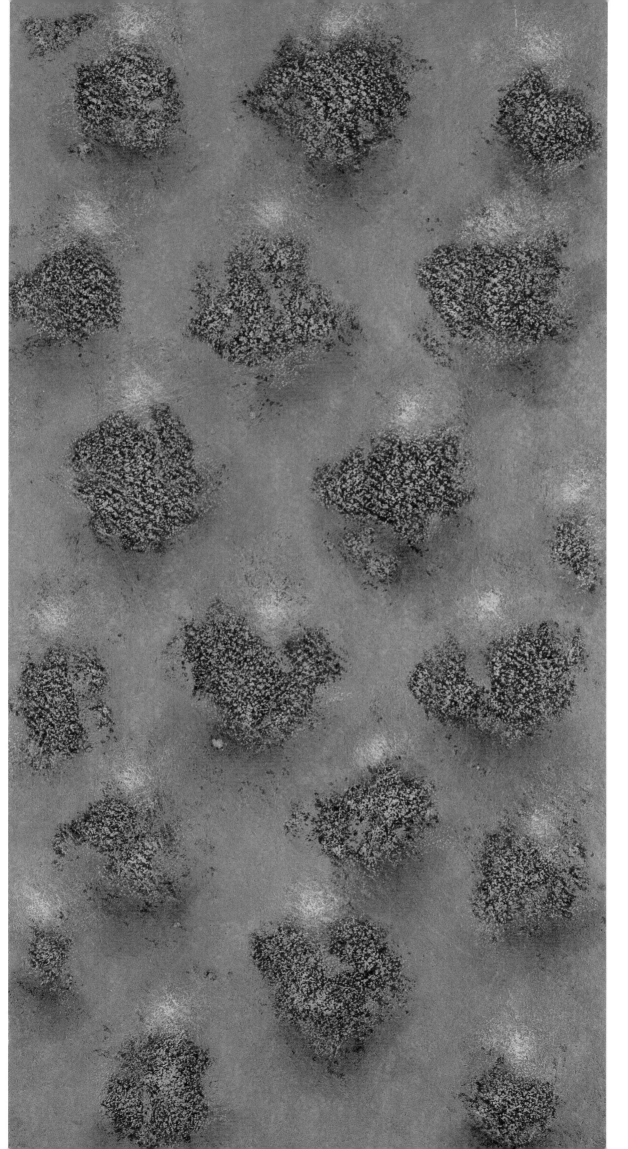

Danse de lumière,
빛의 춤, Dance of Light.
120 × 60 cm. 2011.

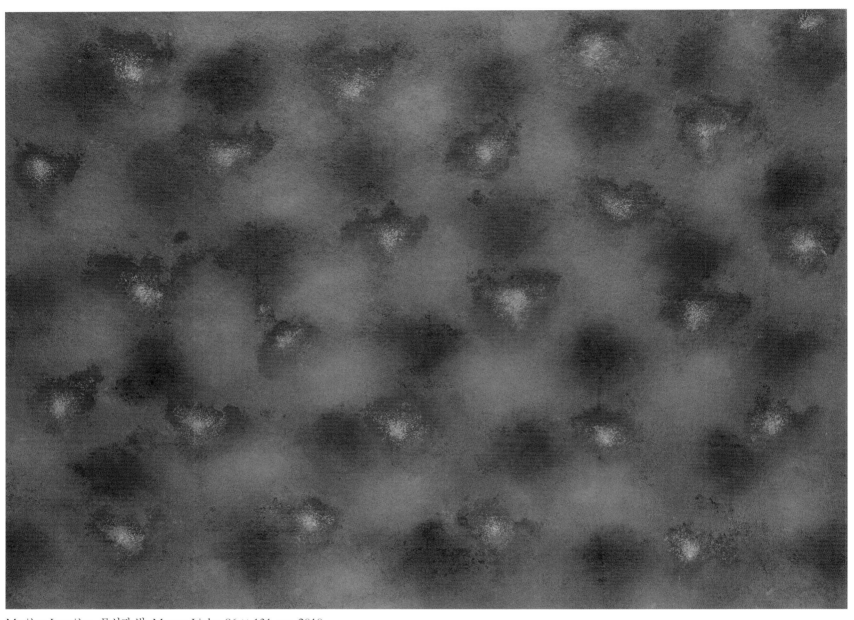

Matière-Lumière, 물성과 빛, Matter–Light. 86 × 131 cm. 2010.

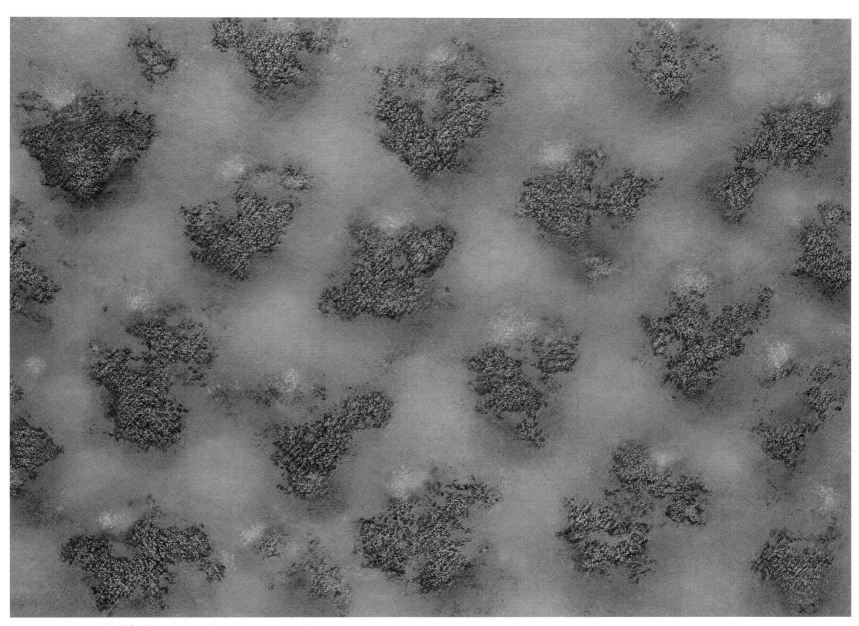

Matière-Lumière, 물성과 빛, Matter-Light. 96 × 131 cm. 2010.

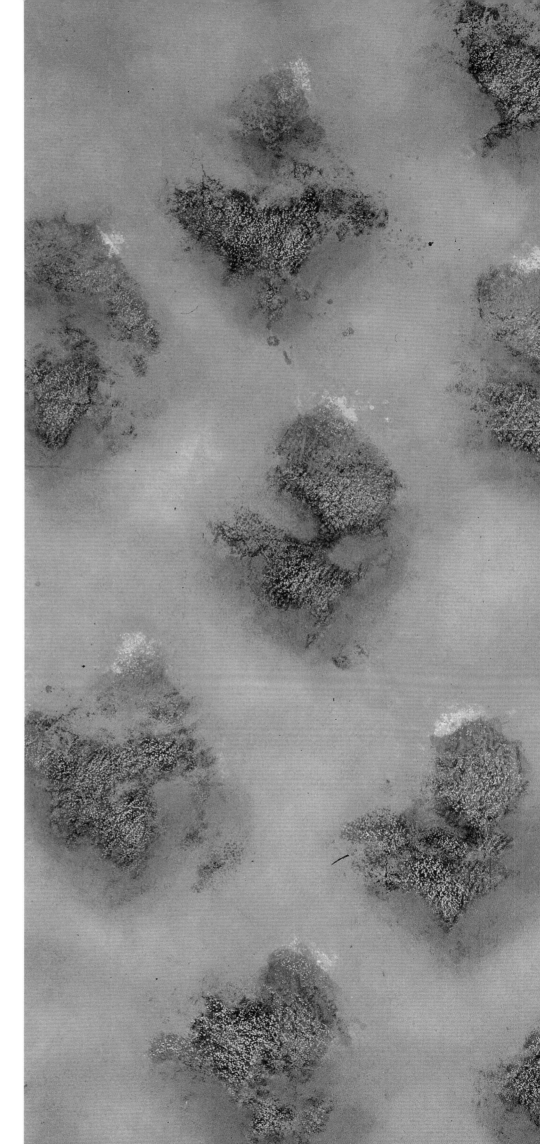

Danse de lumière, 빛의 춤, Dance of Light.
180,5 × 212,5 cm. 2009.

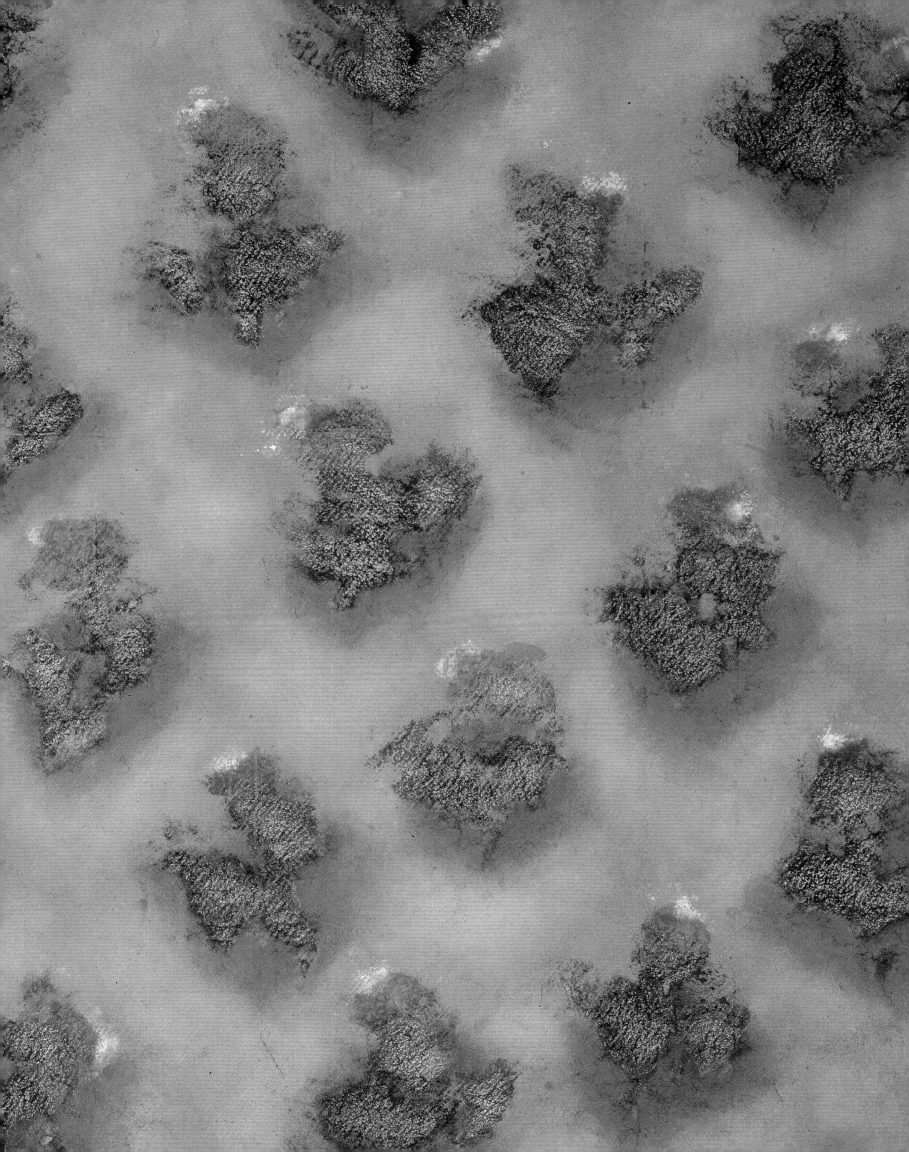

Bang Hai Ja ne se contente pas de la juxtaposition de plans d'une seule et facile harmonie de couleurs et de lumières: elle ordonne celles-ci en de très fines gammes, parfois presque évanescentes pour transmettre à nos yeux, en une apparition presque mystique le besoin de faire dire à sa peinture quelque chose qui la dépasse, cela, dans une originale conception de l'espace.

—Pierre Courthion 1982

방혜자는 색과 빛만으로 한번에, 쉽게, 조화의 구성을 펼쳐 놓는 데 만족하지 않는다. 자기 그림 안에 우리에게 전하고 싶은 자신을 추월하는 무엇인가를, 사라지는 듯한 아주 섬세한 색상과 신비로운 모습으로 독창적인 공간개념 속에 배열해 놓는다.

—피에르 쿠르티옹 1982

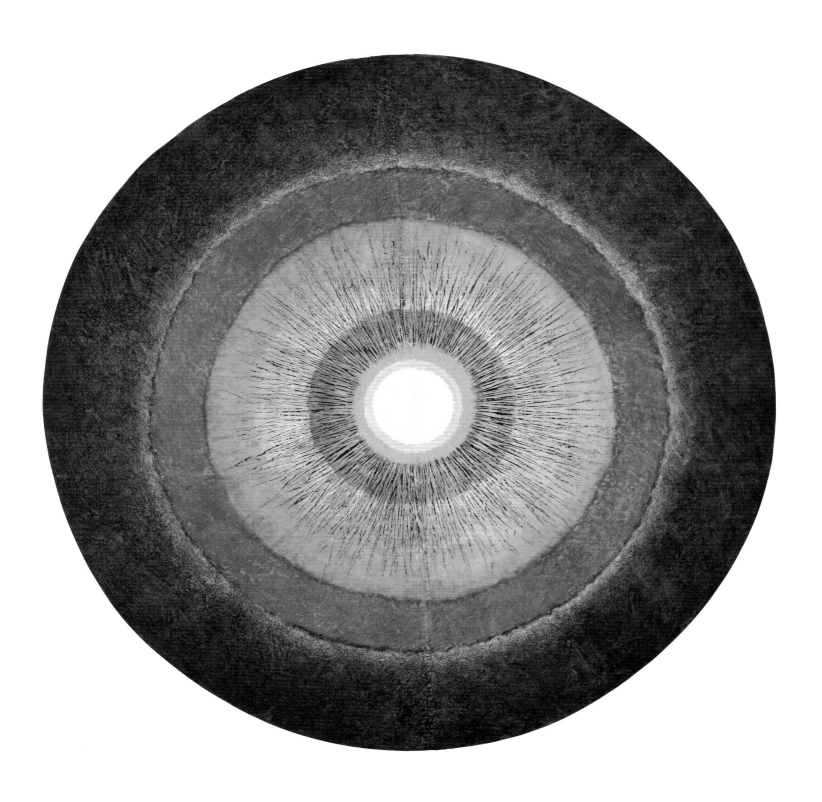

Ciel-Terre, 하늘의 땅, Heaven-Earth. ø 181 cm. 2011.
Collection du Samsung Leeum Museum, Séoul.

La peinture de Bang Hai Ja est à la fois cosmique
et insondable.
Quand on la voit si frêle, on s'étonne de la
dimension et de la profondeur de sa peinture.
Chaque fois que je regarde cette toile,
j'ai l'impression d'un ciel matinal,
juste avant le lever du soleil.

—Park Kyung-Ri 2001

방혜자의 그림은 우주적이며 유현(幽玄)하다.
조그맣고 가냘픈 모습을 떠올릴 때, 크고 깊은
그의 그림 세계가 신기하기만 했다.
그의 그림을 보고 있으면 수직(手織)의 무명 같은 것,
그런 해 뜨기 전의 아침을 느낀다.

—박경리 2001

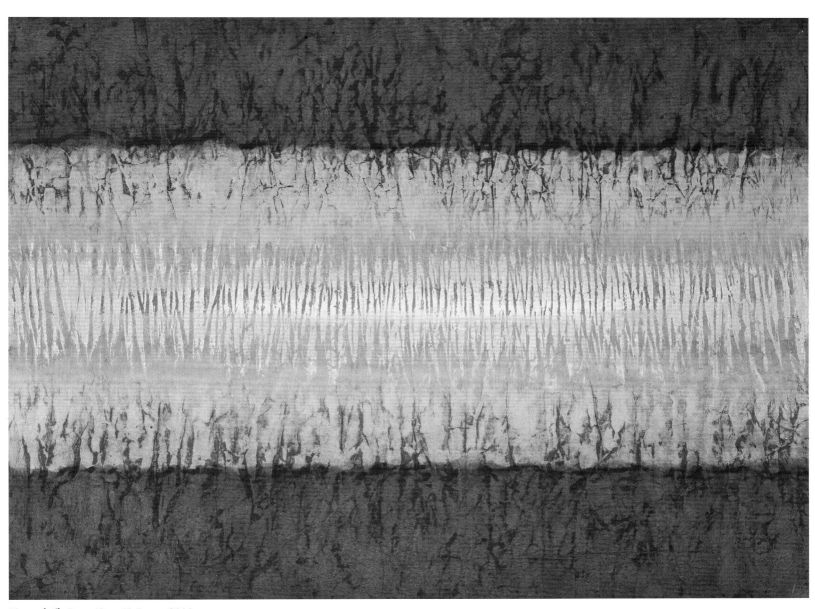

Sève, 수액, Sap. 48 × 65,7 cm. 2011.

Dans l'art de Bang Hai Ja, il y a un appel
à la réflexion. C'est comme un bain de spiritualité.
Chez elle, la multiplication des lignes : droites,
courbes, penchées, serpentines, dans l'espace auquel
elles donnent un rythme. Par un cercle blanc que
nous retrouvons souvent dans ses peintures, elle
voudrait faire un rappel du vide affolant de l'espace.
Elle s'inspire de la nature, de toutes les essences
de la nature pour les transformer en un aspect qui
appelle à la méditation.

Dans sa peinture nous y retrouvons partout la
pensée de la rotation de la Terre dans l'infini. Sous
une apparence douce, Hai-ja recouvre une ferme
volonté. On la sent attachée à son art pour la vie,
et quoi qu'il advienne. Dans son art, elle montre
l'indispensable persévérance dont parlait Corot.
Avec cela, attentive, observatrice, méditative,
pénétrante. En elle, l'action et la contemplation
s'équilibrent.

—Pierre Courthion 1980

방혜자의 예술 속에는 성찰로의 부름이 있다. 마치
정신성의 세례와도 같다. 그가 율동을 부여하는 공간
속에는 확장을 거듭하는 직선과 곡선, 사선, 나선 등의
선 형태들이 나타난다. 흔히 우리가 그의 작품 속에서
만나게 되는 흰색 원을 통해 작가는 공간의 기막힌
비움을 상기시키고자 한다. 그는 자연, 자연의 모든
본질들로부터 영감을 얻어 명상으로 초대하는 형태로
변화시킨다.

방혜자의 그림 곳곳에서 우리는 무한 속에 있는
지구의 공전 개념을 되새기게 된다. 그의 유연한
외관상의 모습 속에는 단호한 의지가 배어 있다.
어떤 일이 일어나더라도 평생 예술과 밀착되어
있음을 느끼게 된다. 그의 예술세계에서 우리는
코로(Corot)가 필요 불가결하게 여겼던 집요함을
엿볼 수 있다. 한마디로 이 작가는 관찰력과 주의가
깊고, 또한 명상적이면서 예리하다. 그 속에서 행위와
관조는 균형을 이룬다.

—피에르 쿠르티옹 1980

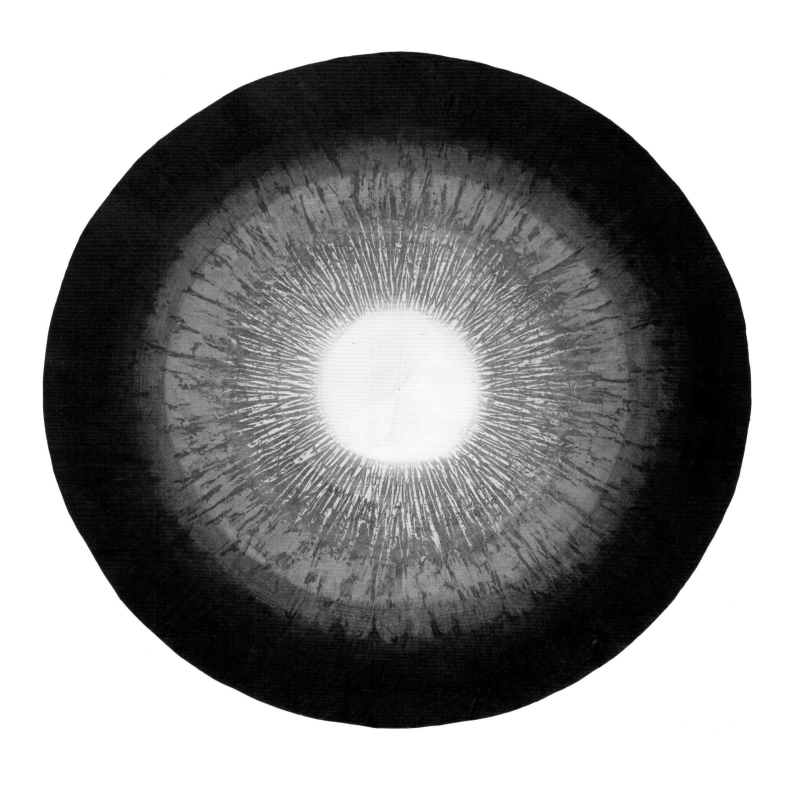

Ciel-Terre, 하늘의 땅, Heaven-Earth. ø 125 cm. 2014.
En vitrail installé au Centre culturel Coréen à Bruxelles par le Glasmalerei Peters, Paderborn (Allemagne).

Dans la peinture traditionnelle, les éléments calligraphiques existent à côté du paysage dont ils donnent un équivalent poétique. La discontinuité entre les deux espaces spécifiques crée le sentiment du vide. Chez Bang Hai Ja, peintre mais aussi maître calligraphe, la calligraphie s'intègre de façon organique à la composition que le vide ronge alors en quelque sorte de l'intérieur. Mais cette calligraphie est, elle aussi, repensée. Repensée plastiquement. C'est à dire que la forme en épuise le sens. Il n'en est retenu que l'essentiel : l'accord de l'encre et du papier, le diversité infinie des formes à la fois souples et anguleuses, la volonté d'opposer la structure au chaos, de superposer à l'énigme du monde celle de l'esprit.

—Maurice Benhamou 1994

동양의 전통회화에서 서예적 요소들은 경치와 나란히 놓이면서 그 풍경에 버금가는 시적 가치를 지니게 된다. 그리고 이 두 가지 특정적 공간 사이의 불연속은 비어 있는 느낌을 유발한다. 화가이면서 서예가인 방혜자의 작품세계에서 서체는 유기적인 방식으로 회화구성에 참여하게 되는데, 마치 여백이 내부로부터 회화적 공간을 부식하는 것과 같은 관계성을 이룬다. 여기서는 서예 또한 조형적으로 재고된 대상이다. 다시 말해 형태는 서체의 의미를 모두 차지해 버리게 되고, 그 결과 본질적인 것—먹과 종이의 조화, 유연하면서 동시에 각을 이루는 형태로 무한히 전개되는 다양성, 혼돈에 질서를 대립시키고 세상의 불가사의에 정신의 불가사의를 겹쳐 놓으려는 의지만 남게 된다.

—모리스 베나무 1994

Bang Hai Ja dans son atelier de Paris. 파리 화실에서의 방혜자. Bang Hai Ja at her studio in Paris.

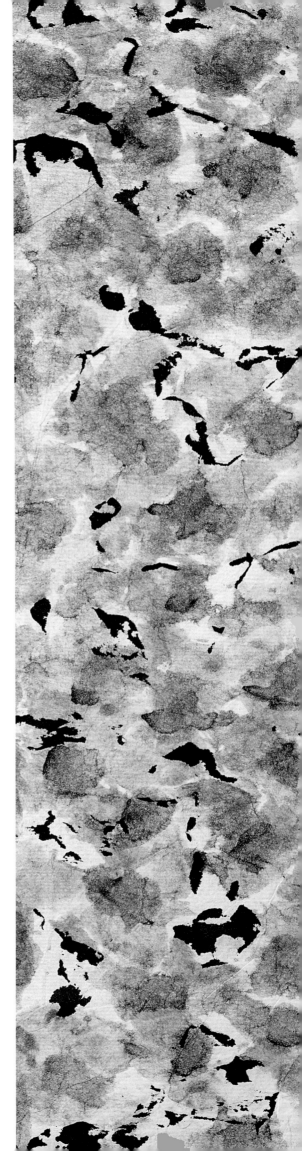

Couleur-Énergie, 색-에너지, Colour-Energy.
59 × 59 cm. 2011.

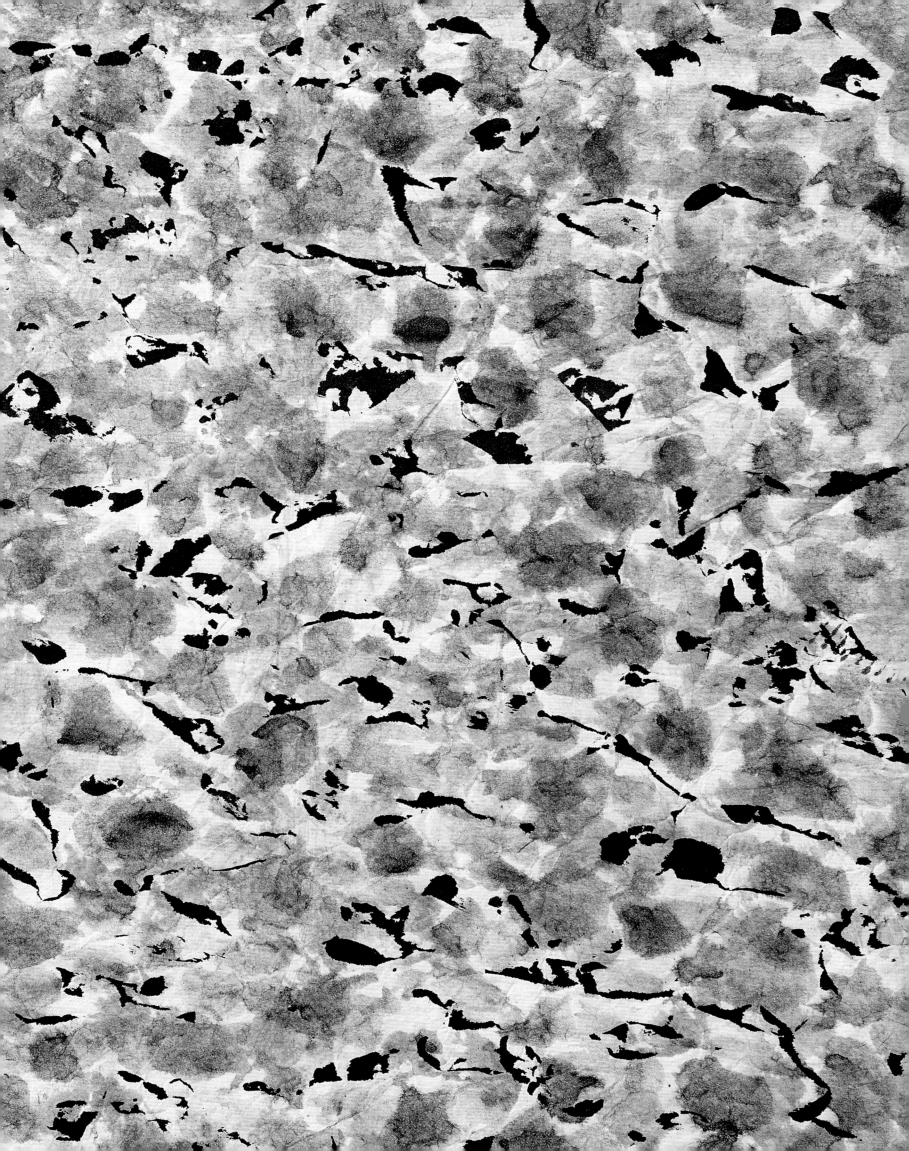

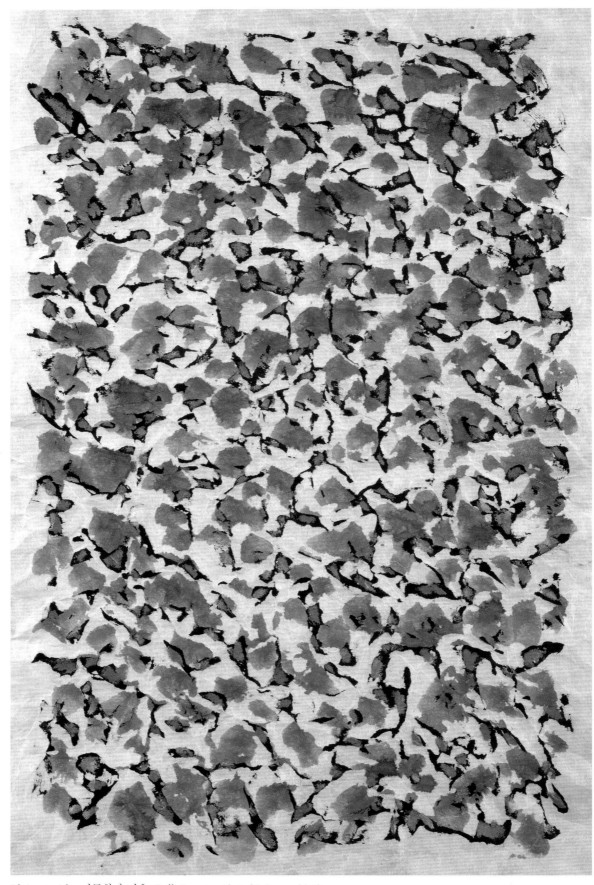

Plein et vide, 가득참과 비움, Full-Empty. 42 × 27,5 cm. 2012.

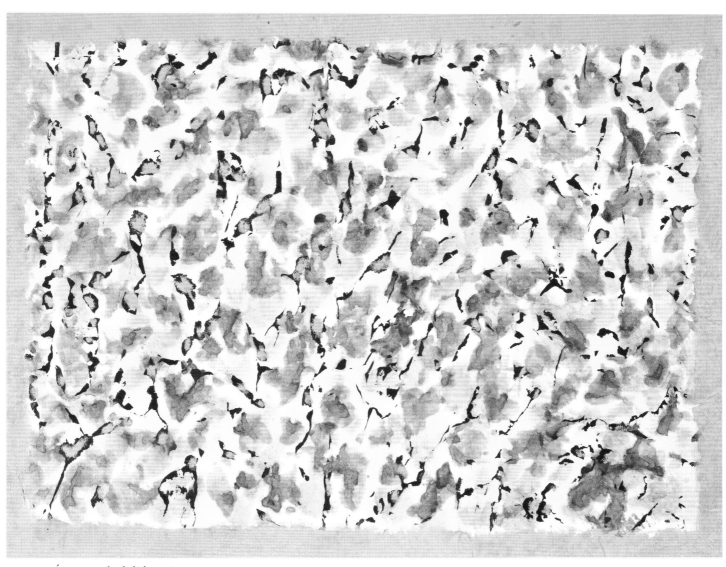

Couleur-Énergie, 색-에너지, Colour-Energy. 49 × 55 cm. 2011.

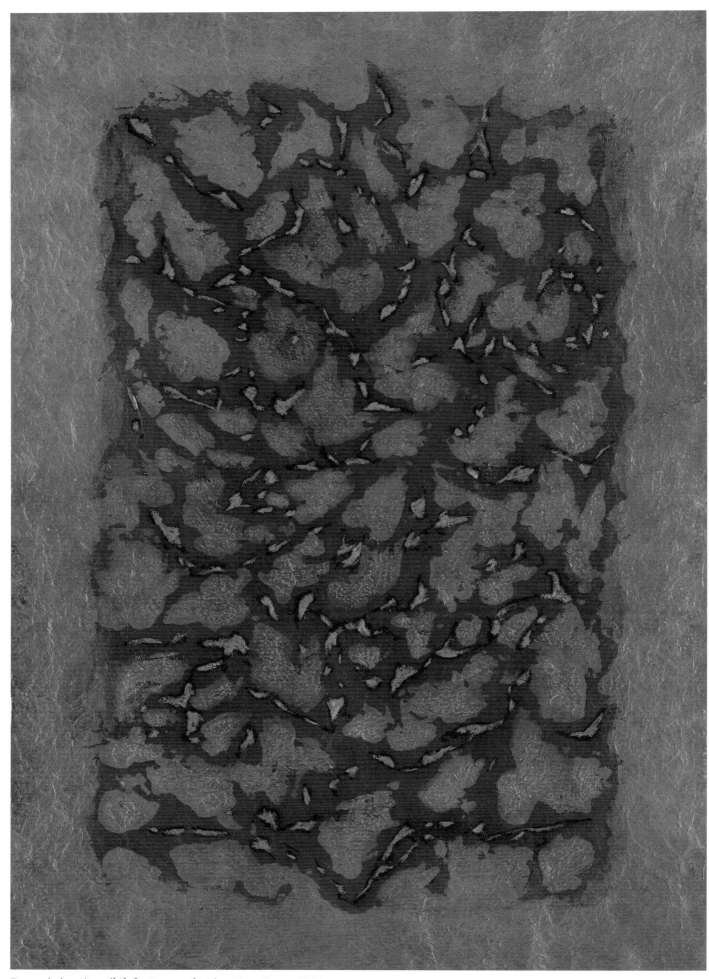

Danse de lumière, 빛의 춤, Dance of Light. 92 × 65 cm. 2014.

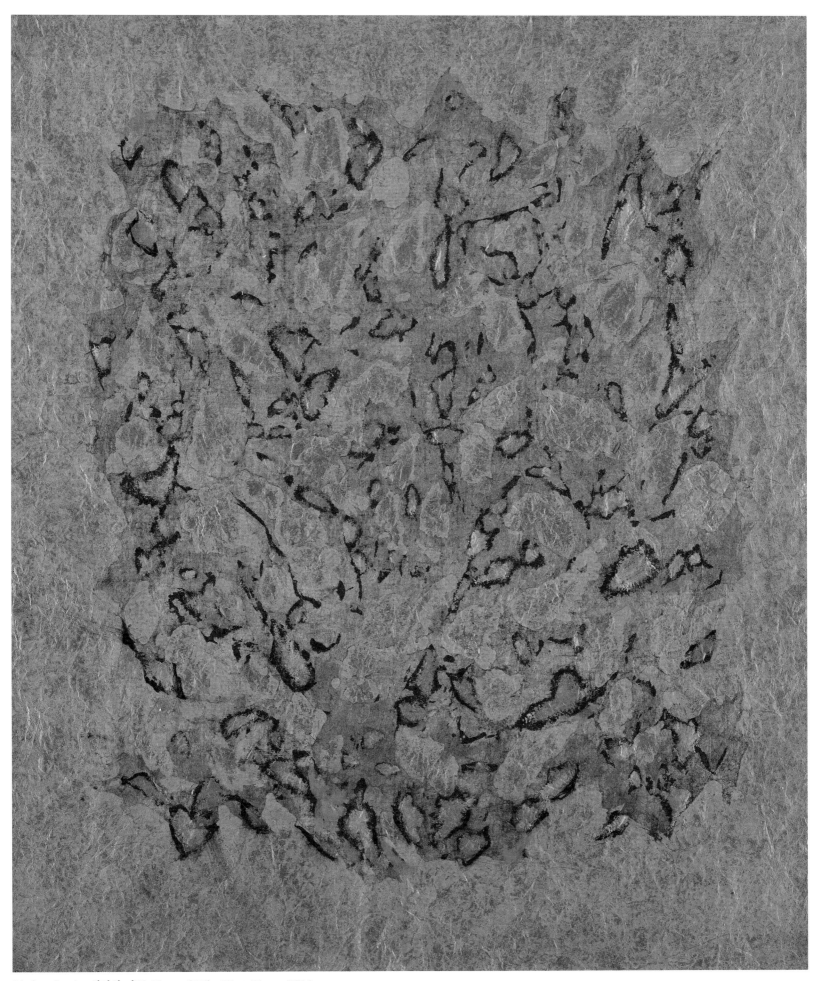

L'arbre de vie, 생명의 나무, Tree of Life. 58 × 47 cm. 2014.

pp.92-93. Lecture de l'Univers, 우주 읽기, Reading the Universe.
Papiers mâchés, 지점토, Chewed papers.
48 × 36 cm. 47 × 36 cm. 45,5 × 35,5 cm. 2013.

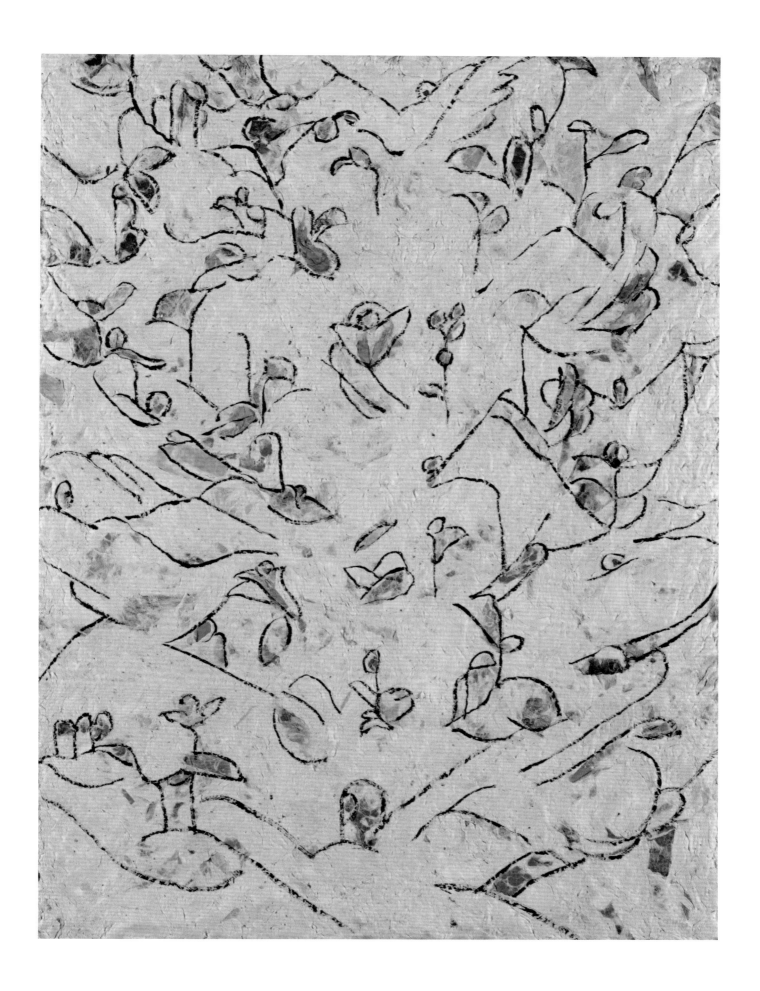

Bang Hai Ja a gardé toutes les qualités de sa Corée natale, les qualités pénétrantes, celles que le souvenir cristallise quand on a quitté les années profondes de l'enfance que l'on porte en soi pour toujours. C'est une « folie d'en haut » qui a pris possession de ce pinceau que tient une main inspirée ; c'est un amour solide qui habite ce cœur ; c'est une foi sans faiblesse qui inspire la pensée de cette artiste.

A la vue de ces peintures, mes yeux deviennent des antennes ; ils ont l'impression de toucher ces peintures, de les emporter avec eux plus loin, beaucoup plus loin.

—Pierre Courthion 1980

방혜자는 자신이 태어난 한국의 모든 특질을 간직하고 있다. 떠나왔지만 늘 내면 깊숙이 지니고 있는 어린 시절의 추억을 통해 결정체를 이루게 되는, 그런 강렬한 자질 같은 것이다. 영감에 찬 이 화가의 붓을 다스리고 있는 건, '위로부터 온 광기'다. 그것은 마음속에 확고히 자리잡은 사랑이며 이 예술가의 생각을 고양시키는, 굳건한 신념이다.

그의 작품들을 보면서 나의 두 눈은 안테나가 된다. 그리고 나는 그림을 촉각으로 느끼는 동시에 더 멀리, 한층 더 먼 곳으로 그림과 함께 떠나는 느낌을 갖는다.

—피에르 쿠르티옹 1980

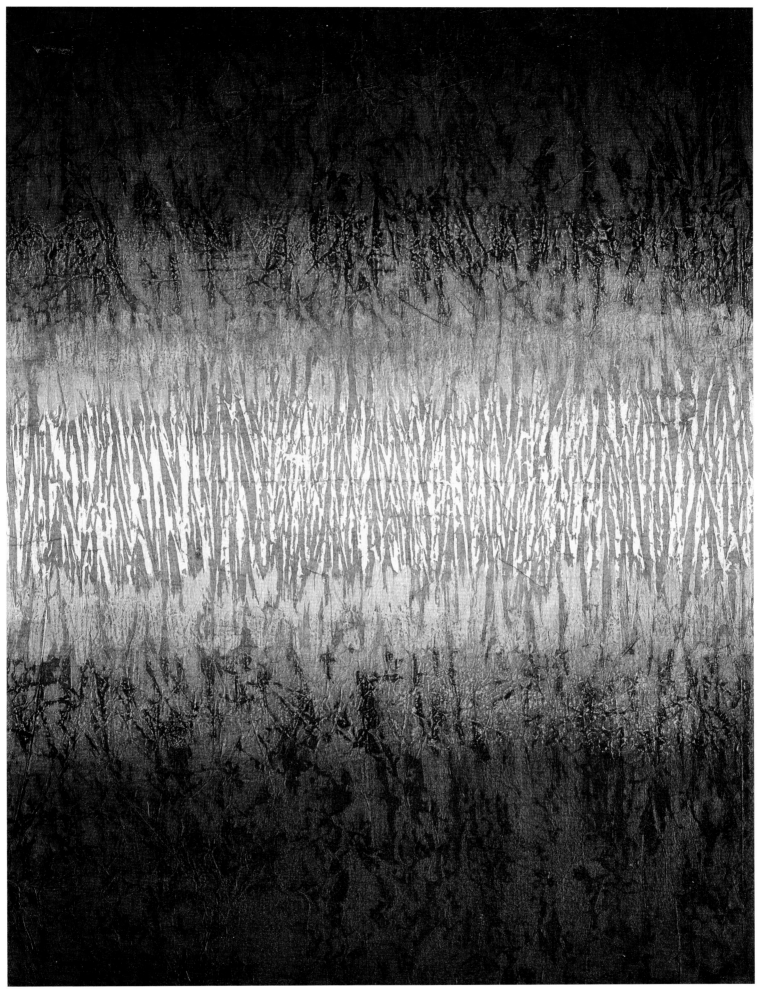

Cœur de lumière, 마음의 빛, Heart of Light. 58,7 × 43,6 cm. 2009.

Cœur de lumière

Yun Nanjie

Noyau de la peinture de Bang Hai Ja, la lumière constitue le thème récurent chez cette artiste, comme nous pouvons le constater dans son premier tableau, une peinture à l'huile, *Vue de Séoul* (1958) et son premier travail abstrait, *Au cœur de la terre* (1961). Malgré la différence de mode d'expression (figuratif / abstrait), ces deux tableaux ont pour point commun un rayon de lumière provenant du cœur de l'obscurité. Cette orientation, présente depuis le début de sa carrière, s'est concrétisée en 1966, lors de sa visite de l'exposition Dans la lumière de Vermeer, à l'Orangerie, à Paris. Depuis, elle a engagé toute sa vie sur le chemin des peintres de la lumière. Sa peinture ne cesse de changer, variable est sa manière de peindre la lumière, mais le principe reste toujours le même.

À sa première peinture, allusion à l'existence de la lumière par le moyen d'un ton clair qui brille dans des couleurs sombres, succède une manière d'exprimer la substance lumineuse en utilisant une palette de couleurs transparentes obtenues par des pigments dilués comme le lavis. On peut imaginer que Paris lui a permis de redécouvrir la méthode traditionnelle de son pays. Elle utilise le papier coréen, matériau translucide, pour exprimer la lumière. Ainsi suggère-t-elle une sensation d'espace infini, lumineux, à travers plusieurs couches superposées de papier coloré.

Quant à la palette principale de Bang Hai Ja, où se trouvent juxtaposées des séries de bleu et d'ocre, elle est présente dès le début de sa création. On se rappelle les tableaux des impressionnistes qui, dans le but de peindre 'l'impression' de la lumière, ont restitué le spectre lumineux sur la toile. Mais par rapport aux impressionnistes, qui s'intéressaient principalement au phénomène spectral, Bang Hai Ja est plutôt attirée par la résonance émotionnelle que suscite la lumière. C'est justement la présence de cette « lumière intérieure » que de nombreux critiques ont souligné dans sa peinture. Il ne s'agit pas ici d'une lumière extérieure qui éclaire les choses, mais d'une lumière spirituelle éclairant l'intérieur du sujet qui regarde. Les impressionnistes étaient considérés comme une école de lumière extérieure, la lumière de Bang Hai Ja, appartient à l'école de lumière intérieure.

Pour cette artiste, la lumière n'est pas étrangère à la matière, elle est contenue dans la matière, elle englobe toutes choses. Elle constitue le principe intime par lequel les mondes matériel et immatériel deviennent un. Ainsi titre de ses tableaux s'intitulent : *Lumière-Matière* (1996), *Matière-Lumière* (1996).

"… sous ses doigts sorciers, tout devient lumière, et celui qui regarde ses œuvres reçoit, comme celle qui les crée, une énergie" dit Pierre Cabanne. Bang Hai Ja cherche à rendre la lumière à toute chose et à offrir une résonance spirituelle. De ce point de vue, sa peinture est comparable à celle de Mark Rothko qui extériorisait ses expériences du « sublime » sur une surface colorée toute remplie de lumière. La création de ces deux artistes ne relève pas d'une forme achevée, mais plutôt d'un « champ perceptif » qui suscite la réaction du spectateur.

Depuis que Bang Hai Ja a découvert, dans les années 1990, les carrières d'ocre de Roussillon, dans le Sud de la France et le textile non tissé, dit géotextile, sa lumière présente une nature plus subtile. Déjà imprégnés de lumière, les pigments naturels donnent une dimension spatiale à ses transparences colorées. Et le géotextile, doté d'une fibre très douce, contribue à créer un espace profond et transparent. Si l'on se trouve devant ses œuvres cylindriques, en géotextile, on observe avec étonnement que la lumière émane de l'intérieur. Les structures qui animent la toile, permettent de visualiser le rythme de la lumière qui ne cesse de palpiter. De plus, sa manière de peindre le recto et le verso du géotextile permet à l'artiste de créer un effet spatial beaucoup plus riche. Plus tard, elle se rendra compte que cette technique correspond à celle, dite « peindre le revers » de la peinture bouddhique de l'époque Goryeo (918-1392). « Je pense que je n'ai pas inventé cette technique, c'est plutôt une manifestation de ce qui est déjà dans mes cellules » dit Bang Hai Ja. Nous voyons ici l'exemple du rattachement d'une artiste contemporaine à sa lignée culturelle.

La majorité de ses œuvres comporte « lumière » dans leur titre : *Terre de Lumière, Lumière du cœur, Naissance de Lumière, Souffle de Lumière, Chant de Lumière, l'Œ de Lumière, Aurore, Passage de Lumière …* La lumière se dévoile sous de multiples aspects : une douceur qui embrasse la terre, une vibration délicate qui évoque le souffle de la vie, une aurore d'or perçant un ciel sombre, des éclats étincelants de-ci de-là comme une lueur phosphorescente de l'œil … Lors de l'exposition de Bang Hai Ja à la chapelle Saint-Louis de la

Salpêtrière, nous avons même vu la lumière émanant
de ses peintures remplir tout l'espace.
Mais ce sont les mots du poète coréen Kim Chi Ha
qui expriment le mieux la lumière de la peinture
de Bang Hai Ja : « C'est une lumière sacrée qui
nous éblouit doucement, une ombre blanche à
reflets lointains, comme une révélation entourée
d'obscurité. La lumière mesurée par l'ombre, celle qui
se trouve cachée dans la terre, c'est ce qu'on appelle
la Suprême Sagesse de l'univers … L'émotion pleine
de contradictions que nous offre l'ombre blanche du
cosmos, brillante et sombre, la confusion antérieure
à une stylisation, semblent constituer un processus
de création au sens implicite, multiple comme un
message primordial ».

L'ombre blanche, dont parle Kim Chi Ha, c'est
une lumière en tant qu'obscurité, ou bien c'est ce
qui naît de l'ombre : une lumière paradoxale qui
englobe et synthétise la contradiction. Bang Hai Ja
dit, elle aussi : « Même dans la lumière se cachent
des grains d'obscurité … La lumière et l'obscurité
ne font qu'un dans toute existence ». Cette lumière,
comme l'indique Kim Chi Ha, nous offre « le
commencement du monde et son épanouissement
complet ». De ce principe d'harmonie des contraires,
la lumière de Bang Hai Ja naît et ouvre sur un monde
infini.

Yun Nanjie, *Cœur de lumière—Le monde artistique de Bang Hai Ja*
(2009), pp. 114-136.

마음의 빛

윤난지

방혜자 그림의 핵심은 무엇보다도 '빛'이다. 빛은 그의 평생 화제(畵題)가 되어 왔는데, 이는 이미 첫 유화작품 〈서울풍경〉(1958)과 첫 추상작품 〈대지의 한가운데〉(1961)에서부터 시작되었다. 이 그림들은 각기 구상과 추상이라는 점에서는 다르나 어두움의 중심에서 발현되는 한줄기 빛을 그린 것이라는 점에서는 같다. 빛을 그리겠다는 내면의 의지는 그가 그림을 그리기 시작할 때부터 확고하게 자리잡고 있었는데, 이를 재확인하는 계기를 준 것은, 작가에 의하면, 1966년 파리 오랑주리 미술관에서의 「베르메르의 빛 속에서」전이다. 이때부터 방혜자는 '빛의 화가'로서의 길에 자신의 삶을 바치게 된다. 그의 작업은 그동안 변화를 거듭해 왔으나, 이는 모두 빛을 그리는 방법의 차이일 뿐 '빛을 그린다'는 기본에서 결코 떠나지 않고 현재에 이르고 있다.

어두운 색채 속에서 빛나는 밝은 색채를 통해 빛의 존재를 암시했던 초기 작업은 수묵화처럼 묽게 칠하여 얻은 투명한 색감을 통해 빛의 본성을 표현하는 방법으로 이어진다. 파리 시기에 그린 이 그림들은 타국이라는 맥락이 전통기법을 재발견하는 계기를 준 점 또한 드러낸다. 다시 고국에 돌아와 체류하면서 사용하기 시작한 한지 또한 재발견된 전통의 지표다. 타국생활의 경험이 전통을 다시 보게 한 것이다. 한지의 반투명성은 빛을 표현하는 데도 적절한 재료가 되었다. 물감을 칠한 한지를 겹쳐 바름으로써 나타나는 물감층의 중첩을 통해 빛이 함축한 무한한 공간감을 암시할 수 있었던 것이다.

푸른색 계열과 주황색 계열이 병치된 방혜자 그림의 전형적 색조 또한 초기부터 시작되는데, 이는 빛의 '인상(impression)'을 그리고자 빛의 스펙트럼을 화면 속의 색채들로 환원한 인상주의자들의 그림을 상기시킨다. 그러나 인상주의자들이 물리적 분광 현상에 더 관심을 가졌다면 방혜자는 그 빛이 울려내는 정서적 감흥에 더 주목한다. 많은 평론가들이 그의 그림에서 가장 주목해 온 것도 이러한 '내적인 광선'의 존재다. 그것은 사물을 비추는 물리적인 빛이라기보다 그것을 보는 주체를, 그 내면을 비추는 정신적 빛이다. 인상주의자들이 외광파로도 불린 것을 상기한다면 방혜자에게는 '내광파'라는 말이 적절할 것이다.

내적인 광선을 추구하는 그에게 빛이라는 비물질은 물질과 다른 것이 아니다. 물질 속에 빛이 있고 빛은 또한 모든 물질을 아우르는 내적인 원리다. 〈빛-물질〉(1996) 또는 〈물질-빛〉(1996)이라는 그림의 제목에서와 같이, 내적인 빛을 통해 물질과 비물질의 세계는 하나가 되는 것이다.

"그의 신기한 손에서는 모든 것이 빛이 되며 그의 작품을 보는 사람들은 작품을 만드는 작가처럼 어떤 에너지를 얻는다. '내면의 미소'다." 피에르 카반의 이 말처럼, 방혜자는 모든 것을 빛으로 환원하고자 하며 이는 관람자에게 정신적인 울림을 주기 위한 것이다. 이런 점에서 그의 그림은 광선으로 가득 찬 듯한 색면들을 통해 '숭고(the sublime)'의 체험을 이끌어내고자 한 마크 로스코(Mark Rothko)의 그림에 비견될 수 있을 것이다. 그것은 액자 속에 완결된 형식이라기보다 관람자의 반응을 이끌어내는 '시지각적 장(perceptual field)'인 것이다.

방혜자가 더욱더 빛 자체에 천착하게 된 것은 남프랑스 루시용(Roussillon)의 황토분과 부직포(不織布)를 사용하기 시작한 1990년대 말 이후 그림들부터다. 그 자체가 빛을 머금고 반사하는 자연안료들은 빛이 함축한 공간감을 더욱 풍부하게 드러내며 부직포의 부드러운 섬유질 또한 투명하면서도 깊은 공간감을 만들어낸다. 원통형 작품에서는 빛이 문자 그대로 안으로부터 스미어 나온다. 형태적으로는, 화면을 전면적으로 채워 나가는 반복적 구성을 보여 주는데, 이는 끊임없이 박동하는 빛의 운율을 더 직접적으로 가시화한다. 특히 이전부터 사용해 온 양면채색 기법을 부직포에도 적용함으로써 공간의 효과를 더 풍부하게 구사하게 되었다. 이것이 고려불화에서 사용된 배채법과 같은 기법임을 나중에 알게 되었다는 방혜자의 말은 문화적 원형(archetype)의 존재를 확인하게 한다. "내가 그린 것이라기보다 이미 나의 세포 속에 있는 것이 발현된 것이라는 생각을 했다"는 그의 말처럼, 그 기법은 문화적 혈통 속에 잠재된 유전자가 한 현대작가의 작품을 통해 발현된 예로 볼 수 있을 것이다.

최근의 그림들에 이를수록 제목도 '빛'이 절대 다수가 된다. 〈대지의 빛〉〈마음의 빛〉〈빛의 탄생〉〈빛의 숨결〉〈빛의 노래〉〈빛의 눈〉〈여명〉〈섬광〉…. 이를 통해 빛은 여러 가지 모습으로 나타난다. 대지를 포근히 감싸는 따사로운 햇볕, 생명의 숨결을 반복하면서 부드럽게 진동하는 광선, 검푸른 하늘을 뚫고 나오는 금빛 여명, 여기저기 안광처럼 번뜩이는 섬광…. 심지어, 살페트리에르 설치에서와 같이 그림 속의 빛이 공간을 채우고 있는 실제의 빛과 만나기도 한다.

그러나 방혜자가 그린 빛에는 무엇보다도 김지하의 다음과 같은 표현이 적절할 것이다. "그것은 신성한 빛이었으나 눈부시게 밝지 않고 어둠에 쌓인 묵시(默示)처럼 미미하게 빛나는 흰 그늘이었다. 그늘에 의해 도리어 조절되는 흰 빛, 땅 속에 숨은 빛, 우주 최고의 지혜로 불리는 빛의 세계인 것이다…. 침침하면서도 빛나는 우주의 흰 그늘이 실어

오는 모순에 가득 찬 감동, 아직 양식에 도달하기 이전의 혼돈한 생성 과정 자체가 지닌 수많은 뜻의 생생한 함축, 첫 메시지일 것이다."

김지하가 말하는 흰 그늘, 그것은 어둠으로서의 빛 또는 그늘 속에서 태어나는 빛, 즉 모순을 포용하고 통괄하는 역설의 원리로서의 빛이다. 방혜자 또한, "밝은 빛 속에도 어둠의 씨앗이 숨어 있음을… 어둠과 빛이 모든 생명 속에 하나임을" 말한다. 그러한 빛은 김지하의 말처럼 '개벽' 즉 '활짝 열림'을 가져온다. 반대의 것을 아우르는 원리, 그것을 통해 방혜자의 빛은 태어나고 또한 무한한 세계를 여는 것이다.

윤난지, 『마음의 빛: 방혜자 예술론』(2009), pp.114-136.

Heart of Light

Yun Nanjie

The key theme of Bang Hai Ja's artwork is "light." Light has been her lifelong subject of interest, starting with her first oil painting, *View of Seoul* (1958), and her first abstract artwork, In the *Heart of the Earth* (1961). These artworks are different from each other, in that one is figurative while the other is abstract. However, the two works have a commonality: a ray of light in the middle of darkness. Bang Hai Ja has insisted on painting the light in her works ever since she started painting. The artist herself confirmed this during the exhibition, "In the light of Vermeer," at the Musée de l'Orangerie in 1966. Since then, Bang Hai Ja has devoted her life to being a "Painter of Light." Her work has gone through many changes, but these "changes" are actually different methods of painting light; her work has never shifted from the basics of the "Painting of light."

Bang Hai Ja's initial work foreshadowed the presence of light through the use of bright colours with dark colours. Here, the true nature of light is expressed with transparent colours obtained from the thin paints used in wash-painting. These paintings were produced during Bang Hai Ja's stay in Paris, suggesting that experiencing foreign countries gives one the chance to rediscover ways to use traditional methods of painting. When Bang Hai Ja returned to her motherland, she started to reuse Hanji, which was an indicator of the tradition that she rediscovered in herself. Her experience in the foreign land helped her see the value of her roots and traditions once more. The semi-transparency of Korean paper Hanji was perfectly appropriate to express light. The overlapping of painted layers of Hanji was used to foreshadow the infinite sense of space implied by light.

Blue and orange colours are juxtaposed in Bang Hai Ja's paintings, and this arrangement is evident from the beginning of her art career. This reminds us of Impressionist paintings that convert the spectrum of light into colours inside the screen to paint the "impression" of light. However, the Impressionists focused primarily on physical spectrum phenomena, while Bang Hai Ja focused more on the emotional interests generated from that light. Many critics have noted the existence of such "internal rays of light" in her work. This is not necessarily a depiction of the physical light that shines from the object; rather, it is the internal light that illuminates the inner self of the subject who observes that light. While the Impressionists were part of the "school of external light," the term "internal light artist" is appropriate for Bang Hai Ja.

Bang Hai Ja looks for an internal ray of light; and light, while immaterial, is no different from any other object. Light is inside materials, and light is an internal concept that embraces all materials. As shown in *Light-Matter* (1996) or *Matter-Light* (1996), the worlds of materials and non-materials merge through internal light.

"Everything becomes light with her magical hands, and everyone who sees her work obtains some energy, just like the artist who creates that work. That is one's 'internal smile.'" As Pierre Cabanne's above quote shows, Bang Hai Ja converts everything into light to offer spiritual resonance to her audience. In that sense, her paintings are worthy of comparison with Mark Rothko's The sublime, which attempts to induce experiences through colours full of rays of light. This "perceptual field" incites viewers' responses rather than a completed form within the frame.

Bang Hai Ja delved deeper into the light itself in the paintings she created after the 1990s when she began using ochres from the Roussillon quarry in southern France, and geotextiles. Natural pigments that illuminate the light itself express a sense of space that light possesses more fully, and soft felt fabric also creates a more transparent and deeper sense of space. In her artwork, the light emanates from the interior of a cylinder-like structure. The structures which animate her painting make it possible to visualize the rhythm of the light which does not cease palpitating throughout her works. In particular, applying colours to both sides of felt helped Bang Hai Ja express the spatial effect more deeply. This emphasizes the existence of cultural "archetypes," as Bang Hai Ja states that she realized that this method of layering the colours to enhance their presentation was used in the Buddhist paintings of the Goryeo dynasty (918-1392). She states, "This is not something I painted. This is the representation of what's already within me," and it exemplifies the representation of latent genes from the artist's cultural background into her work.

Most of Bang Hai Ja's recent paintings include the term "Light" in the titles. There are multiple

expressions for light, such as *Light of the earth, Light of heart, Birth of light, Breath of light, Chant of light, Eyes of light, dawn, flash,* etc. Through this the light is revealed in multiple aspects: "Warm sunlight that embraces the ground," "the ray of light that breathes life in and out and vibrates softly," "golden dawn that breaks out of the dark blue sky," and "lights flashing everywhere like bright eyes...." As shown in the Salpêtrière exhibition, the light of her paintings emanates throughout all space.

However, the light that Bang Hai Ja paints is most appropriate when it is expressed through Kim Chi Ha's comment: "It was the sacred light that was not too bright. It was the white shadow shining faintly like a revelation in the darkness. White light that is controlled by the shadow, light hidden under the Ground... This is the world of light that is called the best wisdom of the universe. This moves us with the paradox of the universe's white shadow, which is dark and shiny at the same time. This is the vivid implication of the complicated creation process that has not reached a format yet. This must be the first Message."

The white shadow that Kim Chi Ha mentions is the "light as darkness," the light that is created from shadow, the light as the paradoxical principle, which embraces and generalizes contradiction. Bang Hai Ja also states that "the seed of darkness is hidden in the bright light; the darkness and the light are one in all lives." According to Kim Chi Ha, such light brings about a "beginning of the world," or in other words, an "openness." Bang Hai Ja's light arises from the principle of embracing two opposing things, which opens up the world of infinity.

Yun Nanjie, *Heart of light—The Artistic World of Bang Hai Ja* (2009), pp. 114-136.

Une calligraphie disséminée volant en mille éclats incandescents.
　—Gilbert Lascault 2013

작열하는 섬광으로 무수히 흩어지는 서예를 떠올리게 한다.
　—질베르 라스코 2013

Instant, 순간, Moment. 41 × 30 cm. 2011.

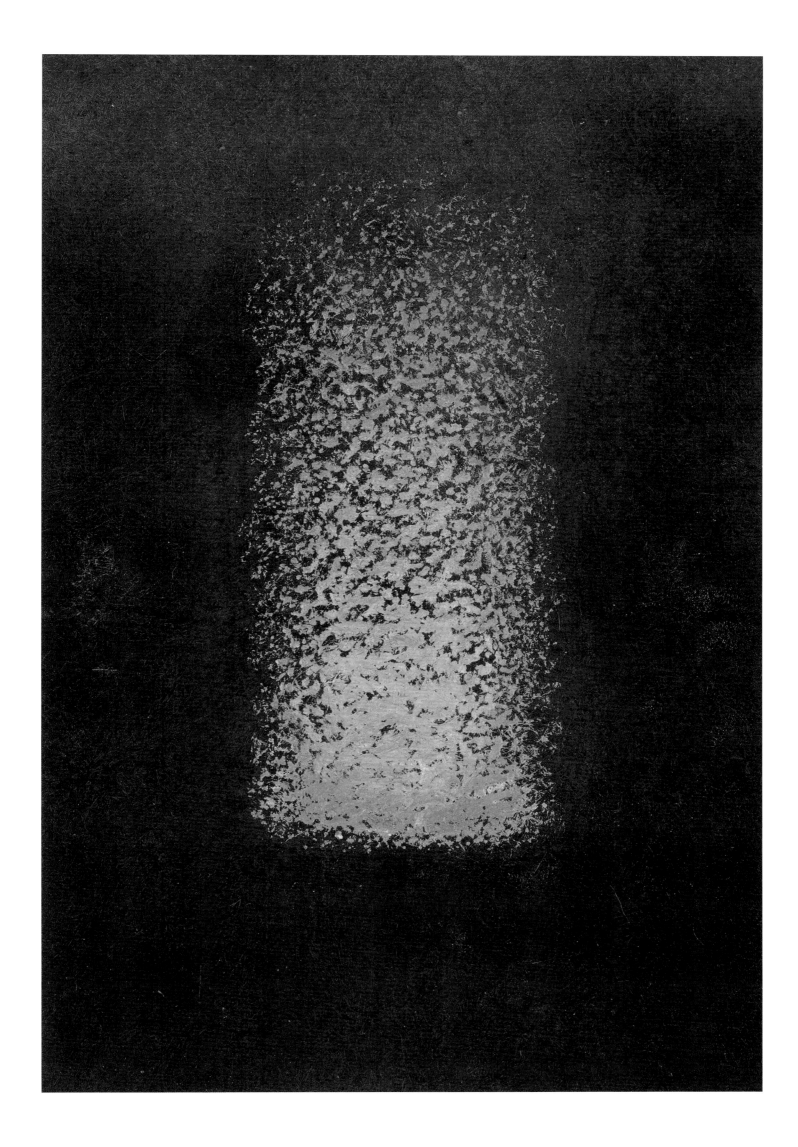

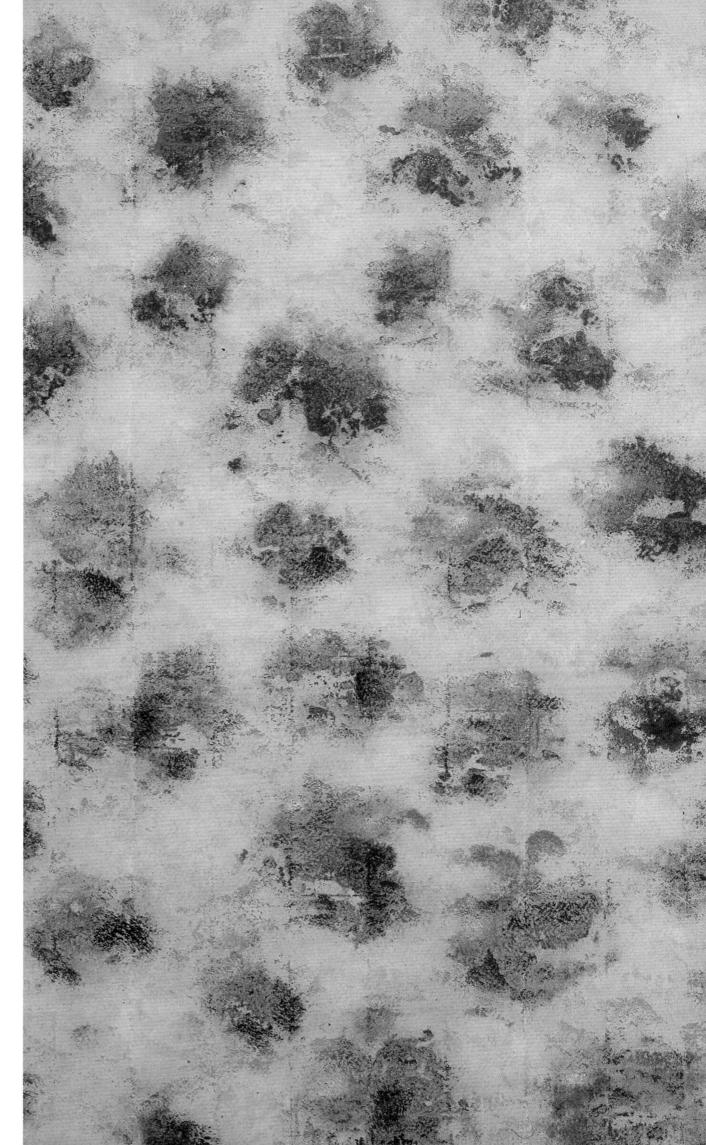

Danse cosmique,
우주의 춤,
Cosmic Dance.
200 × 282 cm. 2010.
Collection du Samsung
Leeum Museum, Séoul.

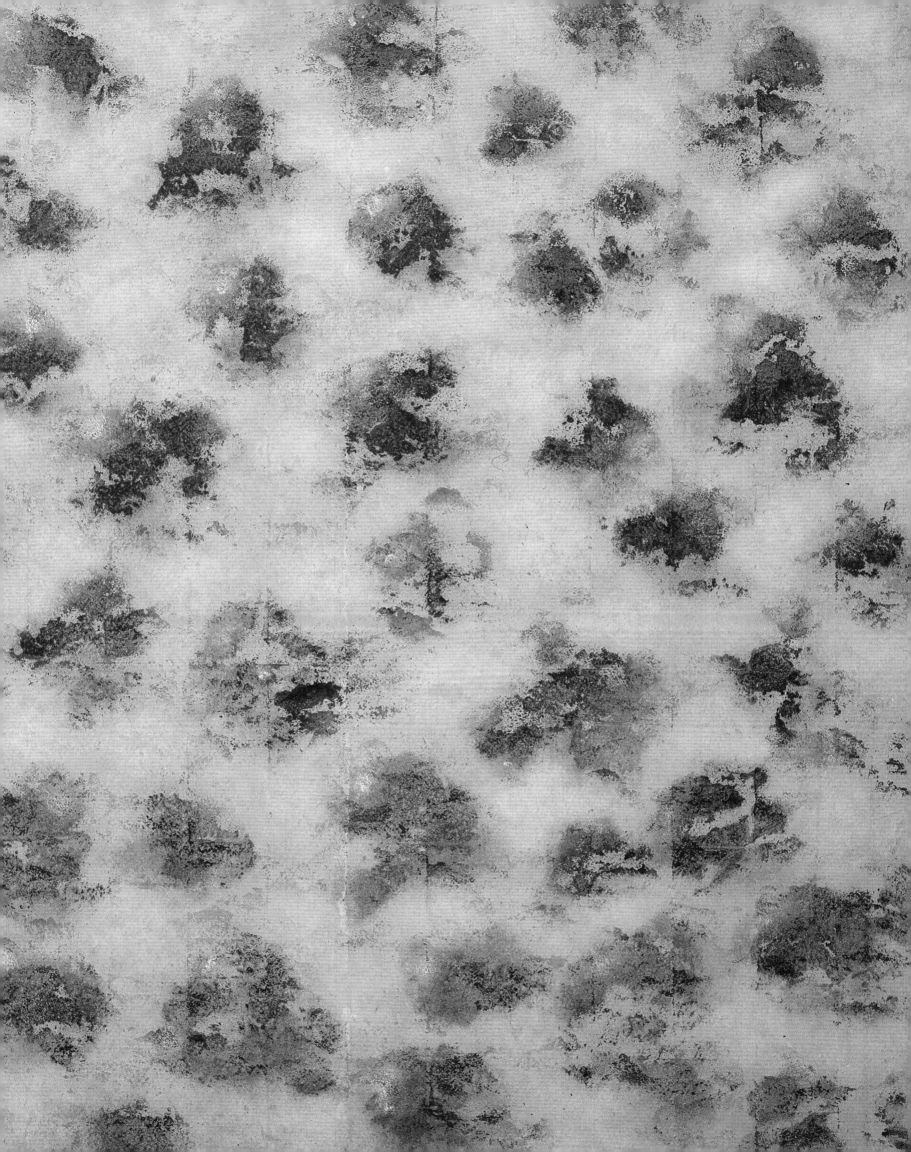

La fusion est le passage d'un corps solide à l'état liquide sous l'action de la chaleur. Le corps se métamorphose, les différentes couleurs bougent, se déplacent.

—Gibert Lascault 2013

용해는 열작용에 의해 고체에서 액체 상태로 전이되는 과정이다. 물체가 변형되면서 여러 다른 색채들은 움직이고, 이동한다.

—질베르 라스코 2013

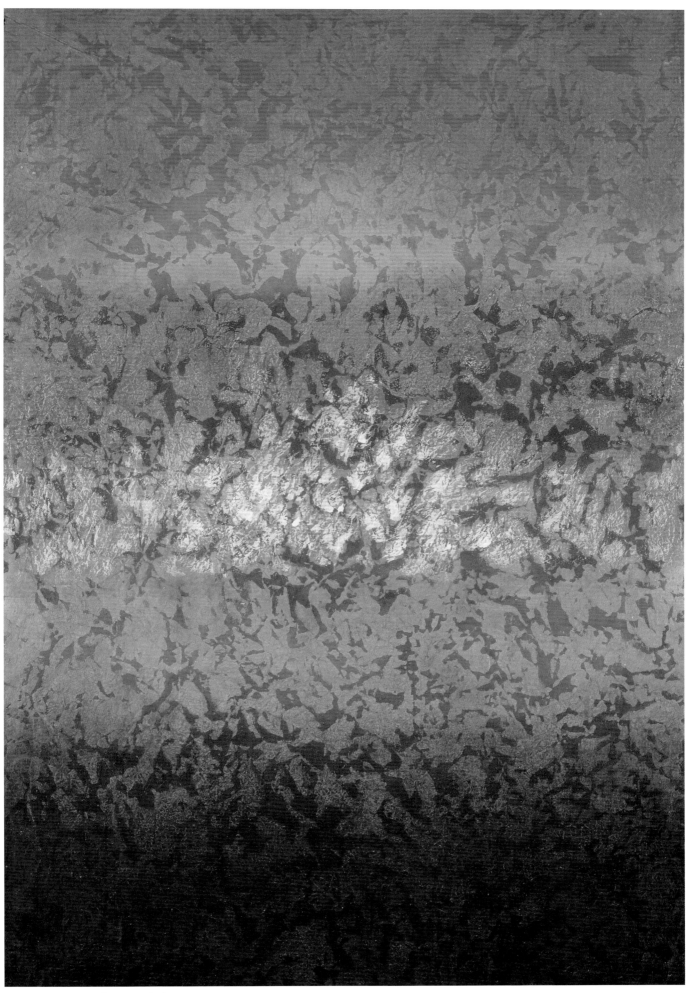

Lave en fusion, 녹아 흐르는 용암, Lava in Fusion. 92,5 × 62 cm. 2011.

Résonances de lumière,
빛의 울림, Resonances of Light.
144 × 195 cm. 2012.

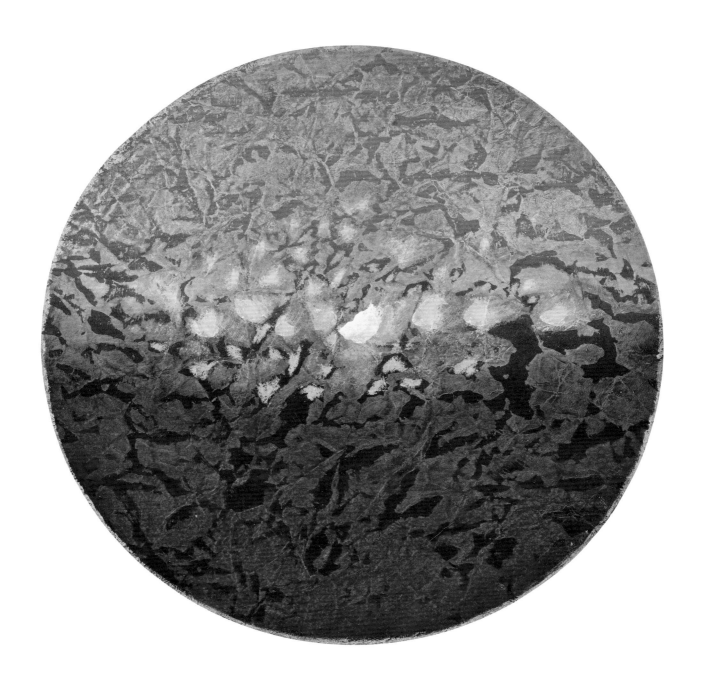

Naissance de lumière, 빛의 탄생, Birth of Light. ø 32 cm. 2011.

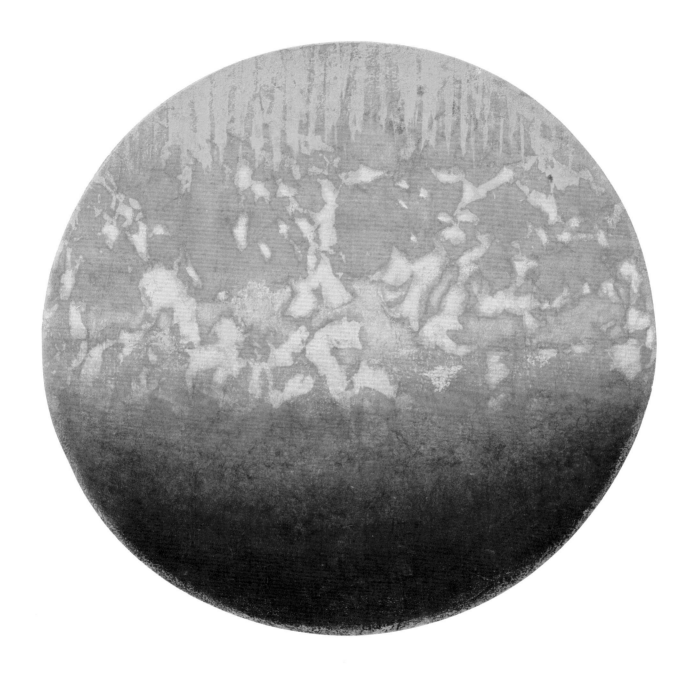

Naissance de lumière, 빛의 탄생, Birth of Light. ø 32cm. 2011

Deux piliers droits prenant appui sur un seuil ; derrière les piliers, deux bandes en transparence sur le fond ouvrent une perspective en profondeur, vers de l'extériorité pure.

Dans cette ouverture des pans de couleur ocre rouge et bleus, bleus en transparence sur l'ocre, venant du vert, allant vers le violet sans jamais s'y fixer, s'étagent ...

Non, ne s'étagent pas ...

[...] Sont les portées de la lumière, qui, au premier regard paraissent, du plus clair et du plus lumineux au plus opaque ou au plus sombre, ou même du plus sombre au plus clair, s'élever du plus lumineux de l'ocre terrestre vers le « néant attirant » du bleu céleste ou, à l'inverse, du plus sombre de la nuit terrestre vers la clarté céleste.

Mais la peinture n'est pas une surface continue : elle est une portée neumatique —une coloration du souffle— de la lumière, sa pure vocalise suspendue à un silence.

—André Sauge 2014

문턱 위에 두 기둥이 있고, 그 뒤로 배경이 투명한 두 줄의 띠가 순수한 외면성을 향해 깊이 있는 전망을 열고 있다.

그렇게 열린 공간 속에서 황토색, 적색, 청색 —초록으로부터 나와 보라를 향해 끊임없이 이동하는, 황토색 위의 투명한 청색— 자락들이 층층이 쌓이고….

아니 쌓이지 않고….

(…) 빛이 보표들은 가장 밝은, 가장 환한 색조로부터 가장 불투명한, 가장 어두운 색조에 이르는, 또는 가장 어두운 색조로부터 가장 밝은 색조에 이르는 그 빛들은 지상의 가장 환한 황토 색조로부터 천상의 푸른 '끌어당기는 허공'을 향해 상승하고 있다는 사실을 우리는 한눈에 알아볼 수 있다. 아니면 그 반대로, 지상의 가장 어두운 밤의 색조로부터 천상의 광명을 향해 오르고 있다.

그러나 회화는 연속적인 표면이 아니다…. 다만 빛의 보표이며 호흡의 음색이고 침묵에 축적된 순수한 모음의 노래다.

—앙드레 소즈 2014

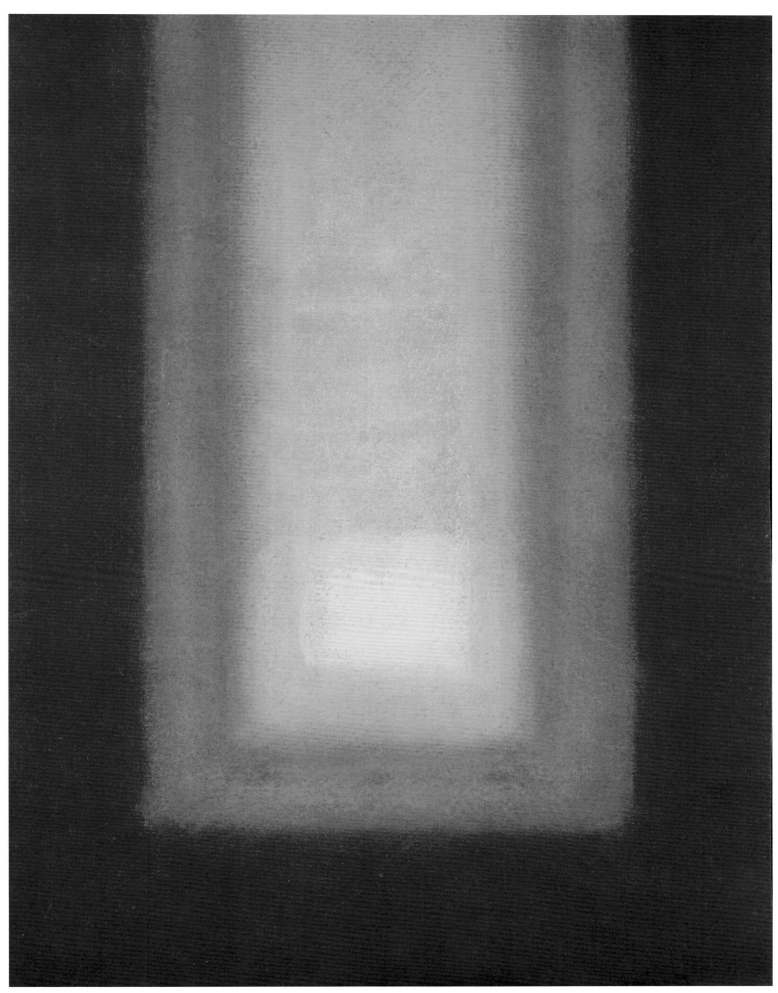

Portées de la lumière, 빛의 보표(譜表), Span of Light. 91 × 68,5 cm. 2013.

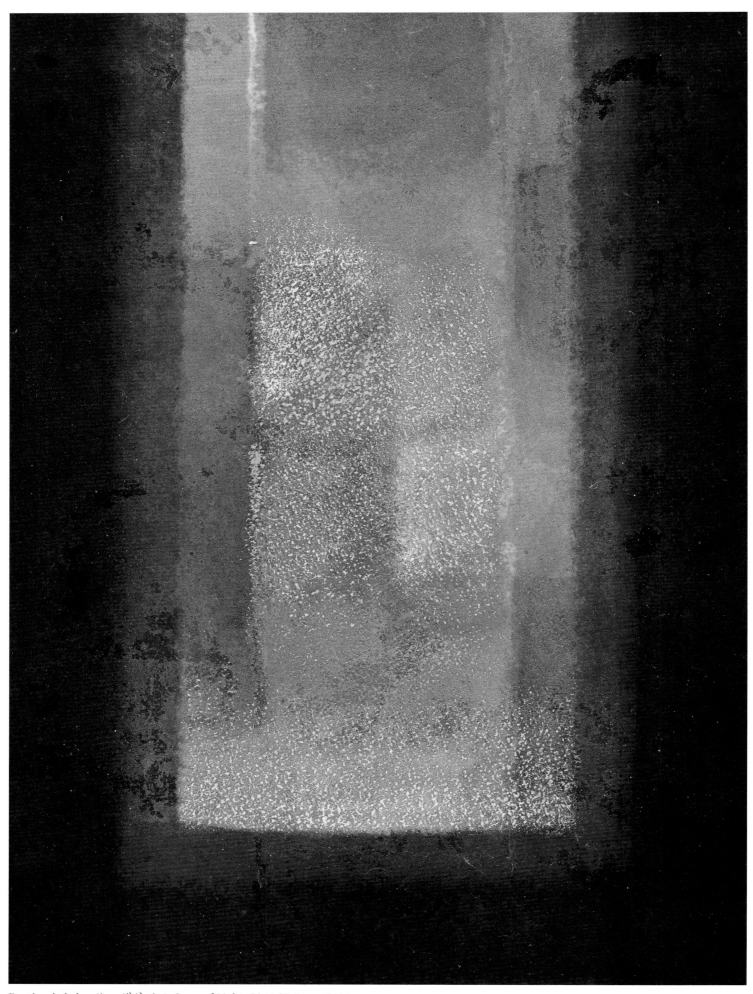

Portées de la lumière. 빛의 보표. Span of Light. 50 × 37,5 cm. 2011.

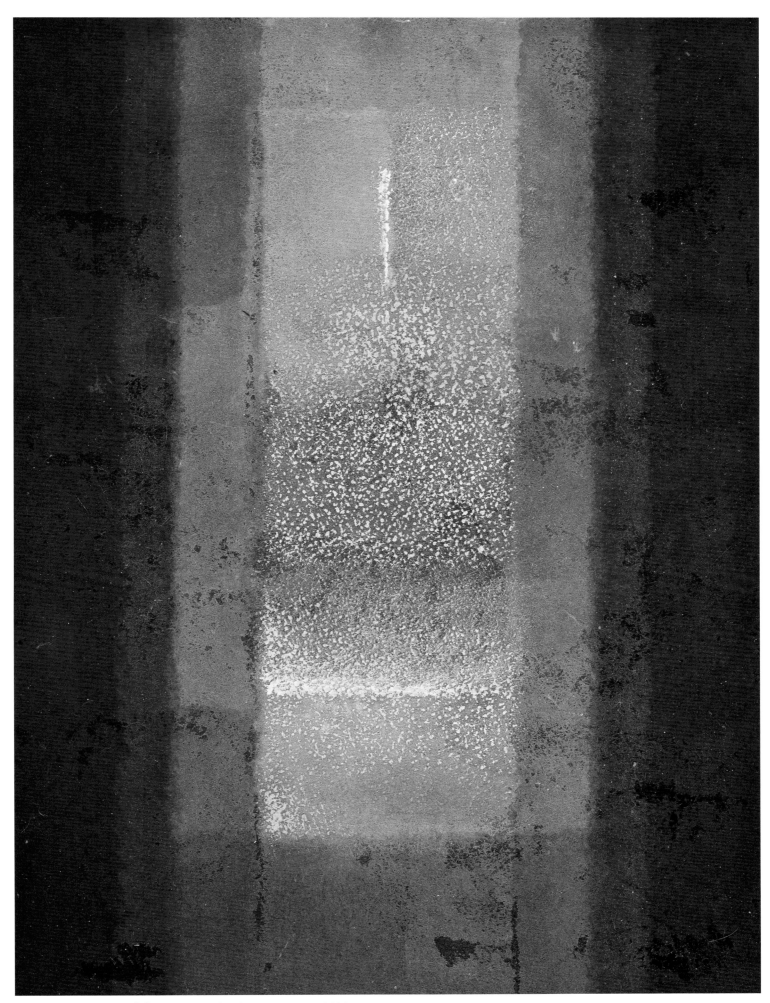

Portées de la lumière. 빛의 보표. Span of Light. 50 × 37 cm. 2011.

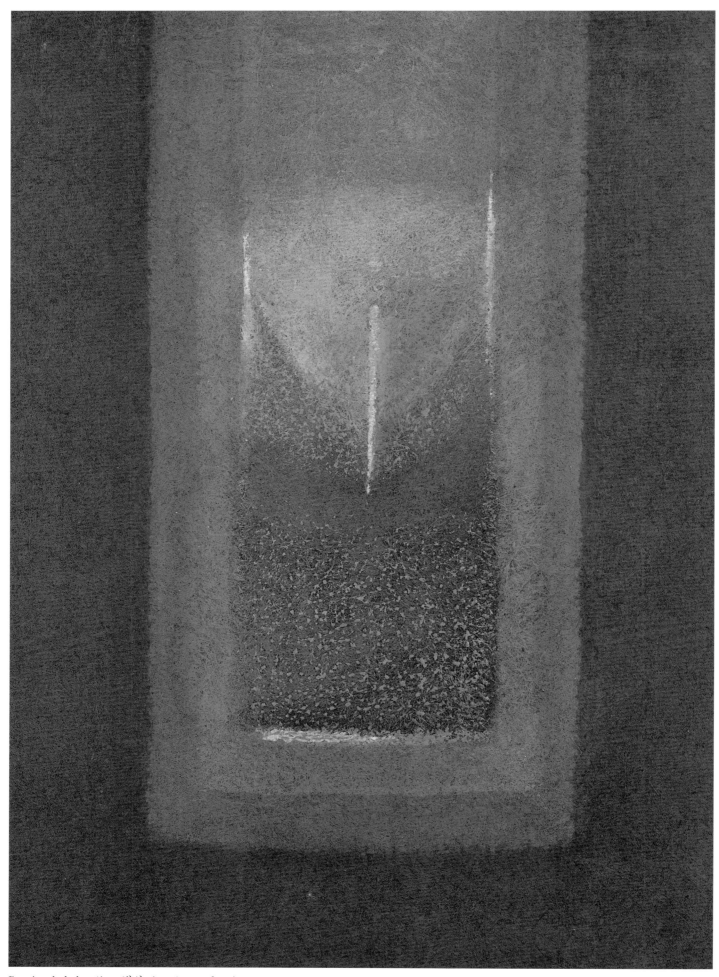

Portées de la lumière, 빛의 보표, Span of Light. 50 × 35 cm. 2012.

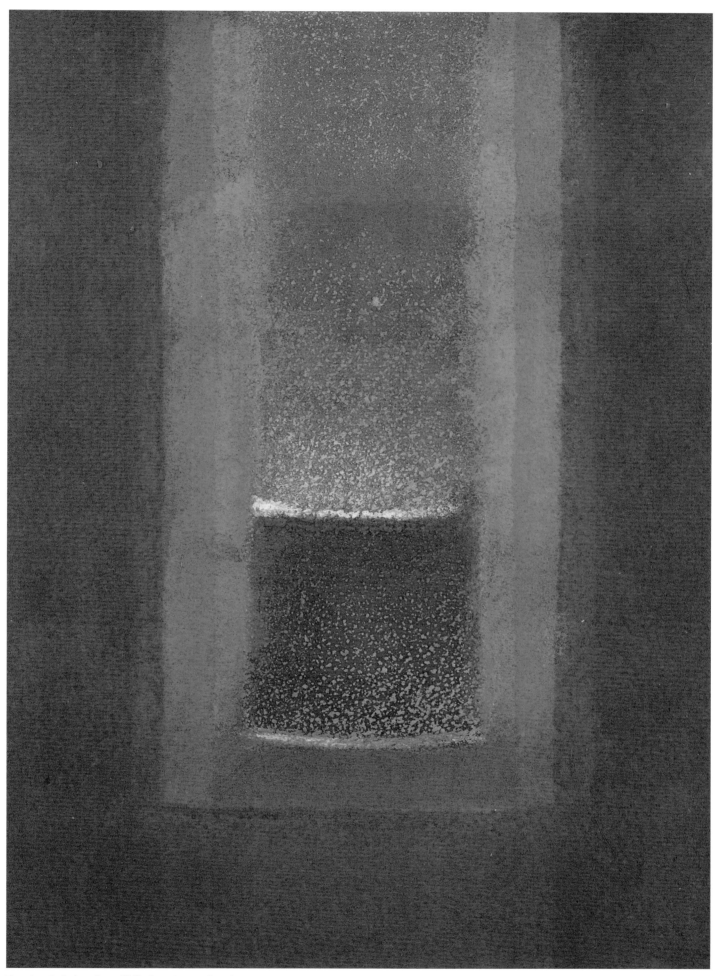

Portées de la lumière, 빛의 보표, Span of Light. 50 × 35 cm. 2012.

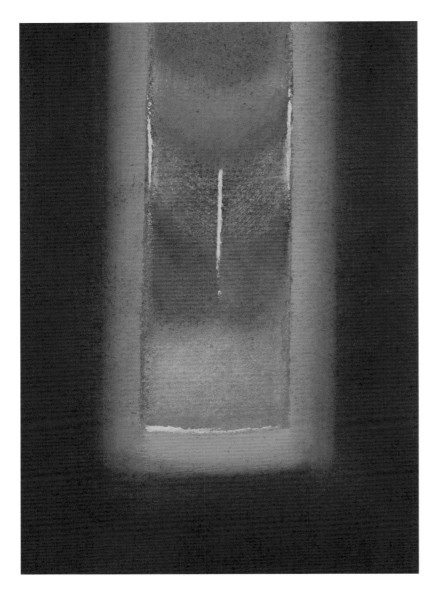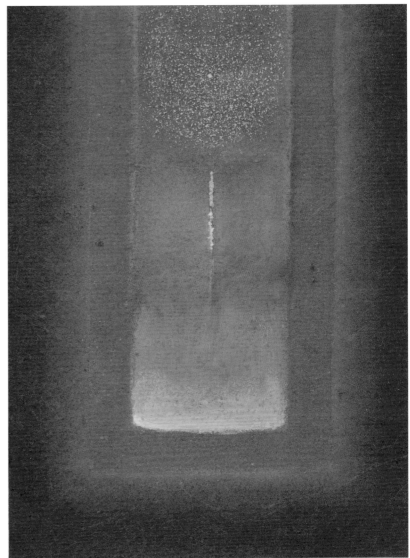

pp.118-119. Portées de la lumière, 빛의 보표, Span of Light. 50 × 35 cm. 2012-2013.

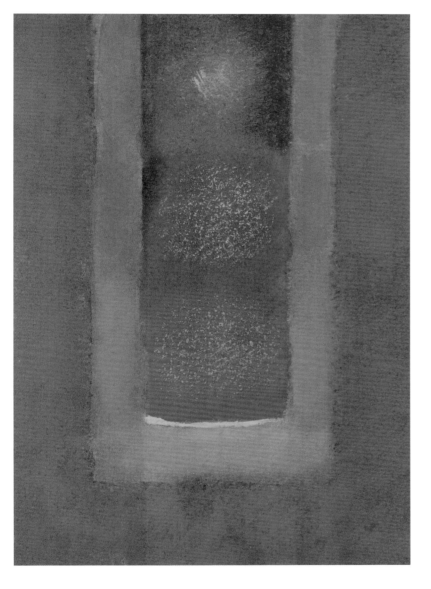
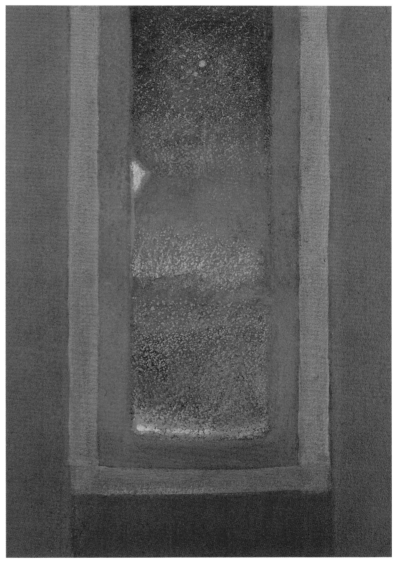

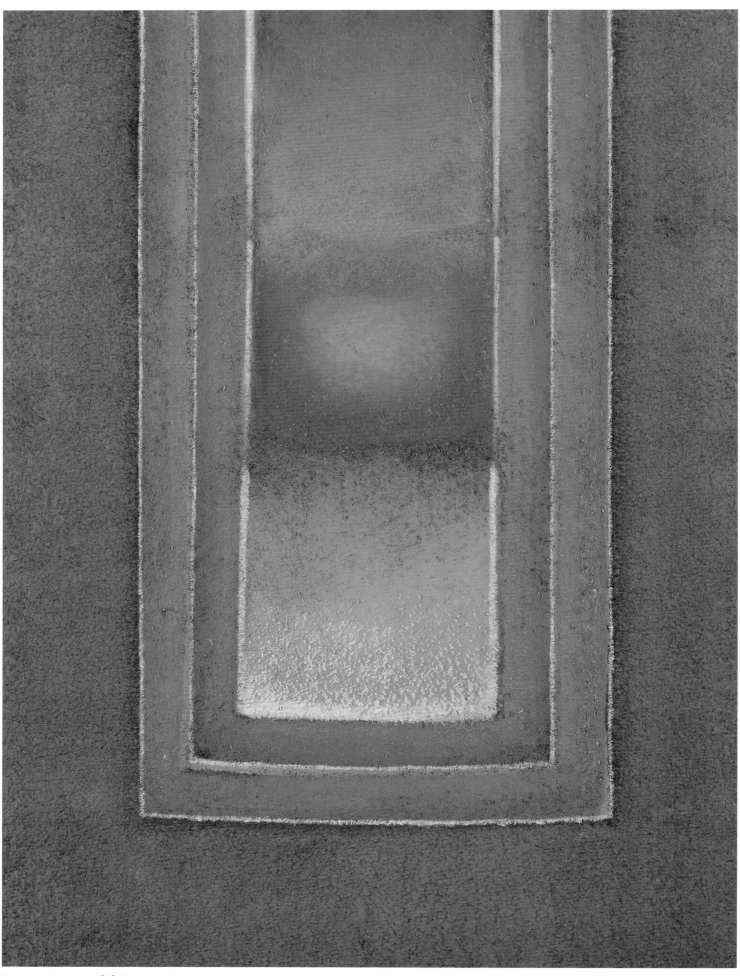

Porte de lumière, 빛의 문, Gate of Light. 141 × 71 cm. 2014.

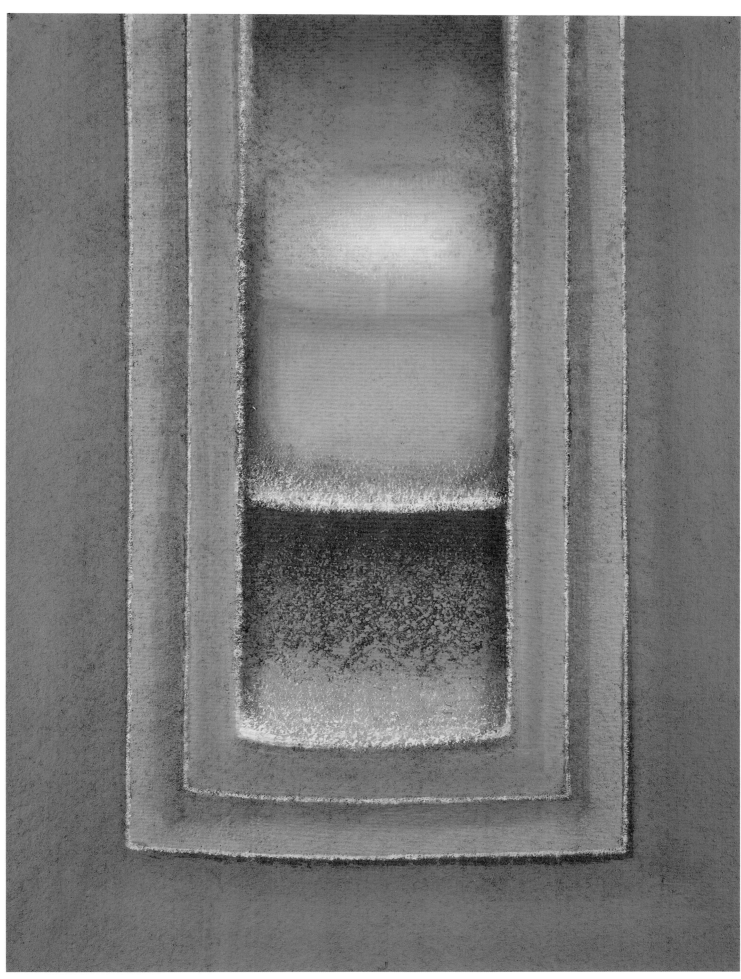

Porte de lumière, 빛의 문, Gate of Light. 63 × 47,3 cm. 2014.

Contempler une œuvre de Bang Hai Ja,
c'est accomplir un voyage, un parcours initiatique.
C'est se sentir appartenir au cosmos,
assister à la naissance de la Lumière,
tout en éprouvant, simultanément
la présence de cette lumière en nous,
comme un écho souverain.

—Nelly Catherin 2013

방혜자의 작품을 명상하는 것은
하나의 항해이며 선구자의 길 같다.
우리 스스로가 우주에 속해 있으며
빛의 탄생에 참여하고 있으며
성스러운 울림같이
그 빛이 우리 안에 현존하고 있는 것을
느끼게 해 주는 것이다.

—넬리 카트랭 2013

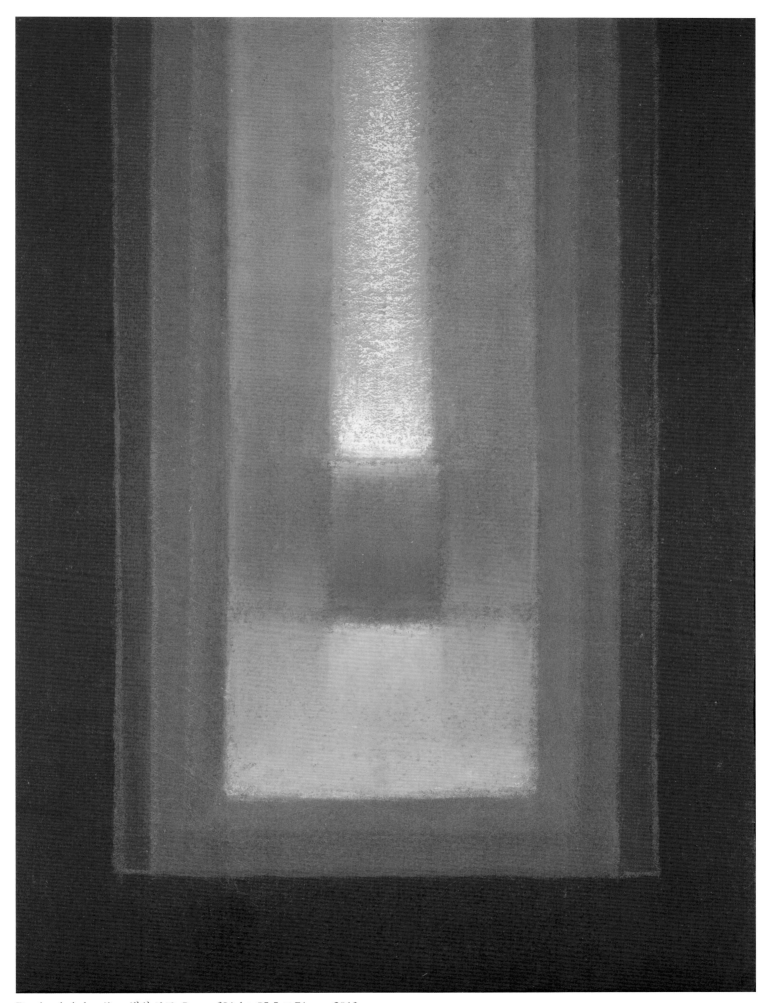

Portées de la lumière, 빛의 보표, Span of Light. 95,5 × 71 cm. 2013.

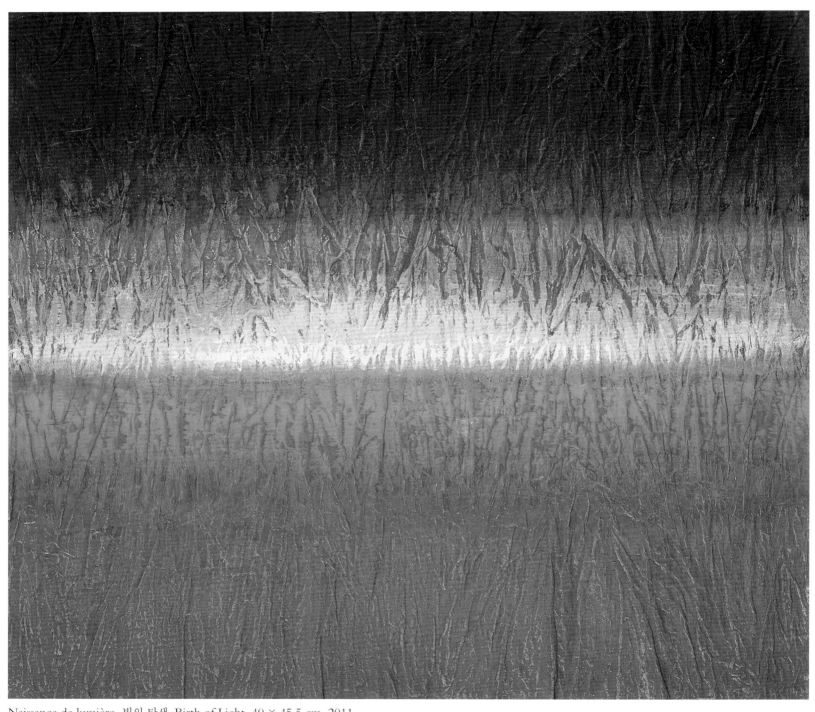

Naissance de lumière, 빛의 탄생, Birth of Light. 40 × 45,5 cm. 2011.

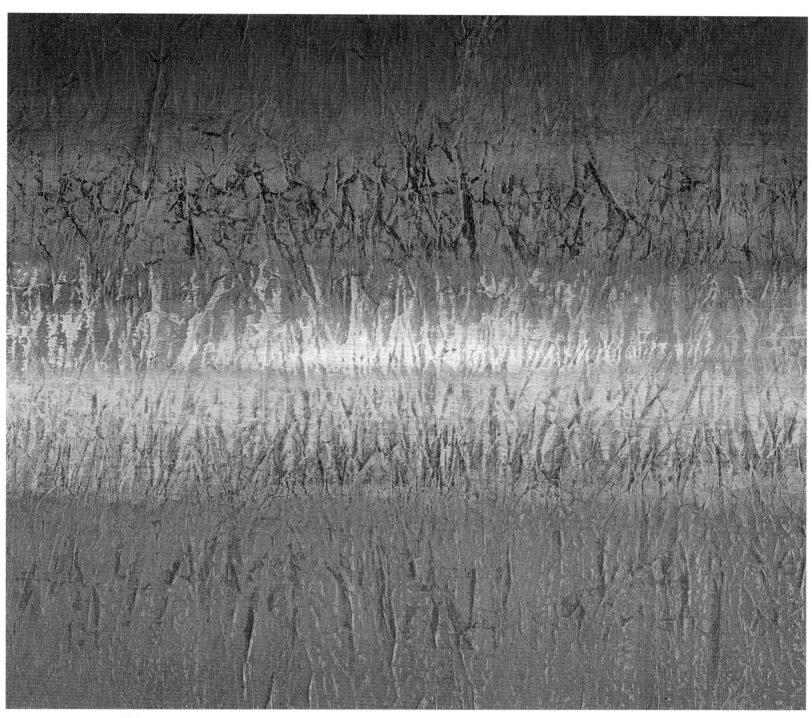

Naissance de lumière, 빛의 탄생, Birth of Light. 40 × 45,5 cm. 2011.

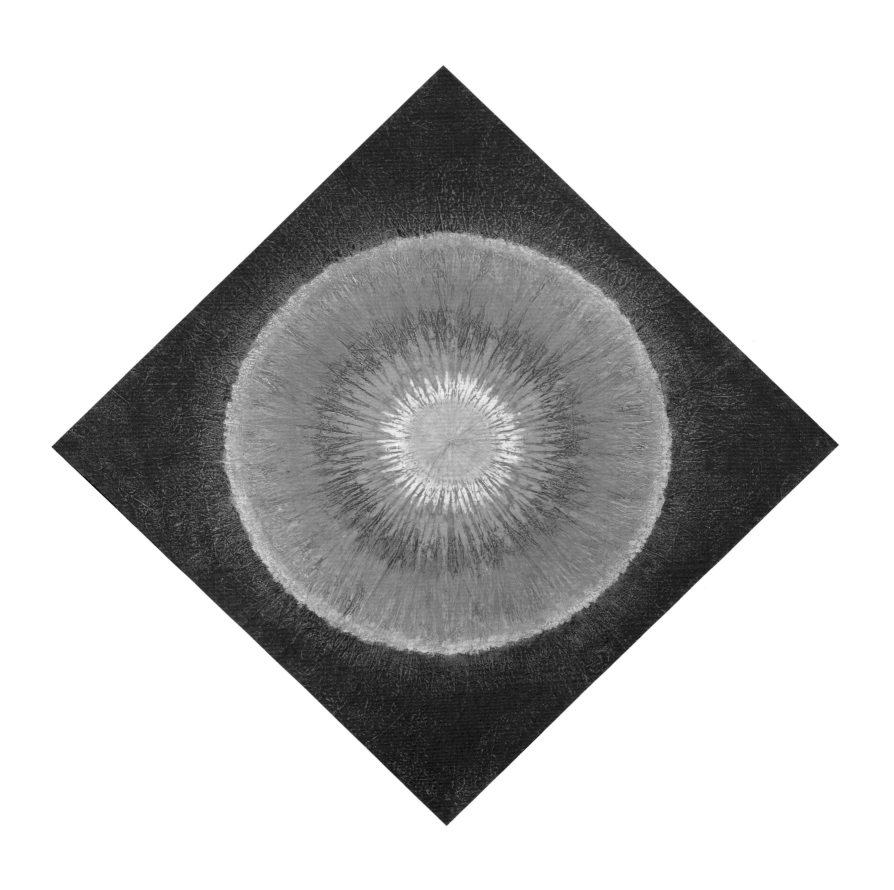

Aurore, 여명, Dawn. 58 × 58 cm. 2013.

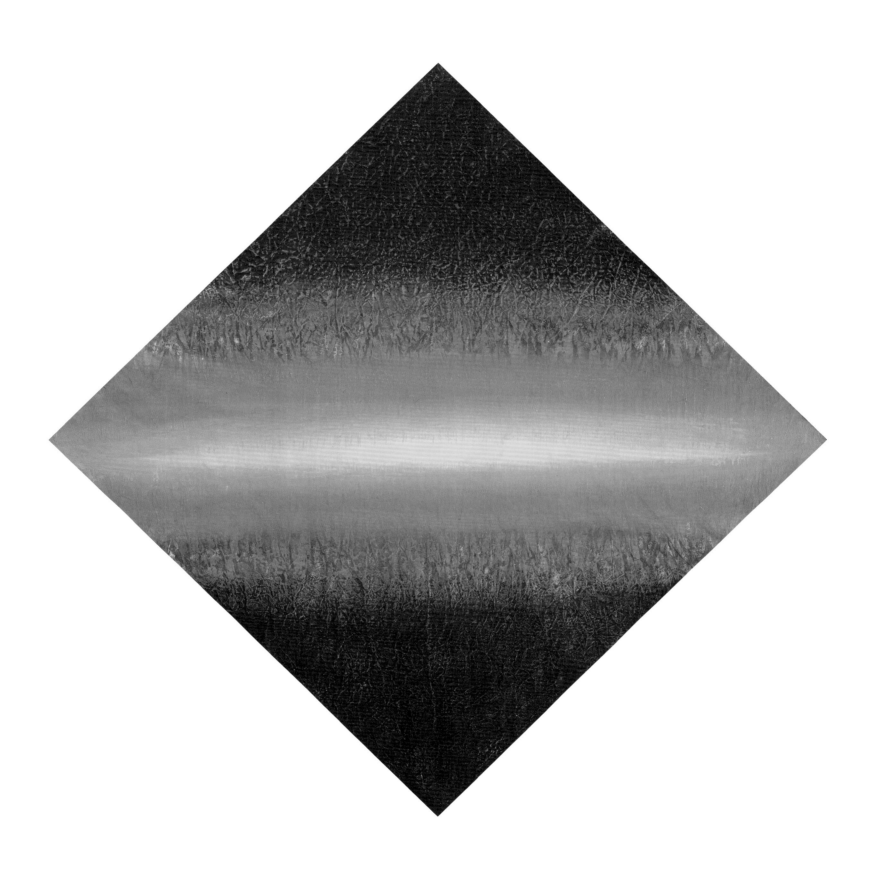

Aurore, 여명, Dawn. 58 × 58 cm. 2013.

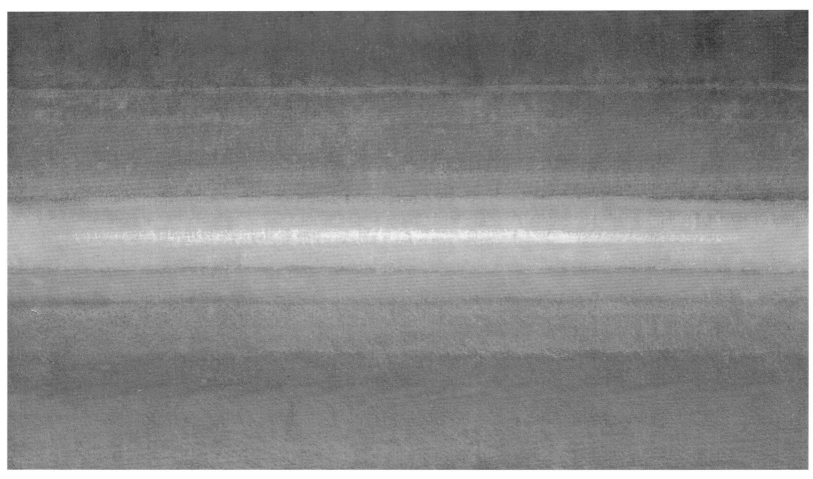

Silence de la Terre, 대지의 침묵, Silence of the Earth. 71 × 118 cm. 2011.

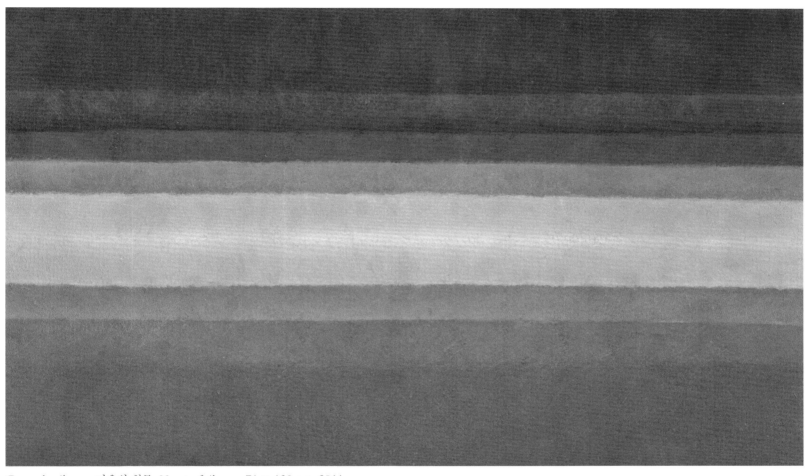

Cœur du silence, 마음의 침묵, Heart of silence. 71 × 130 cm. 2011.

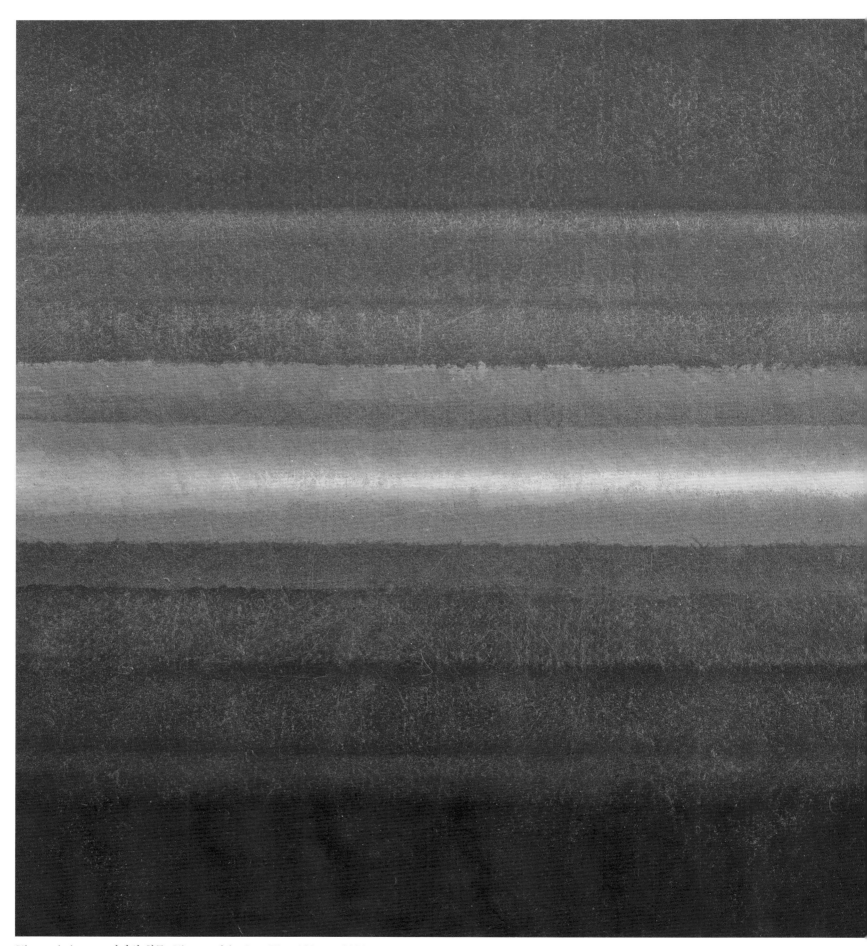

Silence de la mer, 바다의 침묵, Silence of the Sea. 71 × 130 cm. 2011.

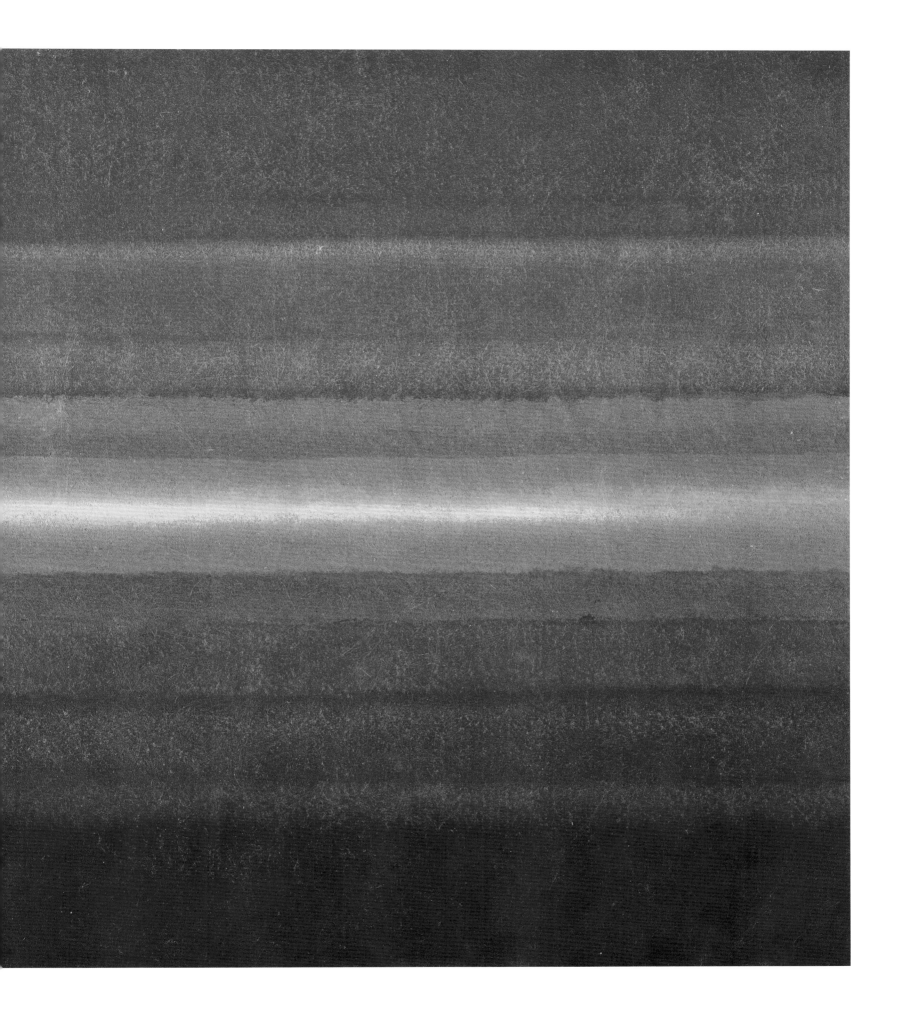

Cinquante années de carrière artistique, Bang Hai Ja continue de représenter le mystère et le merveilleux des lumières douces ... Parmi ses œuvres où la lumière éclot, certaines évoquent des étoiles dans un paysage de montagne ou dans le halo de la Lune, d'autres les rayons de l'aurore ou du crépuscule entre des reliefs, des rayons dansant sur des ruisseaux ou des étangs. D'autres encore montrent un 'chemin de lumière' lors du lever de la Lune sur l'horizon de la mer où ses reflets se déploient comme un chemin entre le rivage et la Lune ... Malgré le caractère abstrait des peintures de Bang Hai Ja, une observation attentive laisse entrevoir des paysages figuratifs soumis à des flux lumineux ... En passant au fur et à mesure de l'observation à la contemplation, ses tableaux font d'abord ouvrir les yeux du cœur, ensuite leur luminosité abstraite devient de plus en plus une lumière concrète, enfin cette lumière nous enveloppe et nous enchante par son mystère merveilleux.

—Sim Eunlog 2013

방혜자는 오십 년이 넘는 화업기간 내내 신비와 경이로움을 담은 은은한 빛을 재현하고 있다….
한결같이 빛을 노래하는 그의 그림은 깊은 산속에서 본 별빛 같기도, 달무리 같기도, 산 너머로 떠오르는 새벽 빛 같기도, 혹은 지평선에서 달이 떠오를 때 달빛이 바다 위로 길처럼 쭉 펼쳐지는 '빛의 길' 같기도 하다…. 빛이 맑은 시냇물 혹은 호수 위에 찰랑거리며 춤추고 있다…. 그의 그림은 추상화이지만, 보면 볼수록 이러한 빛의 풍경이 사실적으로 다가오기에 구상화 같기도 하다. 그의 그림을 바라보고 있자면, 마음의 눈이 열리고, 빛이 점점 더 구체적으로 다가와 어느새 우리의 몸을 감싸고 있다.

—심은록 2013

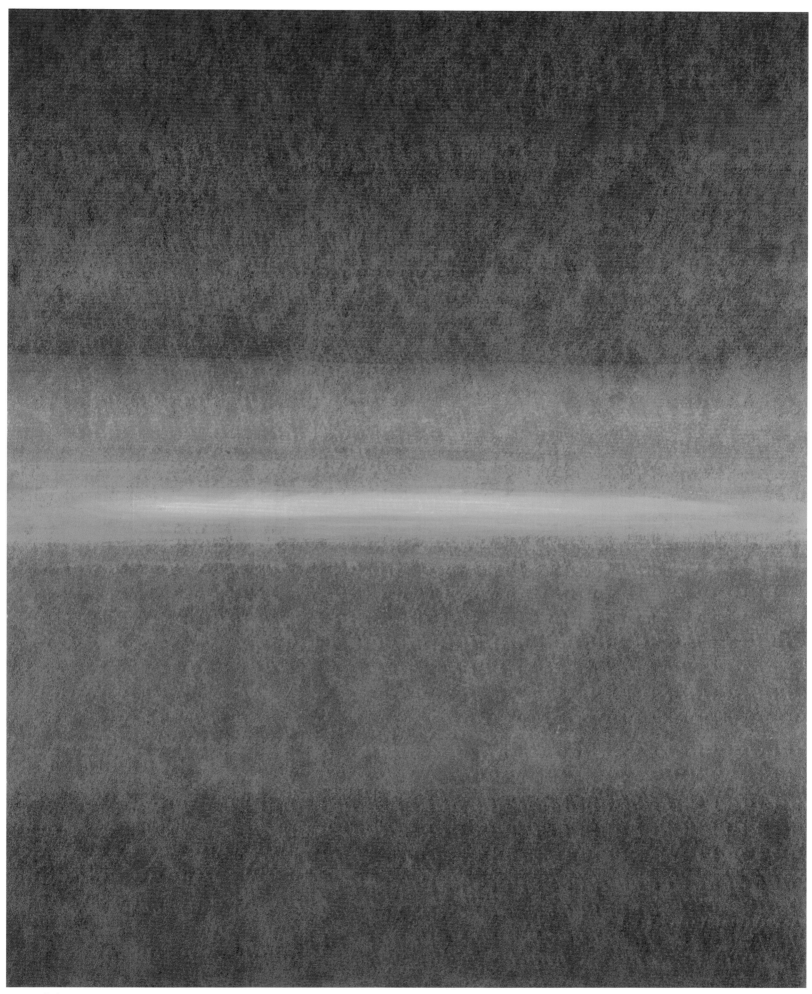

Aube, 여명, Dawn. 100,5 × 80 cm. 2013.

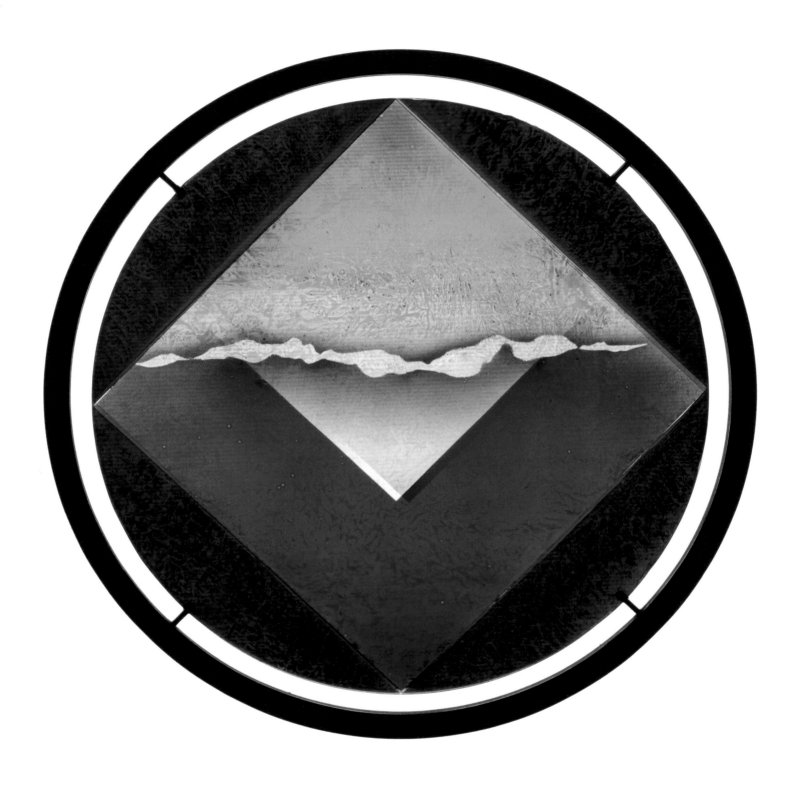

Naissance de lumière, 빛의 탄생, Birth of Light. ø 50 cm. 2011.
Peinture sur verre, 유리화, Stained glass. Glasmalerei Peters.

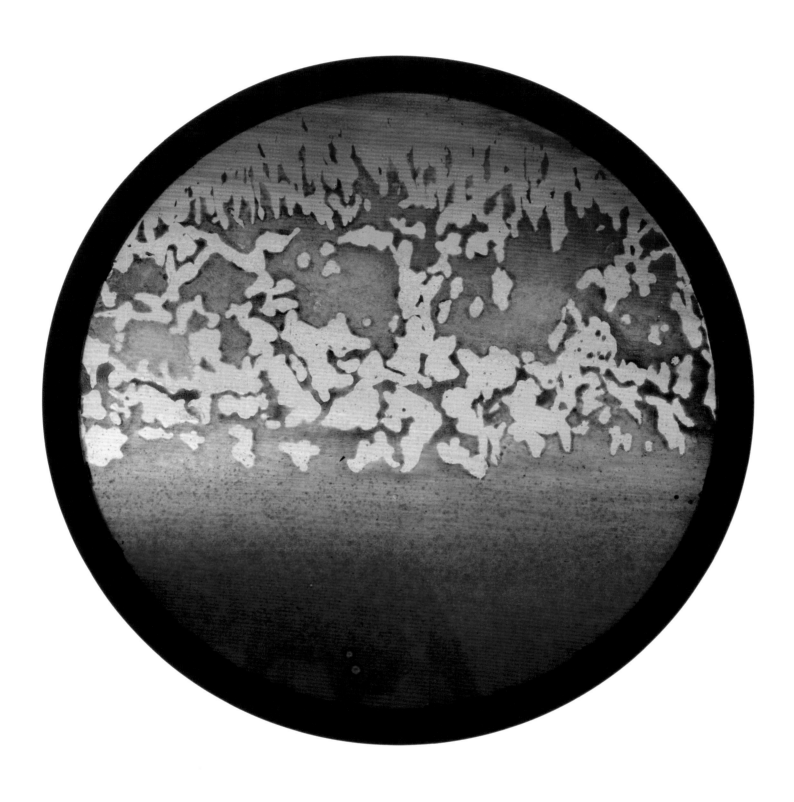

Souffle de lumière, 빛의 숨결, Breath of Light. ø 50 cm. 2012.
Peinture sur verre, 유리화, Stained glass. Glasmalerei Peters.

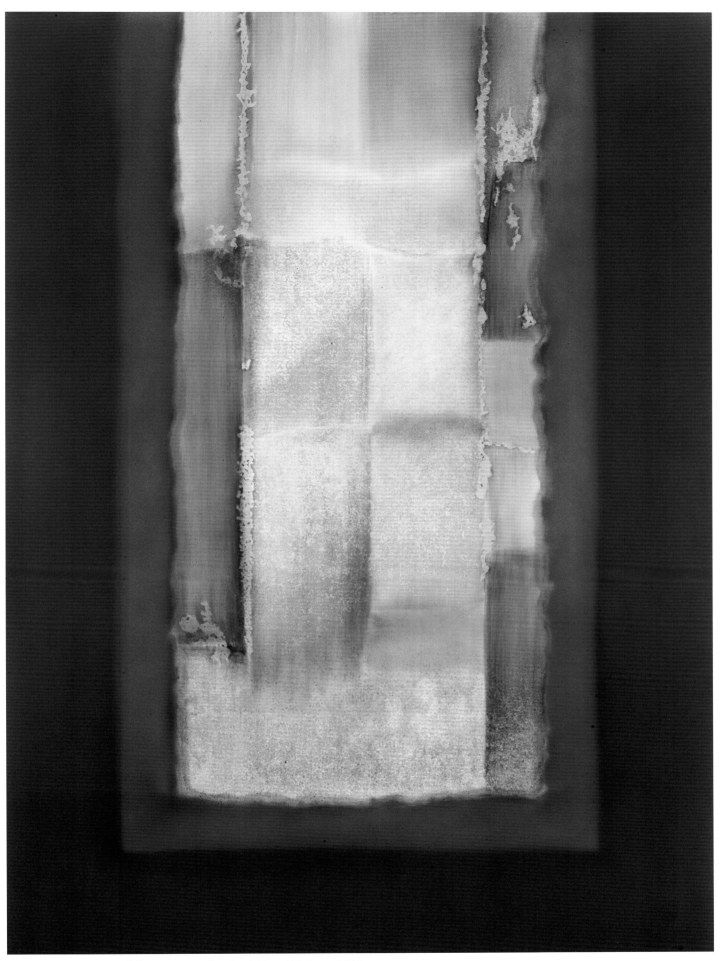

Portées de la lumière, 빛의 보표, Span of Light. 150 × 112,5 cm. 2012.
Peinture sur verre, 유리화, Stained glass. Glasmalerei Peters.

Lumière née de la lumière, 빛에서 빛으로, Light born from the Light.
325 × 256 cm. 2013.
En vitrail installé à la Villa Empain (Bruxelles, Belgique)
par le Studio Glasmalerei Peters (Paderborn, Allemagne).
Collection de Fondation Boghossian.

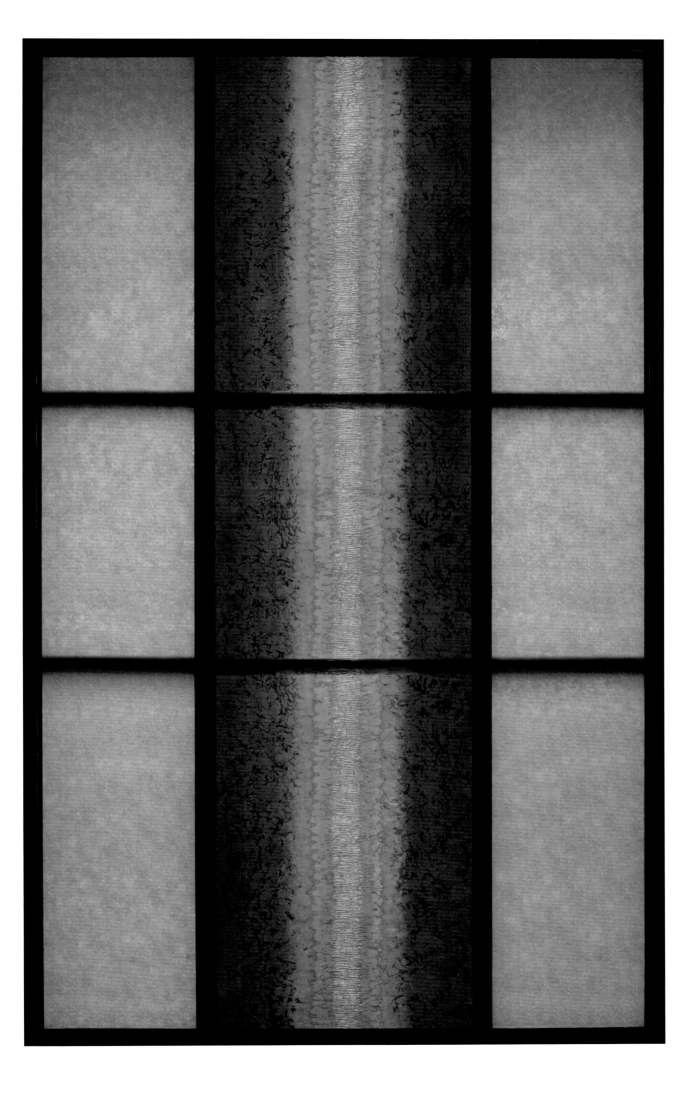

Quand elle est au travail, Hai Ja ne pense pas, mais
« se promène, comme elle dit, dans les couleurs ».
Elle se laisse aller à une intuition créatrice
qu'inspire sa vie même, avec ses observations, ses
émotions, sa foi. Pour elle, la sensibilité est une
élévation de l'esprit qui prend corps de coloration
et de substance touchées d'humanité.

—Pierre Courthion 1980

방혜자는 작업과정에서 생각을 하는 것이 아니라,
자신이 스스로 말하는 것처럼 '색채 속을 거닌다'.
그리고 자신의 관찰, 감정, 신념을 토대로 하는 삶
자체가 불러일으키는 창조적 직관에 몸을 내맡길
따름이다. 방혜자에게 있어 감수성은 정신이
고양된 상태이며 인간의 흔적을 담은 물질과 색채로
표현된다.

—피에르 쿠르티옹 1980

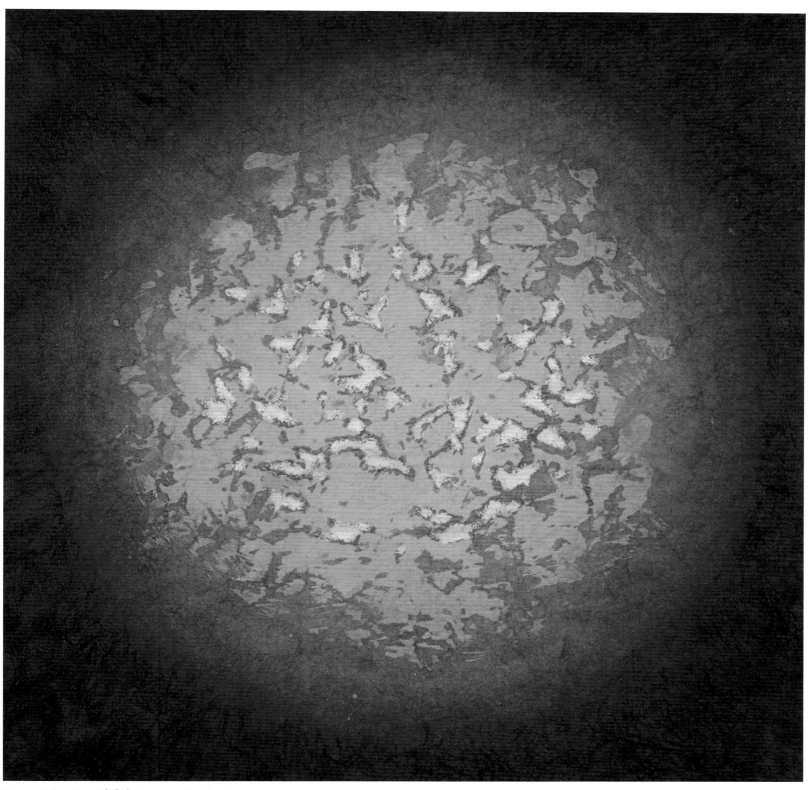

Danse de lumière, 빛의 춤, Dance of Light. 36 × 36 cm. 2013.

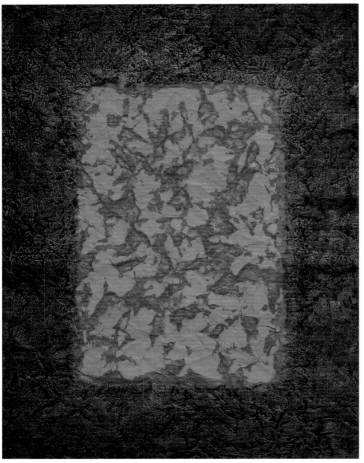

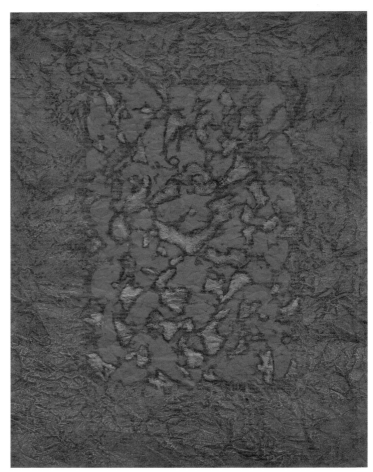

Envol, 비상, Flight. 47 × 37,5 cm. 2014. Matière-Lumière, 물성과 빛, Matter-Light. 47 × 37,5 cm. 2014.

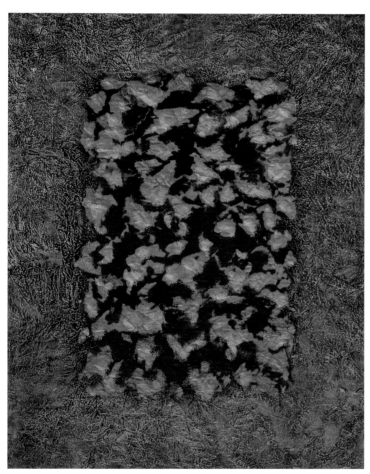

Envol, 비상, Flight. 47 × 37,5 cm. 2014.

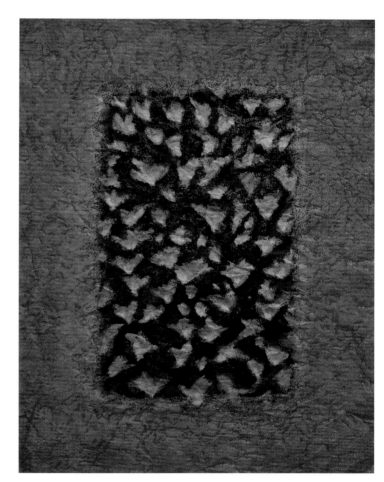

Terre d'asile, 이주, Land of Asylum. 47 × 37,5 cm. 2014.

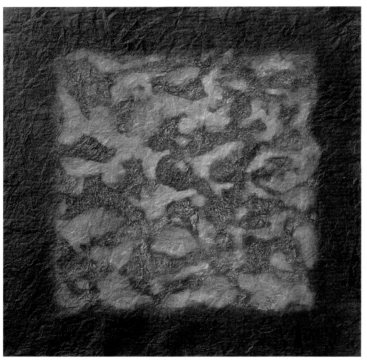

Souffle de l'Univers, 우주의 숨결, Breath of the Universe.
35 × 35,5 cm. 2014.

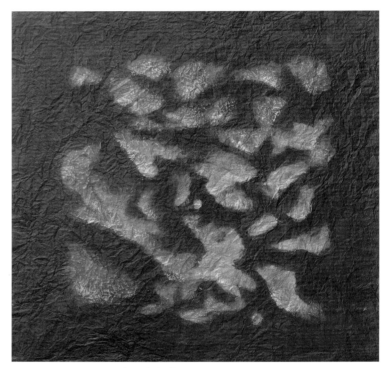

Souffle de l'Univers, 우주의 숨결, Breath of the Universe.
35 × 35,5 cm. 2014.

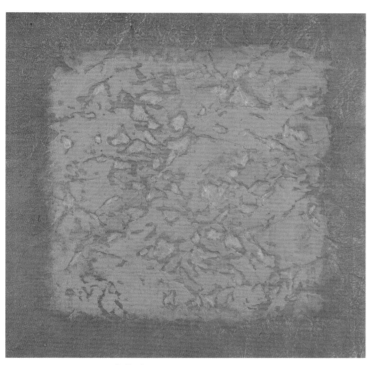

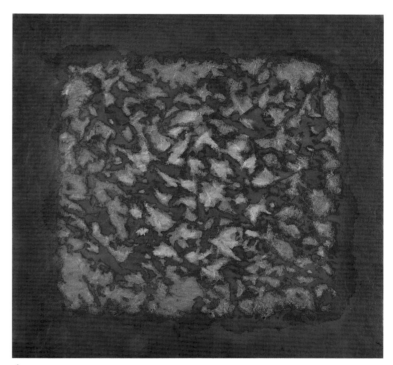

Matière-Lumière, 물성과 빛, Matter-Light. 36 × 36 cm. 2014.

Étoiles d'or, 금빛 별, Golden Stars. 36 × 36 cm. 2014.

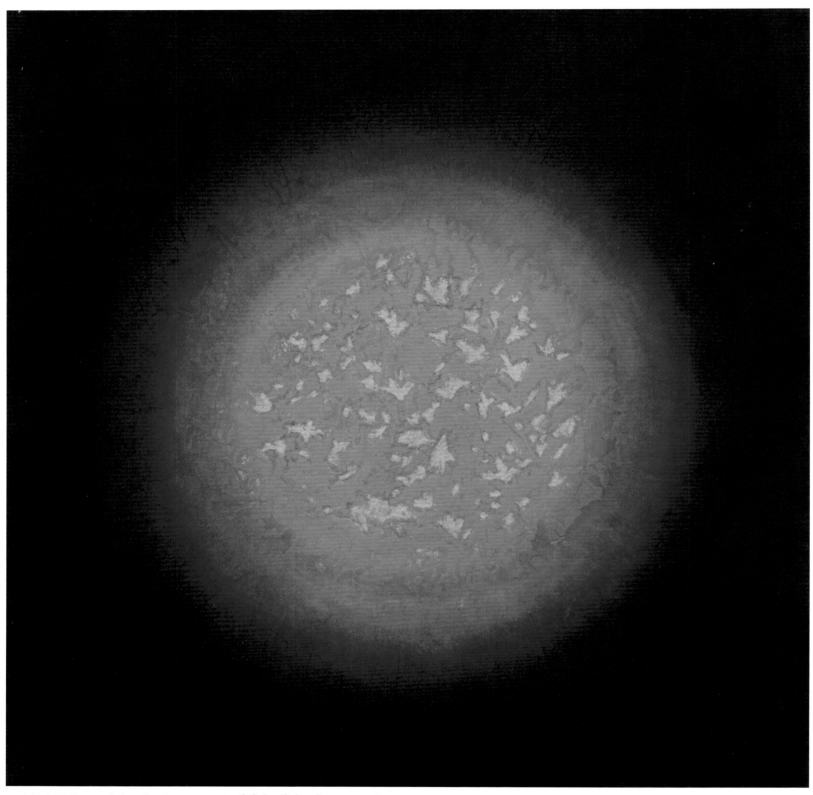

pp.146–147. Danse de lumière (recto-verso), 빛의 춤 (양면그림), Dance of Light (both sides). 71 × 71 cm. 2013.

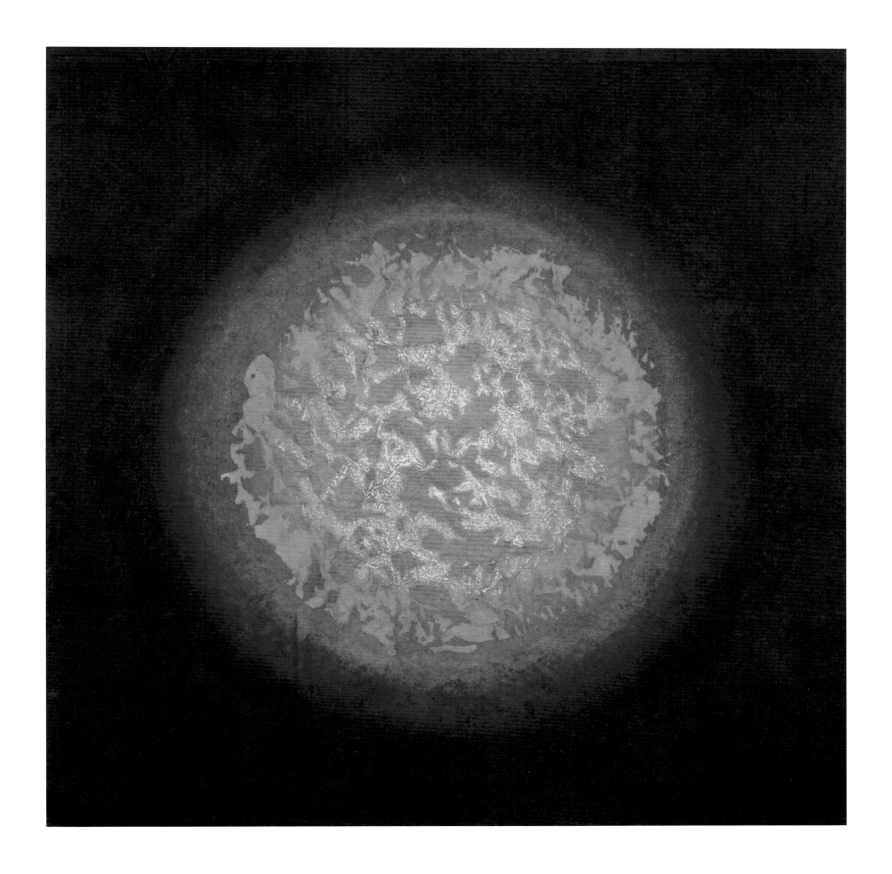

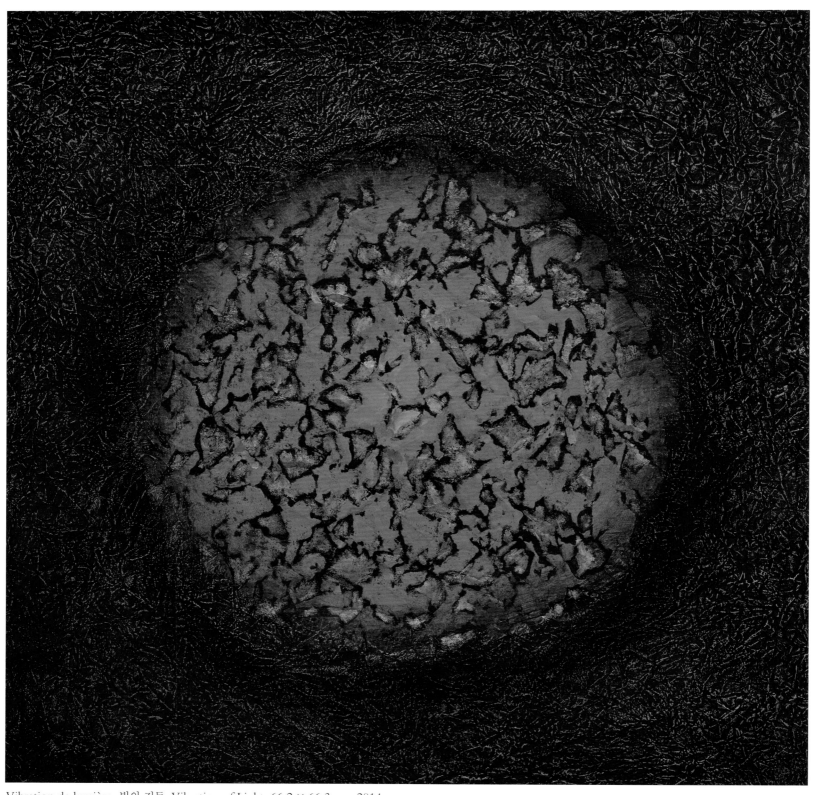

Vibration de lumière, 빛의 진동, Vibration of Light. 66,2 × 66,3 cm. 2014.

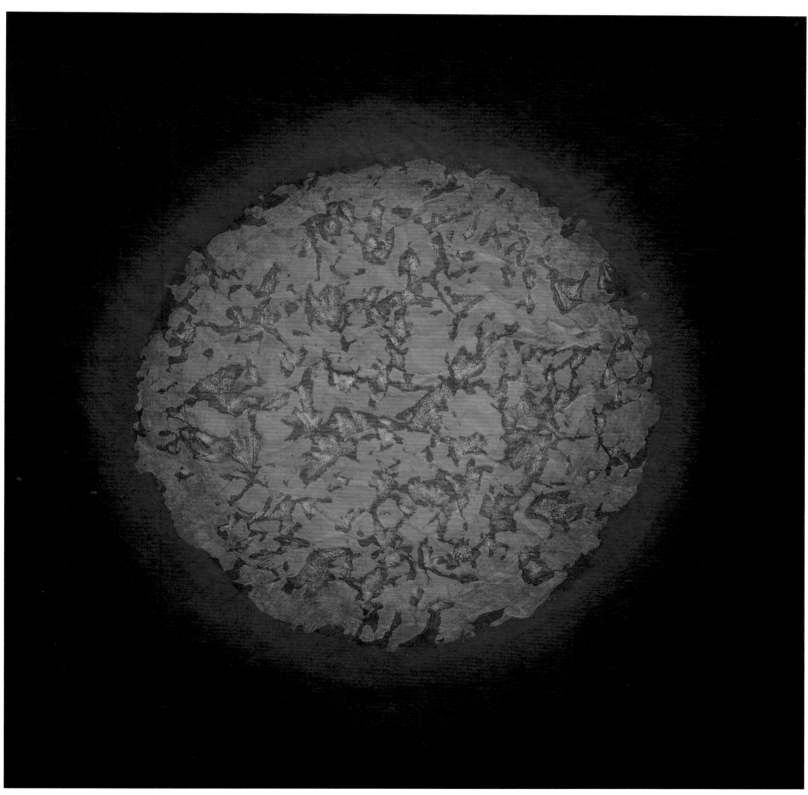

Vibration de lumière, 빛의 진동, Vibration of Light. 67,5 × 65,5 cm. 2014.

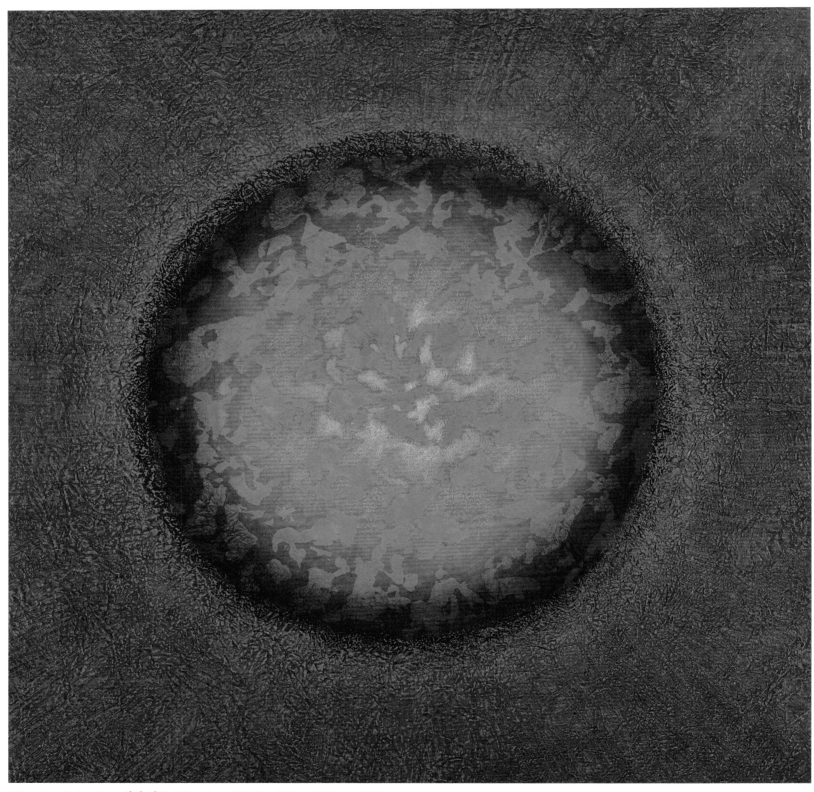

Vibration de lumière, 빛의 진동, Vibration of Light. 69,7 × 69,7 cm. 2015.

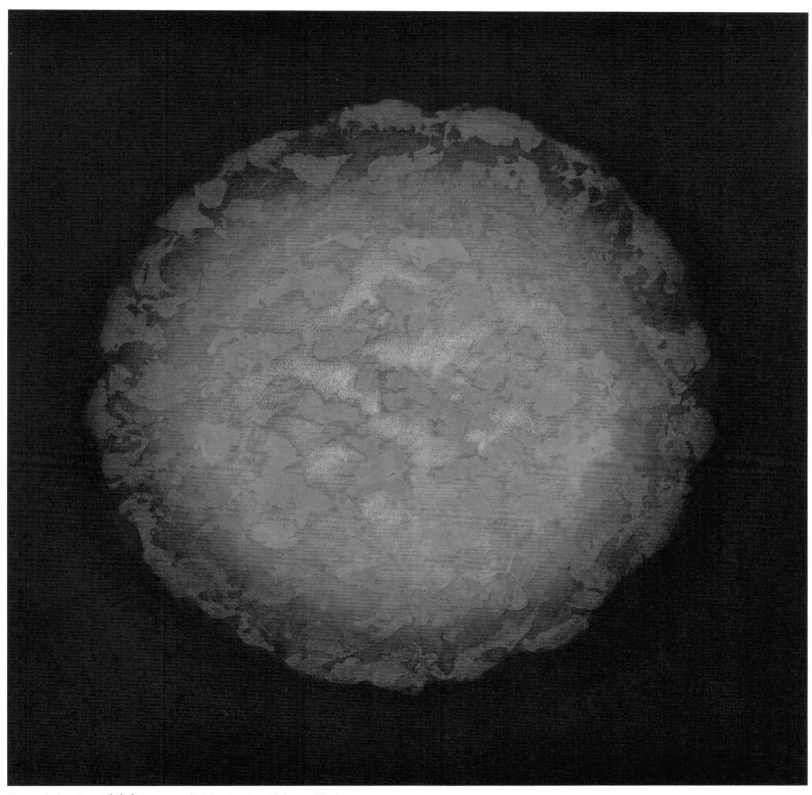

Danse de lumière, 빛의 춤, Dance of Light. 69,5 × 69,8 cm. 2015.

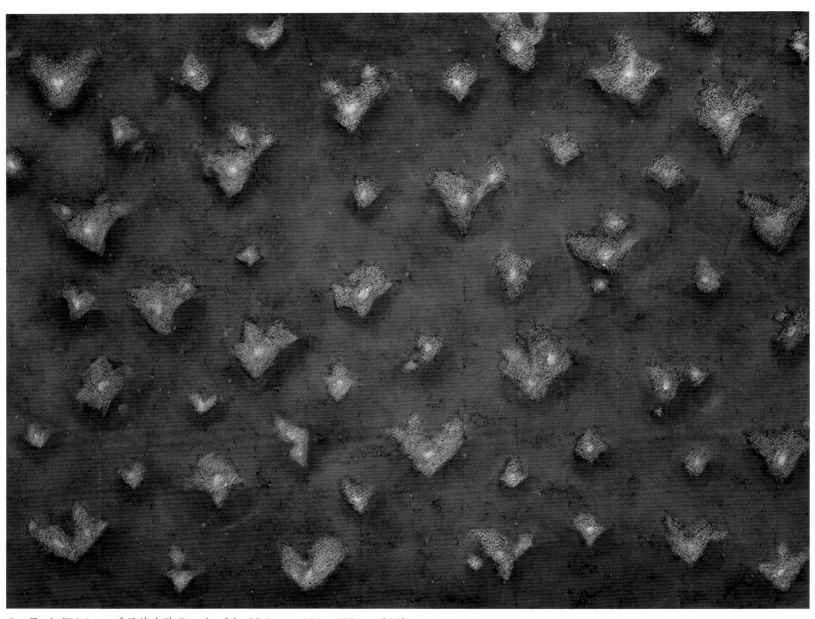

Souffle de l'Univers, 우주의 숨결, Breath of the Universe. 144 × 198 cm. 2013.

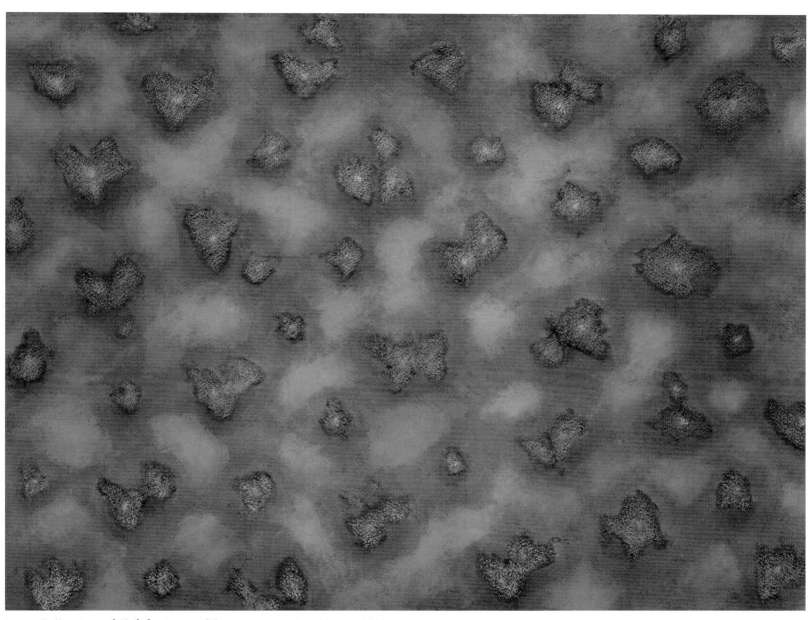

Danse de l'Univers, 우주의 춤, Dance of the Universe. 149 × 194 cm. 2013.

L'infini du cosmos suscite souvent l'effroi. Tout l'art de Bang Hai Ja est de nous permettre d'entrer en complicité avec l'univers, tout en préservant son énigme. Oui, l'homme n'est rien face aux galaxies, aux soleils qui explosent, mais s'il pénètre dans le flux de la matière, il peut communier avec elle et, sans appropriation, dépasser l'angoisse qui a dominé notre siècle.

Il est remarquable de constater que par sa « naïve » perception des vibrations de l'univers, Bang Hai Ja rejoint les visions des astrophysiciens depuis l'une des plus grandes découvertes de tous les temps : la physique quantique. Pourquoi la peinture n'intégrerait pas les nouvelles données de la science ? [...]

Entrer dans les cercles de Bang Hai Ja, dans la fluidité de ses formes, dans la lumière de ses bleus et même dans ses noirs, dans ses panneaux rouges qui sont des promenades, dans les chemins qui nous conduisent au cœur de la matière, c'est accepter d'entrer en amitié avec la magie des cellules.

Il y a, dans la matière, une présence qui nous ouvre sur une autre réalité, impossible à cerner par les mots, mais qui peut se pressentir ...

—Olivier Germain-Thomas 1997

우주의 무한함은 두려움을 불러일으킨다. 방혜자의 예술은 우리로 하여금 우주의 신비를 존중하면서 우주와 동조하도록 하는 것이다. 물론, 인간은 은하계/성운, 또는 번쩍이는 태양들에 비해 너무나 보잘것없지만 물질의 다양한 흐름에 깊이 들어가서 우리 시대의 불안을 넘어설 때 그와 교류를 할 수 있을 것이다.

방혜자가 우주 진동의 '순진한' 지각으로 역사상 가장 위대한 발견 중에 하나인 천체 물리학자들의 양자 물리학 논리에 도달했다는 것은 놀라운 일이다. 회화가 과학의 새로운 지식들에 합류하지 않을 이유가 없는 것이다. (…)

방혜자의 원형들 안으로, 형태의 유동성 안으로, 그의 푸르고, 검은색의 빛 속으로, 그리고 붉은색 패널에서, 물성의 핵심으로 우리를 이끄는 길로 들어감은 세포의 마법과 친해지는 것을 받아들이는 것이다.

물성 안에는 우리에게 새로운 현실을 열어 주는 현존이 있다. 그것은 언어로 표현될 수는 없지만 감지될 수가 있다….

—올리비에 제르맹 토마 1997

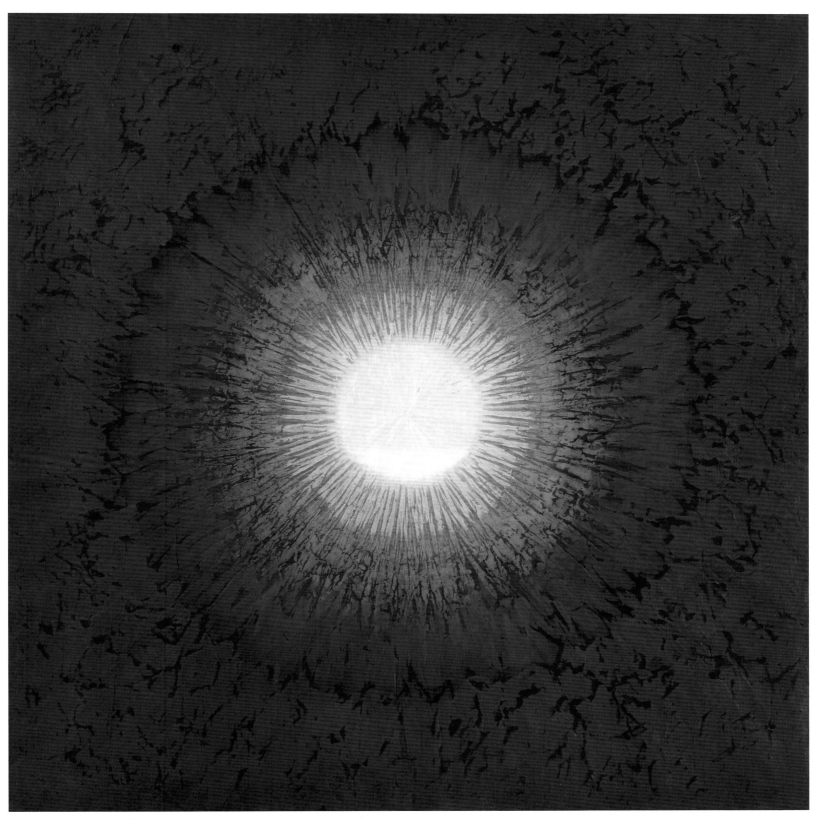

Cœur de lumière, 마음의 빛, Heart of Light. 100 × 100 cm. 2014.

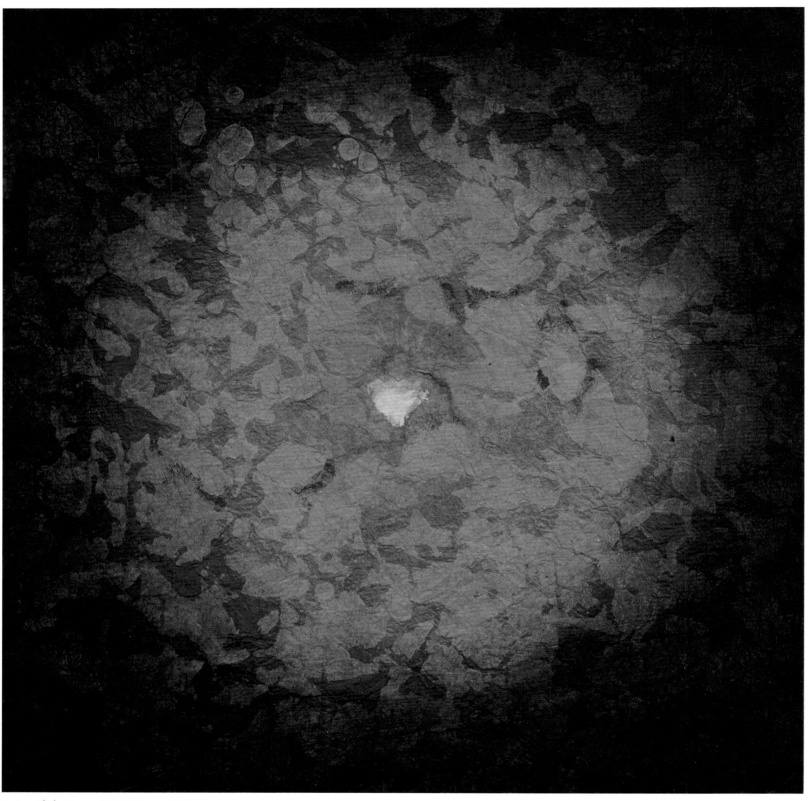

Aube, 여명, Dawn. 29 × 29 cm. 2014.

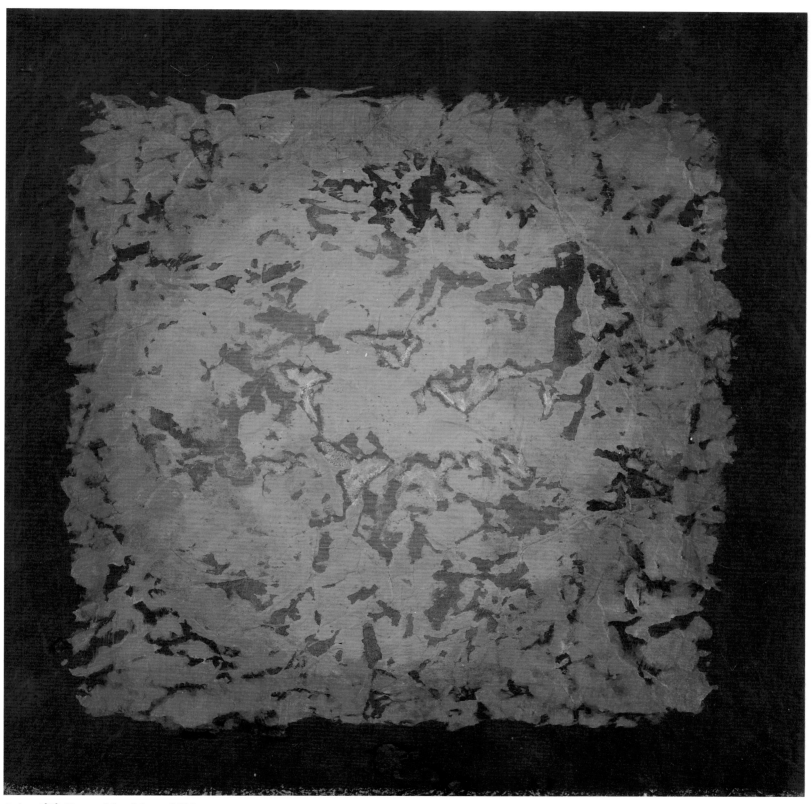

Aube, 여명, Dawn. 36 × 36 cm. 2014.

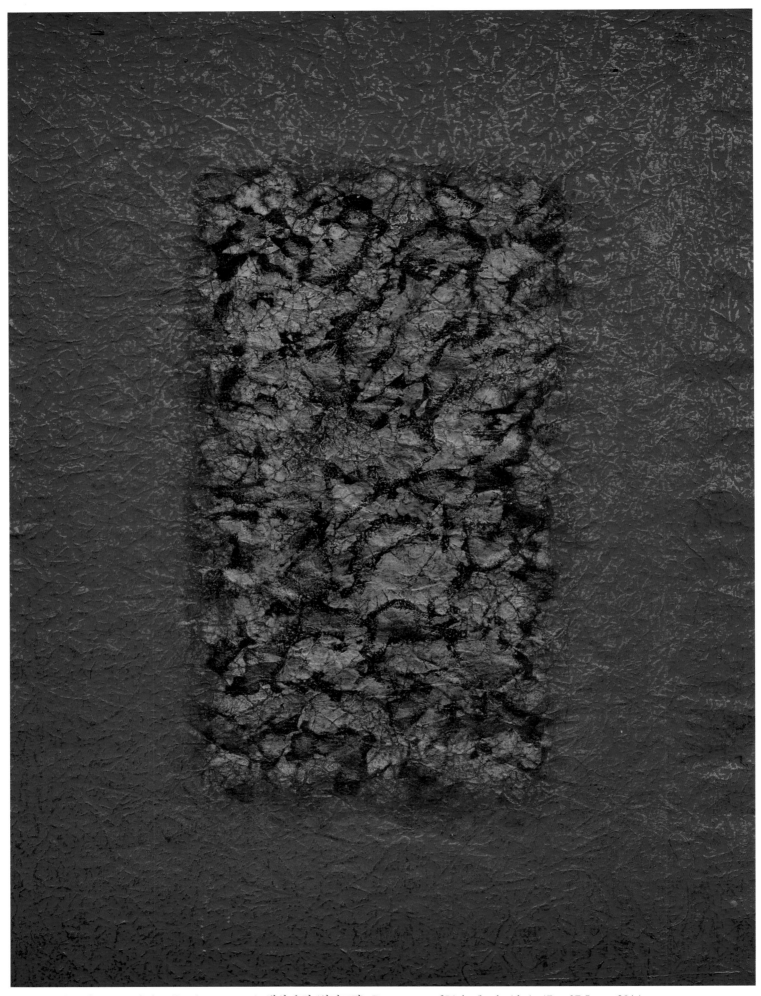

pp.158-159. Résonance de lumière (recto-verso), 빛의 울림 (양면그림), Resonance of Light (both sides). 47 × 37,5 cm. 2014.

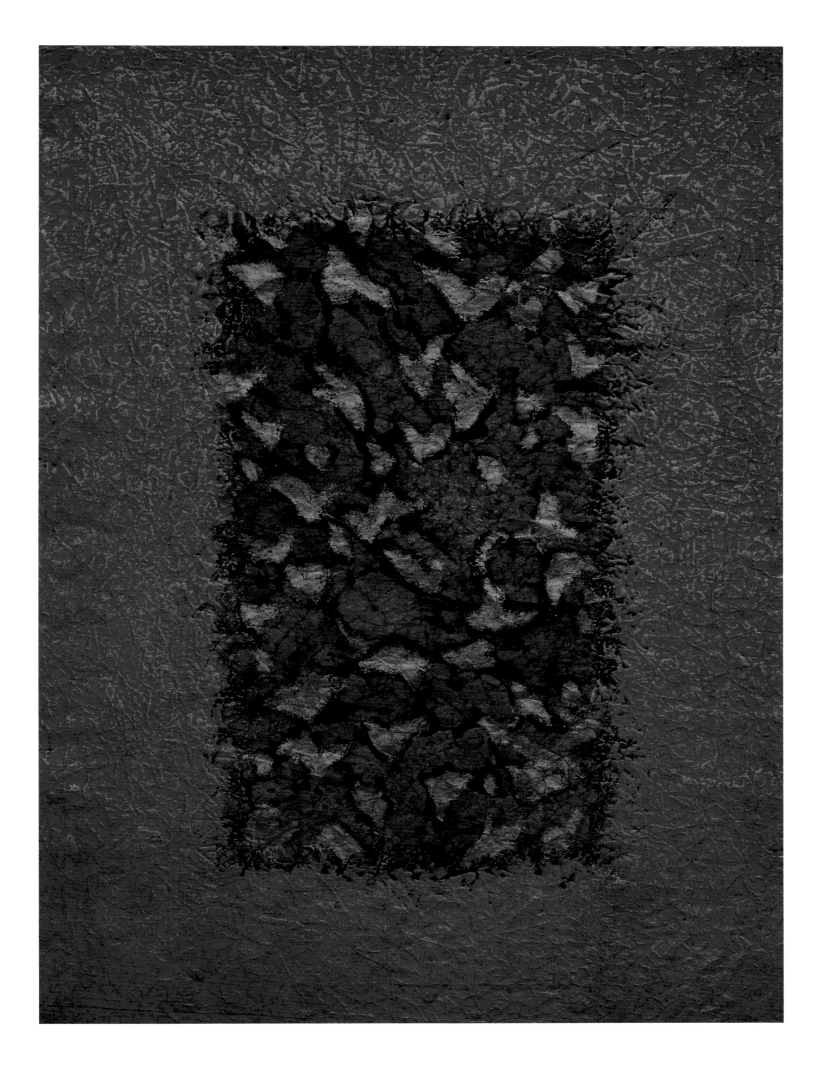

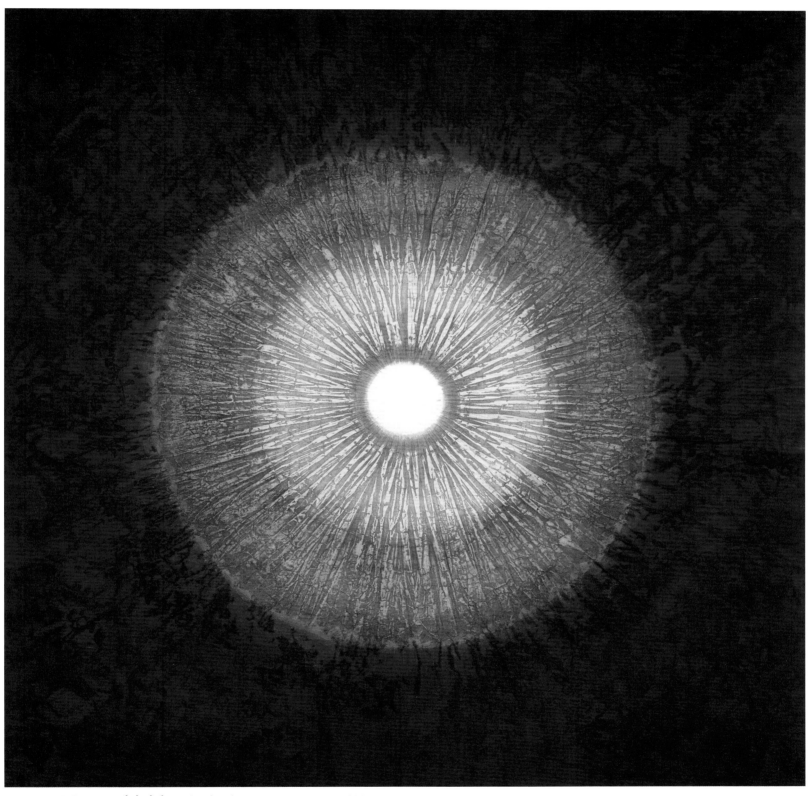

Naissance de lumière, 빛의 탄생, Birth of Light. 128,5 × 128,5 cm. 2014.

Bang Hai Ja nous montre sa lumière dans le rayonnement central d'un foyer incandescent : elle vient à nous du fond annelé d'une couronne semblable au feu d'un astre spirituel.

Chez Bang Hai Ja, tout est ascension, appel vers l'infini. Peinture méditative, mais sans rien de préconçu, sans définition ... c'est par une transfiguration qu'elle parvient à nous émouvoir.

—Pierre Courthion 1982

방혜자는 작열하는 불의 근원 한가운데서 퍼져 나오는, 섬광을 통해 자신의 빛을 보여 준다. 그 빛은 정신적 별의 불꽃과 같은, 관 모양의 둥근 바탕으로부터 우리에게 오는 것이다.

그의 예술 속에서 모든 것은 상승이며 무한한 세계에 대한 부름이다. 명상적인 회화이지만 미리 꾸며지거나 정의된 것은 하나도 없다. 무한정한 세계로 이르는 비법을 지닌 기호들…. 그의 회화는 변형을 통해 그처럼 우리를 감동시킨다.

—피에르 쿠르티옹 1982

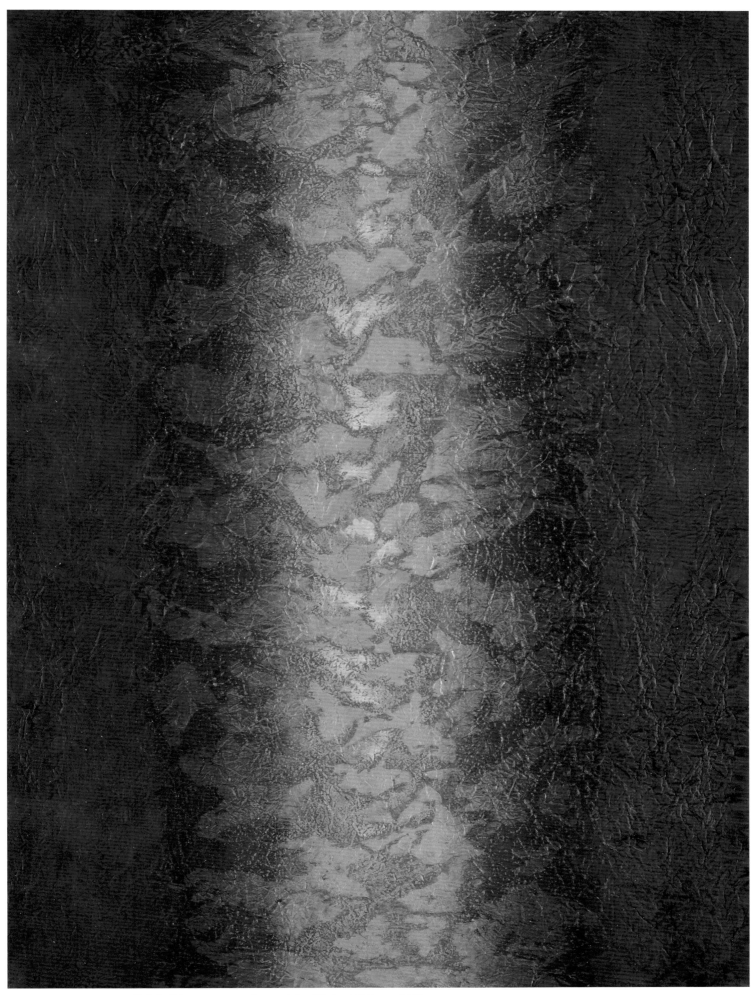

De lumière en lumière, 빛에서 빛으로, From Light to Light. 51,5 × 37,5 cm. 2015.

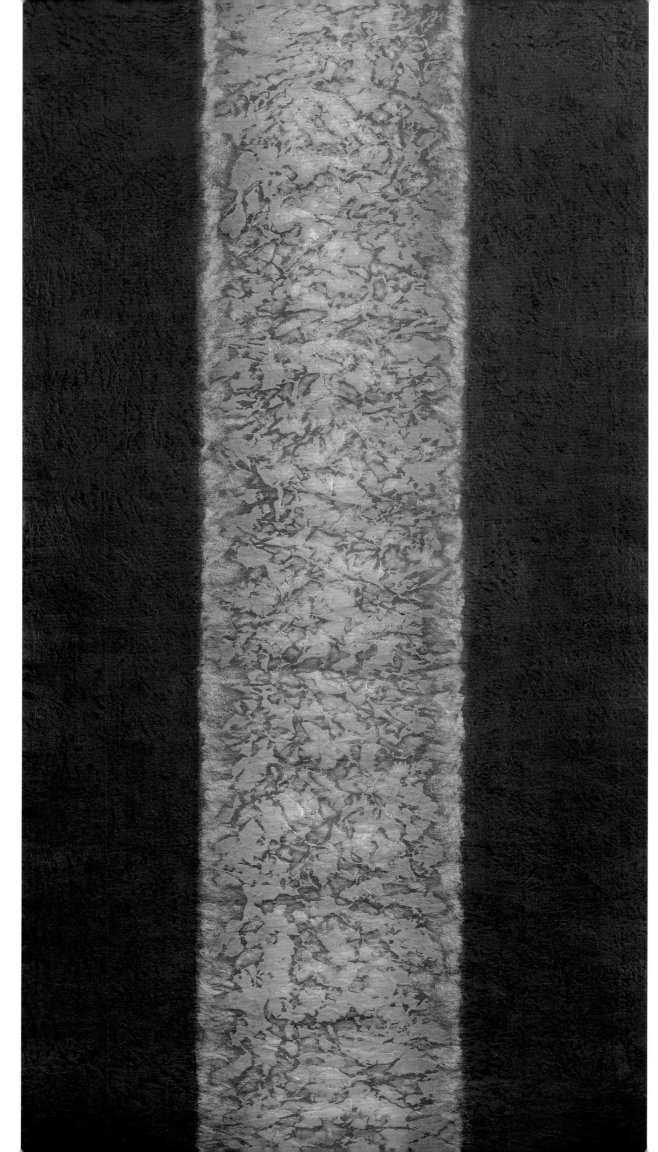

Danse de lumière,
빛의 춤,
Dance of Light.
141 × 71 cm.
2014.

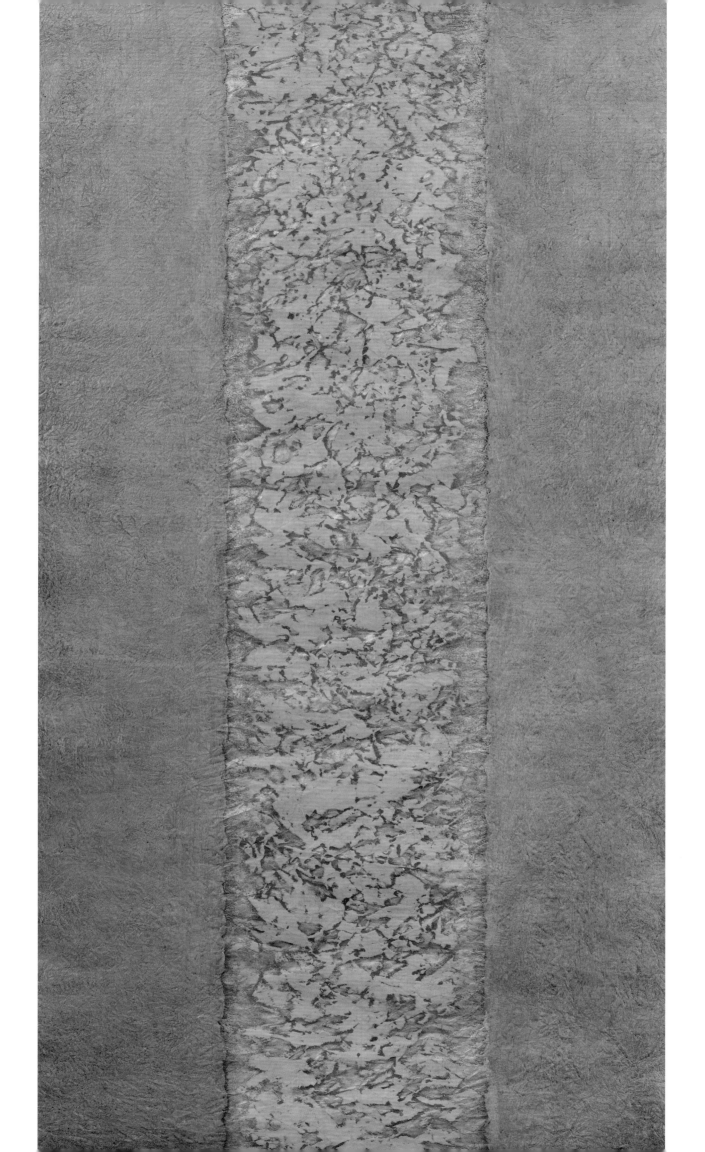

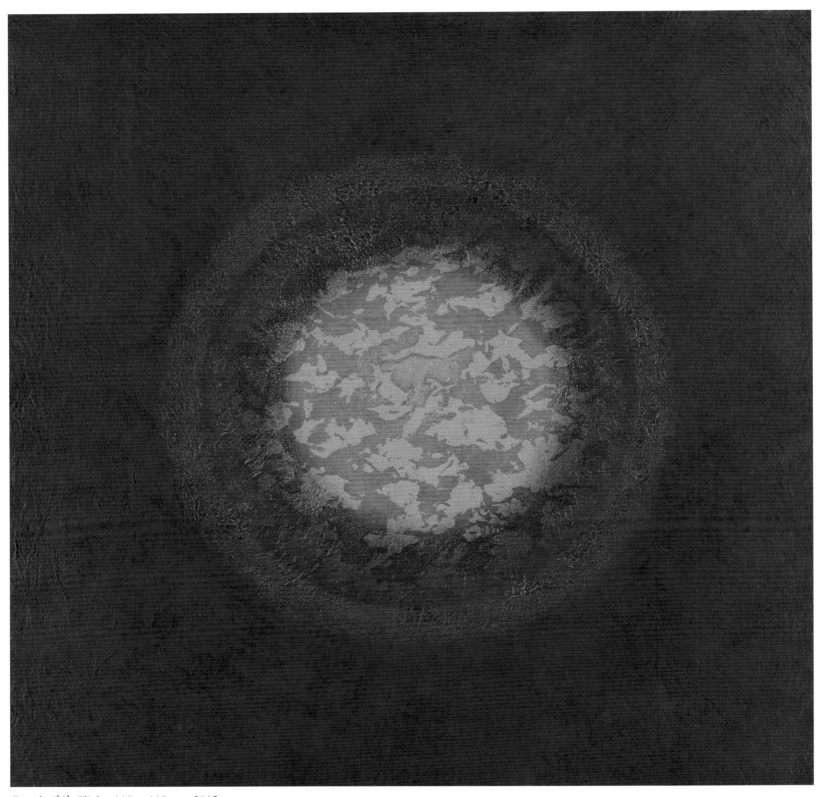

Envol, 비상, Flight. 118 × 119 cm. 2015.

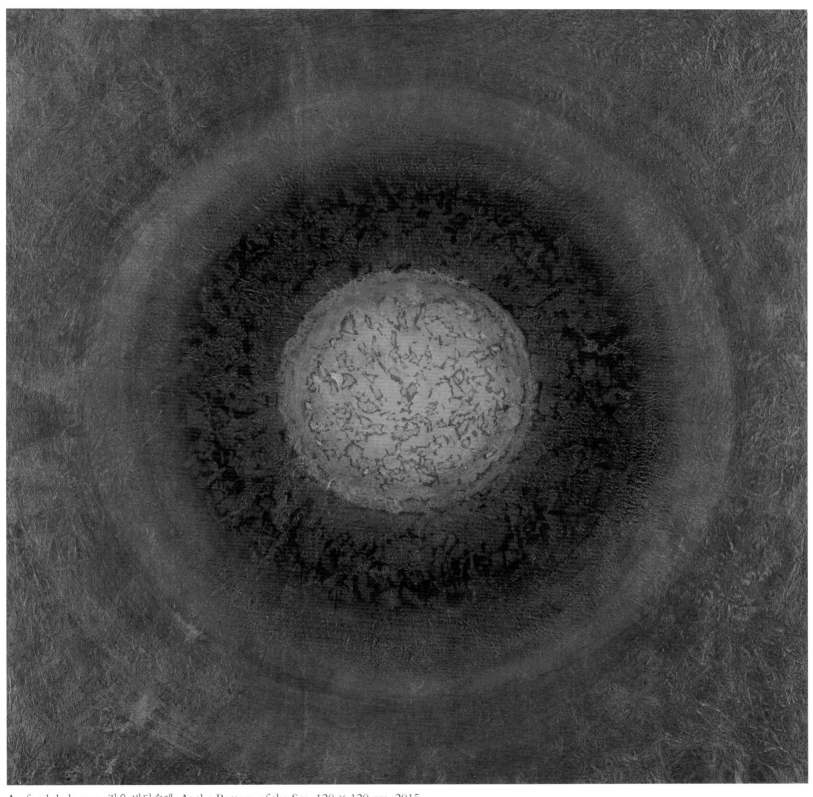

Au fond de la mer, 깊은 바닷속에, At the Bottom of the Sea. 120 × 120 cm. 2015.

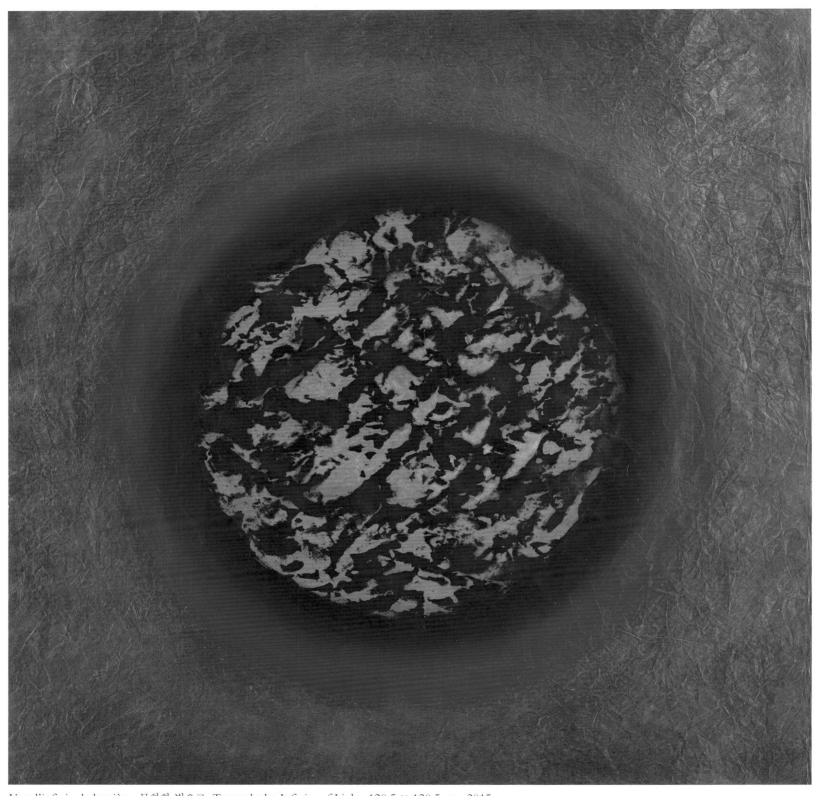

Vers l'infinie de lumière, 무한한 빛으로, Towards the Infinite of Light. 120,5 × 120,5 cm. 2015.

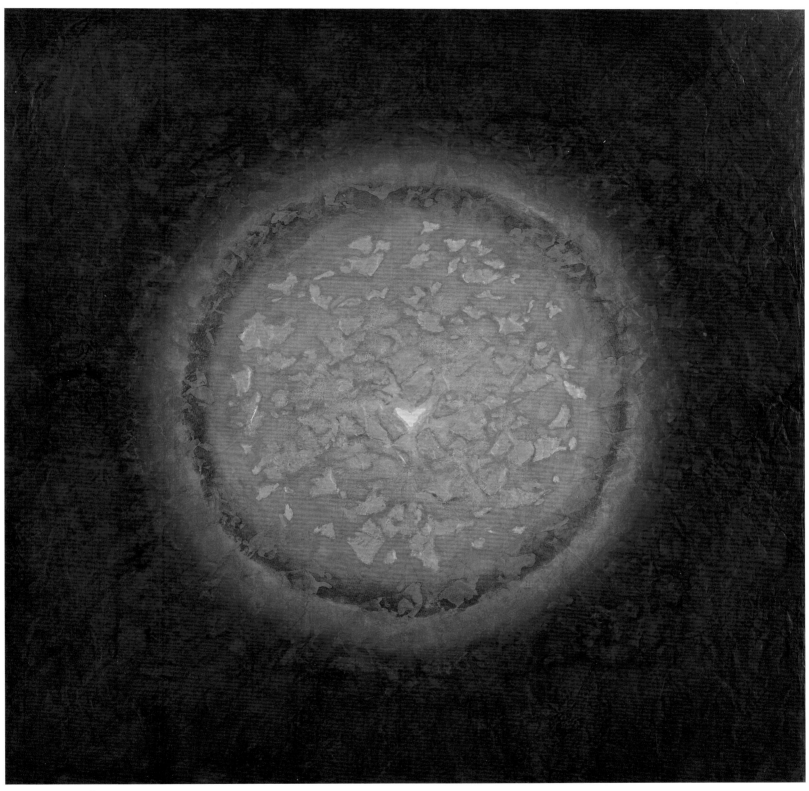

Point-Foyer, 초점, Focus. 120 × 120 cm. 2015.

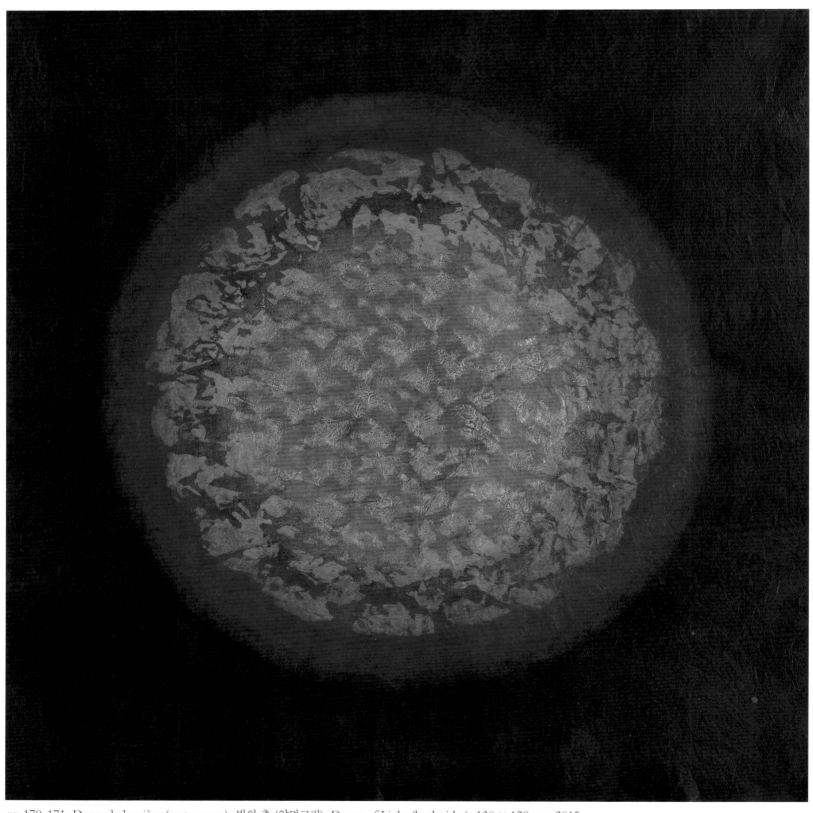

pp.170–171. Danse de lumière (recto verso), 빛의 춤 (양면그림), Dance of Light (both sides). 130 × 128 cm. 2015.

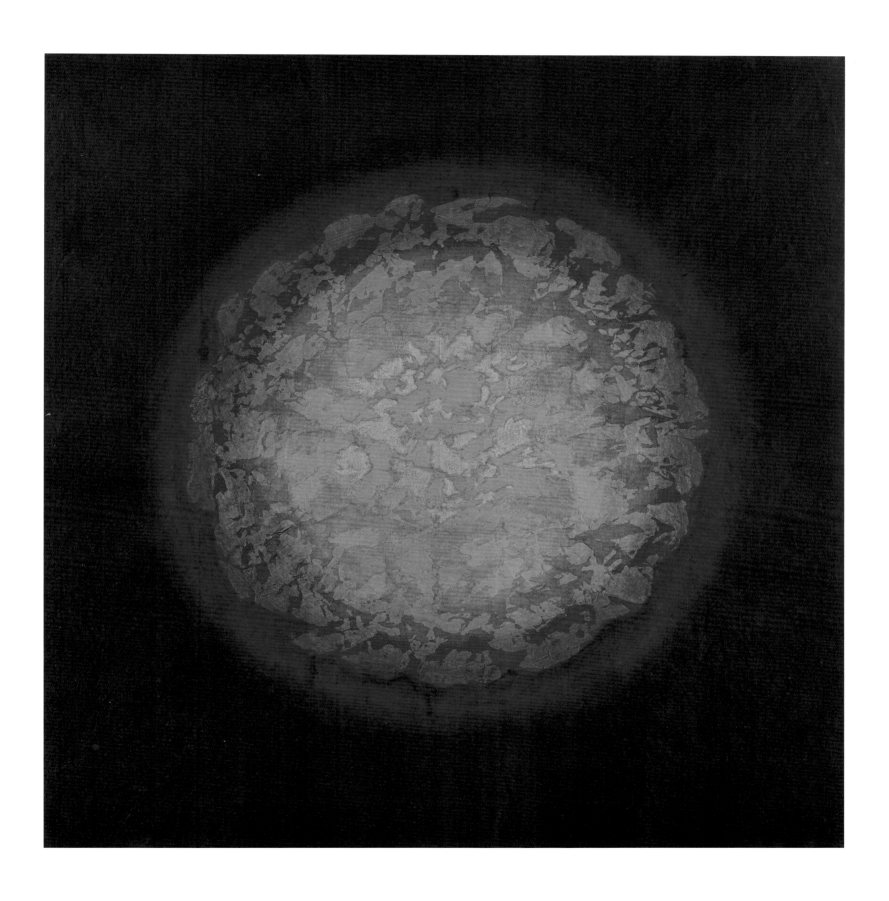

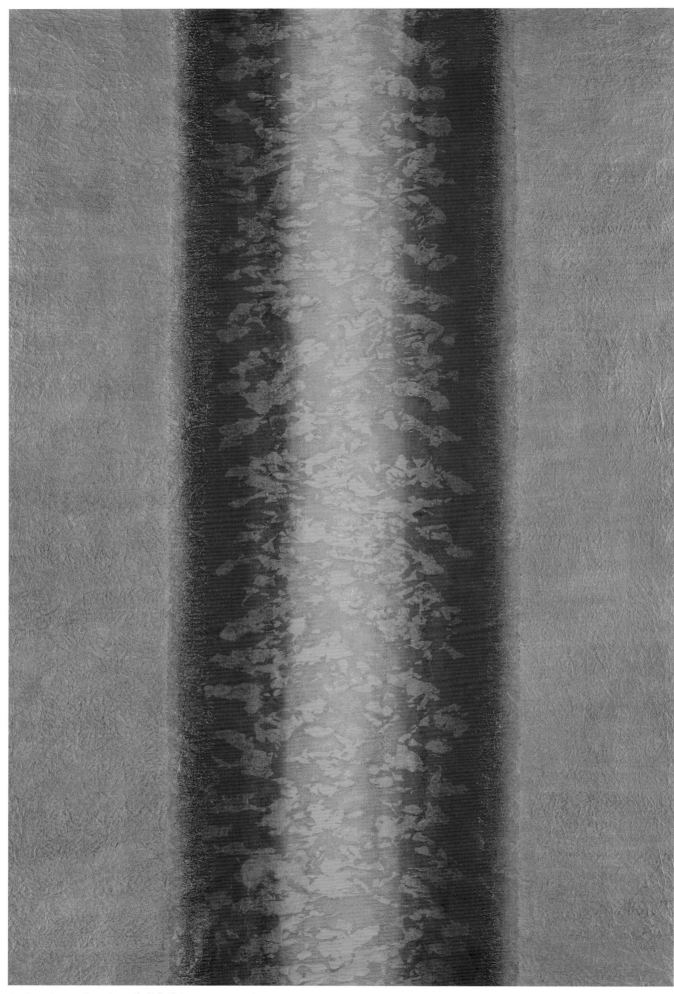

De lumière en lumière, 빛에서 빛으로, From Light to Light. 180 × 120 cm. 2015.

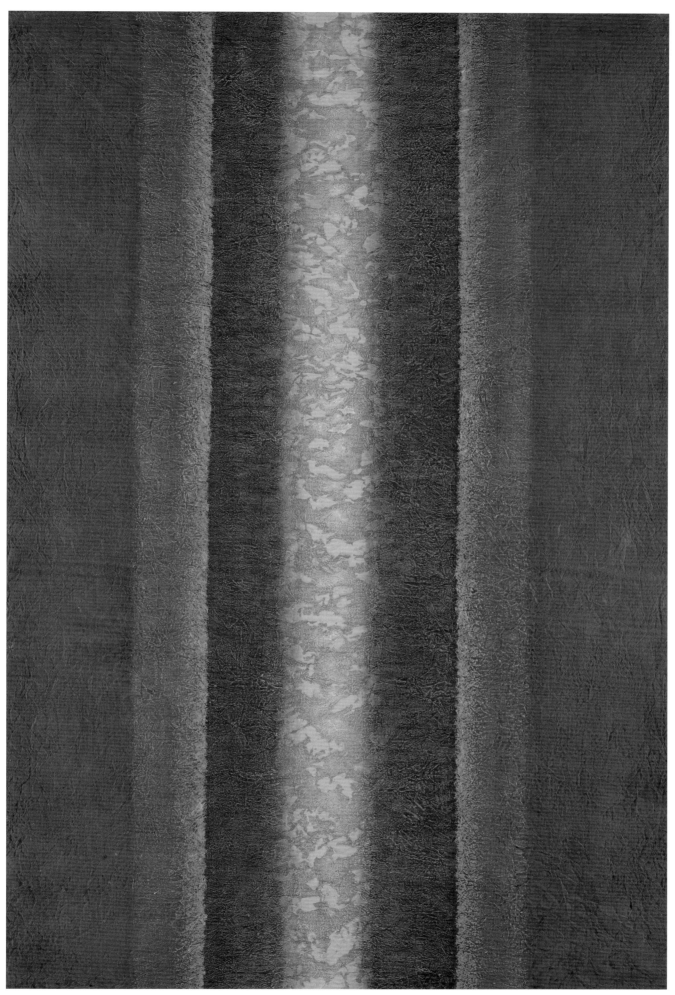

De lumière en lumière, 빛에서 빛으로, From Light to Light. 180 × 120 cm. 2015.

De lumière en lumière, 빛에서 빛으로, From Light to Light.
180 × 120 cm. 2015.

pp.176-177. Exposition à la Galerie Hyundai.
갤러리 현대 전시. Exhibition at the Gallery Hyundai. 2011.

pp.178-179. Exposition au Château de Vogüé.
보귀에 성 전시. Exhibition at the Château de Vogüé. 2012.

pp.180-181. Exposition à Guri Art Hall. 구리 아트홀 전시.
Exhibition at the Guri Art Hall. 2014.

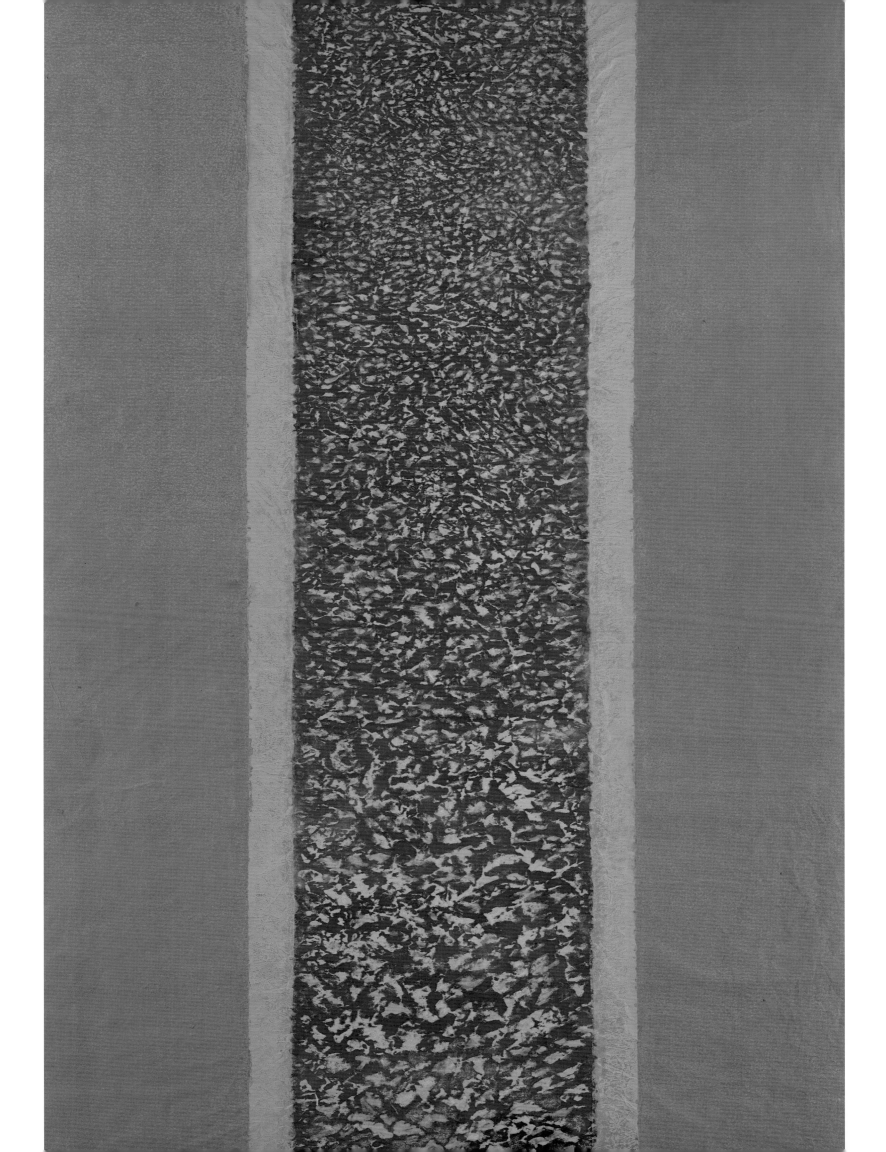

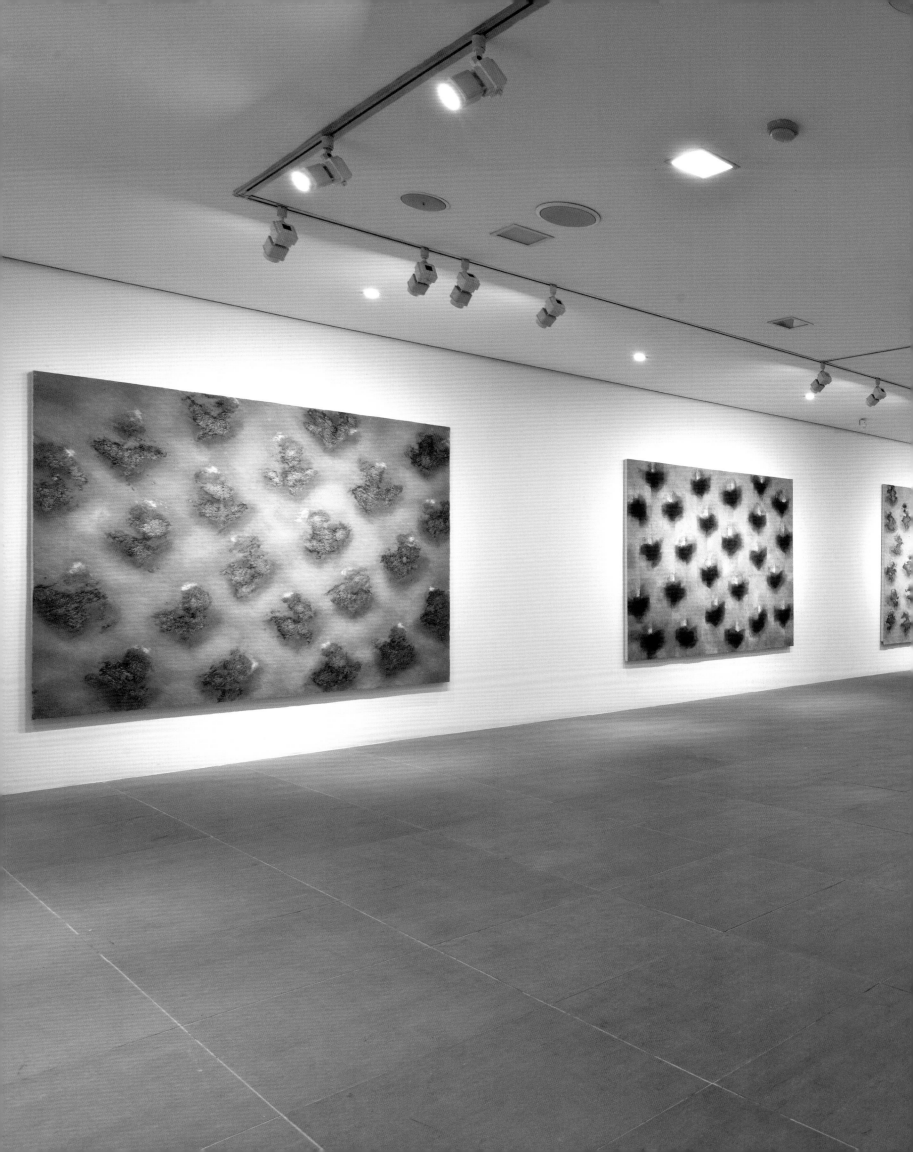

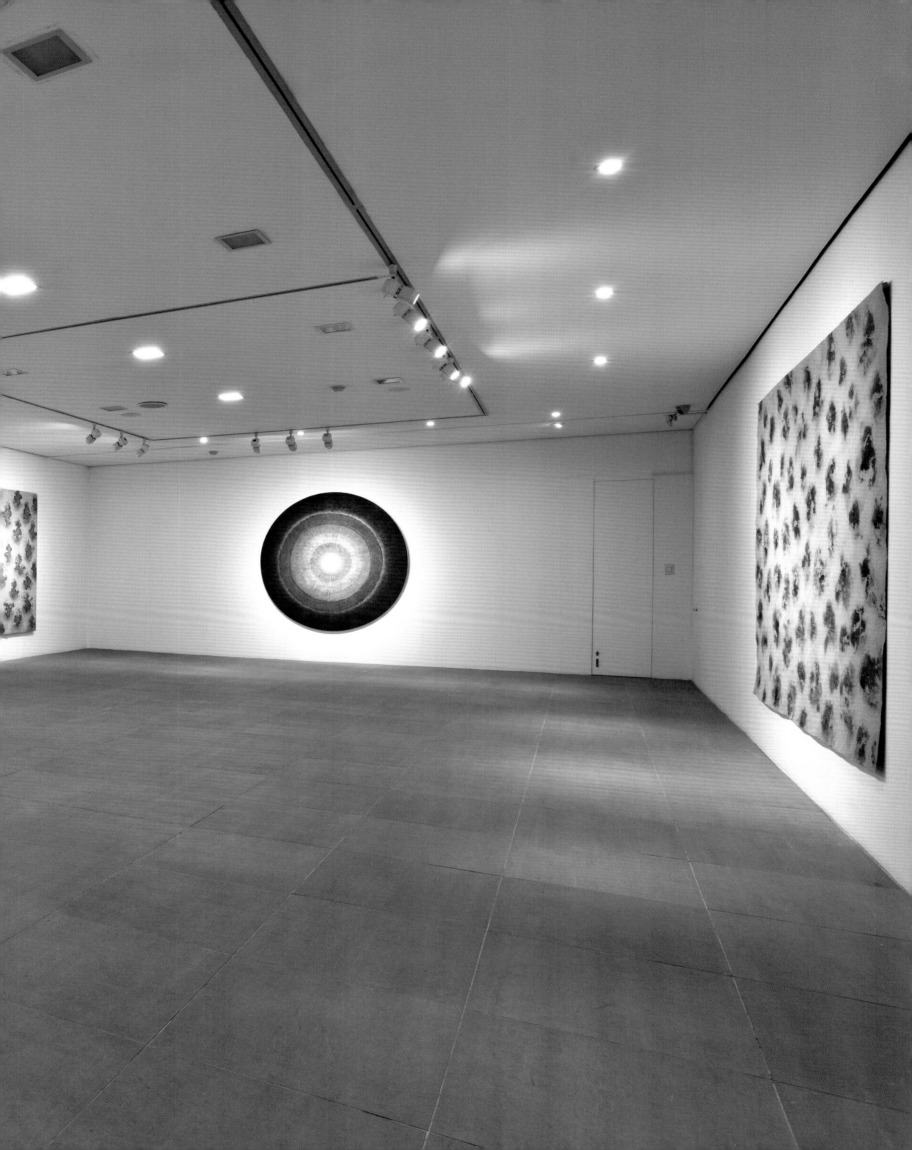

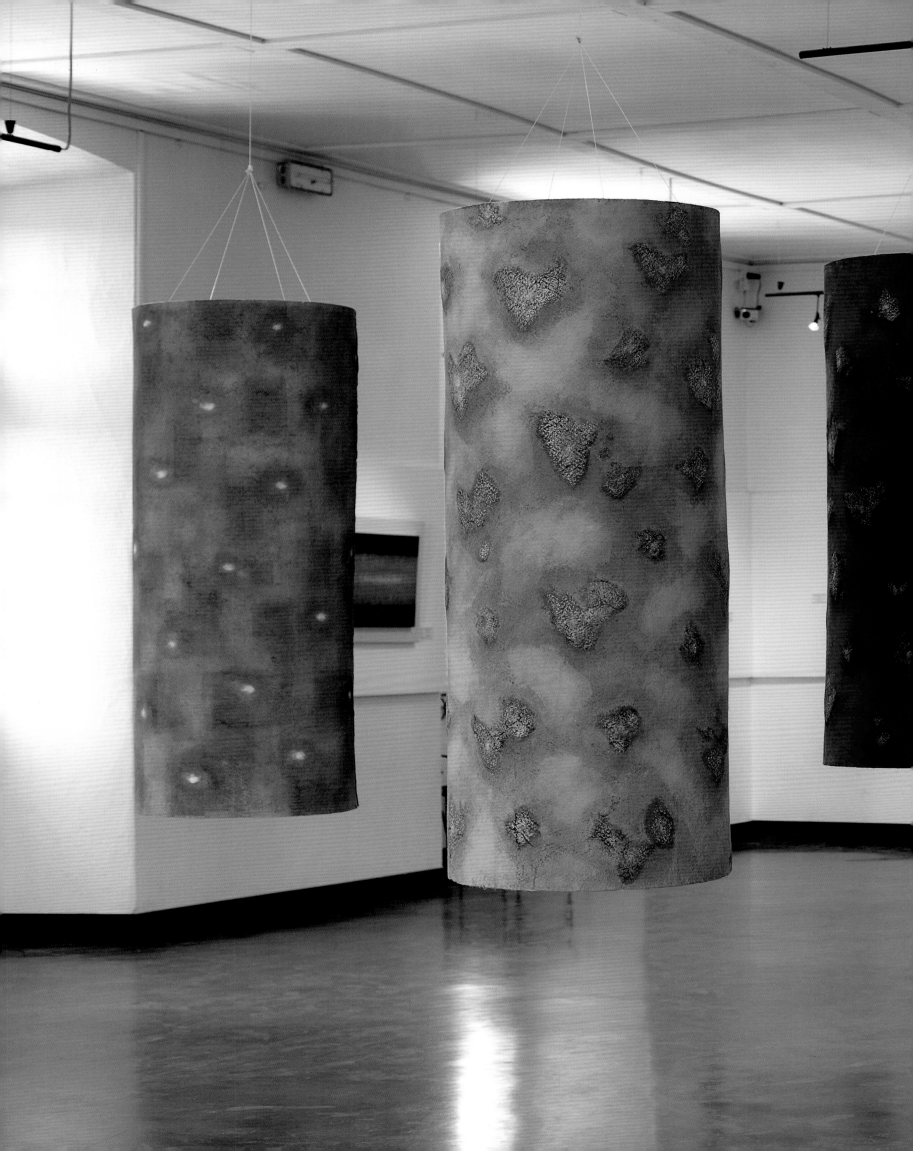

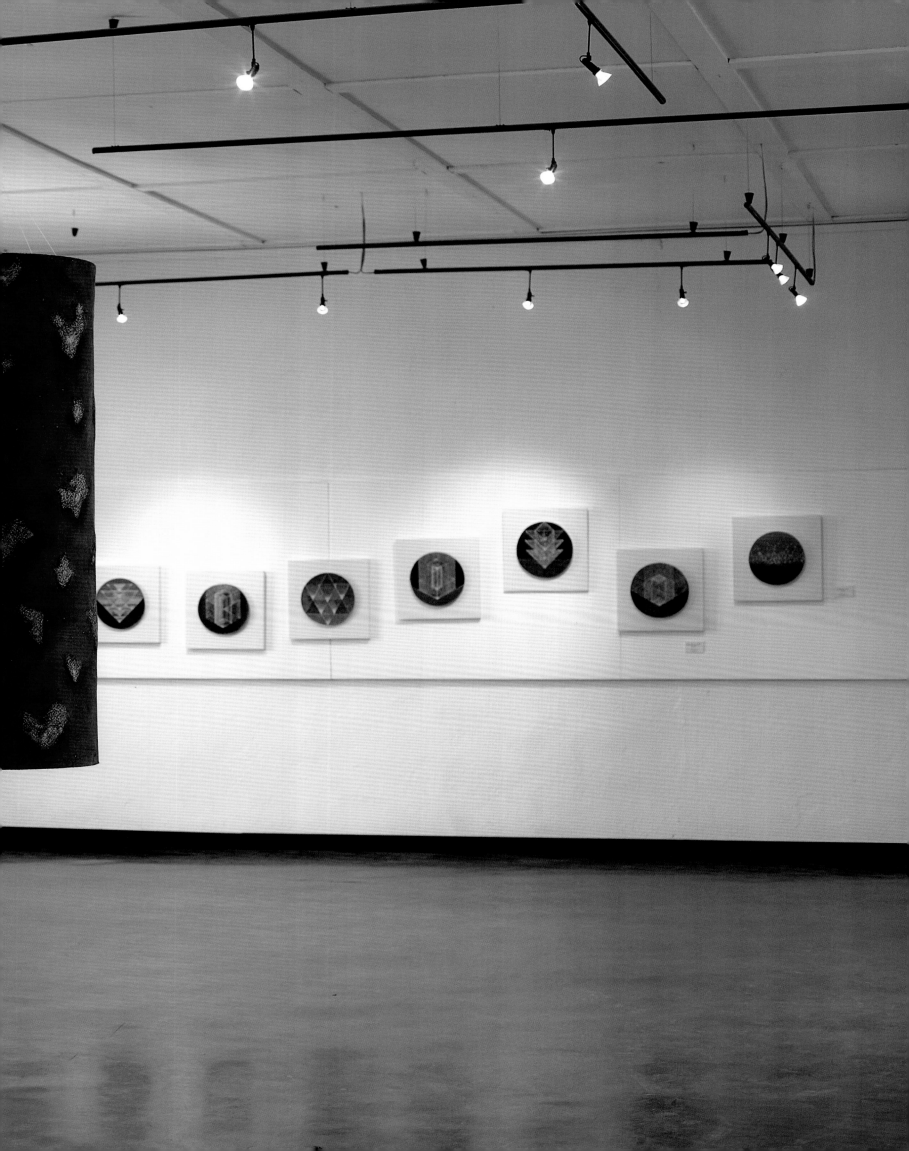

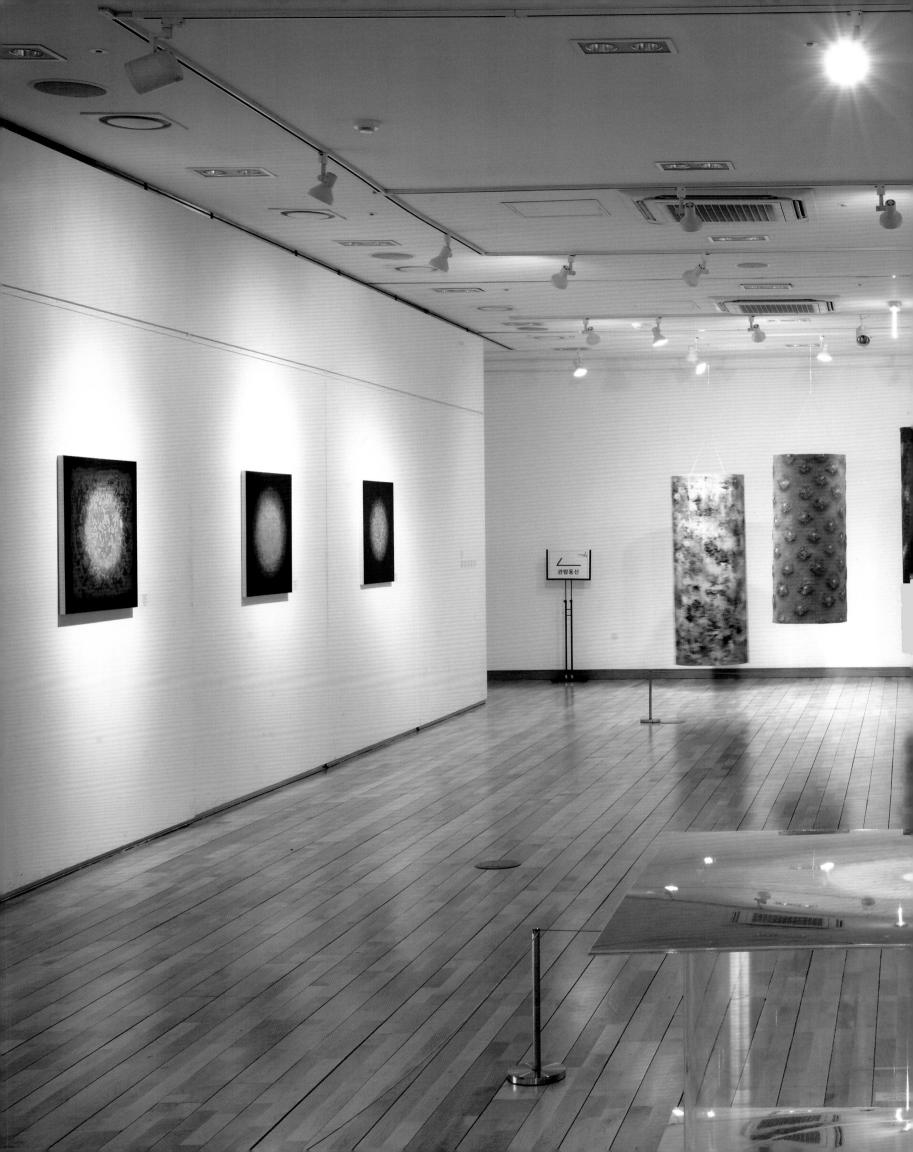

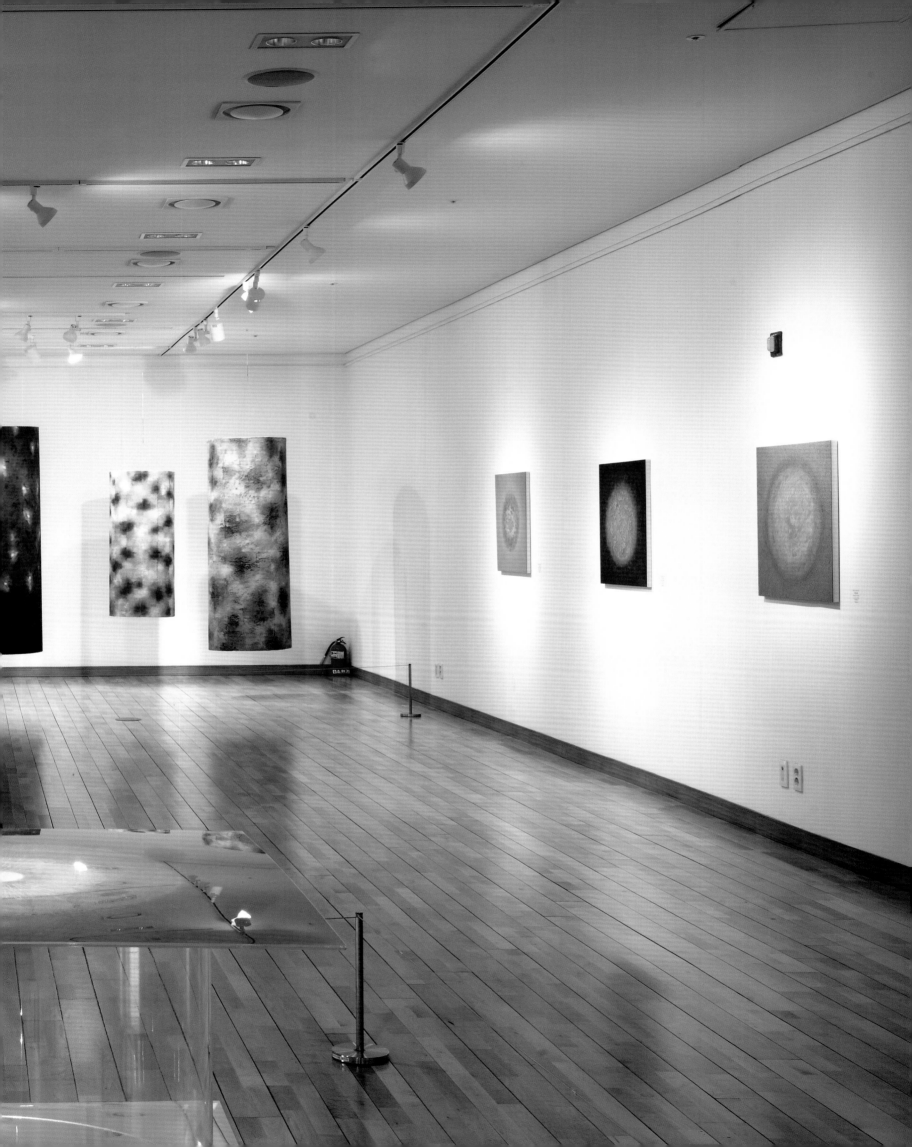

Chant de lumière…

En 1997, les éditions Cercle d'Art publiaient *Bang Hai Ja*, première monographie consacrée à l'artiste par Gilbert Lascault, suivie en 2007 de *Bang Hai Ja, Souffle de lumière* avec des textes de Pierre Cabanne, de Charles Juliet et d'André Sauge.

Pour cette troisième monographie, je voulais intégrer des textes peu connus, comme ceux de Pierre Courthion, critique et historien d'art, auteur des préfaces de ses catalogues depuis les débuts de l'artiste jusqu'à 1986, et ardent défenseur de l'œuvre de Bang Hai Ja.

Lauréat du prix Goncourt de la poésie et auteur de plusieurs livres Charles Juliet a écrit « Lumières de Bang Hai Ja » à l'occasion de l'exposition à la Galerie Hyundai à Séoul en 2011.

Gilbert Lascault, philosophe et critique d'art, avait exprimé un intérêt particulier pour la série « Particules de lumière » et a écrit « Chaque particule de lumière scintille ».

L'astrophysicien David Elbaz a écrit « Étoiles et lumière » après ses deux conférences sur les peintures de Bang Hai Ja et il n'hésite pas à établir un lien entre le sentiment transmis par ses tableaux qui selon lui « offrent une plus grande profondeur à nos images astronomiques ».

J'ai choisi un texte de la Professeure Yun Nanjie, de l'Université Ewha, « Cœur de lumière », extrait de son ouvrage *Cœur de lumière — Le monde artistique de Bang Hai Ja*, publié en 2009 à Séoul.

Je remercie les éditeurs Youlhwadang de Corée et son président, Monsieur Ki-Ung Yi, d'avoir accepté de publier cette troisième monographie. Youlhwadang est une des maisons d'édition des plus prestigieuses de Corée.

Il n'est jamais facile sélectionner les images lorsque l'espace est limité. J'ai choisi de montrer ici celles qui m'ont paru donner la meilleure idée de l'art poétique des couleurs et du cheminement de Bang Hai Ja à la recherche de la lumière.

Merci à tous les photographes qui ont collaboré à transmettre cette lumière et spécialement à Bak Hyun Jin qui a pris les photos des œuvres de l'artiste pendant 25 ans et qui me permet d'avoir une photothèque importante.

Hun Bang, directeur artistique
Juillet 2015

빛의 노래…

1997년 파리의 예술처적 출판사인 세르클 다르는 질베르 라스코 씨의 글과 함께 첫번째 작품집인『방혜자』를 출판했고 2007년에는 피에르 카반, 샤를 쥘리에, 앙드레 소즈의 글이 실린『방혜자─빛의 숨결』을 출판했습니다. 이 두 작품집은 1958년부터 방혜자 화백이 걸어온 '빛의 길'의 경로를 보여 주고 있습니다.

방혜자 화백의 2007년부터 오늘날까지의 작품을 실은 세번째 작품집엔 프랑스의 저명한 미술평론가이자 사학가셨던 피에르 쿠르티옹 씨의 글처럼 많이 알려지지 않은 글들을 알리고 싶었습니다. 피에르 쿠르티옹 씨는 방 화백의 첫 전시부터 1986년까지 도록에 서문을 쓰셨고 방 화백 작품에 대한 열렬한 지지자셨습니다.

프랑스에서 문학 부분의 최고상인 공쿠르 상(시 부분) 수상자이며 많은 저서를 출판하신 샤를 쥘리에 씨는 2011년 갤러리 현대에서 열렸던 방혜자 화백의「빛의 울림」전 당시 화가의 작품을 이해하려면 그의 인생을 아는 것도 중요하다며「방혜자의 빛」이란 글을 쓰셨는데, 그 글을 꼭 알리고 싶었습니다.

미술평론가이며 철학가인 질베르 라스코 씨는 2013년 '빛의 입자' 시리즈에 대해 글을 쓰고 싶다고 하시며「반짝이는 빛의 입자들」이란 글을 주셨습니다.

천체 물리학자인 다비드 엘바즈 씨는 "방혜자의 그림은 우리를 오묘한 신비와 마주하게 만들고 감동을 불러일으키면서 우리들 존재의 기원, 우주의 기원에 대한 가장 심오한 물음에 문을 열어 준다"고 말합니다.

윤난지 교수의 글「마음의 빛」은 2009년 서울에서 출판된 『마음의 빛─방혜자 예술론』의 일부입니다.

이 세번째 작품집『방혜자─빛의 노래』를 출판해 주시는 열화당의 이기웅 대표님에게 감사드립니다.

한정된 공간에 작품 선택은 아주 어려운 일이기에 이 작품집에는 '색채의 시학'과 '빛을 추구하며 걸어온 길'을 표현하는 데 중점을 두었습니다.

방혜자 화백의 빛을 전달하는 데 큰 역할을 해 준 모든 사진가들, 특별히 이십오 년 동안 방 화백의 작품을 촬영하여 저에게 중요한 자료를 갖게 해 준 박현진 님에게 감사드립니다.

2015년 7월
예술감독 방훈

예술가의 길

1937

7월 5일. 현재는 서울시에 편입된 고양군 능동에서 출생. 아버지 방용성(方龍成)과 어머니 김옥선(金玉善)은 모두 교사였으며 방혜자(方惠子)는 칠남매 중 둘째.

1945–1950

1945년 3월. 국민학교 입학. 해방 이후 첫 한글교육을 받은 세대. 1950년. 가족이 서울 창신동으로 이주. 경기여자중학교에 입학. 입학 직후 육이오 발발. 여고시절, 문학에 관심이 많았으며 미술교사였던 김창억을 통해 미술에 대한 관심을 발견함.

"여고시절, 미술 선생님께서 제가 그린 수채화를 유심히 보시더니 미술반에 들어올 것을 권유하셨습니다. 그리고 갈 때마다 용기를 북돋아 주셨습니다. 한번은 제가 그린 것을 보시며 당신이 십오 년 만에 깨우친 것을 이미 습득했다고 평했습니다. 이 말씀은 제 마음속에 남게 되었습니다. 선생님은 제가 미술대학에 진학할 것을 권하셨고 결국 저는 불문과에 가려던 것을 포기하고 미술대학에 진학했습니다." (방혜자, 프랑스 라디오 대담방송 「아고라」, 1987)

1954

여름. 김창억 선생, 친구들과 경주 여행. 신라불상에 감명. 예술가이자 향토사학자, 신라미술 연구의 대가인 고청(古靑) 윤경렬 선생님을 만남. 이때 시작된 서한교류는 1996년까지 지속됨.

1956–1960

국립 서울대학교 미술대학에 진학. 건강 때문에 자주 휴학, 절에서 휴양. 수덕사에서 휴양 중 수덕여관에서 한묵, 김두환, 이응로 화백 등의 중진 작가들이 조직한 강연회에 참가.

"대학 사 년 동안 늘 건강이 좋지 않았습니다. 그렇지만 그림을 그릴 때는 저만의 고유한 것을 하려고 노력했습니다. 아카데믹한 그림에는 관심이 없었습니다." (방혜자, 프랑스 라디오 대담방송 「아고라」, 1987)

"어려서 배운 전통은 서양의 기법으로 더욱 풍부하게 되었습니다. 서양은 저에게 많은 것을 주었습니다. 서울미대에 재학하던 1956부터 1961년까지, 우리는 추상미술의 모험에 대해 전해 들었고 추상을 통해서 서구의 현대미술은 동양의 전통을 만나게 되었다고 생각했습니다." (방혜자, 프랑스 라디오 대담방송 「아고라」, 1995)

불어수업을 받던 불어연구소 옥상에서 첫 유화작품인 〈서울풍경〉(1958) 제작.

1961

사일구 의거. 경찰의 실탄에 친구 사망.
한국 추상미술의 선구자인 김병기 선생과 유영국 선생이 운영하던 현대미술연구소에서 작업. 경주여행 후 석굴암의 인상을 그린 〈지심(地心)〉(1960) 제작.
2월. 서울 국립도서관에서 첫 개인전. 작품을 판 돈으로 파리행 비행기표 구입. 부모님들은 보다 자유로운 창작의 세계로 떠나겠다는 딸의 계획을 적극 후원.
3월 25일. 파리 도착. 1958년 파리에 와서 정착한 이응로 화백 부부와 재회. 그들의 제안으로 파리 시립 현대미술관에서 주최하는 「파리의 외국 화가」전에 〈지심 I〉과 〈지심 II〉를 출품, 선정되어 6월에 전시.

1963

프랑스 국립미술학교(에콜 데 보자르)에서 배르톨, 오잠, 르노르망 교수 들에게 수학. 여러 해 동안 큰 후원자가 된 미술사학가이자 평론가 피에르 쿠르티옹을 만남.

"쿠르티옹 씨는 저를 만난 후 돌아가실 때까지 저를 후원하시고, 동반하시며 방향을 알려 주셨습니다. 그는 '그림에 있어서' 저의 아버지였습니다. 그는 미술사가로서의 지식과 회화에 대한 넓은 안목, 작가들이 재능을 발견하도록 도와주는 인간애, 그리고 작품의 이해를 돕고 조명해 주는 시적(詩的)인 필력을 소유한 분이었습니다." (방혜자, 프랑스 문화방송, 1997)

피에르 쿠르티옹을 통해 화가 자오 우 키, 이자벨 루오, 레옹 작을 알게 됨.

"… 차츰 예술가의 천국 같았던 육십년대의 파리를 발견하게 되었습니다. 그때 피에르 쿠르티옹 씨가 제 그림을 보러 오셨고 파리 화단을 소개해 주셨습니다." (방혜자, 프랑스 라디오 대담방송 「아고라」, 1987)

"제가 한국인이라는 것을 프랑스에 와서 자각했습니다. 외국인이라는 사실이 나 자신을 알도록 해 준 셈입니다. 이곳에서 매일매일 더 높고 더 넓고 더 깊이 발전하며 사는 즐거움을 알게 되었습니다." (방혜자, 휴스톤 브라운 갤러리 개인전 서문, 1967)

Parcours de l'artiste

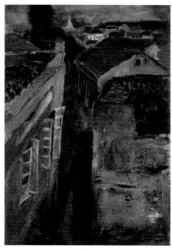

Vue de Séoul, 서울풍경.
76 × 51 cm. 1958.

Au Cœur de la Terre, 지심(地心).
100 × 81 cm. 1960.

Sans titre, 무제. 28 × 28 cm. 1968.

Énergie de l'esprit, 정기(精氣).
193 × 139 cm. 1969.

1937

5 juillet. naissance de Bang Hai Ja à Neung-dong, Goyang-gun, village absorbé depuis dans la ville de Séoul. Elle est la deuxième des sept enfants d'un couple d'instituteurs.

1945–1950

Entrée à l'école primaire en mars 1945, elle appartient à la première génération éduquée en langue coréenne suite à la libération de la Corée, le 15 août 1945.

1950–1956

La famille déménage à Séoul, quelque mois avant que n'éclate la guerre de Corée.
Pendant ses études secondaires, Bang Hai Ja s'intéresse à la littérature et découvre la peinture grâce à son professeur, le peintre Kim Chang-eok.

1956–1960

Bang Hai Ja poursuit ses études à la Faculté des beaux-arts de l'Université nationale de Séoul et séjourne fréquemment dans des monastères bouddhistes.
Son premier tableau à l'huile sur toile est une *Vue de Séoul* (1958).
Après un voyage à Gyeongju, elle peint *Au Cœur de la Terre* (1960).

1961

Février, première exposition personnelle à la Bibliothèque nationale de Séoul. La vente de quelques toiles lui permet d'acheter son billet d'avion pour la France, car elle aspire à une création plus libre.
Elle arrive à Paris le 25 mars 1961.
Expose *Au Cœur de la Terre I et II* qui sont sélectionnées pour l'exposition « Les peintres étrangers à Paris » au musée d'art moderne de la ville de Paris.

1962

Mars. Exposition Chosun Ilbo au musée d'art moderne, Séoul.

1963

Elle suit l'enseignement des professeurs Aujame et Lenormand à l'atelier de fresques et de l'art monumental de l'École des Beaux-Arts.
Rencontre l'historien d'art Pierre Courthion qui continuera de la soutenir.
Pierre Courthion lui fait rencontrer Léon Zack, Isabelle Rouault et Robert Klein.

1964

Arrivée à Paris de son jeune frère Hun, violoniste. Ils partagent un local rue Cassette, où ils approfondissent leurs conceptions artistiques.

« J'ai souvent imaginé de peindre comme on interprète une partita de Bach ou on compose une sonate pour violon seul. Souvent dans ses tableaux, il y a des "notes" : gravées, envolées, collées, détachées, semées, mûries, élargies, écourtées ... et de belles sonorités de couleur timbrée ... beaucoup beaucoup de couleurs ... Je ne pense pas avoir pu tout apprivoiser de cet

1964

바이올린을 하는 남동생 방훈이 국립음악원에 입학하기 위해
파리 도착. 남매가 함께 파리의 음악계를 발견. 카세트가(街)에서
같이 연습하며 서로의 예술관을 심화시킨 그들의 긴밀한 관계는
현재까지 지속.

"바흐의 파르티타를 연주하듯, 바이올린을 위한 소나타를
작곡하듯 그림 그리는 것을 상상하곤 하였다. 누나의 그림에는
다양한 '음표'가 있었다. 새긴 음, 비상한 음, 붙은 음, 떨어진 음,
흩어진 음, 익은 음, 넓은 음, 단축된 음…. 그리고 무한히 많은
색을 담은 음색의 아름다움. 누나의 작품에 담긴 신비한 우주를
다 파악했다고는 생각하지 않으나 그 영향으로 희망과 사랑이
가득한 삶의 빛을 더 잘 음미할 수 있게 되었다." (방훈)

뫼동의 러시아 센터에서 이콘 기법을 연구.

1966

11월. 파리의 오랑주리 미술관에서 열린 「베르메르의 빛
속에서」전에 깊은 감명. 빛을 그리겠다는 내면의 깊은 욕구를
인식.

"파리 화단의 유행이 어떠하든, 어느 시대나 '빛의 화가'가
있었습니다. 니콜라 드 스탈, 베라 제켈리, 비에이라 다 실바,
레옹 작 같은 화가들…. 현대미술의 새로운 발명에 감탄했지만
집착하지 않았지요. 나에게 가장 중요한 것은 나의 가장 깊은
곳에서부터 창작을 하는 것이었습니다."
(방혜자, 프랑스 라디오 대담방송 「아고라」, 1995)

1967

3월. 쿠르티옹의 소개로 휴스턴 브라운 갤러리에서 개인전.

"초기에 보인 놀라운 재능은 이제 보다 정돈되어 사용되고 있다.
물감의 두께가 더욱 표현력을 발휘하고 있다. 더욱 포용력 있는
인간의 흔적이 엿보인다. 가죽을 붙이거나 모래를 혼합하여
얻은 다양한 질감의 그림을 볼 때 눈은 마치 안테나가 되어
그림을 어루만지게 된다. 그리고 멀리, 아주 멀리까지 가게 된다."
(피에르 쿠르티옹, 전시 카탈로그 서문)

4-5월. 「쇼케상(Prix Choquet)」전.(국립 주화미술관, 파리)
12월. 알렉상드르 기유모즈와 결혼.

1968

1월. 남편과 함께 몇 달 예정으로 잠시 귀국했다가 1976년까지
한국에 거주.
조각가 김종영 선생 청탁으로 서울미대에서 벽화 강의.
한국 전통문화의 재발견.
독재정권의 강화와 표현의 자유 탄압 속에 시인 김지하, 예술사가
김윤수 등과 함께 시대의 고통을 나눔.
4월. 개인전.(신세계화랑, 서울)

1969

벌교와 제주의 성당에 벽화 제작.
7월. 아들 시몽 탄생.
〈정기(精氣)〉 제작.(국립현대미술관 소장)

1970

파리 국립공예학교에서 스테인드글라스 수업.
춘천 성심여대에서 현대미술사 강의.
스위스 출신 시인이자 철학가인 앙드레 소즈를 만남. 그는
계속해서 방혜자의 회화에 대한 글을 씀.
10월. 개인전.(메디외회관, 파리)

1972

파리 라쿠리에르-프레로 판화공방에서 판화 연구.

1973

피에르 쿠르티옹 내외 한국 방문, 경주 여행.
8월. 딸 사빈 출생.

1975

7-8월. 쿠르티옹의 초대로 스위스 오베르니, 누마가 갤러리에서
개인전.
신라 고분발굴에 영향을 받은 〈어둠을 뚫고서〉 제작.
갤러리 현대 창립자인 박명자를 만남. 개관전 출품을 계기로
시작된 두 사람의 우정과 협력관계는 현재까지 지속.

1976

〈우주송(宇宙頌)〉(100×100cm) 제작.
5월. 개인전.(갤러리 현대, 서울)

"그림을 그리는 대상은 없지만 그렇다고 추상적인 것도 아니다.
견고한 데생의 기발한 조형성은 숨은 재능과 해박한 주문을
동시에 풀어내고 있다. 서울과 경주에서 본 땅, 갈색 산 아래
논이 펼쳐지고 내물과 바위가 야생의 위용을 보여 주던 그 땅의
성품에서 추출해낸 것들이 모두 담겨 있다."(피에르 쿠르티옹,
전시 카탈로그 서문, 1976)

7월. 가족과 함께 프랑스로 이주. 파리에서 김창열 화백과 재회.
파리 베르나르댕가(街)에 위치한 학교의 다락방에서 작업.
자신의 탐구와 일치하는 『천사와의 대화』를 발견하고 깊은 감동,
머리맡에 두고 읽는 책이 됨.

1979

아틀리에를 파리 14구의 디도가(街)로 이전.

1980

5-6월. 파리에서 열린 환기재단 주최의 「환기와 청년작가」전에
참가.
10월. 「파리의 한국작가 5인전」.(한국화랑, 뉴욕)
11월. 개인전.(갤러리 자크 마술, 파리)

"오늘날 미술이 다시 구상으로 되돌아가고 있으나 종종 표면적인
것에 그치는 데에 반해 방혜자는 우리를 암시의 세계로 인도한다.
그녀는 자연에서 출발, 그 모든 요소들을 관찰하여 종합된 형태로
만들어낸다. 사실적인 묘사는 없으되 본질적인 자연의 원소를
승화하여 표현하고 있다." (피에르 쿠르티옹, 전시 카탈로그 서문,
1980)

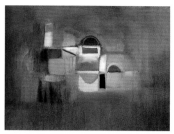

Sans titre, 무제. 65 × 91 cm. 1969.

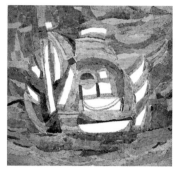

Danse masquée, 탈춤.
100 × 100 cm. 1972.

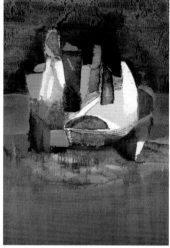

San titre, 무제. 91 × 65 cm. 1974.

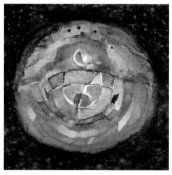

Chant de l'Univers, 우주송(宇宙頌).
100 × 100 cm. 1976.

univers cosmique et mystique qu'on retrouve dans ses œuvres, mais cette influence m'a permis de mieux apprécier cette clarté lumineuse de vie, pleine d'espoir et d'amour. »
Hun Bang.

Elle apprend la technique de l'icône au Centre russe à Meudon.

1966

Elle prend conscience de sa profonde aspiration personnelle à transcrire la lumière.

1967

Mars. Première exposition personnelle parisienne, Galerie Houston Brown, grâce à Pierre Courthion.
Mars. Exposition Chosun Ilbo au musée d'art moderne, Séoul.
Avril-mai. Exposition « Prix Choquet » au musée de la Monnaie à Paris.
Décembre. Épouse Alexandre Guillemoz.

1968

Partie avec son époux pour quelques mois en Corée, ils y restent 8 ans. Bang Hai Ja. redécouvre la tradition culturelle coréenne dans un climat politique où toute forme de contestation est réprimée.
Elle enseigne la technique de la fresque à la faculté des beaux-arts de l'Université nationale de Séoul.
Avril. Exposition Chosun Ilbo au musée d'art moderne de Séoul.
Exposition personnelle, Galerie Shinsegae, Séoul.

1969

Réalisation de fresque dans les églises de Polgyo et de Jejudo.
Elle réalise *Energie de l'esprit* (collection du Musée national d'Art moderne de Séoul).
Juillet. Naissance de son fils Simon.

1970

Mars. Exposition « Artistes contemporains », Galerie Shinsegae, Séoul.
Stage à l'atelier du vitrail de l'École des arts et métiers à Paris.
Rencontre avec le poète et philosophe suisse André Sauge.
Octobre. Exposition personnelle, Centre Maydieu à Paris.

1971

Commence à réaliser des collages avec du papier coréen.
Novembre. Exposition personnelle, Galerie Shinsegae, Séoul.

1972

Stage de gravure à l'atelier Lacourière et Frelaut à Paris.

1973

Août. Naissance de sa fille Sabine.
« Contemporary Painters », Galerie Aram, Séoul.

1975

Mars. Exposition, « 99 artistes contemporains », 5e anniversaire de la Galerie Hyundai à Séoul.
Rencontre avec Madame Park Myung Ja qui l'invite à exposer pour l'inauguration de la nouvelle Galerie Hyundai en 1976 à Séoul.
Juillet. Exposition personnelle Galerie Numaga à Auvernier, Suisse.

1976

Mai. Exposition personnelle, Galerie Hyundai à Séoul.
« 100 peintres contemporains », Galerie Munhwa, Séoul.

1981

바통 폴리 극단의 창시자인 시릴 디브의 요청으로
가면극학교에서 서예 강의 시작.

1982

4월. 서울 국립현대미술관의 「재외작가전」에 참가. 출품작 중
〈정기〉 소장.
9월. 개인전.(갤러리 현대, 서울) 〈마음의 소리 I, II〉 전시.
11월. 「한국의 회화와 서예」전(살롱 에크리튀르, 파리) 기획.
동심원 그림을 재차 제작, 〈진공묘유(眞空妙有)〉.

"그의 화면에서 자아를 향한 비약은 동심원의 형태로 표현되고
있는데, 이 동심원은 재스퍼 존스의 과녁과는 무관하다. 그의
동심원은 아득히 멀리서 유래한다. 거슬러 올라가면 한국의
문화유산을 관통하게 된다. (…) 작가는 이 전통적인 문양에
새로운 변화를 주고 모든 형식을 배제하고 내면의 숨결과
정신적인 긴장감을 불어넣어 생기를 준다. 이 정신적인 긴장감은
궁극적인 실재인 빔(空) 그 자체라고 할 원심에 다가갈수록 더욱
강렬하게 진동한다. 이렇듯 각성을 향해 다가가는 화가 방혜자의
예술은 수천 년 전통의 한국 예술에 뿌리를 내리고 있다." (모리스
베나무, 「각성(覺醒)을 향한 회화」)

1983

헤이터 판화공방 '아틀리에 17'에서 1987년까지 다양한
판화기법 연구. 세계 여러 곳에서 열린 헤이터 판화공방의
그룹전에 출품.

1984

3월. 독일 오스나브뤼크에서 개인전.
5-6월. 독일 잉겔하임에 위치한 뵈링거사(社)가 계획한 '한국의
해' 행사 일환으로 초청 개인전.
6-9월. 현대종교미술 국제전 「영원한 모습」.(국립현대미술관,
서울)
12월. 개인전.(엘바 갤러리, 스톡홀름)

1985

「시와 그림」전. (팔레즈)

1986

1968년부터 신문과 잡지에 기고한 글을 모아 수필집 『마음의
소리』 출간.(한마당 출판사)
시인이자 미술평론가인 모리스 베나무를 만남.
9월. 개인전.(브리지스톤 갤러리, 토론토)

1987

우주(宇宙) 시리즈 시작. 한지 사용.

"처음부터 한지를 사용했습니다. 여승들의 전통적인
수공방법으로 만든 것인데 다양한 테크닉에 적응력이
뛰어납니다. 한지는 변형하기 쉽고 또 흡수력이 커서 그 위에
자유로운 표현이 가능합니다." (방혜자, 프랑스 문화방송, 1997)

4월 2일. 프랑스의 라디오 대담방송 「아고라」에 초대, 올리비에
제르맹 토마와 대담.

1988

3-4월. 개인전 「물성-빛」.(한국문화원, 파리 / 갤러리 현대, 서울)
6월 1일. 케이비에스(KBS)의 「열한시에 만납시다」에 출연하여
자신의 삶과 예술작품 소개.
8-10월. 서울올림픽 기념 「한국현대회화」전(국립현대미술관,
서울)에 출품.

1989

지점토를 사용한 기법 개발. 〈대지의 피부〉 제작.
4-7월. 개인전.(시 엔 부타 갤러리, 제네바)

1990

인도, 네팔 여행, 히말라야와 베나레스의 빛에 감동.
5월. 「살롱 드 메」(그랑 팔레, 파리)에 참여.
극미세계 시리즈 시작.
11월. 개인전.(갤러리 현대, 서울)

1991

4월. 모리스 베나무 주최로 파리 유네스코회관 에스파스
미로에서 회고전.

"방혜자의 그림에는 두 종류의 공간이 있다. 우주의 팽창이나
태초의 무(無)와 상관된 우주공간이 있는가 하면 각성에 필요한
마음의 빈 공간, 정신 집중과 관계있는 공간인 없는 공간, 즉
내면공간이 있다. 이 외부 공간과 내면 공간은 상반되지 않고
하나가 된다. 그와 함께 존재와 비존재의 무한함이 서로 교류하고
뒤섞인다." (모리스 베나무, 「각성을 향한 회화」)

5-7월. 선재미술관 개관전(선재미술관, 경주) 참가. 양면그림
소장.
여름. 중국 여행 중 기공연수, 소흥(紹興)의 서예아카데미 방문.
『한국현대미술가 방혜자』 발간.(미술공론사) 베나무의
「각성(覺醒)을 향한 회화」와 시인 이흥우의 「우주의 신비, 마음의
불꽃」『화랑』(1988), 방혜자의 시 다섯 편 수록.
파리 14구, 라베 카르통가(街)에 아틀리에 구입.

1992

7-8월. 개인전.(투르 데 카르디노 갤러리, 일 쉬르 라 소르그)
10월. 개인전.(로우갤러리, 뉴욕)

"재현해 보인다는 생각에서 자유로워진 방혜자의 새로운
'풍경화'는 기운생동을 추구하는 본질에 있어서는 전과 다름없다.
(…) 과거에는 우주적인 시각을 그렸으나 최근에는 극미의
세계 속에서 같은 법칙을 추구하고 있다." (모리스 베나무, 전시
카탈로그)

"그에게 있어 추상미술은 '영성적(靈性的)' 작업이었다. 그는
재료에 빠지지 않고 빛과 공간을 표현, 정신세계를 표상하고자 한
것이다. (…) 그의 화면은 형상으로서의 자연이라기보다 자연에
대한 심상의 재현이다. 그것은 주로 빛으로 가득 찬 공간의 표현을
통해서 표상되었다. 빛의 존재는 투명한 색채들의 중첩방법이나
화면의 구성요소를 이루는 흰색의 요소들을 통하여 암시되고
있다. (…) 인상주의 그림이 물리적 광선을 표현하고 있다면,
방혜자의 화면은 정신세계에 속한 빛, 즉 내적인 광선을

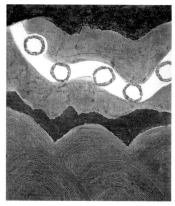

Voie lactée, 은하수. 100 × 81 cm.
1977.

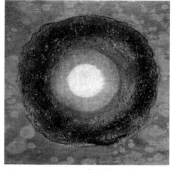

Chant du coeur, 마음의 노래.
100 × 100 cm. 1981.

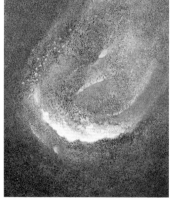

Univers III, 우주. 400 × 162 cm.
1988.

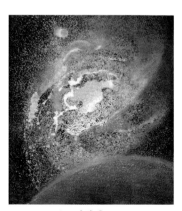

Danse astrale, 별의 춤.
162 × 141 cm. 1987.

Juillet. Retour en France et exposition à Paris.
Elle réalise *Chant de l'Univers*.
Elle découvre *Dialogues avec l'ange* qui correspond profondément à sa recherche.

1977

Juin. Exposition Grand-prix de Hankook Ilbo au musée d'art moderne de Séoul.
« Jeunes peintres d'aujourd'hui », Galerie Hyundai, Séoul.

1978

« Jeunes peintres d'aujourd'hui », Tokyo, Japon.

1979

Transfert de l'atelier à la rue Didot (Paris 14e).

1980

Mai-juin. Exposition « Whanki et jeunes », Fondation Whanki, Paris.
Octobre. Exposition « Cinq peintres coréens à Paris », Galerie Hankook, New York.
Novembre. Exposition personnelle, Galerie Jacques Massol, Paris.

1981

Commence à donner des cours de calligraphie aux membres de l'Écolede masque.
« Peintres coréens à Paris », Centre culturel coréen à Paris.
Mai. Salon de la Société des Beaux-arts, Grand Palais, Paris.

1982

Avril. Participation à l'exposition « Les artistes coréens à l'étranger » au musée d'Art moderne de Séoul qui fait l'acquisition de deux tableaux pour sa collection.
Septembre. Exposition personnelle, Galerie Hyundai, Séoul.
« Salon Écritures : peintures et calligraphie coréennes », Centre d'art de la Galerie Nesle, Paris.

1983

Participe à plusieurs expositions internationales de l'atelier 17 de Hayter où elle étudie diverses techniques de gravure jusqu'en 1987.
« Poèmes-Peinture, Artère », Parc Monceau, Paris.

1984

Mars. Exposition personnelle à Osnabruck, Allemagne.
Mai-juin. Exposition personnelle à Ingelheim, Allemagne.
Juillet-septembre. Participe à l'exposition de l'Atelier 17 de Hayter en Suède.
Août. Participe à l'exposition « Image éternelle » au musée d'art moderne de Séoul.
Décembre. Exposition personnelle, Galerie Elva, Stockholm, Suède.

1985

« Poèmes et illustrations », Ville de Falaise, France.

1986

Les éditions HanMaDang publie *Maumui Sori* (Chant du Cœur), un recueil d'écrits de Bang Hai Ja depuis 1968.
Septembre. Exposition personnelle, Galerie Bridgestone à Toronto, Canada.
Rencontre Maurice Benhamou, poète et critique d'art.
Exposition Atelier 17, Fondation des États-Unis, Paris.
Exposition Hayter Elever. Oveds-Skola, Sjobo, Suède.

1987

Début de la série « Cosmos » et utilisation du papier coréen comme support principal.
Entretien avec Olivier Germain-Thomas, « Agora » sur France-Culture.
Mai-juin. 2e Triennale des Arts plastiques de Franche-Comté, Kursal de Besançon, France.

표상하고 있다." (윤난지, 「여성 추상화가 제일세대: 방혜자」)

1993
4월. 개인전.(프리바 시립극장, 아르데슈)
5월. 개인전.(리올 문화원, 드롬)
10월-11월. 개인전.(갤러리 플락, 파리)

1994
생명의 숨결 시리즈 시작.
4월. 개인전.(갤러리 현대, 서울 / 박영덕 화랑, 서울)

"그의 그림은 물질을 통한 표현의 직접성이 생략되고, 내면으로
탐구해 가는 특징을 보여 주고 있다. 그것은 한지라는 재료가 갖는
질료에서 오는 것이기도 하지만, 그림 그리기가 명상의 방법으로
여겨지는 독특한 의식체계에서도 직접적인 영향을 받고 있음을
알 수 있다. 고요히 안으로 가라앉는 세계, 그 잔잔한 침잠 속에
모든 것이 걸러지는 세계인 것이다." (오광수, 「명상으로서의
회화」, 전시 카탈로그 서문)

여름. 한 달 동안 중국 비단길 여행, 돈황 막고굴(莫高窟) 방문.
9-10월. 개인전.(모랑시 예술회관, 몽레알)
11-12월. 「한국미술의 빛과 색」전(호암미술관, 서울)에 출품.
송광사(松廣寺) 파리 분원인 길상사(吉祥寺)의 법당 안 후불탱화
제작.

"길상사가 개원할 때 법정 스님과 청학 스님은 어떻게
장엄할지 고민하다가 이 나라의 불모 박찬수 거사의 불상을
모시면서 후불화로 그윽한 신심으로 명상과 관조의 삶이
담긴, 그리고 안온한 평화의 메시지가 담긴 방혜자 화백의
추상화를 생각하였습니다. 나뭇결이 살아 있는 목불 뒤로
빛의 숨결이 뿜어져 나오는, 생명이 피어오르는 방혜자 화백의
그림은 우주법계 삼라만상의 생명력을 상징하는 우리 시대의
후불탱화였습니다." (이윤수, 「불교문화 읽기」)

1995
1월. 에카트 극단의 「몽상」을 위한 무대장치와 의상 제작, 파리
모리스 라벨 극장에서 공연.
4월. 그리스 여행.

"지극히 인간적인 그리스 예술의 아름다움에 큰 감동을
받았습니다. 곳곳하게 기품있는 그러면서도 열린 인간상을
보았습니다. 저는 서양미술을 거꾸로 거슬러 올라가면서 발견한
셈이지요." (방혜자, 프랑스 문화방송, 1997)

5월. 「마니프 서울 95」전.(예술의전당, 서울)
「기호와 움직임」전.(갤러리 플락, 파리)
6월. 「한국의 자화상」전.(서울미술관, 서울)
7월 12일. 프랑스의 라디오 대담방송 「아고라」에서 올리비에
제르맹 토마와 대담.
10월. 개인전.(바뇨레아 화랑, 안시)
11월. 원불교 연수원(이리) 삼면화 제작.
「국내외작가 52인」전.(갤러리 현대, 서울) 한국과 세계
현대미술의 형성과 전개에 중대한 영향을 미친 작가들의 작품을
전시. 갤러리 현대 신관 증축 기념.

12월. 〈생명의 기운〉 4부작 제작.
광복 오십 주년 기념 「한국화가 50인전」.(유네스코회관, 파리)

1996
남프랑스, 루시용의 흙을 사용하기 시작.

"지난 겨울, 버려진 노천 황토광에 갈 기회가 있었습니다. 쾌청한
날씨에 아무도 없는 계곡과 절벽 한가운데서 강렬한 색의 진동을
느꼈습니다. 그때 색으로 무엇을 전할 수 있을지, 어떻게 흙과
종이를 결합할 수 있을지 영감을 갖게 되었고 작품을 하나의
통로처럼 만들어 색의 에너지를 받으며 거닐 수 있도록 하고 싶은
충동을 느꼈습니다. 약간의 흙을 가져다 새로운 시도를 해 보았고
그것이 황토 시리즈의 출발이 되었습니다."
(방혜자, 『대화』, 샘터, 1997)

2월. 「화가들의 글, 화가들의 책」전.(환기미술관, 서울)
4월. 개인전.(한국문화원, 파리)
5월. 파리, 에스파스 에펠 브랑리 「사가 '96」 국제판화미술전에
출품.
10월. 「파리의 한국화가 3인전(김기린, 방혜자,
이성자)」.(63갤러리, 서울)
10-11월. 개인전.(엔리코 나바라 갤러리, 뉴욕)

1997
새로운 합성 재료인 '비딤' 발견.
4월. 파리, 주프랑스 한국문화원에서 서예 수업 시작.
5-6월. 개인전.(몽루주 시립극장, 프랑스) 윤소희 가야금 연주회,
이애주 살풀이 춤 공연.

"흙, 그것은 재료의 밀도, 기본 색조의 투명성, 광도 등에 가해진
미묘한 변화가 사방으로 퍼지게 하는 진동의 주인공이다. 작가의
몸짓은 재료의 저항에 거의 눈에 보이지 않게 부딪히지만, 그
몸짓은 재료를 다룬다기보다는 재료를 순화하는 것이다. 여기서
흙은 기존의 세계에 속하는 것이지 마음대로 조정할 수 있는
재료나 단순한 표현수단이 아니다. 이렇게 생각된 흙은 삶의
표시인 호흡을 가시화하고, 바로 그런 호흡의 장이 된다." (앙드레
소즈, 전시 카탈로그 서문)

6월. 개인전.(헬호프 화랑, 크론베르크)
9월. 「경기여고 동문 22인 초대전」.(조선일보미술관, 서울)
10월. 「베르나르 안토니오즈 기념전」(한국문화원, 파리) 출품.
질베르 라스코, 작품집 『방혜자』 출간.(파리: 에디시옹 세르클
다르)

"방혜자의 회화는 끊임없이 우주의 새로운 모습을 보여 준다.
회화 자체의 문제에 몰두한 회화가 아니다. 자기 탐구에 열중하여
(흔히 말하듯) 자아를 표현하는 내면적이고 심리적인 회화도
아니다. 형식주의도 아니고, 그렇다고 표현주의도 아니며, 내면의
세계에 열중하는 것도 아닌 방혜자의 회화는 무엇보다도 우주에
대한 시선이다. 우주를 감탄하는 시선이며, 그 다양한 아름다움을
감탄하게 하는 시선이다." (질베르 라스코)

10월. 개인전.(갤러리 현대, 서울) 이 전시는 방혜자가 갤러리
현대에서 여덟번째 갖은 개인전으로 질베르 라스코가 쓴

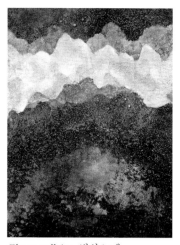

Chant stellaire, 별의 노래.
116 × 81 cm. 1987.

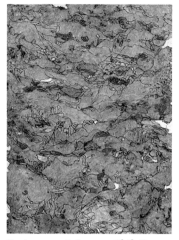

Par le corps de la terre, 땅의 몸.
130 × 64,5 cm. 1989.

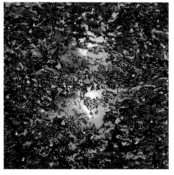

Danse des étoiles, 별의 춤.
80 × 80 cm. 1991.

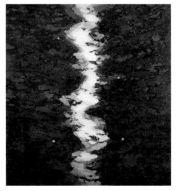

Au cœur de la source, 샘의 한가운데.
175 × 150 cm. 1994.

« Peintres contemporains », Galerie Hankook, Seoul.

1988

Mars. Exposition personnelle « Matières et lumière » au Centre culturel coréen à Paris.
Avril. Exposition personnelle « Matières et lumière », Galerie Hyundai, Séoul.
Avril-mai. Exposition « Peintres contemporains coréens », Séoul.
Juin. Exposition 20ᵉ Grand Prix International, Monte-Carlo, Monaco.
Reçoit le Prix de l'Art Sacré.
Août-octobre. Exposition de l'art contemporain de Corée, organisée à l'occasion des Jeux Olympiques de Séoul au Musée national d'art contemporain.
« Figuration Critique », Grand Palais, Paris.
Exposition Whanki Foundation, Galerie HanKook, New York.

1989

Utilisation de la technique du papier mâché. Elle réalise *Par le corps de la terre*.
Avril. Exposition personnelle, Galerie C.N.Voutat, Genève, Suisse.
Juin. Exposition Grand Prix International, Monte-Carlo, Monaco.
Conférences et Démonstrations « Les techniques de la peinture d'Extrême-Orient », École nationale supérieure des Beaux-Arts, Paris.
Salon biennal de la Société des Beaux-Arts, Grand-Palais, Paris.

1990

Début de la série « Microcosme ».
Mai. « Salon de Mai », Grand Palais, Paris.
Voyage en Inde et au Népal.
Novembre. Exposition personnelle, Galerie Hyundai, Séoul.

1991

Avril. Exposition « Rétrospective », Espace Miró, Maison de l'Unesco, Paris.
Avril-mai. Participation à l'exposition Gravure contemporaine française au musée Idachi, Japon.
Mai-juillet. Participation à l'exposition inaugurale du musée d'Art contemporain Son-Jé à Gyeongju qui fait l'acquisition d'un diptyque.
Été. Voyage en Chine (stage de Qi Gong).
Bang Hai Ja, Artistes contemporains coréens, monographie publié par Misoul Gongron, Séoul.
Installation dans son nouvel atelier, rue de l'Abbé-Carton, Paris 14ᵉ.
Décembre. Exposition « Peintres contemporains coréens de Paris », Chosun Ilbo, Séoul.

1992

Mai. Exposition « Peintres contemporains coréens », Galerie KwonOk, Séoul.
Juillet-août. Exposition personnelle, Galerie La Tour des Cardinaux, à l'Isle-sur-la-Sorgue (Vaucluse), France.
Octobre. Exposition personnelle, Galerie Lowe, New York, États-Unis.

1993

Avril. Exposition personnelle au Théâtre de Privas (Ardèche), France.
Mai. Exposition personnelle au Centre culturel de Loriol (Drôme), France.
Octobre-novembre. Exposition personnelle à la Galerie Flak, Paris.
Novembre. Exposition internationale de l'art contemporain avec la Galerie Flak de Paris, Hong-Kong.
Novembre. « Artistes dans la collection de la Fondation Whanki », musée Whanki, Séoul.

1994

Début de la série « Souffle de vie ».
Avril. Exposition rétrospective, Espace Miró, Maison de l'Unesco,
Avril. Expositions personnelles, Galerie Hyundai et Galerie Bhak Young-duck à Séoul.
Septembre. Exposition personnelle, Centre d'Art Morency à Montréal, Québec, Canada.
Exposition et concerts avec la participation du Quatuor à cordes Morency. « Entretien avec Bang Hai Ja » par Claude Deschênes, télévision de Radio-Canada à Montréal.

화집『방혜자』의 서울 출판기념의 일환. 당일 서울대학교
현악사중주단의 연주와 윤형주의 작은 음악회가 열렸고,
교육방송(EBS) 「인생노트」에서 방혜자의 예술과 삶을 알리는
프로그램을 제작, 방영함. 또 전시 중에 여러 전시 이미지와
인터뷰 등의 비디오 상영이 있었음.

1998
2월. 개인전.(한국문화원, 파리) 작품집『방혜자』출판기념.
아트 페어 '스타트(START)'.(갤러리 투르 데 카르디노,
스트라스부르)
3월. 「한국작가전」.(에스파스 샤토 뇌프, 투르)
7월-8월. 개인전.(투르 데 카르디노 갤러리, 일 쉬르 라 소르그)
11월. 개인전.(하나 갤러리, 크론베르크)
12월. 프랑스 발랑스, 라퐁텐 서점에서 서예 수업 시작. 일 년간 월
1회 강의.
질베르 라스코, 「방혜자 작품 속에 숨결, 마음과 색채」를
『한국문화』(50호, 파리: 한국문화원, 1998)에 기고.

"새로운 재료 '제오 텍스타일'이라고 불리는 이 천은 한지의 맑은
느낌이나 구겨짐에서 보이는 왕성한 운동감은 덜 하지만 섬유
조직이 세밀하게 서로 엉겨 있어 깊이 있는 색채의 아름다움을
보여 주고 보존도 쉽다. 작가는 이 섬유의 앞, 뒷면에 자연 염료를
묻힌 붓으로 그린다. 때로 돌가루, 황토, 모래 같은 재료들을
사용하기도 한다." (질베르 라스코)

1999
3월. 개인전.(셰볼로 문화원, 푸조주)
프랑스 페리, 시립문화원에서 서예 특강.
5월. 파리, 오시디이(OCDE) 한국대표부 주최 「울림, 한국
현대작가 12인전」 참가. 카탈로그: 김애령 글.
갤러리 현대와 함께 아트 페어 '아트 바젤 30(바젤)' 참가.
작가전 「균형」.(시 엔 부타 갤러리 화랑, 제네바) 7월까지.
7월. 일 쉬르 라 소르그의 투르 데 카르디노 갤러리가 있는
성에서 휴가를 보내던 중 시인 샤를 쥘리에와 만남. 이후 시인과
화가의 협력으로 프랑스와 한국에서 여러 권의 책이 출간됨. 샤를
쥘리에의 작품집 세 권이 한국에서 번역 출판되었고, 프랑스에서
샤를 쥘리에의 시, 방혜자의 수묵화로 시화집이 출간되었으며
김지하의 시집 불역 출간을 위해 협력. 세잔, 자코메티, 브람 반
벨데와 같은 현대 작가들에 대한 글을 쓴 샤를 쥘리에는 방혜자의
작품세계에 대한 글을 쓰기 시작.
9월. 갤러리 현대와 함께 아트 페어 'FIAC(파리)' 참가.
개인전.(봉 파스퇴르 문화원, 몬트리올)
「99 여성 미술제」.(예술의전당, 서울)
10월. 「자연과의 대화」.(피에르 노엘 미술관, 생 디에 데 보주)
「한국, 조용한 아침의 나라」.(아시아 미술관, 니스) 2000년
3월까지.
12월. 모로코, 사하라 사막 여행.
「한국 현대미술전」.(자코브 요르단스 문화원, 앙베르)

2000
1월. 데생과 수채화 살롱 「서예 특별전」.(에스파스 에펠 브랑리,
파리)
3월. 개인전.(마르셀 리비에르 문화원, 라 페리에르시) 프랑스
방데 지방의 라 페리에르시 주최.

튀니지, 사하라 사막 여행.
4월. 프랑스 사진작가 앙투안 스테파니와 경주 남산 여행.
6월. 갤러리 현대와 함께 아트 페어 '아트 바젤 31(바젤)' 참가.
시인이자 출판인인 알랭 블랑(부아당크르 출판사)과 만남.
다양한 시화집 출판 작업을 시작.
7월. 경기도 광주, 영은미술관의 경안 창작 스튜디오에 입주.
빈번한 한국 여행은 이곳에서의 휴식과 창작으로 이어져
영은미술관의 전시에 적극 참여.
10월. 「현대미술의 기원」전(국립현대미술관, 과천)에 참가.
전시 출품작인 〈대지의 한가운데〉(1961)와 〈무제〉(1965)를
미술관에서 구입 소장함. 카탈로그: 오광수 글.

2001
2월. "우리는 방혜자의 작품에서 공백(비움)과 가득 참, 물질과
영감, 어둠과 빛 같은 연결성을 볼 수 있다. 작가는 세상의 영혼의
신비성, 더 깊은 정신세계 탐구로 가능하게 하는 비물질성의
주류를 찾아나가게 하는 데에 그 특이함이 나타난다." (파트리스
드 라 페리에르,『유니베르 데 자르(Univers des arts)』)

2월-3월. 개인전.(쿤티 무로 갤러리, 나무르-에게제시)
카탈로그: 마이클 깁슨 글.

"방혜자가 회화에서 추구하는 '우주의 숨결'은 정신의 영역과
관계된 빛나고 섬세하며 놀라울 정도로 미묘하고 은근히 우리의
시선을 붙잡는다. 그것은 바로 방혜자 고유의 기법이 낳은
결과이다. 대우주와 극미의 세계가 공존하는 추상적인 모습 혹은
두개골 아래 얽혀 있는 생각과 감각의 형상 같은 그의 그림은 바탕
위에 붓으로 얹어 놓은 이미지가 아니라 바탕의 두께 내부까지
작업된 것이다." (마이클 깁슨, 「빛나는 문」)

4월. 그림 「꽃과 나무」전.(서울 갤러리, 서울) 참여작가: 김종학,
권옥연, 노은님, 박상옥, 박수근, 방혜자, 유병엽, 황규백, 황염수.
7월-8월. 작가전.(시 엔 부타 갤러리 화랑, 제네바) 〈기계의
노래〉, 조각 〈날개〉 출품.
9월. 「새로운 빛으로, 생명으로」전.(영은미술관, 경기도 광주) 이
전시에서 처음으로 그림을 원통형으로 입체 설치.
10월. 로즐린 시빌의 시, 방혜자 그림의 『투명함의 노래』
출간.(몽텔리마르: 부아당크르 출판사)
방혜자 수상집 『마음의 침묵』 출간.(서울: 여백 미디어)

"『마음의 침묵』은 예술세계의 모태가 되는, 그의 인생과 영혼의
이야기를 담은 에세이집이다. 그림들이 그러하듯이 그의 글은
단아하고 간결하면서 깊이 울린다. 자신과 대상에 삼엄하고
염결한 예술혼이 그의 글에도 갈피갈피 녹아들어 있다. 우리는
그의 글에서 그의 예술이 도(道)에 닿아 있음을, 그의 모습이
구도자의 그것과 닮아 있음을 본다." (『북새통』 서평위원 황영옥)

2002
3월-6월. 개인전.(존슨 앤 존슨 제약연구소, 이시-레-물리노)
프랑스 티브이 2에서 방혜자의 전시와 작업실 방송.(제작:
준비에브 몰)
『그윽한 기쁨』 출간, 최권행 번역.(몽텔리마르: 부아당크르
출판사)
방혜자의 그림과 샤를 쥘리에의 시가 담긴 시화집으로 불어

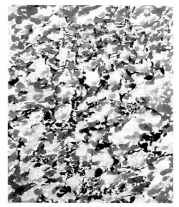

Souffle de vie, 생명의 숨결.
65 × 92 cm. 1994.

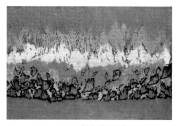

Souffle de vie, 생명의 숨결.
65 × 92 cm. 1994.

Souffle, 숨결. 140 × 140 cm. 1995.

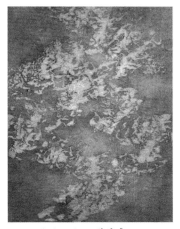

Danse de lumière, 빛의 춤.
163 × 130 cm. 1996.

Novembre. Participe à l'exposition 3 peintres coréens « Peinture abstraite lyrique », Galerie Hyundai, Séoul.
Novembre-décembre. Participe à l'exposition « Lumière et couleur dans l'art coréen », musée Hoam, Séoul.

1995

Janvier. Décors et costumes pour « Songerie », Troupe Hécart, Théâtre Maurice Ravel, Paris.
Février. « Les Coréens à Paris », Galerie Area, Paris.
Mars. Inauguration de la Galerie Gana-Beaubourg, Paris.
« Saga 95 », Parc des Exposition, Paris.
Avril. Voyage en Grèce.
Mai. « Manif Seoul'95 », Seoul Art Center, Séoul.
Exposition « Signe et Mouvement », Galerie Flak, Paris.
« Salon de mai », Espace Eiffel Branly, Paris.
Juin. « Autoportraits coréens » au musée Séoul.
Juillet. Entretien avec Olivier Germain-Thomas, « Agora » sur France-Culture.
Novembre. Exposition personnelle à la Galerie Bagnorea, Annecy, France.
Expositions des artistes de la Galerie Hyundai, Séoul.
Exposition « 56 Séoul », Galerie Yemak, Séoul, Corée.
Décembre. Exposition « 50 artistes contemporains coréens » à la maison de l'Unesco, Paris.
Exposition « Art spirituel », Hangaram, Séoul, Corée.
Exposition « Artistes contemporaines coréennes » au musée d'Art contemporain de Séoul.

1996

Début de l'utilisation d'ocres de Roussillon.
Mars-avril. Exposition personnelle au Centre culturel coréen, Paris.
(Catalogue par Musiconsultant HB de Montréal. Texte d'André Sauge).
Mai. Salon de mai, Espace Eiffel Branly, Paris.
Octobre-novembre. Exposition personnelle, Galerie Enrico Navarra à New York.
Exposition « Trois peintres coréens de Paris » à la Fondation 63 pour l'art contemporain à Séoul.
Exposition inaugurale, Gallery Gana-Beaubourg, Paris.

1997

Utilisation d'un nouveau matériau de support, le géotextile.
Mai-juin. Exposition personnelle au théâtre de Montrouge. Avec la participation de Lee AiJoo, danse traditionnelle coréenne et récital de Gayageum de Yoon Sohee.
Juin. Exposition personnelle à la Galerie Hellhof, avec le sculpteur Kang Jinmo, Kronberg, Allemagne.
Participe à l'exposition « Hommage à Bernard Anthonioz » au Centre culturel coréen, Paris.
Exposition « Groupe 56 », Île Jéju, Corée.
Octobre-novembre. Exposition personnelle à la Galerie Hyundai, Séoul, à l'occasion de la parution de sa monographie *Bang Hai Ja* par Gilbert Lascault aux Éditions Cercle d'art, Paris.
La chaîne d'éducation EBS-TV présente l'art et la vie de Bang Hai Ja dans son programme de «Insaeng Note (Cahier de la vie)», Séoul.

1998

Février. Exposition personnelle au Centre culturel coréen de Paris, avec la signature du livre Bang Hai Ja par Gilbert Lascault.
Gilbert Lascault, « Les souffles, le cœur, les couleurs de la peinture de Bang Hai Ja », *Culture Coréenne*, n° 50, 1998, Paris.
« START (Galerie La Tour des Cardinaux) », Strasbourg, France.
Mars. « Les artistes coréens », Espace Château Neuf, Tours, France.
Juillet-août. Exposition personnelle à la Galerie la Tour des Cardinaux, l'Isle-sur-la-Sorgue, France.
Octobre. Début des cours de calligraphie au Centre culturel coréen de Paris.
Novembre. Exposition personnelle à la Galerie Hana, Kronberg, Allemagne.
Décembre. Début des cours mensuels de calligraphie à l'association « La Fontaine » de Valence qui dureront un an.

원본과 함께 한글 번역 수록. 샤를 쥘리에는 1934년생으로 현재 리옹에 거주하면서 저술활동을 하고 있으며 여러 권의 시집을 출간. 특히 세잔, 자코메티를 비롯한 화가들에 대한 비평서를 저술하였으며 그의 저서 중 『눈뜰 무렵』은 한국에서 번역, 출간됨.
5월. 「동방의 숨결, 방혜자, 김기철, 양주혜 3인전」.(영은미술관, 경기도 광주)

"방혜자는 자연염료를 사용해 펠트 위에 '화합의 빛'을 표현한다. 자신의 내면에 귀를 기울이며, 인간 본연의 뿌리를 찾으며 자연에서 느끼는 생명의 귀함을 소재로 빛과 색을 표현한 것이다. 자연에게 마음의 문을 열어, '빛으로 모두 하나됨'을 깨달은 그의 작품에 나타난 빛은 쉽게 형태가 드러나지는 않는다." (전시도록 서문)

타악기 연주자며 작곡가인 박동욱이 방혜자 작품세계를 그린 작품 '흙의 소리' 연주회.

7월. 특별 서예 강의 및 기공 수련.(레 쿠르메트 수련원, 투르 쉬르 루 시)
9월. 레지던시 작가전 「9색 잡기」.(영은미술관, 경기도 광주)
「부아당크르 출판사의 시인과 화가들」전.(메디아테크, 몽텔리마르)
10월. 「이십일세기 한국미술가」개인전.(성곡미술관, 서울) 국립현대미술관은 출품작품 중 〈생명의 빛〉(200×245cm)과 〈우주의 빛〉(205×247cm)을 구입, 소장함. 카탈로그: 신정아, 샤를 쥘리에, 박웅주, 알랭 블랑, 방혜자 글, 여백미디어 출판.

이 전시에서 샤를 쥘리에와 은사 김병기 선생의 특별 강연이 진행되었고, 케이비에스 「문예마당」에서 방혜자의 예술과 삶을 알리는 프로그램을 제작, 방영. 전시기간 동안 전시장에 아틀리에를 설치하여 특유의 자연 채색 화법 시범.
방 화백은 샤를 쥘리에 내외와 한국의 여러 지방을 여행하였으며 여행 중 소설가 박경리의 토지문화원에서 두 작가의 대담을 마련.

윤경렬, 『만불의 산, 경주 남산』에 방혜자의 글 「깨어 있는 자」와 시 수록. 사진 앙투안 스테파니, 서문 강우방, 글 이우환, 번역 김애령.(파리: 세르클 다르 출판사)
1999년 10월 별세하신 고청 윤경렬 선생을 기리는 마음으로, 2000년 4월, 남산의 불교 유적과 윤경렬 선생의 연구를 프랑스에 알리는 출간 작업에 착수. 자비로 프랑스 사진작가 앙투안 스테파니를 경주에 초청하여 당시 경주박물관 관장 강우방의 소개로 작품을 촬영하여 출간한 것.

출판. 방혜자 회화와 수필집 『아기가 본 세상』(프랑스어와 한국어).(서울: 여백미디어)
1999년-2002년 방혜자 근작 화집 『빛의 숨결』(프랑스어와 한국어). 샤를 쥘리에와 방혜자의 대화 외 수록.(서울: 여백미디어)
「나를 키워준 한마디 말」『가이드 포스트』11월호.
『한국수필』11·12월호.(표지: 방혜자, 〈빛의 노래 2002〉)
배명지, 「신의 광휘와 태초의 빛」『월간미술』11월호.
김미진, 「내면의 빛, 희망의 메세지」『미술사랑』, 11월호.
줄리 몽타가르, 「예술의 뿌리」『엑스프레스』10월 17일호, 파리.

2003

3월. 생 루이 드 라 살페트리에르 성당 개인전.(파리) 갤러리 기욤 기획, 중앙 돔 아래 공간을 위해 대형 작품 〈빛의 눈〉(500×100cm) 제작. 카탈로그: 피에르 카반 서문(서울: 여백커뮤니케이션즈).
5월. 「서예와 담채화」전.(담 드 블랑슈 수도원, 라 로셀)
5월 18일. 프랑스 문화방송 프로그램 「포르 엥테리외르(내면의 세계)」에서 올리비에 제르맹 토마와 생방송 대담.

"그의 탐구는 정말로 잘 알고 있는 우주, 보통 인식을 넘어서는 신비로움에 바탕을 두고 있다. 그의 작품은 요술적인 호흡 속에서 하늘, 물, 땅, 계절을 보여 준다. 그의 마음은 우주의 마음이다. 마음의 눈으로 그림을 그린다고 그는 말한다. (…) 단지 자기가 갖고 있는 사랑, 침묵, 평화 외엔 아무런 영향도 받지 않는다. 그에게 그림은 바람이며 축하제전이다. (…) 그의 신기한 손에서는 모든 것이 빛이 되며 그의 작품을 보는 사람들은 작품을 만드는 작가처럼 어떤 에너지를 얻는다. '내면의 미소'다." (피에르 카반 2003)

6월-8월.
캐나다 퀘벡, 오르포드 아트센터 페스티벌의 지휘자며 예술감독인 아네스 그로스만 초대로 「비지옹 소노르(소리의 영상)」개인전. 2차 특별 서예 강의 및 기공 시범.
7월. 「서예 및 묵화」전.(오랑주리 갤러리, 뉴샤텔)
8월. 프랑스 제2 티브이 방송의 종교 프로그램 「불교의 소리」(8월 24일 방영)에서 『만불의 산, 경주 남산』을 소개, 방혜자와 그의 아틀리에에서 인터뷰.
레지던시 작가전 「공간 여행」.(영은미술관, 경기도 광주) 10월까지.
9월-10월. 「재불 한국 작가 100년사」전.(가나 보부르 갤러리, 파리)
9월. 민주화운동기념사업회에서 해외 민주 인사로 초청.
10월. 갤러리 대아 소장품 「현대추상작가전」.(갤러리 대아, 서울)

출판. 수필 『영혼의 빛』.(서울: 삶과 꿈 출판사)
한국 선시(禪詩), 고승 선시 모음집 『천산월(天山月)』. 김선미 번역, 샤를 쥘리에 서문, 방혜자 그림, 서화 및 한국 서예 소개 글.(파리: 알뱅 미셸 출판사)

2004

1월. 살롱 콩파레종.(그랑 팔레, 파리)
3월. 프랑스 생 투앙 시 주최, 부아당크르 출판사의 시인과 화가들의 전시 「시와 그림의 불가마」.
3월-5월. 레지던시 작가전 「나는 너와 같이」.(영은미술관, 경기도 광주) 카탈로그: 김미진 글.
'평화의 빛'이란 주제로 일곱 개의 실린더 회화와 〈빛의 눈〉(500×100cm) 설치 전시.

"전시장에 빛이 퍼져 나가는 일곱 개의 원통을 설치했다. 빛, 순결, 우주, 평화를 상징하는 이 작품은 마치 '빛으로 가는 길'을 보여 주는 듯하다. 방혜자는 내 안에 존재하는 참된 자아를 빛으로 표현하고, 이 빛이 우주의 근원과도 연결되어 있음을 보여 준다. 평생을 명상과 수련의 체험으로 단련된 작가의 영혼은 다양한 빛의 세계로 표현된다. 어둠을 깨고 새벽을 알리는 아련한 시작의

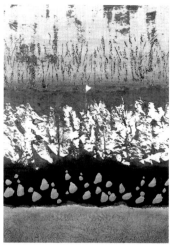

San titre, 무제. 180 × 120 cm. 1995.

Terre de lumière, 대지의 빛.
33 × 34 cm. 1998.

Chant de lumière, 빛의 찬가.
192 × 192 cm. 1999.

Souffle d'or, 금빛 숨결.
43,5 × 33 cm. 2001.

1999

Mars. Exposition personnelle à la Galerie Jean Chevolleau, Pouzauges, France.
Conférence et démonstration de calligraphie au Centre culturel, Le Perreux, France.
Mai. « Résonance-12 artistes coréens », Ambassade de Corée à l'OCDE, Paris (cat. avec texte de Kim Airyung).
Juin. Art Basel 30 (Galerie Hyundai), Bâle, Suisse.
« Équilibre », Galerie C. N. Voutat, Genève, Suisse (jusqu'en juillet).
Juillet. Pendant son séjour à l'Île-sur-la-Sorgue, chez Marie-Paule et Alain Barbut qui exposaient ses œuvres dans leur galerie « la Tour des Cardinaux », l'artiste rencontre l'écrivain Charles Juliet. Depuis, ils ont collaboré pour la publication de plusieurs ouvrages en coréen et en français, souvent illustrés de lavis de l'artiste.
Septembre. « FIAC » (Galerie Hyundai), Parc des Expositions, Paris.
Exposition personnelle à la Chapelle historique du Bon Pasteur, Montréal.
« Festival des artistes femmes '99 », Centre des arts, Séoul.
Octobre. « Le dialogue avec la nature », musée Pierre Noël, Saint-Dié-des-Vosges.
« Corée, pays du matin calme », musée des Arts asiatiques, Nice, France (jusqu'en mars 2000).
Décembre. « Art contemporain coréen », Centre d'art Jacob Jordaens, Anvers, Belgique.
Voyage dans le Sahara marocain.

2000

Janvier. Salon du dessin et de la peinture à l'eau, exposition spéciale « Calligraphie », Espace Eiffel Branly, Paris.
Février. Voyage dans le Sahara tunisien.
Mars. Exposition personnelle au Centre culturel Marcel Rivière, La Ferrière, France.
Avril. Voyage à Gyeongju, ancienne capitale du Royaume de Shilla (57 av. J.-C. – 935) en Corée, avec le photographe Antoine Stéphani. L'artiste entreprend le projet de la publication d'un ouvrage consacré aux sanctuaires bouddhiques de NamSan de Gyeongju et au travail de l'historien d'art Yun Gyeong-Ryeol.
Juin. « Art Basel 31 » (Galerie Hyundai), Bâle, Suisse.
Première rencontre avec Alain Blanc, poète et éditeur des éditions Voix d'encre.
Juillet. Le musée Youngeun de Kwangju près de Séoul, invite Bang Hai Ja dans la résidence d'artiste Kyoung-An. Elle commence à y travailler pendant ses séjours fréquents en Corée.
Octobre. « L'origine de l'art moderne en Corée », Musée national d'art contemporain, Gwacheon (cat. avec texte d'O Kwang-soo). Deux œuvres présentées dans l'exposition ont été acquises par le Musée : *Au cœur de la terre* (1960), *Sans titre* (1965).

2001

Février-mars. Exposition personnelle à la Galerie Kunty Moureau, Namur-Eghezée, Belgique (cat. avec texte de Michael F. Gibson), Éditions Cercle d'art, Paris.

« Ses œuvres se montrent d'emblée d'une extrême finesse et discrétion. Rayonnantes. Fragiles. Subtiles. Étonnamment subtiles et patientes dans leur manière de solliciter notre perception. La technique singulièrement raffinée de Bang Hai Ja qui porte ses fruits. Car il ne s'agit pas seulement d'une image déposée sur une surface au moyen d'un pinceau […] mais d'un travail matériel, pourrait-on dire, poursuivi en profondeur, dans l'épaisseur du support. »
Michael F. Gibson, *La porte lumineuse, les peintures de Bang Hai Ja.*

Juillet-août. « Chant de la machine », Galerie C.N. Voutat, Genève, Suisse. L'artiste présente une sculpture *L'aile*.
Septembre. « Vers la nouvelle lumière et la vie », musée Youngeun, Kwangju, Corée.
Pour la première fois, l'artiste présente des toiles en cylindre.
Octobre. Parution du livre : *Au chant des transparences*, poèmes de
Roselyne Sibille, lavis de Bang Hai Ja, éditions Voix d'encre, 2001, Montélimar, France.
Parution du livre : *Silence du cœur* (Maumui tchimmook), recueil d'essais de Bang Hai Ja, éditions Yeobaek Media, 2001, Séoul.

2002

Mars. Exposition personnelle au siège de Johnson & Johnson, Issy-les-Moulineaux, France, jusqu'en mai.
Émission sur l'exposition et l'atelier de Bang Hai Ja, produite par Geneviève Moll, France 2.
Parution du livre *Une joie secrète*, poèmes de Charles Juliet, lavis de Bang Hai Ja, éd. Voix d'encre,

빛, 숲 가운데 나무를 뚫고 쏟아지는 강한 빛, 밤하늘을 빛나게 하는 은하수, 호수에 다시 반영된 별들의 빛 등이 오랫동안 화가가 연구한 자연재료의 색채를 통해 내 안의 참된 자아를 다양한 빛으로 표현했다. 원로화가의 승화된 에너지를 느끼게 한다." (김미진, 전시 카탈로그)

방혜자는 입주작가와 평론가 세미나에서 살페트리에르 성당과 작품에 대해 설명하고, 미술평론가 윤난지는 장소성과 예술에 대해 발표하고는 '방혜자 작품을 중심으로'라는 테마로 작가와의 대담을 가졌다.

5월. 개인전.(갤러리 기욤, 파리)
파트리스 드 라 페리에르, 「빛의 미소」『유니베르 데 자르(Univers des arts)』.
6월. 파사주 당크르 출판사 주최 「현대작가전」.(로망빌 시청)
7월-8월. 「평화(Peace) 2004─국제작가 100인전」.(국립 현대미술관, 과천) 〈평화의 빛〉 설치.
10월. 개인전.(카루셀 드 루브르, 아트 파리(갤러리 기욤), 파리)
문영훈 시, 방혜자 그림, 『무한의 꽃』(한국어판). 서울: 여백미디어.

2005
1월. 「21세기의 12 예술인」.(갤러리 기욤, 파리)
1월-2월. 국립현대미술관 소장품 「한국 현대 미술의 단면전」.(전북 도립미술관, 완주)
3월. 프랑스 교육자 협회(ADFE) 주최 전시, 「남남북녀」.(가나 포럼 스페이스, 서울)
3월-5월. 레지던시 작가전.(영은미술관, 경기도 광주)
5월-6월. 「환기재단소장 작가 7인전」.(환기미술관, 서울)
카탈로그: 환기미술관 관장 박미정 글.
8월-9월. 개인전 「빛의 숨결」.(갤러리 현대, 서울) 카탈로그: 피에르 카반, 오광수, 김지하 글, 여백미디어 출판.

"대다수의 미디어가 빛이 넘치는 황홀한 전시라고 보도한 「빛의 숨결」전은 춤새 송민숙의 빛의 춤, 첼리스트 김경순의 바흐 무반주 조곡 연주로 시작되었고 전시 중에 작가와의 만남에서 방혜자 화백은 작품 속에 빛의 연속성에 대해 '우리 자체가 빛이라고 생각합니다. 어떤 대상이 있을 때 그 대상은 빛이고 그 빛을 통해 보는 것은 또 우리의 마음의 빛인 것입니다. 대상이 주는 자연의 빛과 우리의 마음이 합쳐질 때에 하나가 됩니다. 그것이 결국 참 자기이고 사랑이고 평화고 빛이라고 생각합니다'라고 자신의 작품세계를 표현했고 한국의 명창 박윤초는 방 화백의 시 세 편을 창으로 낭독했다." (방훈)

"방혜자의 회화는 눈부신 정원이다. (…) 방혜자는 자신의 작품을 통해서 자신의 내적인 구도의 길을 우리와 함께 공유하고자 한다. 그래서 그의 작품은 단순히 보여지는 것이 아니라 그가 작품을 통해서 이루어내는 우주와의 정신적 교감, 또 그의 내면 안에서 우러나오는 영적 메시지를 표현하고 있는 것이다. (…) 그림을 그리고 시를 쓰는 방혜자 화백의 작업은 어떤 동일한 부름에 대한 정신적 상승이며, 어떠한 형태이든 간에 개개의 예술작품을 위해 그는 언제나 정신적 승화의 세계를 열어간다. 그의 예술세계에서 '발전'이란 말은 아무 의미가 없다. 2003년 살페트리에르 전시장 공간을 경이로운 숨결로 채웠던 대작들, 채색된 설치작품들,

간결한 획의 서예작품, 정감 어린 묵화, 이와 같이 표현의 영역은 다를지라도 어떠한 대립의 양상이 없이 우주의 기를 통해 이어지는 창작이 바로 방혜자의 예술세계인 것이다." (피에르 카반, 「빛의 숨결」)

"그날 내가 본 것은 후천개벽(後天開闢)이다. 문학이든 음악이든 그림에서든 아직 아무도 개벽, 그것도 후천개벽에 대해서 표현하거나 발언한 사람은 없다. 그런 뜻에서 방혜자 선생은 우리에게 '새로운 사람, 신래자(新來者)'다. 거대한 한 세계가 붕괴하는 칠흑 어둠 속에서 장엄한 새 우주의 빛이 창조생성하고 있었다. 깊은 카오스에 침잠하면서 동시에 그 카오스로부터 빠져 나오는 혼돈의 새 질서, '카오스모스'가 아름답게 역동하고 있었다. 빛이 어둠으로부터 배어 나오고 있었다. 분명 그 빛은 어둠의 산물이었다. 그러나 그것은 푸른 인광은 아니었고 귀기(鬼氣) 같은 것은 없었다. 그것은 신성한 흰 빛이었으나 눈부시게 밝지 않고 어둠에 쌓인 묵시(默示)처럼 미미하게 빛나는 흰 그늘이었다. 그늘에 의해 도리어 조절되는 흰 빛, 땅 속에 숨은 빛, 우주 최고의 지혜로 불리우는 빛의 세계인 것이다. (…) 침침하면서도 빛나는 우주의 흰 그늘이 실어오는 모순에 가득 찬 감동, 아직 양식에 도달하기 이전의 혼돈한 생성 과정 자체가 지닌 수많은 뜻의 생생한 함축, 첫 메시지일 것이다. (…) 만사천 년 전 인류의 시원이었던 파밀 고원의 저 마고성(麻姑城) 위의 높푸른 하늘, 직녀성과 남두육성과 북두칠성이 직렬하고 천시원과 자미원과 태미원 우주의 숱한 성좌들이 만여 년 전의 천문을 반복하는 또 다른 개벽이 곧 방 선생의 흰 어둠의 공간이다. 이 공간에서는 우주의 질서(曆)가 곧 지구의 역사(歷)이자 생명의 철학(易)인 것이다. 이 흰 어둠 속에서 들려오는 율려(律呂)가 방 선생의 두번째 메시지이다. 십구세기 충청도 연산의 기인 '연담(蓮潭)'은 '그늘이 우주핵을 바꾼다'고 했다. 우리 모두의 고통, 우리들 모두의 삶의 그늘, 방 선생의 마음의 그늘이 세계를 바꾸고 있구나 생각하다 문득 소스라치게 놀랐다. 왜냐하면 공간들이 횡으로는 끝없이 '접혀'지며 전율하고 있고 종으로는 무궁무궁 '펼쳐'지며 진동하고 있음에 눈이 갔기 때문이다. 이러한 개벽, 이러한 활짝 열림을 가능케 한 것은 선생의 그 그늘이었다. (…) 분명 그날 거기서 내가 본 것은 개벽(開闢)이다." (시인 김지하)

케이비에스에서 미술평론가인 박영택 경기대 교수가 이번 전시회와 원로 작가 방혜자 화백의 작품 세계를 소개.

서울, 이미지 연구소, 미술평론가 최광진 소장의 초대로 개인전 및 강연.

9월. 「한국현대 작가전」.(한국 유엔대표부, 뉴욕) 2006년 9월까지.
10월. 개인전 「생명의 빛」.(전등사 장서각, 강화도)
12월. 「1950-1960 파리의 빛나는 예술」.(존슨 앤 존슨 제약연구소, 이시-레-물리노) 2006년 3월까지.
「21세기 작가 40인전─한 애호가가 상상한 컬렉션」.(갤러리 기욤, 파리) 2006년 2월까지.

출판. 강신재, 「빛으로 쓰는 '경전'… '우주에 회향'」『현대불교』 4월, 서울.
정은미, 「우주의 신비를 순진무구하게 노래하는 화가, 방혜자」

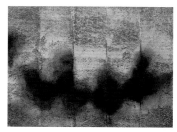

Aurore, 여명. 49,5 × 66 cm. 2000.

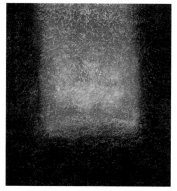

Souffle de lumière, 빛의 숨결.
50 × 42 cm. 2002.

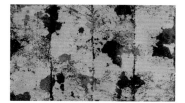

Souffle d'or, 금빛 숨결.
31,5 × 52,5 cm. 2002.

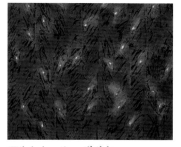

Œil de lumière, 빛의 눈.
102 × 118 cm. 2003.

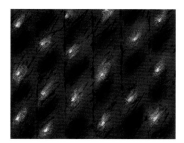

Œil de lumière, 빛의 눈.
69 × 90 cm. 2004.

2002, Montélimar, France.
Octobre. « L'artiste coréen du XXIᵉ siècle : Bang Hai Ja », musée Sungkok, Séoul.
(cat. texte de Shin Jung-a. Entretiens par Charles Juliet, éd. Misoulsarang, L'exposition a été accompagnée par les conférences de Charles Juliet et de Kim Byung-Ki qu'elle reconnaît comme l'un de ses maîtres.
Parmi les œuvres exposées, *Lumière de la vie* (2001) et *Lumières de l'Univers* (2002) ont été acquises par le Musée national d'art contemporain. À l'occasion de cette exposition, la chaîne publique KBS-TV a consacré son émission « Munye madang » à l'art de Bang Hai Ja.
Voyage avec Charles Juliet et son épouse en Corée. Rencontre de l'écrivain français avec Park Kyung-Ri, auteur du roman *La Terre*, et de Kim Chi Ha, poète. Naissance d'un projet de traduction en français de poèmes de Kim Chi Ha.
Octobre. Parution du livre *La montagne de dix mille bouddhas* par Yun Gyeong-Ryeol, photographies d'Antoine Stéphani, Préface de Kang Woo-Bang, textes de Lee Ufan, essai et poèmes de Bang Hai Ja, Éditions Cercle d'art, Paris.
Parution du livre *Le regard lumineux d'un enfant* (Aguiui maum), Bang Hai Ja, Yeobaek Media, 2002, Séoul.
« Les racines de l'art », Julie Montagard, *L'Express*, 17 octobre 2002, Paris.
Novembre. Kim Mi-Jin, « Lumière intérieure, message de l'espoir », éd. *Misoulsarang*, Séoul.
Bae Myung-Ji, « L'aura divine et la lumière du commencement », *Wolganmisoul*, nov. 2002, Séoul.

2003

Mai. Exposition personnelle à la Chapelle Saint-Louis de la Salpêtrière, Paris, organisée par la Galerie Guillaume. Sous la coupole, l'artiste présente *L'œil de lumière* (5 × 1 m) et suspend ses peintures en cylindre (catalogue : *Souffle de lumière*, texte de Pierre Cabanne, éditions Yeobaek communications, Séoul).

« Sous ses doigts sorciers tout devient lumière, et celui qui regarde ces œuvres reçoit comme celle qui les crée, une énergie. » Pierre Cabanne, *Un sourire intérieur*.

Mai. Exposition de « lavis et calligraphies », Cloître des Dames Blanches, La Rochelle.
Juin. Exposition personnelle « Vision Sonores » au Festival d'art Orford, Québec, Canada (jusqu'à fin août), sur l'invitation d'Agnès Grossmann directrice artistique du Festival et chef d'orchestre.
Juin-Juillet. Exposition de lavis et calligraphies, Galerie de l'Orangerie, Neuchâtel, Suisse.
Août. France 2 présente La monographie *La montagne des dix mille bouddhas*, ouvrage initié par Bang Hai Ja dans l'émission « Voix bouddhique », diffusée le 24 août.
« Le voyage spatial », musée Youngeun, Kwangju, Corée (jusqu'en octobre).
Septembre-octobre. « 100 ans de l'histoire des artistes coréens en Franc »,
Galerie Gana-Beaubourg, Paris.
Novembre. Parution du livre *Les mille monts de la lune*, poèmes des moines coréens, présenté par Charles Juliet, peintures et calligraphies de Bang Hai Ja. Texte de l'artiste sur la calligraphie coréenne, « Les Carnets du calligraphe », éditions Albin Michel, Paris.

2004

Janvier. Salon Comparaisons, Paris.
Mars. « Un brasier de mots et d'images », Médiathèque de Saint-Ouen.
« Les artistes en résidence », musée Youngeun, Kwangju, Corée (jusqu'en mai, cat. texte de Kim Mi Jin). Installation de *Lumière de la paix*, ensemble de sept œuvres en cylindre, et de *L'œil de lumière* (5 × 1 m). Conférence avec la professeure Yun Nanjie.
Avril. « Art contemporain », Mairie de 8ᵉ arrondissement, Paris.
Mai. Exposition personnelle à la Galerie Guillaume, Paris.
« Le sourire de la lumière » de Patrice de la Perrière, *Univers des arts*, mai 2004, Paris.
Juin. « Les artistes contemporains » à la Mairie de Romainville. Exposition organisée par l'Edition Passage d'encre.
Juillet-octobre. « Paix 2004-100 artistes internationaux », Musée national d'art contemporain, Gwacheon, Corée.
Septembre. Parution du livre *Fleur de l'infini*, poèmes de Moun Young-Houn, illustrés par Bang Hai Ja, éditions Yeobaek Media, Séoul.
Octobre. Art Paris, exposition personnelle présentée par la Galerie Guillaume, Carrousel du Louvre, Paris.

『오트 매거진』10월호, 서울.
「마음으로 만난 사람―빛의 화가 방혜자, 우리 하나하나가 모두
빛입니다」『마음수련』10월호, 참출판사, 서울.
「방혜자, 빛의 숨결」『인엑스 하우징』7권 3호, pp. 66-71, 서울.
아리안 앙즐로글루 글, 드니 불랑제 사진, 「방혜자, 빛의 메아리」
『젠 아티튜드』7-8월호, pp. 24-31, 프랑스.

2006
1월.「대화: 시간의 거울에 빛을 담다」『샘터』, 서울. 사학자
이인호 여사와의 신년 특별 대담.
3월. 갤러리 크리스틴 박 개관 전시 4인전「만남」.(갤러리
크리스틴 박, 파리) 김창렬, 방혜자, 클로드 비알라, 신성희.
3-4월. 송강스님 주문으로 서울 개화사 법당 벽화
제작.(200×100cm, 174×100cm)
5-6월. 개인전「빛의 숨결」.(바스티앵 갤러리, 브뤼셀)
5월. 김지하 시인의 첫 불역 작품인「화개」출판기념 및 시 낭독회.
파리, 한국문화원, 김지하, 알렉스 기유모즈, 샤를 쥘리에, 알랭
블랑 강연.
한불 수교 120주년 기념「재불여성작가 초대전」.(파사주 드 레츠,
파리) 카탈로그: 준비에브 브리에트, 김애령, 샤를 쥘리에, 피에르
카반 글.

"십여 년 전부터 방혜자 선생은 형태들의 탄생 이전에 있었을
법한 원초적인 재질의 이미지에 몰두하며 오로지 미묘한 색조와
그 변조가 은은한 빛과 섬광을 발하는 그림을 그려 보여 준다.
이번 전시에서는 제오텍 스틸에 그린 그러한 대형 회화들이
원통형으로 공중에 매달려 설치되는데, 화면은 실린더 내부의
빈 공간으로부터도 밝혀지며 관객의 시선은 입체의 표면을 따라
움직이게 된다. 실린더 설치나 바닥에 펼쳐 놓은 그림들은 작가의
자아와 관객이 대결적 대면 관계가 아니라 비스듬한 시선, 그림을
따라 움직이는 시선으로 대화하기를 유도하는데 이는 불교의
지혜에 깊이 영향을 받은 작가의 생활 철학과도 무관하지 않다
하겠다."(김애령,「극지로 가는 길」)

「재불여성작가 초대전」에 관해 케이비에스 라디오 방송「글로벌
코리안」과 특별 인터뷰.
레지던시 작가전「항해일지」.(영은미술관, 경기도 광주) 9월까지.
카탈로그: 김미진 글.

"방혜자의 작업은 내면에서 가장 정화된 에너지를 그려낸 것이다.
(…) 그의 그림은 오랜 기간 훈련된 내면의 밝은 빛과 우주에서
우리를 붙들어 주는 실제의 빛을 표현한 것이다. 그 빛은 어두운
밤하늘에 빛나는 별이 되고, 여명이 오기 전 숲 사이사이로 비치는
햇살이며, 눈을 감았을 때 나타나는 마음의 불빛이기도 하다. (…)
그 빛은 그의 삶의 향기와 함께 물질로서 화면에 드러내며 헤아릴
수 없는 초월적 존재와 연결되는 파장과 진동 그리고 숨결을
느끼게 한다."(김미진)

7월.「회화와 묵화」개인전.(클리닉 뷰링게르, 위베르링겐)
'빛의 숨결'에 대한 강연 및 서예 강의.
안 드 그로수부르,「빛을 전함」『수르스(Source)』1호, 파리, 안 드
그로수부르가 인터뷰.
8월. 국제인천여성 미술비엔날레「숨결전」(종합문화예술회관,
인천) 참가.

11월. 묵화전「코레 그라프전(한글에 대하여)」(루앙 시).
12월. 광주요 연구원 조상권 원장님과의 사십여 년 만의 재회.
광주요에서 도자기에 작업 시작.

출판. 김지하 시집『화개』, 방혜자 담채화, 불역은 샤를 쥘리에,
최권행 공역.(몽텔리마르: 부아당크르 출판사)
고은별,「시인의 감성으로 우주를 형상화하는 화가」『불광』
375호, 2006. 1, pp.71-75.

2007
2월.「대화: 시간의 거울에 빛을 담다」『샘터』. 이인호 사학자와의
대담.
2-3월. 송강스님 주문으로 서울 개화사 법당 벽화 석 점 제작.
3월. 회화와 묵화 개인전「한국 축제」.(샤토 드 벨르빌, 파리)
「대지의 빛」개인전.(갤러리 기욤, 파리) 5월까지.
4월. 방혜자 두번째 작품집『빛의 숨결』출판.(파리: 세르클 다르)
6월. 프랑스 아비뇽 시인협회 묵화전.
6월-9월.「빛의 입자(粒子)」전.(바스티앵 갤러리, 브뤼셀) 대성황
속에 열렸던 2006년 6월 전시에 이어 바스티앵 갤러리는 다시
한국의 예술인 방혜자를 초대.

"이 유일한 작가의 마음의 반영인 작품들은, 섬세함, 온화함, 영성
같은 단어들이 적절할 표현일 것입니다."(진 바스티앵)

9월 14일-10월 28일. 방혜자 특별전「빛의 숨결」전.(환기미술관,
서울) 카탈로그: 발레르 베르트랑, 환기미술관 관장 박미정 글.

"방혜자의 회화방식은 물성 자체에 모든 자유를 부여하는 것이다.
간헐적인 개입으로 길을 제시하는, 다른 손에 의해 이끌리는
단순한 형태일 뿐이라고 할 수 있다. 때로 물이 되고 빛과 구름,
하늘, 별, 미소가 되어 회화 속에 내재하는 화가의 활발한 정신을
방해하지 않는다. 화실에서 방혜자가 몰입해 가는, 우리가
알고 있는 만큼의 요소들은 화가가 보다 더 큰 질서에 이르도록
해 준다. 그 과정은 매 순간 세계와의 합일을 이루는 귀중한,
방혜자가 '만남'이라 부르는 것이다. 하찮은 재료가 색깔 속에
흩어져 전율을 시작하고 본질적인 실체가 되는 순간의 극도의
기쁨, 그리고 경이로움, 마치 그 느낌을 위해서만 인간이 만들어진
듯한 기분이 들게 하는 만남이다. 이러한 것이 방혜자에게
있어서의 회화다. 방혜자가 빚어내는 회화는 매우 드문 행적이며
우리에게 기쁨을 안겨 준다. (발레르 베르트랑,「방혜자, 그리고
별의 분진들」)

9월. 브뤼셀, 바스티앵 갤러리와 함께 중국 '상해 아트' 참가.
10월-11월.「이카르」전(발롱예술관, 리에주) 참가.
11월.「예술가의 얼굴과 창조적 인연」전.(얼굴박물관, 경기도
광주) 얼굴박물관(김정옥 관장)에서 예술가가 그린 자화상,
초상화와 박물관 소장품을 함께 보여 주는 전시.
개인전.(비주쓰 세카이(미술세계) 화랑, 도쿄)

2008
4월-8월.「선택한 종이」전.(생트뢰유 미술관, 퐁 드 보) 시인 샤를
쥘리에가 선택한 현대화가 15인이 참여.
5월. 토지문학관. 박경리 선생 영결식 날, 박완서와 함께 원주와
통영에 다녀온 후〈하늘의 토지〉를 그림. 그 그림은 강원도 원주에

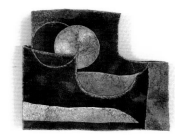

Vibration, 진동. 33 × 38,5 cm.
2004.

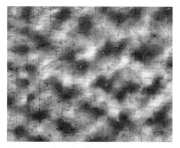

Cartographie de l'Univers,
우주의 지도. 171 × 200 cm. 2005.

Souffle de lumière, 빛의 숨결.
120 × 120 cm. 2005.

Naissance de lumière, 빛의 탄생.
100 × 100 cm. 2005.

Naissance de lumière, 빛의 탄생.
90 × 90 cm. 2005.

2005

Janvier. « 12 artistes du XXIᵉ siècle », Galerie Guillaume, Paris.
« Aspect de l'art contemporain coréen – collection du Musée national d'art contemporain »,
musée de la province de Jeonbuk, Wanju, Corée, jusqu'en février.
Mars. « Les hommes du Sud et les femmes du Nord », Gana Forum Space, Séoul.
« Les artistes en résidence », musée Youngeun, Corée, jusqu'en mai.
Avril. « Art contemporain », Mairie du 8e arrondissement, Paris.
Kang Sin-Jae, « Le soutra écrit avec de la lumière – retours à l'univers », *Hyundaiboulgyo*, avril
2005, Séoul.
Mai-juin. «Artistes dans la collection de la Fondation Whanki», musée Whanki, Séoul (cat. texte
de Park Mi Jung).
Août-septembre. Exposition personnelle « Souffle de lumière » à la Galerie Hyundai, Séoul (cat.
textes de Pierre Cabanne, O Kwang-soo et Kim Chi Ha ainsi que poèmes de Bang Hai Ja et
de Charles Juliet, éditions Yeobaek Media, 2005, Séoul). L'émission "Exposition en question" de
KBS-TV présente l'art de Bang Hai Ja par Park Young-Taek, critique d'art.
« La peinture de Bang Hai Ja est un jardin ébloui… Quand Bang Hai Ja s'est éloignée du
réel, de ses conventions, de son arbitraire, son étonnement a été grand de pouvoir dévoiler
et questionner l'inconnu, l'ineffable, l'inaccessible. Sa voie se dessinait dans une préhension
inaccoutumée du cosmos saisi comme mystère, surprise, extase, allégresse, ferveur. »
Pierre Cabanne
Août. Ariane Angeloglou, « Bang Hai Ja, un écho de lumière » *Zen Attitude*, n° 2 juillet/août,
Choisy-le-Roi, France.
Septembre. Exposition personnelle et conférence à l'Institut IMIGI. Séoul.
« Art contemporain coréen », Mission de la Corée aux Nations-Unies, New York (jusqu'en
septembre 2006).
Octobre. « Lumière de la vie », Jangseogak, Monastère Jeondeungsa, Kangwha-do, Corée.
Chung Eun-Mi, « *Bang Hai Ja*, peintre qui chante la mystère de l'univers », *Haute Magazine*,
octobre 2005, Séoul.
« Rencontre du cœur : *Bang Hai Ja*, peintre de lumière », *Maeumsouryun*, octobre 2005, Séoul.
Bang Hai Ja : Souffle de la lumière, reportage à Paris par le *magazine INEX Housing*, volume 7 N°3,
Séoul.
Décembre. « Splendeur des années 1950-1960 à Paris », Johnson & Johnson, Issy-les-
Moulineaux, France, jusqu'en mars 2006.
« 40 artistes du XXIᵉ siècle », Galerie Guillaume, Paris, jusqu'en février 2006.

2006

Janvier. « La lumière dans le miroir du temps ». Dialogue de Bang Hai Ja et de Lee Inho,
Éditions Samtoh, Séoul.
Mars. « Rencontre » avec Bang Hai Ja, Kim Tschang-Yeul, Shin Sung Hy et Claude Viallat,
Galerie Christine Park, Paris.
Parution du livre *Éclosion*, poèmes de Kim Chi Ha, lavis de Bang Hai Ja, traduit par Charles
Juliet et Choi Kwon-hang, éditions Voix d'encre, Montélimar, France.
Mars-avril. Réalisation de peintures murales dans le monastère Gaewha, à Gimpo, Séoul,
commandés par le moine Song-gang.
Mai. Soirée de présentation du livre *Éclosion*, poèmes de Kim Chi Ha, lavis de Bang Hai Ja, en
présence des auteurs et avec lectures de poèmes, Centre culturel coréen, Paris.
Mai-juin. Exposition personnelle « Souffle de lumière » à la Galerie J. Bastien Art, Bruxelles,
Belgique.
Juin. « Suites coréennes » : hommage à huit artistes coréennes en France, Passage de Retz, Paris
(cat. textes de Geneviève Breerette, Kim Airyung, Charles Juliet et Pierre Cabanne).

« Depuis sa toute première œuvre, Bang Hai Ja a recherché, à travers différentes techniques de
peinture, à faire naître la lumière au sein de ses toiles. Sa quête de la lumière se nourrit de ses
réflexions sur le mystère de la vie et de la création … Bang Hai Ja privilégie le regard oblique
censé atténuer la confrontation avec le « moi-je » de l'artiste, attitude symptomatique de sa
philosophie de la vie, influencée par la sagesse bouddhiste. »
Kim Airyung, *Chemin des antipodes*.

Entretien avec « Global Korean » de la radio KBS International.
Juillet. Exposition personnelle et conférence, Clinique Buchinger, Uberlingen, Allemagne.
entretien avec Anne de Grossouvre, « Transmettre la lumière », *Terre du ciel* n° 79 (Sources n°1,
octobre/novembre 2006).

있는 토지문학관에 설치됨.
「한국 화가전 I(이응로, 한묵, 방혜자)」.(갤러리 루멘, 파리)
5월-7월. 예술의전당 개관 이십 주년 기념전 「오늘의 한국의
현대미술 특별전 '미술의 표정'」.(예술의전당 한가람미술관,
서울) 김미진 총감독, 서민석 큐레이터.
대구 아트 페어, 크리스틴 박 갤러리(파리)와 참여.
「대구 미술제」.(엑스포, 대구)
7월. 「한국추상회화 50년」전.(서울시립미술관, 서울) 유희영
관장, 최관호 큐레이터.
8월-9월. 샘터 갤러리 개관 1주년 기념 특별초대전 「꽃과 시」
개인전.(샘터 갤러리, 서울) 빛의 화가 방혜자와 시인 김돈식.

"만천하에 빛나는 수없이 많은 별을 바라보면서 우주를 생각하고,
지금 여기, 이 순간을 살고 있는 나 자신의 존재를 생각해 본다.
언젠가 무인 우주선에서 지구(地球) 기지로 보내온 몇 장의
영상을 본 적이 있다. 그중에는 육십오억 광년 떨어진 곳에
있다는 어떤 은하의 영상 ― 그러니까 지금으로부터 육십오억
년 전 우주의 모습을 전해온 것이 있었다. 그 영상은 별의 빛이
지구에 도달하기까지 육십오억 년이 걸린다는 사실을 증명하고
있었으니, 실로 범인(凡人)의 상상을 초월하는 것이었다. 무수히
많은 별로 이루어진 우주를, 그 별에서 보내온 빛을 그리는
화가가 있다. 프랑스 파리에서 창작하고 있는 화가 방혜자. 그는
언제나 천체(天體), 우주를 보고 있다. 그의 그림은 천체 관측의
소산이다. 내가 소장한 그의 그림 속에는 달이며 북두칠성이며
다이내믹한 별들의 운행이 담겨 있다. 방혜자는 고국을 찾을
때면 절(寺刹)을 찾는다. 큰 절, 작은 절을 찾아가 며칠이고
그곳 스님들과 함께 있기를 좋아한다. 그곳에서는 하늘의
별을 잘 볼 수 있기 때문인가. 아니면 우주의 실체를 부처님께
물어보기 위해서인가. (…) 로댕의 일기에는 이런 구절이 있다.
'허공(虛空)은 최대의 풍경(風景)이다.' 방혜자는 바로 그
허공을 판독하려고 애쓰고 있다. 로댕은 이런 글도 남기고 있다.
'고대의 예술가가 위대한 것은 그들이 자연에 가장 가까이 있었기
때문이다.' 여성 찬미가인 로댕이 살아 있어 연약한 체구에도
불구하고 활화산같이 끓어오르는 그녀의 열정을 조각한다면
'방혜자의 용기'라는 제목의 걸작이 나올 수 있지 않을까."
(김재순, 『샘터』, 2008년 10월호)

8월. 미술세계화랑 주최 「2008년 세계평화의 축제(Art Festival
World Peace 2008)」.(도쿄)
10월. 「색-빛-에너지」 개인전.(바스티앵 갤러리, 브뤼셀)
10월 15일. 경기여고 백 주년 기념행사에 '자랑스런 경기인'으로
선정. 경기여고 100주년 기념 동문 전시.
11월. 강원도 홍천, 선마을 개관 일 주년 기념(이시형 박사 설립)
원통그림 〈빛의 숨결〉 설치.
11월 15일. 광주요 도자문화원 오름불 행사. 광주요
도자문화원(조상권 원장)의 2008년 광호 오름불 행사에
윤소희의 가야금 독주, 박정자의 방혜자의 시 낭독 속에 비밀의
방을 설치하였고 첫 도자 그림 전시.
「한국의 현대미술 재외작가전 II(파리전)」.(예술의전당
한가람미술관, 서울) 김미진 총감독, 김미은 큐레이터.
12월 5일. 제2회 대한민국 미술인의 날, '대한민국 미술인상
특별상 해외작가상' 수상.

2009

1월. '별과 빛: 직관적인 화가와 우주적 배경'. 파리, 피에르
마리-퀴리 대학(UPMC)에서 방혜자와 다비드 엘바즈 천체
물리학자의 강연.
2월. 「빛의 길 오십 년」(에스파스 5, 파리) 전시 및 강연. '예술가의
만남과 미학강의' 제1회.
3월. 「그림이 있어 행복한 파리생활」전.(에스파스 5, 파리)
3월 12일-4월 29일. 갤러리 기욤 이전 개관전 「사학가 겸 평론가
피에르 카반 주위의 화가들」.(갤러리 기욤, 파리)
4월. 「세계 서예전」.(생트뢰유 미술관, 퐁 드 보)
서울 오픈아트페어에 참가.(갤러리 바움, 서울)
5월. 「어머니」전(미술관 가는 길 갤러리, 서울) 출품.
경기도 이천 광주요 도자문화원, 오름불 행사 '불의 모험, 흙의
소리'에 비밀의 방 설치 및 전시.
개인전 「빛의 숨결전―마음의 빛」.(갤러리 신, 대구)
10월. 「세로토닌 II」전.(서울시립미술관 경희궁 분관, 서울)
강원도 원주 토지문학관에서 로즐린 시벨과 시화전. 시화집
『침묵의 문으로』 출간.
「5인 5색」전.(장욱진기념미술관, 용인)
10월-12월. 영은미술관 기획초대 개인전 「빛의 길 '색채(色彩)의
시학(詩學)' ― 마음의 빛」.(영은미술관, 경기도 광주) 카탈로그:
박선주 영은미술관 관장, 이석우 겸재정선미술관 관장, 윤난지
글.
12월-2010년 1월. 겸재정선미술관 개인전 「빛의
광휘」.(겸재정선미술관, 서울)

"그의 '빛' 그림을 볼 때 내 영혼의 해방과 해탈, 무한한 평화와
도약, 우주와의 만남, 깊은 내면의 희열, 맑은 영혼의 직감 같은
것을 느낀다. 창조이자, 생명, 자비와 광명의 빛은 세상의 무거운
짐과 어두움을 기쁨으로 바꾸는 힘을 갖고 있으며, 시간과 자연을
넘어 영원과 만나게 하는 길을 열어준다. 은광연세(恩光衍世)라
했는데 은혜로운 빛이 세상에 널리 퍼진다고나 할까." (이석우
겸재정선미술관 관장, 「타는 불꽃, 번지는 광휘」)

2010

갤러리 현대 개관 사십 주년 기념전.(갤러리 현대, 서울)
3월. 「고요한 아침의 나라 작가」전.(리파오 후앙 갤러리, 파리)
4월. 「빛의 노래」 개인전.(바스티앵 갤러리, 브뤼셀)
보고시앙 재단의 빌라 엉 빵 개관전 「동양과 서양의 아름다움의
길」(브뤼셀) 출품.
「신소장품 기획전」.(서울 시립미술관, 서울)
5월. 무각사 문화관 개관기념 초대개인전 「빛에서
빛으로」.(무각사 문화관: 로터스 갤러리, 광주)
영은미술관 개관 십 주년 기념전 「그곳을 기억하다」.(영은미술관,
경기도 광주)
9월. 개인전 「빛의 노래」.(갤러리 기욤, 파리)
10월. 경기여고 100주년 기념관 개관 개인전 「빛의
노래」.(경기여고 100주년 기념관, 서울)
10월. 문화의 날, 대한민국 문화훈장 수상.

2011

3월. 아르 파리(Art Paris) 개인전 「울림」.(갤러리 기욤, 파리)
6월-9월. 개인전 「물성과 빛」.(팔레 베네딕틴 미술관, 페캉)
카탈로그: 샤를 쥘리에 글, 방혜자 시, 예술감독 방훈 제작.

Aube, 여명. 42 × 55 cm. 2006.

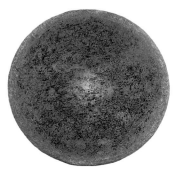

Vibration de l'Univers, 우주의 진동.
80 × 80 cm. 2006.

Souffle de vie, 생명의 숨결.
75 × 112 cm. 2006.

Souffle de vie, 생명의 숨결.
53 × 66 cm. 2008.

« 100 ans de l'art coréen », musée national d'art contemporain, Gwacheon, Corée.
Juin-septembre. « The Logbook », musée Youngeun, Kwangju, Corée (cat. texte de Kim Mi-Jin).
Août. « Souffle », Biennale internationale des artistes femmes, Incheon, Corée.

2007

Parution de la 2e monographie *Bang Hai Ja, Souffle de lumière*. Textes de Pierre Cabanne, Charles Juliet, André Sauge. Éditions Cercle d'art, Paris.
Mars. Exposition personnelle « Terre de lumière », Galerie Guillaume, Paris.
Mars. Exposition personnelle « Manifestation artistique coréenne », calligraphies et peintures, exposition organisée par La Pierre à Encre au château de Belleville (Chevry-Gif-sur-Yvette).
Juin-septembre : Exposition personnelle « Particules de lumière », Galerie J. Bastien Art, Bruxelles.
Septembre. Donation de 5 tableaux pour l'exposition au profit de l'AMTM (Assistance Médicale Toit du Monde qui a mène des actions au Tibet, au Bhoutan, au Népal).
Septembre-octobre. Exposition personnelle « Souffle de lumière », musée Whanki, Séoul (Catalogue : Park Meejung, Valère Bertrand, Charles Juliet, poèmes de Bang Hai Ja et Cho Jeongwon).

« La méthode de Bang Hai Ja est d'offrir toute liberté à la matière. Au point de prétendre ne plus être qu'un simple instrument, guidé par une autre main, qui, de temps en temps, intervient et lui montre le chemin. Ce qui ne l'empêche pas d'être active, lorsqu'elle s'imagine être l'eau, la lumière, un nuage, un sourire, le ciel, une étoile, etc. Autant d'éléments, que nous connaissons tous, mais qui, dans l'atelier, lorsqu'elle se laisse porter, lui permettent de rejoindre un ordre plus grand. Ce qu'elle nomme une « rencontre » où chaque instant est tellement précieux qu'elle ne fait plus qu'un avec le monde. En particulier, lorsque ce petit pigment de matière, perdu dans la boue des couleurs, se met à vibrer et devient l'essentiel. Comme si l'homme n'était fait que pour ressentir cet instant de joie extrême et d'émerveillement.
Voilà ce qu'est la peinture pour Bang Hai Ja. Une activité rare, qu'elle cultive, et qui nous apporte la joie. »
Valère Bertrand, *Poussières d'étoiles*

« Compositrice de la lumière », Bang Hai Ja par Cho Jeong won.
Octobre-novembre. Participation à l'exposition Icare, musée de l'Art wallon, Liège, Belgique.
Novembre. Exposition personnelle « Souffle de lumière », Galerie Bijitsu-Sekai, Tokyo, Japon.

2008

Avril. « Papiers choisis—les amis de Charles Juilet », Musée Chintreuil, Pont-de-Vaux (Ain) France.
Mai. « Le monde de l'expression, peinture d'aujourd'hui », musée Hangaram, Seoul.
Juin. « 50 ans d'art abstrait en Corée », Musée d'art contemporain de Séoul.
Août. Fleur et Lumière, Exposition personnelle avec le poète Kim Donsik, Galerie Samtoh, Séoul, Corée.
Octobre. Exposition personnelle, « Couleur-Lumière-Energie », Galerie J Bastien Art, Bruxelles, Belgique.
Octobre. Prix décerné pour le centenaire du Lycée Kyunggi, Séoul.
Novembre. « Les peintres coréens d'outre-mer II-Paris », musée Hangaram, Seoul.
Exposition personnelle, « Aventure du feu, chant de la terre », Institut de céramique Gwangjuyo, Icheon, Corée.
Décembre. Bang Hai Ja reçoit à Séoul, le Grand Prix décerné aux peintres coréens résidant outre-mer.

2009

Mars. Conférence Perception Art-Science, « Étoiles et lumière : Peinture intuitive et contexte cosmologique » avec David Elbaz (Astrophysicien), Université Pierre et Marie Curie, Paris.
Mars. « Autour de Pierre Cabanne », Galerie Guillaume, Paris.
« Chant de signe », Musée Chintreuil, Pont de Vaux, France.
Mai. Exposition « Mère », Galerie Le chemin du musée, Séoul, Corée.
Mai-juin. Exposition personnelle, Galerie Shin, Daegu, Corée.
Juillet. Exposition, Galerie 123, Séoul, Corée.
Octobre. « Seratonin II », Musée d'art contemporain de Séoul.

10월. 도불 오십 주년 기념전 「빛의 울림」.(갤러리 현대, 서울)
카탈로그: 샤를 쥘리에 글.
10월-2012년 4월. 개인전 「빛에서 빛으로」.(돌문화공원
오백장군 미술관, 제주도)
파리 국제학생기숙사 단지 한국관 건립기금조성 특별전.〔프랑스
오시디이(OCDE) 한국 대표부, 파리〕
「살아 있는 시」.(메디아태크, 미라마)
「그림이 있어 행복한 파리생활」전.(파리지성: 에스파스 5, 파리)
「시간, 소리, 움직임」.(나딘 갤러리, 파리)

2012
1월. 「단어를 넘어서」.(바스티앵 갤러리, 브뤼셀)
4월-7월. 「빛으로 가는 길」.(영은미술관, 경기도 광주)
화집 『빛으로부터 온 아기』(도서출판 도반).
5월. 프랑스에서 한불문화상 수상.
6월. 독일 파데르본에 있는 페테르스 유리공방에서 유리화 작업
시작.
루마니아, 세계한민족 여성협회에서 문화예술인상 수상.
7월-11월. 개인전 「마음의 빛」.(샤토 드 보귀에 성, 아르데슈)
12월. 조광호 신부님과 「유리화(스테인드글라스) 2인전」.
(노암갤러리, 서울) 독일 페테르스 유리공방에서 제작한 유리화
일곱 점 전시.

2013
2월-3월. 「마음의 빛」.(갤러리 기욤, 파리)
7월-8월. 「환기를 기리며」전.(환기미술관, 서울)
7월-11월. 회고전 「빛의 길… 마음의 빛」.(생트뢰유 미술관, 퐁 드
보)
9월. 보고시앙 재단의 빌라 엉팽, 「푸른 길」전(브뤼셀)에 유리화
설치. 〈빛에서 빛으로〉(325×256cm) 제작.
9월. 10월. 개인전 「빛의 춤」.(헤이리 예술마을 유리재, 파주)
『새벽』 출판, 번역 알렉상드르 기유모즈, 그림 방혜자, 도서출판
도반.
10월. 국제아트페어(KIAF) 2013(코엑스, 서울) 부다페스트의
칼만 마클라리 갤러리와 함께 참가.
12월. 서울, 세택 아트쇼에 초대.

2014
2월. 개인전 「빛의 춤」.(부다페스트 한국문화원, 브뤼셀)
3월-6월. 개인전 「빛의 춤」.(한국문화원, 브뤼셀) 디자이너
장미란의 '빛을 입힌 옷' 퍼포먼스. 지름 125cm의 유리화
〈하늘과 땅〉 설치.
5월. 「마음의 빛」전.(바스티앵 갤러리, 브뤼셀)
10월. 「시와 그림 속에 빛의 메시지―박완서의 3주기 기념
전시」.(구리아트홀 갤러리, 경기도 구리)
「협업의 묘미(妙美)」전.(영은미술관, 경기도 광주) 한국·일본
(가나자와 21세기 미술관) 지역미술관 연계 작가교류전.

2015
3월. 프랑수아즈 리비넥 갤러리와 함께 2015 아르 파리(그랑
팔레, 파리) 참가.
3월-8월. 「하얀 울림」전.(뮤지엄 산, 원주)
4월-8월. 「과학의 이야기」전.(경운박물관, 서울)
5월. 개인전 「빛의 춤」.(한국문화원, 워싱턴)

5월. 갤러리 바움과 함께 '아트 경주' 참가.
6월-8월. 프랑수아즈 리비넥 갤러리와 「특별전」.(위엘고와트
여학교)
6월. 서예와 기공에 대해 강의.(기메 동양박물관, 파리)
9월. 세번째 작품집 『방혜자―빛의 노래』 출판 기념 전시.(방훈
예술감독 기획, 열화당 출판)
9월. 개인전 「성좌(聖座)」.(한국문화원, 파리)
세번째 작품집 방혜자―빛의 노래 출판 기념전시.
열화당 출판 (파주 출판도시)
9월-11월. 퐁 데자르 갤러리 개관전.(퐁 데자르 갤러리, 서울)
참가화가: 김창열, 방혜자, 진유영, 신성희.
10월. 개인전 「빛의 노래」.(갤러리 기욤, 파리)
회고전 「물성과 빛」.(프랑수아즈 리비넥 갤러리, 파리)
10월-2월. 「서울-파리-서울: 프랑스의 한국
현대화가들」전.(세르누치 미술관, 파리) 프랑스의 '한국의 해'의
행사로 프랑스에서 활동하고 있는 한국 현대화가들의 전시.

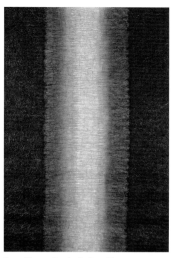

Lumière née de la lumière,
빛에서 빛으로. 165 × 107 cm. 2009.

Ciel-Terre, 하늘과 땅.
42 × 67 cm. 2009.

Terre du Ciel, 하늘의 땅.
47 × 67 cm. 2010.

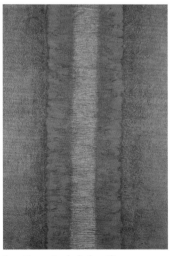

Lumière née de la lumière,
빛에서 빛으로. 164 × 106 cm. 2010.

Novembre. Exposition « 5 artistes 5 couleurs », Musée mémorial Chang Ucchin, Ville de Yong-In, Corée.
Octobre-décembre. Exposition personnelle, « L'art poétique des couleurs–cœur de lumière du cœur », musée Youngeun, Kwangju, Kyunggido, Corée (Catalogue : Sunjoo Park, Suk-woo Lee, Yun Nanjie, Michael Fineberg et Jean-Louis Poitevin).
Lancement de monographie « Lumière du Cœur, Le monde artistique de Bang Hai Ja », par Yun Nanjie, Éditions Poulip, Séoul, Corée 2009.
Décembre-janvier. Exposition personnelle, musée Gyeomjae Jeongseon, Séoul, Corée.

« Sa lumière, comme venue de l'Eveil, après cinquante ans de cheminement artistique, rayonne en éclats sur la toile, nous saisit de joie et d'émotion. Devant ses tableaux de lumière, nous ressentons notre âme se libérer, se transcender, dans un élan de paix infinie, une rencontre avec le cosmos, une joie profonde, intérieure, une intuition limpide. Cette lumière créatrice, vivante, généreuse a le pouvoir de transformer en joie l'obscurité, le poids du monde, et de donner accès au chemin de l'Eternel, au-delà du temps et de l'espace. Ainsi voyons-nous, dans la peinture de Bang Hai Ja la lumière de la grâce baignant tout notre univers. »
Suk-woo Lee, directeur du musée Gyeomjae Jeongseon.

2010

Janvier. Exposition « 40ᵉ Anniversaire de la Galerie Hyundai », Séoul, Corée.
Février-mars. Exposition « 6 Artistes Coréens–les femmes au pays du matin calme », Galerie Lipao-Huang, Paris.
Avril. Exposition personnelle, « Chant de Lumière », Galerie J Bastien Art, Bruxelles, Belgique.
Avril-octobre. Exposition d'ouverture de la Villa Empain, « Les Itinéraires de l'élégance entre l'Orient et l'Occident », Fondation Boghossian, Bruxelles, Belgique.
Mai. Exposition d'inauguration de la Galerie Lotus, Centre d'art, Monastère MuGakSa, Gwangju, Corée.
Septembre. Exposition personnelle, « Chant de Lumière », participation de Charles Juliet, Galerie Guillaume, Paris.
Septembre. Exposition Art Shangai (Galerie J Bastien Art), Chine.
Octobre-décembre. Exposition « 10ᵉ Anniversaire du musée Youngeun, Regard », musée Youngeun, Kwangju, Kyunggido, Corée.
Octobre. Mai. Exposition personnelle de l'inauguration du Centre centenaire du Lycée Kyunggi, Séoul.

2011

Entrevue avec Gérard Gamand, AZART N. 48 Janvier-février 2011.
Mars. Exposition « Résonances », Art Paris (Galerie Guillaume), Grand Palais, Paris.
Juin-septembre. Exposition « Matière-Lumière », Commissaire de l'exposition, Guillaume Arselou, Palais Bénédictine, Fécamp, France.
Juin. Film « Chant de Lumière » de Philippe Monsel, musique de Hun Bang, Production ECA (Editions Cercle d'art), Paris.
Septembre. Exposition Art Shangai (Galerie J Bastien Art), Chine.
Octobre. Exposition « Résonances de lumière », Galerie Hyundai, Séoul, Corée.
10e exposition personnelle à la Galerie Hyundai. Catalogue : Charles Juliet.
Octobre-avril 2012. Exposition « Lumière née de la lumière », Galerie OBaeckJangGoon, Parc culturel de Pierres (DolMounHwaGongWon), œuvres de 2000 à 2011, Commissaire de l'exposition, Hun Bang, L'île Jeju, Corée.
Octobre. Exposition « Lorsqu'un geste émerge de la peinture », Ambassade de Corée à l'OCDE, Paris.
Novembre. Livres de dialogue « Poésie vivante », Médiathèque de Miramas, France.
Novembre. « Le temps, le son, le geste », avec le récital d'Alain Kremski, Nadine Gallery, Paris.
Décembre. 2e Exposition des peintres coréens lors de la parution du 600e numéro du journal *Parijisung*, Paris.

2012

Janvier. « Au-delà des mots », Galerie J Bastien Art, Bruxelles, Belgique.
Avril-juillet. « Vers la lumière », musée Youngeun, Kwangju, Kyunggido, Corée, avec Jean Boghossian et Yves Charnay.
Juillet-novembre. Exposition « Lumière du Cœur », Château de Vogüé, France.
Exposition personnelle et démonstrations aux écoliers et aux professeurs des écoles de l'Ardèche.

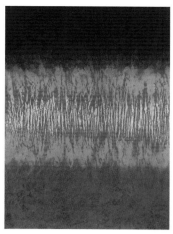

Vibration de lumière, 빛의 진동.
70,7 × 50 cm. 2012.

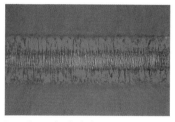

Lumière née de la lumière,
빛에서 빛으로. 95 × 65,5 cm. 2013.

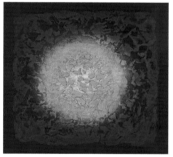

Dance de lumière, 빛의 춤.
75 × 71 cm. 2015.

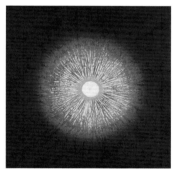

Cœur de lumière, 마음의 빛.
72 × 72 cm. 2015.

L'enfant venu de l'étoile. Textes et peintures de Bang Hai Ja, Éditions Doban, Séoul.
Décembre. Peintures sur verre, Galerie Noam, Séoul, avec le Père Cho Kwangho, œuvres sur verre réalisées au Studio Peters, Paderborn, Allemagne.

2013

Février-mars. « Lumière du Cœur » Galerie Guillaume, Paris.
Juillet-août. « Hommage à Whanki » musée Whanki, Séoul.
Juillet-novembre. « Chemin de Lumière-Lumière du Cœur », exposition rétrospective, Musée Chintreuil, Pont de Vaux, France (Catalogue : Textes de Nelly Catherin, André Sauge, Colette Poggi et Conférence de David Elbaz.
Septembre-février. « La Route bleue », installation du vitrail *Lumière née de la lumière* (325 × 256 cm, 2013), Villa Empain, Fondation Boghossian, Bruxelles, Belgique.
Octobre-mars. « Danse de lumière », Galerie Yurijae, Heyrie Yesul Maeul, Paju-si, Kyunggi-do, Corée. Lancement du livre *Saebyòk* (l'Aube en coréen), message de lumière, Éditions Doban.

2014

Février. « Danse de lumière », Centre culturel coréen à Budapest., Hongrie.
Mars-juin. « Danse de lumière », Centre culturel coréen à Bruxelles, Belgique.
Performance-défilé « Robes de lumière », inspirées par les peintures de Bang Hai Ja.
Une création de Jang Mee-Ran, designer-plasticienne.
Installation de l'œuvre sur verre *Ciel-Terre* (ø 125 cm).
Avril-mai. « Cœur de lumière », Galerie J Bastien Art, Bruxelles, Belgique
Mai. « Poèmes et peintures de BANG Hai Ja ». Hommage à Park Wanseo. Guri Arts Hall, Corée
Mai-juin. « Corée-Japon-Charme de la collaboration », musée Youngeun, Corée.
Décembre. A propos de la parution du livre *L'aventure de la calligraphie* de Colette Poggi, conférence sur l'écriture coréenne, le hangeul, Forum 104, Paris.

2015

Mars. Art Paris, avec la Galerie Françoise Livinec, Grand Palais, Paris.
Mars. Exposition de tableaux de Bang Hai Ja et lecture de poèmes de Roselyne Sibille par Jean-Marie de Crozals à la Maison de thé 'Le Soleil Bleu' à Lodève, France.
Avril-août. « Histoire des sciences », musée Kyoungun, Séoul.
Avril-août. « Échos Blancs », museum SAN, Wonju, Corée.
Mai. Gyeongju Art, par le Baum Gallery, Gyeongju, Corée.
Mai-août. « Briser le toit de la maison » avec la Galerie Françoise Livinec, à l'école des filles à Huelgoat (Bretagne).
Juin. Conférence « Calligraphie coréenne et Qi Gong », Musée Guimet, Paris.
Août-novembre. « Primus sensus », Galerie Pont des arts, Séoul. Inauguration de la galerie avec Kim Tschang-Yeul, Yu-Yeung Tchin et Shin Sung Hy.
Septembre. « Constellations », exposition personnelle au Centre Culturel Coréen à Paris.
À l'occasion de la parution de 3e monographie *BANG HAI JA—Chant de lumière*, une réalisation de Hun Bang. Éditeurs Youlhwadang, Paju, Corée du Sud.
Octobre. Exposition des œuvres récentes, Galerie Guillaume, Paris.
Octobre. « Matière-Lumière », exposition rétrospective, Galerie Françoise Livinec, Paris.
Octobre-février. « Séoul-Paris-Séoul : Artistes coréens en France » au musée Cernuschi, Paris.
À l'occasion de l'Année de la Corée en France, le musée Cernuschi organise une exposition consacrée aux artistes coréens contemporains résidant ou ayant résidé en France.

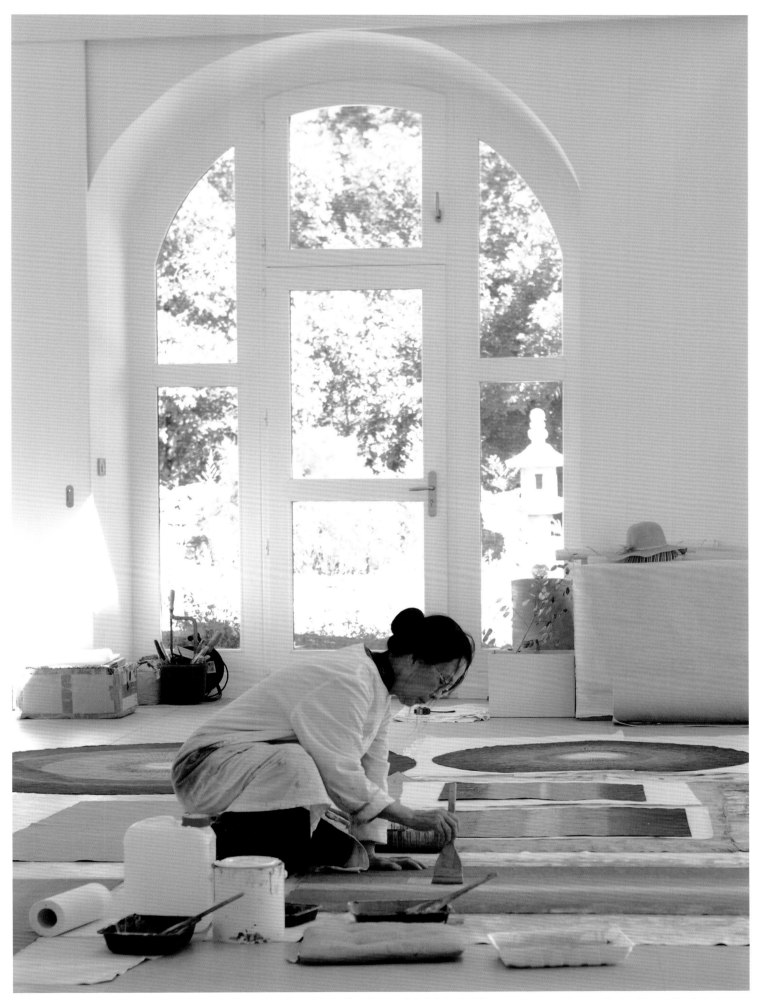

Bang Hai Ja dans son atelier d'Ajoux (Ardèche). 아르데슈 지방에 있는 아죽스 화실에서의 방혜자. Bang Hai Ja at her studio in Ajoux (Ardèche).

Traductions vers le coréen Hun Bang, Moon Young-Hoon
한글 번역 방훈, 문영훈
Translation into English Hun Bang, Madelein Mercy
(And Michael Fineberg for the text by Gilbert Lascault and
David Elbaz)

Crédit photographique ⓒ banghaija.com
Photographies Bak Hyun Jin, Choi Young-jin, Ahn Hee-sang,
Kwon Oyeol, Park Jong Ho, Hun Bang, Jean-Martin Barbut,
Denis Boulanger, Jacqueline Hyde, Jean-Louis Losi, Alain
Speltdoorn et Sylva Villerot
사진 박현진, 최영진, 안희상, 권오열, 박종호, 방훈, 장 마르텡
바르뷔, 드니 불랑제, 자클린 하이드, 장 루이 로지, 알랭
스펠트두른, 실바 빌르로

Cet ouvrage est une conception et réalisation de
Hun Bang, directeur artistique.
이 책은 예술감독 방훈의 기획과 진행으로 만들어졌습니다.

빛의 노래

방혜자

초판1쇄 발행 2015년 9월 1일
발행인 李起雄
발행처 悅話堂
전화 031-955-7000 팩스 031-955-7010
경기도 파주시 광인사길 25(문발동 520-10) 파주출판도시
www.youlhwadang.co.kr yhdp@youlhwadang.co.kr
등록번호 제10-74호 **등록일자** 1971년 7월 2일
편집 이수정 박미 **디자인** 박소영
인쇄 제책 (주)상지사피앤비

값은 뒤표지에 있습니다.
ISBN 978-89-301-0488-3

이 도서의 국립중앙도서관 출판시도서목록(CIP)은
e-CIP 홈페이지(http://www.nl.go.kr/ecip)에서
이용하실 수 있습니다.(CIP제어번호: CIP2015021340)

Bang Hai Ja
Chant de Lumière
ⓒ banghaija.com
ⓒ 2015 Youlhwadang Publishers
Paju Bookcity, Gwanginsa-gil 25, Paju-si, Gyeonggi-do, Korea
Éditeur Ki-Ung Yi
Coordination éditoriale Soojung Yi, Mi Bak
Graphisme et infographie Soyoung Bak
Impression et la reluire Sangjisa P&B Co., Ltd.
Imprimé en Corée du Sud